딸을 위로하는 엄마의 몸짓

한 줌흙의 외로운 영혼들

세기전환기의 멜랑콜리

강덕구 지음

한 움큼의 외로운 영혼들
세기전환기의 멜랑콜리

발행일
2024년 12월 10일 초판 1쇄

지은이 | 강덕구
펴낸이 | 정무영, 정상준
펴낸곳 | (주)을유문화사

창립일 | 1945년 12월 1일
주소 | 서울시 마포구 서교동 469-48
전화 | 02-733-8153
팩스 | 02-732-9154
홈페이지 | www.eulyoo.co.kr
ISBN 978-89-324-7534-9 03600

- 이 책의 전체 또는 일부를 재사용하려면 저작권자와 을유문화사의 동의를 받아야 합니다.
- 책값은 뒤표지에 있습니다.
- 잘못된 책은 구입하신 곳에서 바꾸어 드립니다.

"슬픔은 영원히 지속된다."
〈우리의 사랑 a nos amours〉(1983)에서
모리스 피알라가 반 고흐의 말을 빌려

"밤에 홀로 어둠을 지나간다."
보르헤스가 베르길리우스의 말을 빌려

목차

서문	당신의 실망스러운 비평가	9
1부	**20세기, 집을 떠난 영웅들**	
	어둠: 필름누아르와 하드보일드의 고독	17
	노래: 외로움과 고통의 자서전	62
	끝: 1990년대에 데뷔, 2000년대에 절정을 맞이한 미국인 영화감독들의 눈에 비친	98
2부	**21세기, 집을 잃은 영웅들**	
	모험: 후장사실주의의 두 갈래 길	153
	남자: 유아인, 하정우, 언니네 이발관, 검정치마, 직역하면…	203
	혼자: 우리 세기의 배신자와 영웅에 대한 논고	232

당신의 실망스러운 비평가

이 책의 서문은 짧을 것이다. 이전에 냈던 『익사한 남자의 자화상』과 『밀레니얼의 마음』의 서문은 길었고 본문 내용만큼이나 중요한 지위를 가지고 있었다. 두 권 모두 내가 겪은 경험으로 출발해 우리가 사는 세계, 구체적으로 보면 2010년대의 한국, 예술사에 대해 논했다. 두 권의 책을 발표한 후 나는 냉소주의자라는 혐의를 뒤집어썼다. 너무 비관적이었다고, 불평불만만 써 내려갔다고 말이다. 냉소주의는 포스트모더니즘, 좌익소아병과 더불어 비평가를 비난할 때 가장 자주 활용되는 낙인이다. 내가 뒤집어쓴 혐의에 대해 부정할 생각은 없다. 그래도 그렇지, 냉소주의자라니…… 여러분도 지나친 비난이라고 생각하지 않는가?

나는 정직했다. 그저 2010년대라는 세계가 마음에 들지 않았을 뿐이다. 또한 내가 사랑한 예술이 황혼 녘처럼 저물고 있다는 데 씁쓸함을 느꼈을 따름이다. 야수의 심장을 지닌 예술가가 사라진 자리를 무해한 표정의 디제이들이 차지하고 있는데, 어떻게 비웃음을 흘리지 않을 수 있을까? 사람들이 내게 실망스러움을 표현해도 어

쩔 수 없다. 나는 우리 세계가 바뀌리라 믿지 않기 때문이다. 세상은 여전히 같은 자리에서 맴돌고 있다. 우리가 진보한다고 착각하는 세계는 제자리에서 맴도는 팽이와 비슷하다.

그럼 변하는 것은 무엇일까? 냉소주의자를 바라보는 불만 가득한 눈빛이 물어 온다. 나는 사람이라고 대답하고 싶다(당신들이 냉소주의자라고 본 나는 누구보다 인본주의자에 가깝다). 사람이 변화하고, 그 변화하는 이들의 진정성이 우리를 변하게 한다. 세계가 변할 것이라는 믿음을 지닌 영웅이 없다면, 우리는 유토피아를 꿈꾸지 못할 것이다. 레닌 없는 러시아 혁명은 존재하지 않는다. 처칠 없이는 2차 세계대전에서 승리할 수 없다. 어렸을 적부터 나는 영웅들의 이야기에 매료되었다. 그들은 기이한 영혼을 지녔으며, 범인의 눈으로는 이해할 수 없는 위험한 결단을 내린다. 영화 매체는 이 미치광이 영웅들이 떠나는 모험을 두 시간 안쪽의 상영시간 안에 녹여 낸다. 팝 음악가들은 일상적인 감정을 일상으로부터 소외해 아름다움으로 변환한다. 20세기의 대중문화는 평범한 개인이 비범한 영웅으로 변장하는 모습을, 또 비범한 영웅의 범용한 모습을 포착하는 데 혈안이 되었다.

전작들과는 달리 서문을 짧게 마친다고 했으니, 어서 본문의 내용을 소개해야겠다. 모더니즘 이후의 서사문학과 달리 고전적 스토리텔링은 선형적이다. 주인공이 겪는 모험에는 시작이 있고 끝이 있다. 고전적인 서사 속 모험의 경우, 시작에서 끝으로 길이 나 있는 한 영웅 자체는 변하지 않더라도 그의 영혼에는 변화가 일어난다. 출발했을 때 우리가 본 인물은 끝에선 완전히 달라져 있다. 영웅의 삶에는 선형적 시간이 새긴 흔적이 담겨 있고, 그로 인해 그는 걸어 다

니는 역설이 된다. 평범함과 독특함, 성공과 실패. 영웅은 위험을 철저히 계산하며 민주주의의 정신에 따라 인권을 존중하는 현대적 개인과는 다르다. 그는 고귀한 야만인이고 공동체에서 배척당한 희생자이며, 시한폭탄을 방불케 하는 '행동'의 인간이다.

현대 사회에는 영웅이 존재하지 않는다고 미술가 히토 슈타이얼은 말한다. 데이비드 보위가 《영웅들 Heroes》을 낸 1977년에 영웅은 죽었다. 영웅 대신 상품 이미지가 그 자리를 차지한다. 영웅의 역설적 삶은 포스트모더니즘이 추구하는 아이러니로 전치되었다. 이미지가 우리의 삶에 전면적으로 침입한다. 우리가 보기에, 영웅은 현실과 허구의 교환 속에서 힘없이 스러진다. 그러나 이러한 환경에서도 군중과 싸우면서 그들을 보호하는 영웅은 완전히 사라질 수 없다. 대다수 인간은 초라하고, 자신의 감정을 바깥으로 꺼내서 바라볼 수 있을 만큼 영리하지 못하다. 우리는 외롭다. 영웅은 우리를 대변하는 존재, 즉 고대인이 미래를 점치기 위해 보았던 하늘의 별자리 같은 존재다. 허구가 우리의 삶을 집어삼킨 현대에도 영웅의 존재는 유의미하다. 아니, 어쩌면 오직 영웅만이 정보의 안개로 차단된 우리의 시야를 밝힐 수 있을지 모른다. 물론 오늘날 '이야기'를 주도적으로 끌고 가는 과거 식의 영웅은 찾아보기 힘들다. 그는 온갖 소음과 이미지에 파묻혀 있다. 무수한 정보가 우리를 향해 비명처럼 쏟아지는 이 시대를 살며 영웅은 정보의 돌진을 견뎌내야 할 터다. 그는 지배하는 존재에서 지배당하는 존재로 추락했다. 환한 조명 아래 있던 영웅을 시대가 어두운 그림자 속으로 밀어냈다.

이 책의 주제는 어둠과 빛, 단독자와 다수, 시작과 끝, 현실과 허구처럼 양극단에 위치해 서로 대비되는 가치 간의 투쟁이다. 이러

한 투쟁이 일어나는 장소는 20세기라는 시공간이다. 그 공간은 이 책에서 다양한 방식으로 형상화된다. 우리는 필름누아르의 영웅주의, 팝 음악의 사이비 정신 요법, 타자를 유혹하는 교묘한 매력을 20세기에서 발견한다. 다시 말해 내게 20세기란 우리의 상상력이 교차하는 '공통 장소'다. 그곳에선 외줄타기를 하던 영웅이 위험을 극복하고 위대한 끝을 향해 떠나는 여정이 펼쳐진다. 예술사의 정전으로 추앙받는 과거의 대중문화를 논평하는 비평가로서, 나는 20세기를 일종의 전통으로 간주하고, 이에 대해 노스탤지어와 욕망을 동시에 느낀다. 어쩌면 그 힘과 영광의 시간이 끝에 다다랐기에, 20세기라는 공통 장소가 더 매력적으로 보이는 것인지도 모른다. 그렇다고 복고주의에 기대어 20세기를 바라보고 싶지는 않다. 오늘날 망명자들처럼 뿔뿔이 흩어진 듯 보이는 과거의 유산이야말로 우리의 현재를 만든 주춧돌이기 때문이다. 동시대가 강요하는 문화적 궁지에서 벗어날 방법을 찾기 위해 나는 사라진 과거와 잊힌 추억을 이곳에 불러온다.

이 책이 다루는 소재는 다음과 같다. 비극, 지난 세기를 풍미한 미국 영화, 위대한 팝 음악가, 누아르와 하드보일드 장르, 한국의 문학가, 한국인 남성의 얼굴, 영화사의 무덤을 도굴하려는 도굴꾼과 영화사를 판돈으로 건 사기꾼들의 영화. 이 책은 풍경화처럼 보이길 바라고 썼지만 풍경 속 얼굴들을 초상화처럼 정밀히 그리려 노력했다. 개념에 대한 분석과 규정은 등장하지 않는다. 대신 끊임없이 이어지는 이야기로 내가 사랑한 작품들의 무드를 재현하려 했다. 애초에 이 책을 만들 때의 취지가 20세기의 '멋'을 다뤄 보자는 것이었다. 20세기는 어떤 멋을 가졌는지, 그러한 역사적 시기가 추구하는 무

드는 어떤 것인지 탐구하려고 했다. 그러려면 20세기의 예술이 추구하는 무드 속에 숨은 영웅주의를 다룰 수밖에 없다고 판단했다. 비천한 세계를 끌어안으며 순수성을 보존하려고 하는 데서 영웅의 멋이 나온다. 이로 인해 프랭크 오션이나 아리 애스터 같은 새로운 세기의 영웅조차 지난 세기의 영웅이 움직이는 길을 따라간다. 『한 움큼의 외로운 영혼들』은 어느 정도는 나를 위한 책이다. 본문에서 나는 사랑하는 예술 작품에 대해 말한다. 언급한 작품들 속에서 내가 발견한 영웅들은 내가 마주한 비참함을 견딜 수 있게 도와주었다. 따라서 이 책에 실린 글은 담론을 파생시키는 목적을 지닌 평론이라기보다는 내 마음의 지도를 펼쳐 보인 비평적 에세이에 더욱 가깝다. 내 내면의 뚜껑을 한번 열어 보았으니, 그것의 정체는 본문에서 차차 드러날 터다.

이 책을 만드는 데 수많은 이들의 도움이 있었다. 여태껏 감사의 말을 써 본 적 없지만 이번에는 꼭 써 보려고 한다. 같이 책을 만들어 주신 최원호 편집자님께 제일 먼저 감사의 말을 드린다. 이 책을 쓰는 데 토지문화재단의 지원을 받았다는 것도 이야기하고 싶다. 따뜻한 마음을 갖고 계신 나의 영웅, 부모님 두 분께 빚을 졌다. 좋은 형이 되지 못해 항상 미안했던 동생에게도 감사의 마음을 전한다. 팟캐스트 '회랑'을 같이 진행하는 십년지기 한대호, 빼어난 영화적 식견을 보여 주시는 이재원 영화감독에게도 고마움을 전한다. 책을 쓰는 데 물심양면으로 도움을 준 IM에게도 큰 감사를 전한다.

무엇보다 이 책을 쓴 나와 이 책을 읽는 당신에게 고마움을 전하고 싶다.

이 정도면 당신이 영웅의 세계를 모험할 준비를 마쳤으리라

믿는다.

이야기를 시작한다.

1부
20세기, 집을 떠난 영웅들

어둠: 필름누아르와 하드보일드의 고독

20세기 (…) 그 어느 것도 발명하지 못한 쓰레기 같은 세기
_ 미셸 우엘벡

어둠도 검게 칠하라

어떤 감각에 대해 골똘히 생각해 본다. 어둠으로 가득한 폐쇄된 공간에서 이름도 얼굴도 모르는 사람 곁에 앉은 채로 빛나는 화면을 볼 때, 그때 느껴지는 감각. 타인과 영화를 같이 볼 때 발생하는 이 감각은 외로움과 또 영웅주의와 어떤 관계를 맺고 있을까? 2007년 3월 18일 오후 2시를 떠올려 본다. 주말 오후. 당시만 해도 아직 브라운관이라고 불리던 텔레비전 화면으로 송출된 로베르 브레송의 〈소매치기〉(1959). 한 남자의 가는 손가락이 주머니 속으로 슬그머니 들어가 지갑을 꺼내 올 때, 나는 그 손동작에서 눈을 떼지 못했다. 소매치기는 악한이고 범죄자다. 그는 네 칸의 벽으로 둘러싸인 '방'이라는 공간에 자발적으로 투옥된다. 방 안에서 그는 일기를 쓰고, 한 여자를 사랑하게 된다. 브레송은 악덕과 미덕을 공평히 대접한다. 브레송에게 범죄를 저지르는 남자의 손과 사랑하는 여자가 입맞춤하는 남자의 손은 같다. 영화에는 마술 같은 힘이 있다. 그것은 남자의 손 같은 일상적인 이미지에도 이중의 의미를 부여해 그것을 별종의

아름다움을 지닌 사물로 보이도록 했다. 늦은 오후의 희미한 어둠 속에서 나는 영화 보기의 즐거움을 깨달았다. 지금 생각하면 조금 늦은 자각이었다.

그보다 더 오래전부터 나는 영화를 사랑하고 있었다. 아버지가 그 누구보다 영화를 사랑했기 때문이다. 아버지는 폐업한 비디오 가게에서 내놓은 비디오테이프들을 한 아름씩 가져오곤 했다. 아버지가 제일 사랑하는 영상물은 견자단이 주연을 맡은 홍콩 TV 드라마 〈정무문〉(1995) 시리즈였다. 아버지는 나와 동생과 함께, 가끔은 어머니와 함께 〈정무문〉을 보았다. 우리는 견자단의 몸과 그 움직임에 매혹되었다. 아버지는 드라마의 흐름에 대해, 당시의 역사적 상황에 대해, 이소룡 버전의 〈정무문〉(1972)에 대해 설명해 주었다. 어머니는 아이들을 데리고 폭력적인 장면이 수없이 나오는 액션 영화를 보는 아버지를 타박하기도 했지만, 이 풍경이야말로 내 유년 시절을 통틀어 가장 아름다운 장면이다. 평범하므로 지극히 보편적인 아름다움을 지닌 풍경. 나는 가족이 함께 영화를 보는 그 순간에 내 생애 가장 강렬한 친밀성을 느꼈다. 이러한 친밀성은 내게 진정한 의미의 연대다. 마치 관객 사이를 맺어 주는 중력 같은 것.

이러한 영화 보기의 즐거움은 내 가슴속 깊이 박힌 스노비즘적 동경을 물리치는 동기가 되었다. 어머니는 초등학교에 갓 입학한 동생과 이제 3학년으로 올라간 나를 경기도 지방 도시의 테마파크에 데려갔다. 그곳은 세계문화유산을 모사한 갖가지 모형 건축물로 가득했고, 나는 그 모형들을 보며 유럽에 간다는 게 어떤 것일지 상상했다. 유럽에 가 봤다는 이야기를 자랑처럼 늘어놓는 목소리들이 모형 건축물 사이를 뚫고 들어왔다. 노트르담대성당에서 미사를 드리

는 사제의 뒷모습을 본다는 건 어떤 기분일까? 초등학교 5학년 때는 이재성이라는 친구가 유럽 여행을 떠났다가 사 온 기념품을 보여 준 적이 있다. 그때 나는 이재성에게 질투 어린 감정을 느꼈다. 다음 날 나는 꿈에서 유럽에 있는 대성당에 방문했다. 꿈속에선 이런 것들을 접했다. 언덕과 첨탑, 웅장한 고딕 건축물, 웅얼거리는 외국어, 대성당과 그곳 회당에서 기도하는 금발 외국인들. 꿈에서 깨자 환상 속의 석조 건축물, 그러니까 경기도에서 모형 건축물로만 봤던 아름다운 건축물에 대한 판타지가 신기루처럼 사라졌음을 깨달았다. 나는 현실로 되돌아왔다. 이재성에게 유럽 여행의 흔적은 사진으로 남았지만, 꿈에서 다녀온 내 유럽 여행의 흔적은 달콤한 꿈속 감각이 사라진 뒤에 남은 공허뿐이었다. 영화라는 낯선 나라에 방문하기 전까지, 나는 부르주아적이고 중간계급적인 의미의 '해외여행'을 그저 질시했다. 하지만 영화를 보게 되면서 꿈속의 유럽 여행은 더는 동경의 대상이 되지 않았다.

 영화 상영을 가능케 하는 물적 기반은 임시변통적일 뿐만 아니라 취약하기까지 하다. 영화라는 매체는 프로젝터에서 뿜어져 나오는 빛에 의해 존재하기 때문이다. 스크린 혹은 LED 화면, 극장, 좌석, 사람들이 모이도록 하는 홍보와 시간표 등 영화를 지지하는 여러 토대 가운데서 결정적으로 영화를 존속시키는 것은 바로 빛이다. 그러므로 어둠은 그 반대편에서 빛을 존재하게끔 하는 기원이라고 말할 수 있겠다. 아버지의 눈, 동생의 눈, 나의 눈이 모두 견자단의 발꿈치에 닿아 있을 때 우리를 감싼 건 어둠이었다. 이 어둠은 멜랑콜리를 선사하는 요람이다. 이 어둠은 우리의 눈꺼풀을 무겁게 만든다. 안락함과 포근함이 영화를 보는 내내 우리 사이를 맴돈다. 영화가 끝

나면 어둠도 함께 사라지고, 영화를 보는 이들은 다시 환한 불빛의 세계로 돌아와야 한다. 지금 내가 말하는 어둠은 광학적인 의미로 한정된 게 아니다. 이는 의식적인 차원의 어둠, 즉 빛이 강하게 비추는 현실 저 밑의 어둠을 의미한다.

 우리의 내면 깊은 곳에 있는 꿈이 기능하게 만드는 조건으로서의 어둠.

 함금엽의 영화〈라이트 하우스 Light House〉(2017)는 우리 마음속에서 꿈을 상영하는 데 절대적인 조건으로서 어둠의 성격을 탐구한다. 이 영화는 작품 속 인물들이 곤히 잠든 모습을 편집해 아카이브로 모아 놓은 일종의 오디오-비주얼 크리틱이다. 오디오-비주얼 크리틱이란 문자 언어가 아닌 영상을 활용한 영화 평론을 뜻한다. 이는 문학 평론이나 미술 평론처럼 작품을 직접 인용할 수 없는 영화 평론의 한계를 돌파하려는 방법론으로, 거칠게 분류하자면 파운드 푸티지나 에세이 영화의 한 갈래라고도 볼 수 있다. 대표적인 영화로는 장 뤽 고다르의〈영화사〉, 톰 앤더슨의〈로스엔젤레스 플레이잇 셀프〉같은 작품이 있다. 이 작품들은 영화사 속의 무수한 영화들을 인용하고 대조해 가며 영화사를 써 내려간다. 다만 함금엽은 오디오-비주얼 크리틱을 지향하는 여타의 영화와는 달리 영화사를 새로이 구성하고 서술하는 데 관심을 두지 않는다. 그는 어둠 속에 숨어 있는 외로운 사람들을 보여 주려고 할 뿐이다. 나는〈라이트 하우스〉의 처음이자 마지막 상영회에 참석했다. 이 영화는 침묵과 고요함을 강조하는 것 외에는 별도의 영화적 기교를 부리지 않는다. 함금엽이 이곳저곳에서 가져온 영화들은 영화사적인 전통 속에 입회하려는 목적보다는, 어디엔가 눕고 싶다는, 그래서 어둠을 향유하고 싶다

는 의도로 엮여 있었다. 그의 영화에서는 안락한 어둠에 웅크린 수면이 끝없이 이어진다. 나는 챈들러의 소설 『빅 슬립』이 〈라이트 하우스〉의 또 다른 제목 같다고 생각했다. 죽음을 완곡하게 비유한 '거대한 잠(빅 슬립)'이라는 표현처럼, 함금엽은 잠자는 사람들을 강처럼 이어 놓은 풍경을 통해 인간 삶의 끝에 자리한 죽음이라는 무한한 대양을 보여 주려고 했을까? 함금엽이 세상을 떠난 뒤 오랜 시간이 흘러, 나는 그의 영화가 말하고자 했던 의미를 생각한다. 〈라이트 하우스〉는 어둠 속에 숨은 자명한 수수께끼에 관해 이야기한다. 이 영화가 들려주는 건 눈을 감으면 느껴지는 '나'라는 자아의 부재, 즉 죽음에 대한 공포다. '등대(라이트 하우스)'라는 제목은 우리가 죽음이라는 강을 흘러가는 존재라는 점을, 또한 우리가 마주한 죽음을 반복적으로 떠올리게 만드는 계기가 바로 우리를 감싸는 '어둠'이라는 점을 알려준다. 함금엽이 그려 내는 어둠은 포근한 요람 같기도 한 동시에 죽음을 환기하는 섬뜩한 고동 소리 같기도 하다.

 이 책은 어둠의 이러한 두 가지 양식을, 즉 어린 시절 나를 감쌌던 따듯한 어둠과 죽음을 선포하는 어둠을 내 나름대로 번안하고 해석한 결과물이다. 전자는 인간의 삶에서 주기적으로 순환하는 휴식을 의미하며, 후자는 죽음이라는 단독적 사건 앞에 선 인간의 외로움을 의미한다. '나'라는 인식은 저 두 어둠 사이에서 극대화되거나 최소화한다. 어둠의 최면술로 인해 잠 속에 빠져드는 나의 자아는 희미해진다. 반대로 어둠 속에서 튀어나올 적과 짐승을 두려워하는 '나'는 온 힘을 집중해 의식을 '나'의 생존에 집중한다. 어둠은 이처럼 자아를 은폐하는 가림막인 동시에 자아에 집중할 수 있게 만드는 환경이며, 따라서 자아의 단독성은 어둠과 필연적인 관계를 맺게 된다.

영웅은 이때 출현한다. 그는 어둠이 가져오는 황량함과 공포를 견디면서도 어둠의 최면에 빠져들 준비가 된 사람이다. 그는 온전히 혼자 있다. 우리는 이 혼자라는 단어에 과도한 철학적 의미를 부여하지는 않을 것이다. 그러기에는 내 능력이 부족하다. 대신에 나는 여기서 출발하고 싶다. 어둠은 우리 인간이 자신을 규정할 전제 조건이라는 지점 말이다. 우리는 어둠이 풍기는 따뜻함과 황량함이라는 양 극단에서 자신을 바라볼 기회를 얻는다. 그건 마치 미국의 소설가 토머스 핀천이 인용한 피아니스트 텔로니어스 멍크의 말과 같다. "모든 시간이 밤이다. 그렇지 않으면 빛은 필요 없을 테니까."*(『낮에 대항하여』, 토머스 핀천)

매일 이어지는 밤이 강제하는 모든 감정. 우리 현대인의 선조들은 어둠이 주는 공포를 다스림으로써, 혹은 어둠의 안락함을 인공적으로 모방함으로써 어둠을 극복하려 애썼다. 이탈리아의 시인 체사레 파베세는 이러한 어둠의 힘에 길항하는 우리 인간을 「잠자는 친구」에서 다음과 같이 묘사한다.

> 밤은 저녁마다 냉정하고
> 생생하게 되살아나는 오래된 고통의
> 얼굴을 띨 것이다. 아득한 침묵은 말없이
> 어둠 속에서 영혼처럼 괴로워하겠지.
> 나지막이 숨 쉬는 밤에게 말하리라.**

* 해당 문장은 크러스너호르커이 라슬로의 『서왕모의 강림』(알마, 2022)에서 제사로 활용된 것으로, 책의 번역을 그대로 따랐다.
** 체사레 파베세, 『냉담의 시』, 김운찬 옮김, 문학동네, 2014, 22쪽.

시의 제목「잠자는 친구」는 어둠이 가하는 최면에 완전히 굴복한 친구를 그린다. 화자는 잠에 든 친구의 얼굴에 드리운 고통을 발견한다. 친구는 마치 가사 상태에 들어선 것처럼 침묵을 지키기에 오직 밤의 숨소리만 들릴 뿐이다.

사프디 형제의 영화〈아빠의 천국Daddy Longlegs〉(2010)에도 파베세의 시에서 마주쳤던 '잠든 얼굴'이 문득 출현한다. 영사 기사로 일하는 주인공 레니는 두 아들을 허락된 시간에만 볼 수 있는 이혼남이다. 어느 날 교대 시간을 바꾸는 걸 깜빡한 레니는 아이들을 맡길 곳을 찾아보지만, 친구도 애인도 그의 부탁을 거절한다. 그는 자신이 먹던 수면제를 조각내어 아이들에게 먹인다. 새근새근 잠든 아이들을 보고 만족해 극장으로 출근한 레니. 하지만 아이들은 시간이 지나도 잠에서 깨지 않는다. 레니의 친구인 주치의는 아이들이 며칠 동안 잠들어 있을 거라고 말한다. 죽음에 가장 가까운 잠. 아이들의 표정은 평온하기 그지없다. 반면 레니는 아이들을 가사 상태에 빠트렸다는 죄책감에 휩싸여 한밤중의 뉴욕을 정신없이 배회한다. 아이들의 순수한 표정은 멍청한 아버지의 고통과 얽히며 '잠'이 우리 삶의 어두운 면을 드러내는 진정한 계기임을 일러 준다. 사프디 형제가 만들어 낸 이 우스꽝스러운 우화는 어둠과 죽음, 밤에 대한 아버지들의 꿈과 맞닿아 있다.

이 책은 레니처럼 밤 속에서 방황하는 아버지들이 겪는 멜랑콜리, 그 지긋지긋한 감정의 파도에 의해 난파된 영웅들을 다룬다. 이 아버지들은 내 글의 뿌리를 형성하는 예술적 혈통이라고도 볼 수 있다. 우리는 아버지 세대가 감행했던 모험을 우리 영화적 삶의 주조음으로 받아들인다. 예술사의 맥락에서 우리는 자아를 확립하기 위

해 스스로 '예술적 아버지'를 선택해야 한다. 이 아버지들, 20세기의 위대한 예술가들은 어둠에서 초래된 모든 감정의 스펙트럼을 바라볼 수 있게 해 주었다. 고로 20세기의 어둠이 남긴 유산을 살펴보지 않고서는 외로움과 맞서는 영웅의 이야기를 제대로 이해할 수 없을 것이다.

 20세기는 도시들이 팽창하고 수많은 이들이 서로 마주치는 익명성의 시대다. 자신이 한 명의 개인임을 강조하려 애쓰는 우리 역시 군중의 익명성에 녹아들고 만다. 인구가 폭발적으로 증가하면 타인을 더 많이 만난다고 생각할지 모르나, 그들은 우리 인생 안으로 들어오지 않는다. 익명의 타인들이 전염병처럼 창궐하는 가운데 개인은 고독 속으로 침잠한다. 프라이버시(사생활)은 공적인 것으로부터 개인을 보호하는 한편 고립시키는 기제이다. 공동체를 잃어버린 채로 남자들은 도시의 뒷골목을 떠돈다. 그들의 감정은 무엇인가 잃어버렸다는 데서 초래한다. 그러므로 우리는 20세기의 고독에서 출발한다. 고독한 군중으로서의 개인을 묘사하는 장르로서 필름누아르가 이 책의 맨 앞에 있는 까닭이다. 나는 필름누아르 장르에서 익명의 군중이 외로움에 떨며 사라져 가는 모습들을 발견했다. 그것은 멜랑콜리라는 20세기적인 감정이었다. 그렇다. 인생은 돌이킬 수 없다. 친구들은 배신했고, 이제 가망 있는 미래라고는 없다. 그저 형편없이 늙어 갈 것이라는 공포 속에서 한몫 챙기기 위해 인생을 거는 영웅들이 거기에 있다. 그들은 몰락을 피할 수 없고, 온전히 혼자서 공포를 감당해야 한다. 한때 사랑했던 연인과 즐거이 누렸던 시절만이 그의 의식에 평안을 준다. 행복한 과거로 떠나는 여행이 끝나는 순간 그는 어둠 속으로 완전히 파묻히고 이야기는 끝난다.

독자는 장 피에르 멜빌의 영화와 레이먼드 챈들러의 소설, 로버트 올트먼의 영화를 거쳐 내가 뚫어 놓은 작은 문으로 들어갈 것이다. 문을 열면 보이는 회랑에서 우리는 기나긴 복도에 드리운 그림자들을, 자신을 파괴할 모든 욕망을 뒤로 한 채 어둠 속으로 들어서는 영웅들을 마주 보게 될 것이다. 이 공간은 잉마르 베리만의 〈늑대의 시간〉(1968)에 나오는 유령의 성처럼 음울하고 무서울지도 모른다. 이 어둡고 외로운 곳, 혹은 우리의 눈꺼풀을 닫히게 만들 온갖 최면술이 가득한 시공간에 들어가는 독자를 위해 나는 가이드 역할을 맡으려 한다. 하지만 거꾸로 이 책을 쓴 나야말로 그런 상상의 독자를 상정한 덕분에 힘을 얻을 수 있었는지도 모른다. 온갖 유령들이 거미줄처럼 엮여 있는 20세기의 문화 속으로 뚜벅뚜벅 걸어갈 수 있는 힘 말이다. 그래, 이 책은 죽은 사람에 대한 루이 C.K.의 농담 가까이에 놓여 있다고 말할 수 있다. 그는 이렇게 농담한다.

"지금까지 살아 있던 사람들 중 거의 대부분이 죽었어. 죽은 사람이 산 사람보다 훨씬 더 많아. 지금 살아 있는 너희도 다 죽을 거야. 살아 있는 시간보다 죽어 있는 시간이 더 길 거고…… 너네 대부분이 그렇게 될 거야. 너넨 아직 죽지 않은 죽은 사람일 뿐이지."

〈도박사 봅〉, 프랑스의 미국인

중년 남자가 멋진 스포츠카를 몰고 도시 한복판의 도로를 달린다. 다른 장면에서 남자는 얼마쯤은 잃어도 된다는 양 느긋하게 도박에 임한다. 심지어 그의 집에는 파친코 같은 게임기가 설비되어 있

다. 완벽한 라이프스타일을 보여 주는 이 남자의 이름은 봅. 봅은 몽마르트르에서 소문이 자자한 전설적인 도박사다. 그를 존경하는 추종자 젊은이 '장'도 있다. 언뜻 보면 봅의 인생은 허술한 틈 하나 없이 아름다운 옹성처럼 보인다. 이렇게 〈도박사 봅〉(1956)의 오프닝은 한 남자가 중년에 들어 모든 걸 완성한 모습을 보여 주며 시작한다. 봅을 구성하는 모든 요소 가운데 그를 가장 돋보이게 하는 요소는 '도박'이다. 봅은 은퇴한 범죄자의 삶이 이래야 한다는 것을 보여 준다.

〈도박사 봅〉이 프랑스의 전설적인 영화감독 장 피에르 멜빌의 작품임을 먼저 밝혀야겠다. 『모비딕』을 쓴 미국의 소설가 허먼 멜빌에게서 따온 이름인 장 피에르 멜빌은 마틴 스코세이지, 오우삼, 프랑스의 누벨바그 세대가 사랑한 영화감독이다. 멜빌의 인생에 대해선 모호하고 단편적인 사실만이 전해진다. 그가 인터뷰 등 대외적인 노출을 꺼려서다. 멜빌은 프랑스 영화계 바깥에서 독립적인 영역을 구축했다.

그의 인생을 조금이나마 알아야 〈도박사 봅〉의 어둠을 이해할 수 있을 것이다. 영화의 탄생으로부터 20년이 지나 태어난(1917년생) 장 피에르 멜빌의 일생은 영화, 영화, 영화였다. 프랑스인들이 미국 문화에 관심을 가지던 시기에 유년기를 보낸 그는 1930년대 할리우드 영화에 대해 전문가 수준의 지식을 갖고 있었다. 영화감독으로 성장한 멜빌은 쉬는 데 관심 없는 일 중독자였으며, 그 때문인지는 몰라도 비교적 이른 나이인 55세에 타계하고 말았다. 그를 향한 누벨바그 세대의 존경과 존중은 그를 프랑스 영화사뿐만 아니라 전 세계 영화사에 자리매김하게 했다.

〈도박사 봅〉은 멜빌의 커리어 초기와 성숙기를 잇는 가장 중

요한 연결고리다. 멜빌은 〈도박사 봅〉을 계기로 변할 것이다. 그의 커리어 한복판에 있는 이 영화는 미국의 필름누아르라는 미국적 장르를 보편적인 것으로, 즉 우리 인간사를 순환하는 원형으로 새로이 재창조한다. 1956년에 나온 〈도박사 봅〉은 1959년 작 〈맨해튼의 두 사람〉과 더불어 미국의 필름누아르 전통에 깊이 발을 담고 있다. 이후 그의 성숙기인 1960년대가 되면 멜빌은 남성적 멜랑콜리를 미학적·윤리적으로 승화하게 된다.

미국적인 장르라 여겨지던 필름누아르는 프랑스에 도착한 뒤 남성적 센티멘털리즘의 정수를 보여 주기에 이른다. 전후 프랑스에서 미국 문화를 받아들이는 건 그다지 예외적인 선택이 아니었다. 실존주의 철학자 장 폴 사르트르는 위대한 소설가 윌리엄 포크너의 『성역』 서문을 썼다. 보리스 비앙 같은 소설가는 미국을 배경으로 한 소설(『너희들 무덤에 침을 뱉으마』)을 쓰면서 필름누아르에 대한 찬가를 남겼다. 세계대전 중에 성장하고 전후에 사회적으로 자리 잡은 프랑스의 누벨바그 세대는 미국 영화를 보며 자랐고, 미국 영화를 안식처이자 성장을 위한 자원으로 삼았다. 이 경향을 거슬러 올라가면 에드거 앨런 포의 열렬한 숭배자 샤를 보들레르가 있을 터다. 프랑스인들이 미국이라는 낯선 외부를 로맨틱하게 그려 냄으로써 서구 문화를 새로이 움직일 동력을 발견했다고도 볼 수 있을 것이다. 그러나 프랑스와 미국 문화의 만남, 특히 냉전 시기 미국 문화가 전 세계를 지배해 가는 과정은 아쉽게도 이 글에서 다룰 내용은 아니다.

그 대신 이 장에서는 프랑스가 미국 문화로부터 흡수한 센티멘털리즘 혹은 감상주의가 〈도박사 봅〉에서 어떻게 표현되는지를 살펴보려 한다. 필름누아르가 운명 안에서 흔들리는 남자를 그린 우

화로, 인류에 대한 성찰로 번져 가는 과정을 말이다. 〈도박사 봅〉에 관한 내 호기심은 이 봅이라는 남자의 정체를 둘러싼 미스터리를 향해 움직인다. 내가 제기하는 미스터리를 해명하기 위해선 〈도박사 봅〉 도입부에서 들리는 한 남자의 내레이션을 거쳐야 한다.

"이 이야기는 새벽의 여명이 밝아 옴으로써 밤과 낮이 교차되는 때로부터 시작된다."

봅의 독백이 호언장담한 것과는 달리, 밤과 낮이 교차하는 이 시간이 정확히 어느 시점을 가리키는지 알기는 힘들다. 이 흑백 영화에서 시간의 교차는 단순하기 짝이 없는 흑백의 조도로만 구별된다. 컬러 영화가 아닌 한, 매직 타임이라고 불리는 일출과 일몰 시간대는 흑백 영화에서 명시적으로 구분되기 힘들다. 특히 내부 장면이 많은 스튜디오 영화의 경우, 밤낮을 구분하는 건 오로지 복식이나 행동 같은 인간의 관습뿐이다. 잉마르 베리만의 〈거울을 통해 어렴풋이〉(1961)는 스웨덴의 백야를 배경으로 삼는데, 환한 밤이 배경인 탓에 빛을 통해 영화 속 시간을 구별하는 건 불가능하다. 인물들이 잠자리에 들면 관객은 비로소 밤이 왔다고 인지한다. 그런가 하면 〈도박사 봅〉에서 시간의 축은 아예 거꾸로 뒤집혀 있다. 그 영화 속 인물들은 보통 사람들에게 주어진 시간표에 따라 움직이지 않는다. 범죄자에겐 밤이 활동하는 시간이고, 낮은 휴식을 취하는 시간이다. 시간을 거꾸로 움직이는 방식은 봅이라는 남자의 일생에도 고스란히 반영되어 있다. 봅이 명성을 얻은 공간은 카페에 설치된 도박장이다. 그의 친구들은 '밤의 일'에 시간 대부분을 쓴다. 모든 사건은 밤에

일어나고야 만다.

영화 초반부, 봅은 새벽녘에 젊은 여성을 만난다. 도시로 상경해 밤일을 하고 있는 시골 출신의 소녀 '안느'를 본 그는 안타까움이 동한다. 밤과 아침이 교차하는 시간, 봅은 여자를 집으로 초대한다. 영화가 진행되면 그녀는 봅에게 어떤 감정을 느낄 테다. 안느는 봅에게 보호받는다. 이런 관계, 나이 든 남자와 젊은 여자의 관계는 영화 장르에서 묘한 방식으로 반복되어 왔다. 그들이 나누는 감정은 예를 들어 압바스 키아로스타미의 〈사랑에 빠진 것처럼〉이나 폴 토머스 앤더슨의 〈리노의 도박사〉에서도 비슷한 형태로 나타난다. 누군가에게 감정을 표현하고 그 상대를 보호한다는 사실만으로 만족하는 늙은 남자와 그의 애정을 받아들이는 젊은 여자의 관계 말이다. 〈도박사 봅〉에서 여자는 남자를 무참히 배반하지만, 늙은 신사 봅은 그녀를 용서한다. 그러나 이 영화에서 여자는 그다지 중요한 인물이 아닐지도 모른다. 그녀는 봅이 거주하는 시간이 어둠으로 가득한 '밤'이라는 사실을 보여 주는 시각적 은유에 가깝기 때문이다. 멜빌은 그들이 밤에 산다는 점에 더 초점을 맞추고 있다. 밤은 그들을 연결하는 시간이고, 늙은 남자와 여자 그리고 그녀의 연인은 모두 밤에 산다.

〈도박사 봅〉은 1940년대 미국 할리우드 영화의 인물들을 몽마르트르 한복판으로 데려간다. 유럽인, 특히 프랑스인은 미국 문화의 '광대함'과 '복잡함'에 열광했다. 그 광대함과 복잡함은 문학에 새로운 경험을 전달했다. 이를테면 D. H. 로런스는 태평양에 나가 젊음을 방탕하게 허비한 허먼 멜빌의 상상력이 19세기를 관통하는 하나의 명령이었다고 말한다. "사납고 으스스한 자연 속으로 돌아가자.

즉, 부식을 일으키는 광대한 바다로 돌아가자. 혹은 불로 돌아가자."*
로런스가 보기에 멜빌의 소설은 미국이 추구했던 '새로운 경험'을 창조하는 역량을 품고 있다. 낡은 모든 것을 파괴하고 새로운 것을 창조하라는 명령의 핵심은 집과 고향에서 벗어나 저 멀리서 아른거리는 낙원으로 향하라는 것이다. 로런스는 『백경』에서 흰색에 집착하며 이것을 세세히 분석하는 멜빌을 두고 이렇게 말한다.

> 멜빌은 '흰 것'에 관한 자신의 조직적 탐구를 계속한다. 위대한 추상적 개념이 그를 사로잡았다. 우리가 죽고, 존재하는 것을 중단하는 장소로서의 추상. 하얀 혹은 검은. 우리의 하얀, 추상적 종말.**

로런스가 멜빌에게서 발견한 하얀색은 드넓음, 무한함, 광대함이다. 우리가 도저히 어쩔 수 없는, 파악하거나 지배할 수 없는 인간의 기원을 품은 미국의 광대한 자연은 서구 문명과는 다른 경험을 쌓도록 해 주었다. 미국인들은 『백경』에 등장하는 선박처럼 하얀 것, 그랜드캐니언처럼 새하얀 것, 태평양과 대서양 사이를 메우는 광대한 황야처럼 혹은 자신들이 죽인 인디언들의 흰자위처럼 '흰 것'에 매료되었다. 다시 말해, 미국인은 모든 색을 빨아들이는 하얀색을 상상의 근원으로 삼았다. 서부극에서나 나올 법한 황야의 지평선에는 어떤 생물체도 없다. 세계를 반으로 가른 하늘과 황무지만이 보일 뿐이다. 이 공간의 광대함이야말로 '국경'을 확장하고, 또 아무도 소유

* 『D. H. 로렌스의 미국 고전문학 강의』, 임병권 옮김, 자음과모음, 2018, 248쪽.
** 앞의 책, 284쪽.

하지 않은 땅에 재산권을 행사해야겠다는 상상력을 부여했을 터다. 그러나 미국에 있는 건 광대함만이 아니다. 흰색의 반대편에 있는 검정, 모든 사물을 은폐하는 장막과도 같은 검은색은 미국을 위한 또 다른 색이다. 미국은 이민자들을 위한 나라고, 외부자들이 뭉쳐 만든 국가다. 미국의 거대한 도시는 전 세계에서 몰려든 수많은 군중으로 가득하다. 다양한 인파로 북적이는 도시는 뜨겁고 냄새나고 더럽다. 미국은 도시의 나라다. 미국 문학 연구자이자 번역가이기도 했던 이탈리아의 소설가 체사레 파베세는 존 더스패서스의 『맨해튼 트랜스퍼』(1925)에서 점차 증가하는 대중의 밀도에 의해 높아지는 도시의 엔트로피를 발견했다. 파베세는 그 엔트로피에 대해 이렇게 썼다.

> 더스패서스는 소설을 쓸 때 하나의 완전한 서사시를 염두에 두고 있었다. 대도시(더스패서스에게 전 세계란 대도시다)의 대중 사이에서 혼란스러운 열병처럼 벌어지는 투쟁과 탐구. 대중은 물질적·정신적 편협함에 의해 질식해 가고 있었고, 그곳에서 수많은 패배에 둘러싸여 있기에 개별 승리는 중요성을 획득할 수 없었다.*

『맨해튼 트랜스퍼』는 파베세의 말처럼 도시 안의 다종다양한 요소를 포괄하는 서사시라 할 수 있다. 하지만 더스패서스의 방법론은 전통적인 서사시 창작자와는 사뭇 다른 점도 있다. 그는 카메라의 렌즈처럼 미국인의 일상을 스케치한 뒤 이를 콜라주처럼 묶었다.

* Cesare Pavese, *American Literature: Essays and Opinions*, University of California Press, 1970, p.93.

수많은 익명을 마주치는 승강장에서의 경험은 방 안에서 라디오를 듣는 개인의 사적 경험과 연결된다. 더스패서스는 '군중 속의 고독'을 드러내기 위해 개인과 군중을 혼란스럽게 병치했다. 군중 속 개인과 개인들이 모인 집단을 그려 내기 위해 카메라 렌즈 같은 객관적인 장치가 필요했던 것이다. 외로움은 떠들썩함과 섞인다. 이것은 낮이 아닌 '밤'에 가능한 특권이다. 낮에 들끓던 개인은 밤이 되면 혼자만의 공간에 침잠한다.

허먼 멜빌의 글과 더스패서스의 글에서 상반된 방식으로 묘사된 미국은 모순으로 부딪히는 장소라고 할 수 있다. 이곳은 광활한 평야가 있고 거대한 산맥이 있다. 그 드넓음이 세계 각지에서 몰려드는 수많은 인파를 수용하고, 많은 수의 인간은 복잡함을 만들어 낸다. 미국에서 개인은 두 가지 이유로 외롭다. 땅이 너무 넓어서, 사람이 너무 많아서. 이 두 종류의 외로움은 미국적 장르라 할 수 있는 필름누아르와 서부극을 낳았고, 결국 영화라는 장르에서 이야기를 전개하는 방법의 원형이 되었다. 서부극은 액션 영화에, 필름누아르는 미스터리 스릴러물에 스며들었다.

그러나 미국이 아닌 국가가 이 원형들을 모방하는 데는 제약이 따랐다. 유럽인이 서부 개척이라는 과거와 드넓은 대지가 모두 필요한 서부극을 모방하기란 불가능했다. 이탈리아에서 제작한 스파게티 웨스턴은 실제로 '이탈리아' 서부극이 아니다. 스파게티 웨스턴은 이탈리아인들이 스페인의 타베르나스 사막 지역에서 촬영한 영화지만, 클린트 이스트우드 같은 미국인들이 등장하고 서부 개척 시대 미국의 이야기를 다룬다. 반면 필름누아르를 근대가 발흥한 유럽 지역으로 가져오긴 비교적 쉬웠을 테다. 장 피에르 멜빌이 아니어도

유럽에서 필름누아르를 만드는 영화감독들은 많았다. 매카시즘으로 인해 미국에서 영국을 거쳐 프랑스에 정착한 쥘 다신(Jules Dassin) 같은 감독은 영국에선 〈밤 그리고 도시〉(1950)를, 프랑스어로는 〈리피피〉(1955)라는 누아르 영화를 만들었다. 도시와 밤만 있다면 언제나 필름누아르를 만들 수 있고, 그 덕에 필름누아르는 서부극보다 오래 우리 곁에 살아남았다. 결국 필름누아르는 미국을 세계 어느 지역에서나 통용되는 일종의 '보편'으로 만들었다. 프랑스인인 멜빌은 미국인이 어둠과 밤을 해석하는 방식을 차용해 '현업'에서 벗어난 비참한 은퇴자를, 그리고 성공에 혈안이 되어 있으나 어리석음 때문에 삶이 파괴된 이들의 내면을 그려 낸다. 세계 질서의 패권을 가진 미국의 문화는 멜빌의 손을 거치면서 현대 사회를 살아가는 인간의 마음을 측정하는 기구가 된다. 멜빌의 눈에 비친 한밤의 도시는 20세기를 사는 인간의 마음이 살아가는 환경이었다. 그리하여 필름누아르는 이 마음들이 생존하려고 벌이는 투쟁과 그들의 고독을 보여 주는 실험실이자 무대가 되었다.

도박사: 위기의 인간, 어리석음의 인간

도박사 봅은 필름누아르 장르에 나오는 전형적인 캐릭터다. 그는 현업에서 은퇴한 지 오래된 늙은 남자로, 영화 초반에는 누구보다 여유만만하다. 그러나 시간이 지나면서 우리는 봅의 여유가 붕괴하는 순간을 목도한다. 봅의 낭비벽은 여유에서 비롯된 게 아니라 방어 기제에 불과했다는 사실이 밝혀진다. 봅의 인격적 결함이 발견되면서 그의 주머니 사정도 드러난다. 그가 모아 놓은 돈은 떨어졌다. 그에게 남은 건 지나간 명성과 거리에 관한 지식뿐이다. 봅을 추종하

는 젊은이는 봅을 괴롭히는 위기의 정체를 모른다. 허튼 명성만 가진 봅이 자기 목을 옥죄는 위기를 극복하기란 어려워 보인다.

　　　　이곳에서 우리는 필름누아르의 내러티브 장치인 '위기' 개념을 마주한다. 위기는 보통 영화의 이야기 경로에서 툭 불거져 있는 사건이다. 이를테면 액션 영화에서는 납치나 공갈 등이 위기를 형성하는 사건 혹은 조건이 된다. 그러나 필름누아르에서 위기는 주조음처럼 영화 전반—주인공의 삶 전반—에 깔려 있다. 쥘 다신의 걸작 〈도둑의 고속도로〉(1949)를 보면 필름누아르 장르가 '위기' 개념을 활용하는 방식이 잘 드러난다. 영화는 2차 세계대전 참전용사 닉이 집에 돌아오며 시작한다. 가족에게 줄 선물을 잔뜩 들고 집에 돌아온 닉의 눈에 보이는 건 고통받는 가족의 모습이다. 아버지에게 선물로 구두를 가져왔지만, 아버지는 "신을 수 없다"고 답한다. 카메라가 부드럽게 뒤로 움직이면 아버지가 한쪽 다리를 잃고 휠체어에 앉아 있는 모습이 드러난다. 트럭 운전사였던 아버지는 토마토 위탁 매매 일을 했다. 계약을 맺은 농산물 중개상 피글리아는 토마토를 좋은 가격에 팔았다며 아버지에게 술자리를 제안한다. 피글리아의 꼬임에 넘어가 진탕 취한 아버지는 잠에서 깨어나 한쪽 다리를 잃은 것을 깨닫는다. 더욱이 중개상 피글리아는 매매 대금도 지급하지 않았다. 그나마 보험금으로 간신히 수리한 트럭을 에드 키니라는 친구에게 빌려주었지만, 이번에는 그 대여료를 받지 못하고 있다. 이쯤 되면 아버지의 멍청함은 거의 사악한 수준에 이르렀다고 볼 수 있을 정도다.

　　　　닉은 행동을 통해 '위기'를 타개하려고 한다. 아버지가 빌려준 돈을 회수하려는 것이다. 그러나 그는 채무자로부터 사과로 채무를 대신하겠다는 제안을 받는다. 제안을 수락한 닉은 채무자와 함께

트럭을 몰고 간다. 덜덜거리는 트럭을 몰고 시장에 도착한 닉은 채무 대신 받은 사과를 시장에 팔려고 한다. 여기서 닉이 사과만 팔았다면 이야기는 행복한 결말에 이를 것이다. 문제는 닉이 가진 복수심이다. 복수심은 어리석음을 부르고, 그는 최악의 선택을 한다. 닉은 아버지를 불구로 만든 피글리아의 근처를 맴돌며 복수할 기회를 노린다. 하지만 그 역시 아버지처럼 피글리아의 술수에 놀아나며 모든 돈과 가능성을 잃어버린다. 피글리아의 사주를 받은 매혹적인 연상의 여성 리카는 교묘하게 닉을 유혹한다. 둘이 밀회를 즐기는 동안 피글리아의 부하들이 기회를 노려 닉을 기습적으로 폭행해 쓰러뜨리고, 그가 사과를 팔고 받은 돈을 강탈해 간다.

성공을 장담했던 이 일의 계획이 틀어졌다는 걸 안 닉의 약혼녀는 그를 냉혹히 내친다. 닉은 마지막에 가서야 애초부터 자기가 내내 '위기' 안에 있었음을 깨닫는다. 위기를 타개하려는 그의 시도는 어항 속에서 은신처를 찾는 물고기의 움직임처럼 훤히 드러나 보였을 뿐이다. 닉은 결국 아버지와 자신을 기만하고 공격했던 과일 가게 주인에게 복수하는 데 성공하지만, 그때는 이미 모든 것을 잃은 뒤다. 가족이 진 빚을 갚을 수도 없고, 여자는 그를 떠났다. 그런데 이런 실패만큼이나, 아니 그보다 더 중요한 점이 있다. 그가 '위기'라는 계기를 통해 자신을 발견했다는 것이다. 닉은 자신이 산산조각 난 운명에 매여 있다는 사실을 깨닫는다.

필름누아르 장르를 관통하는 멜랑콜리는 이처럼 필연적으로 예정된 실패에서 유래한다. 물론 필름누아르 장르의 장식적인 멋이 우리에게 묘한 애상감과 우수를 전달하긴 한다. 도박사 봅의 멋진 옷과 그의 품위 있는 태도 같은 것 말이다. 그러나 〈도둑의 고속도로〉

에서 볼 수 있듯, 보다 깊은 차원의 멜랑콜리는 우리가 언제나 실패할 운명이었다는 점을 발견하는 의식의 고리 속에서 발원한다. "나는 실패했어."라는 말은 과거형으로 받아들여져선 안 된다. 저 명제의 실패는 지속적으로 울려 퍼진다. 필름누아르의 위기 개념은 지금껏 언제나 그래 왔으며 그럴 수밖에 없다는 '완료형'의 명제로 인지된다. 결국 이러한 멜랑콜리는 삶의 조건에 의해 파생된다 할 수 있다. 따라서 앞서 언급한 20세기의 어둠과 밤은 보다 철학적인 의미를 지니게 된다. 그 어둠과 밤은 우리 삶에서 올바른 선택이란 불가능하다는 점, 현대인은 본질적으로 어리석다는 점을 드러내 보이는 것이다. 이러한 인식론적 조건은 레너드 코언의 노래 〈수잰Suzanne〉이 표명했듯 '앞이 보이지 않는 여행을 하는 것(travel blind)'이라고 할 수 있다. 우리는 희미한 불빛을 등대 삼아 깜깜한 어둠을 헤치고 나가지만, 그렇게 도달한 곳은 세상의 막다른 끝이다.

 장 피에르 멜빌과 쥘 다신의 삶은 '앞이 보이지 않는 채로 여행하는 것'과 같았다. 멜빌과 다신은 전혀 다른 삶을 살았지만, 그 둘은 멜랑콜리를 받아들일 수밖에 없는 운명에 처했다는 점에서는 비슷했다. 멜빌 말년의 걸작인 〈그림자 군단〉(1969)은 요세프 케셀(Joseph Kessels)의 소설을 원작으로 삼았으면서도 멜빌의 개인적 경험을 반영한다. 수용소에 갇힌 채로 시작하는 오프닝 시퀀스는 멜빌의 프랑스 시절 동료 장 피에르블로흐(Jean Pierre-Bloch)의 경험을 토대로 구성되었다. 수용소 이감을 위해 호텔로 잠시 거처를 옮긴 주인공이 게슈타포를 죽이고 탈출하는 장면은 폴 리비에르(Paul Rivière)의 증언과 경험담을 토대로 연출되었다. 레지스탕스 지도자인 수학자 뤽 자르디 캐릭터는 실제 수학자로 이른 나이에 죽은 장 카바이예

를 모델로 삼았다.* 이들 외에도 영화에 등장하는 캐릭터 대부분은 소설 속 인물이 아닌 실제 인물을 따랐다. 멜빌은 프랑스 레지스탕스를 위대한 희생자이자 투사로 그린다. 그들은 현실로부터 유래한 가공할 만한 사명감으로 움직이는데, 특히 조국을 배신한 레지스탕스 동료를 말 그대로 '처형'하는 장면에서는 조국을 지켜야 한다는 사명감과 인간적인 감정의 사투가 생생히 드러난다. 인간이 인간을 죽이는 일은 실존적인 고통을 초래한다. 그럼에도 배신자는 처단해야만 한다. 멜빌은 배신자를 처단하는 일에, 인간이 인간을 살해하는 일에 심원한 운명이 있는 듯 묘사한다. 멜빌 자신이 겪은 전쟁의 공포가 그의 작품에 맴도는 멜랑콜리에 영향을 주었다. 전쟁에 휘말린 개인은 자신이 막을 수 없는 거대한 운명 앞에서 좌절하는 법이다. 멜빌은 동료가 살해당하는 걸 목격했지만 그에게는 그 상황에 맞설 아무런 힘도 없었다. 멜빌이 직접 겪어 봤을 법한 무력함은 '실패'를 완료형의 명제로 바라보게 하는 계기가 되었을 터다.

 쥘 다신은 조국을 위해 싸웠던 멜빌과는 달리 조국을 떠나야 했던 망명자였다. 〈리피피〉를 통해 세계적인 명성을 얻은 쥘 다신은 멜빌과는 정반대의 상황을 맞이한다. 다신은 미국의 배신자로 낙인 찍혔다. 소위 '할리우드 블랙리스트'에 사회주의자로 이름을 올린 것이다. 쥘 다신은 반미활동조사위원회(House Un-American Activities Committee, 이하 'HUAC')로부터 증인 출석 요청을 받았다. HUAC는 파시스트와 공산주의에 연계된 인물들을 조사하기 위해 결성된 위

* Robert O. Paxton, "Melville's French Resistance", Criterion, 2023년 7월 30일 접속. https://www.criterion.com/current/posts/1711-melvilles-french-resistance

원회였다. 냉전이 한창이던 당시의 사회 분위기와 손쉽게 타협해 버린 할리우드 스튜디오들 때문에 수많은 영화감독이 미국을 떠나야 했다. 할렘에서 이발소를 운영하던 아버지 덕분에 부조리한 사회상을 직접 목격한 다신은 일찍이 미국 공산당 당원이 되었고, 1947년 청문회를 열기 시작한 HUAC는 당연하다는 듯 그의 이름을 도마에 올렸다. 그러자 유니버설스튜디오는 당시 촬영을 끝마친 〈벌거벗은 도시〉에서 사회 비판적인 대목을 삭제했다. 프로듀서 대릴 자눅은 영화 〈밤 그리고 도시〉의 각색 기획이라는 핑계로 다신을 영국으로 보냈다. 다신은 1970년대까지 미국으로 돌아오지 못했다.*

〈도박사 봅〉과 〈도둑의 고속도로〉는 실존적 위기와 대면한 개인의 운명을 잔혹한 관점으로 그려 낸다. 두 영화의 주인공은 연출가 자신을 모델로 삼았을지도 모른다. 도박사 봅은 〈도둑의 고속도로〉 속 참전용사만큼 멍청하진 않지만, 그와 비슷한 정도로 어리석다. 봅은 도박장을 털기로 한다. '한탕'해서 이곳을 떠나고 싶었던 그는 왕년의 감각으로 강도단을 모으기 시작한다. 그의 추종자 '장'도 그중 한 명이다. 이 패거리가 성공하려면 비밀 유지가 급선무다. 그러나 으레 그렇듯 비밀 약속은 금이 간다. 비밀의 장막에 구멍을 뚫는 건 당연히 미욱한 젊은이 '장'이다. 자신을 팽개쳐 두고 친구와 데이트하던 안느를 목격한 그는 그녀에게 자신이 돈을 벌 기회를 얻었다면서 비밀을 털어놓는다. 거대한 성공을 코앞에 뒀다며 말이다. 안느는 이 비밀을 장의 친구에게 전하고, 친구는 경찰에게 전한다. 여

* Whitney Smith, "JULES DASSIN'S COLD WAR CRIMES", Wild Culture, 2023년 7월 30일 접속. https://www.wildculture.com/article/jules-dassins-cold-war-crimes/1972

기에 봅의 패거리가 고용한 도박장 관리자까지 봅을 배신한다. 계획을 떠받치는 주춧돌에 문제가 생기자 사람들이 동요한다. 그러한 동요는 통제할 수 없는 자연재해처럼 사람들을 궁지에 몰아넣는다.

　　이렇게 봅의 외부에서도 많은 문제가 발생하지만, 진정한 문제는 도박에 임하는 그의 내부에서 일어난다. 그들이 세운 범죄 계획에서 봅이 맡은 역할은 도박장에서 판돈을 불리며 도박장 직원들의 눈을 끄는 것이다. 그러고 나면 정확한 시간에 도박장에서 나와 다른 이들과 합류해야 한다. 봅이야말로 이 한탕 기획의 핵심이다. 케이퍼 무비라고 불리는 장르에서 강도 혹은 절도 행위를 수행하는 사람들과 그들이 주고받는 행위의 합은 롤렉스 같은 고급 시계의 톱니바퀴처럼 정확히 맞물려야 한다. 단 하나의 요소라도 오류가 있다면 시계는 쓸 수 없는 것이 된다. 그러나 봅은 평정심을 잃고 도박에 완전히 몰입해 버린다. 도스토옙스키의 『노름꾼』이 보여 주었던 것처럼, 봅은 도박이 주는 쾌감에 마비된다. 그는 정밀하고 완벽해야 하는 순간에 도박에 빠져든다. 결국 강도 행각은 실패로 끝난다. 실패는 언제나 사후적으로, 최종적으로 도착한다. 스크린을 보며 어둠 속에서 눈을 빛내는 관객들, 도박사 봅과 〈도둑의 고속도로〉 속 참전 용사를 응원하는 관객들은 주인공들이 마치 성공할 것처럼 손에 땀을 쥐며 그들을 바라본다. 관객들은 주인공이 실패할 것이라는 합리적 의심을 그의 최후가 닥칠 때까지 거둔다.

　　마지막에 주인공의 실패를 보고서야 관객은 자신의 의심(사실은 해 보지도 않았던 의심)이 옳았음을 깨닫는다. "맞아…… 이 친구들 원래 바보였지……."

　　실패 속에서 몸부림치는 이들의 모습은 마치 불타는 거미줄

에 매달린 거미와 같다. 나 자신을 보호하고 생존케 하려는 목적을 지닌 모든 발버둥이 역설적으로 우리를 불태우고 만다.

후각적 상상력: 꿈의 궁전

실패에 대한 의심을 떨구고 성공에 대한 망상을 유지시키는 일. 이는 필름누아르의 임무라 할 수 있다. 멜빌은 망상을 현실처럼 만드는 데 거의 천부적이었다. 프랑수아 트뤼포는 장 콕토와 멜빌이 연출한 〈무서운 아이들〉(1950)에 대해 이렇게 말했다.

> "이 영화는 영화사에 몇 없는 후각적인 영화다(영화에서 나는 냄새는 소아 병동에서 나는 냄새다)."*

트뤼포의 단언은 〈맨해튼의 두 사람〉(1959)과 〈도박사 봅〉 오프닝 시퀀스에서 잘 드러난다. 아침녘의 몽마르트르를 보여 주며 시작하는 〈도박사 봅〉처럼, 〈맨해튼의 두 사람〉은 맨해튼 밤거리의 네온사인을 보여 주며 시작한다. 이 장면은 '도시 교향악'이라고 불리는 다큐멘터리 장르처럼 뉴욕의 풍경을 세밀하게 묘사한다. 〈맨해튼의 두 사람〉에서 뉴욕의 풍경을 그려 내는 도구로서 등장하는 것은 자동차다. 양옆으로 가스등이 늘어선 도로를 가로지르는 자동차가 보여 주는 감각적 풍경은 맨해튼이 우리가 사는 '현실'임을 드러낸다.

〈도박사 봅〉과 마찬가지로 영화는 남자의 내레이션으로 시

* Adrian Danks, "Melville, Jean-Pierre", SensesofCinema, 2023년 7월 30일 접속. https://www.sensesofcinema.com/2002/great-directors/melville/

작한다. 내레이션이 이어지는 가운데 카메라는 유엔 총회 현장을 마치 다큐멘터리처럼 날것 그대로 다룬다. 얼마 지나지 않아 관객은 뭔가 심상찮은 일이 일어났음을 알게 된다. 프랑스의 유엔 대사가 사라진 것이다. 두 기자가 그의 행방을 뒤쫓는다. 그중 사진 기자는 대사가 여자와 함께 찍힌 사진을 갖고 있는데, 두 기자는 그 사진을 지도 삼아 뉴욕을 돌아다니게 된다. 이 영화의 주인공 중 한 명인 기자 모로(감독인 멜빌 자신이 연기했다)가 사진 기자 델마의 집에 방문하는 장면이 있는데, 이때 이 영화의 생생함이 어디서 오는지 확인할 수 있다. 그 생생함은 사물의 혼란으로부터 연원한다. 델마의 집 내부는 무질서하다. 카메라는 게걸스럽게 사진기자의 집을 촬영한다. 델마는 손에 술잔을 든 채로 잠들어 있고, 옷가지들이 가구 위에 부산스럽게 쌓여 있다. 방바닥에는 델마가 찍은 사진들이 널부러져 있다.

어지러운 방 안을 게걸스럽게 훑는 모로의 시선은 '후각적으로' 변모한다. 즉 현실적인 감각을 극대화한다. 카메라는 모로가 사진기자를 깨운 후 비어 버린 침대 위를 본다. 사진 기자가 막 일어난 탓에 베개에는 머리 자국이 남아 있다. 베개에 난 자국은 〈맨해튼의 두 사람〉이라는 영화에 독특한 현실감을 불어넣는다. 멜빌이 영화적 환상을 우리가 사는 세계의 부피와 질감에 맞춘 '휴먼 스케일'로 조형하는 이유는 영화 속 인물을 필름누아르라는 꿈-세계에 갇히게 만들기 위해서일 것이다. 나이트클럽에 방문한 이 두 남자가 조사를 마치고 돌아가는 길을 보자. 문 뒤에 숨은 상자가 비뚤게 서 있는데, 이는 마치 베개 자국처럼 현실감을 강력하게 부추긴다. 이처럼 멜빌은 망상의 세계를 건축하는 데 능숙하다.

이것은 미국의 사진가들이 평범한 일상을 포착하기 위해 사

용했던 속임수와 비슷하다. 제프 다이어는 폴 스트랜드가 찍은「눈이 보이지 않는 여성, 1916」에서 사진의 본령을 발견한다. 스트랜드는 목에 '앞이 보이지 않는(blind)'이라는 팻말을 걸고 있는 한 여성을 주시한다. 이 작품을 본 이라면 처음에 그녀가 두 눈이 전부 보이지 않는 시각장애인이라고 생각하기 십상이다. 스트랜드는 시각장애인 여성의 시선에 묘한 속임수를 숨겨 놓았다. 다이어는 스트랜드의 사진에서 한쪽 눈에 장애가 있는 듯 보이는(반대편 눈은 어딘가를 향해 시선을 던지고 있다) 여성이 사실은 두 눈 모두에 장애가 있다는 점을 예리하게 지적한다. 즉 스트랜드는 두 눈이 모두 보이지 않는 시각장애 여성을 마치 한쪽 눈만 시력이 없는 것처럼 보이도록 촬영한 것이다. 다이어는 사진가 워커 에번스가 '뉴욕 지하철' 연작을 찍으려고 필름 카메라를 외투 사이에 숨긴 사례도 소개한다. 에번스는 외투 안에 카메라를 집어넣은 채 셔터를 눌렀고, 심지어 자기가 어떤 광경을 포착했는지 모르는 경우도 있었다. 이렇게 사진가가 객관성을 포기한 대신에 얻은 것은 현실보다 더 생생한 감각이다. 우리의 눈으로 현실을 '보고' 있다는 느낌 말이다. 멜빌 역시 에번스나 스트랜드 같은 사진가처럼 후각이나 촉각에 비견할 만한 생생한 감각을 포착하려 사력을 다했다.

> 액션과 영화적 구성에 관한 정확한 디테일. 이는 멜빌의 대중 장르(대부분 갱스터 영화)에 대한 해석과 그가 시공간을 다루는 독특한 방식 둘 다에서 중요한 요소다. (…) 이 요소로 인해 멜빌 영화의 분위기, 지역, 장소, 액션은 실제처럼 보이기도 하고 완전히 상상의 산물처럼 보이기도 한다. (…) 그의 영화

는 지리, 장소, 시기에 관해 종종 꿈과 같은, 거의 비밀스러운 감각을 만들어 낸다. 이 감각은 특정한 역사적 순간이나 일반적 상황 또는 장르적 상황의 현실적인 디테일에 대한, 동등하게 환기력 있으면서도 절제된 관찰과 나란히 존재한다. (…) 멜빌의 영화를 경험한 뒤에는 이처럼 특정 장소나 공간 또는 신체에 관한 감각이 남는 경우가 많다.*

바로 여기가 멜빌의 세계에서 '남성'이 거주하는 곳이다. 베개에 난 자국처럼 누군가가 존재했다는 흔적으로 가득한, 위조된 사물들이 원본보다 더 강렬한 감각을 뿜어내는 곳이 멜빌의 남성이 사는 세계다. 그 세계는 현실과 정밀하게 닮은 꿈의 세계다. 남성은 꿈을 쟁취하려고, 현실화하려고 애쓴다. 그러나 그의 시도는 성공에 근접하더라도 시야 밖 장애물에 부딪혀 넘어질 테다. 이러한 교훈이 담긴 〈도박사 봅〉은 아침이 밝아 오는 가운데 경찰에 붙잡히는 실패자의 표정을 보여 주며 끝난다.

〈맨해튼의 두 사람〉의 클라이맥스, 드디어 두 기자는 유엔 대사의 행방을 발견한다. 대사의 실종은 정치적 사건과는 아무런 관련이 없었다. 그의 죽음은 내연 관계와 얽혀 있다. 사진 기자는 유엔 대사가 내연 여성의 집에서 죽은 장면을 촬영한 사진을 여러 언론사에 팔자고 제안한다. 신문사 사장은 조국에 헌신한 대사의 품위를 지키자고 말한다. 하지만 사진 기자는 대사의 부인과 딸의 얼굴을 무단으로 촬영한 뒤 사진을 판매하려고 도망친다.

* 앞의 글.

모로는 사진 기자를 찾기 위해 뉴욕 방방곡곡을 돌아다닌다. 모로는 알코올 중독자인 사진 기자가 갈 만한 곳은 술집이라고 판단한다. 이 술집은 앞서 영화 중반부에 등장한 바 있는데, 이때 모로는 술집에서 만취해 비틀거리는 남자를 보며 사진 기자에게 농담을 던진다. "5년 후 자네의 모습이겠군." 모로가 다시 그 술집에 찾아갔을 때, 사진 기자는 술에 취한 채 의자에 웅크리고 잠들어 있다. 모로의 단언은 틀렸다. 사진 기자가 모로의 말처럼 되는 데는 5년도 필요하지 않았다. 겨우 다섯 시간 정도가 지난 뒤, 그는 만취한 채 탁자에 쓰러져 있다.

영화는 또 다른 반전을 심어 놓았다. 사진 기자는 필름을 팔지 않았다. 그는 술집에서 터덜터덜 걸어 나와 하수구에 필름을 버린다. 이 장면은 초점이 나가 있어서 희미한 뉘앙스를 준다. 여태까지 멜빌이 뽐냈던 다큐멘터리적 감각과는 사뭇 다른 이 장면의 감각은 유엔 대사의 집 테라스에서 사진 기자와 모로가 대화를 나눈 장면을 떠올리게 한다. 대부분의 장면에서 리얼리즘에 비견할 만한 현실감을 추구하던 멜빌은 갑자기 그 장면에서 사진 기자의 배경에 있는 고층빌딩 숲을 스크린으로 아련하게 처리했던 것이다.

마치 꿈결 같은 삶을 사는 사진 기자는 도덕적 결단을 내리기에 이르렀다. 냉소적으로 보이던 그야말로 가장 순수한 남자가 된다. 마지막 장면에 이르러 우리는 그의 냉소가 꿈과 현실 사이의 거리감에서 파생된다는 점을 깨닫는다. 그가 몸소 경험한 교훈에 따르면 현실은 꿈에 결코 가닿을 수 없다. 오직 냉소주의자의 윤리적 결단만이 꿈이라는 이상향을 아련히 보존할 따름이다.

영화 비평가 톰 밀른은 멜빌의 영화가 다루는 주제를 이렇게

말한다. "사랑, 우정, 의사소통, 자존감, 삶 자체의 불가능성." 꿈의 세계에서 거주하던 남자가 껍질 바깥으로 나오자 잔혹한 운명이 그를 덮친다. 그는 내면 깊숙이 숨겨 놓은 순수함을 지키려고 싸운다. 그 싸움의 결과는 패배다. 그러나 남자를 불태우는 패배는 그를 순수하게 만든다. 순수함을 지키려고 싸우는 남자가 패배함으로써 순수함을 획득한다는 이 명제는 역설적이다.

정리하자면, 20세기의 비극이란 이 세계를 살아가는 우리의 모든 행동에 실패가 내재해 있다고 고백하는 이야기에 다름 아니다. 균질하고 단단해 보이는 세계는 실상 파편적인 조각들에 불과하다. 20세기의 영웅주의는 항상 맹목적으로 꿈을 향해 달려가다 실패하고 만다. 즉 그들은 공동체에 헌신하기보다는 공동체에 의해 파괴되는 개인의 희생자적 면모를 강조한다. 영웅주의에 내재한 파괴적인 성격은 20세기 이후의 세계를 살아가는 인간의 조건을 유비한 것에 가깝다. 씻을 수 없는 상처에 시달리는, 치유할 수 없는 공포를 겪은 인간의 조건 말이다. 그들과 동시대 혹은 그 이후를 살아가는 우리 모두는, 그들과 마찬가지로 세계를 총체적으로 바라보고 그것을 재건하는 데 영원히 실패할 수밖에 없다.

어둠 속에 있는 인간은 사실 내면에 빛을 보유하고 있다. 그리고 그 빛은 오직 인간 내면의 결단 혹은 운명론적인 실패에 의해서만 드러날 수 있다. 〈도박사 봅〉의 봅, 〈도둑의 고속도로〉의 닉, 〈맨해튼의 두 사람〉의 사진 기자가 그러했듯 말이다. 여기서 고독이라는 필수적 요소가 등장한다. 고독이란 실패할 여지가 가득한 결단을 목전에 둔 인간이 마주하게 되는 조건이다. 필름누아르의 교훈은 우리가 겪는 모든 실수와 외로움과 어리석음을 반추하게 만든다.

누아르의 교훈을 슬로건으로 만들면 이렇다.

어둠은 빛을 위해 존재한다. 타락은 순수를 위해 존재한다.

탐정은 불확실한 삶을 산다

당연한 말이지만 우울증과 멜랑콜리는 다르다. 우울증은 우울감 그 자체를 지칭하기보다는 감정과 행동의 피드백 루프를 항시적으로 낮은 층위에서 순환하게 만드는 것을 의미한다. 마치 구덩이에 갇힌 스케이트 보더가 그 안을 반복해서 오가는 것처럼 말이다. 우울증은 특정한 사건으로 촉발되지 않는다. 그것은 서로 엉켜 있는 다양한 기제로 구성된 '생각의 회로'다. 반면에 멜랑콜리는 (그 대상이 무엇이건 간에) 상실에 대한 '여파'라고 봐야 한다. 즉 멜랑콜리는 사후적으로 파생된다.

로버트 올트먼의 〈기나긴 이별〉(1973)은 톰 밀튼이 멜빌에게서 엿보았던 '사랑과 삶의 불가능으로 인한 멜랑콜리'를 비밥 풍의 혼란스러운 리듬으로 그려 낸다. 이 영화는 레이먼드 챈들러의 여섯 번째 장편소설을 원작으로 삼는다. 원작은 무라카미 하루키가 열두 번이나 읽고 손수 일본어로 번역할 정도로 각별히 애정을 쏟았다고 알려진 작품이다. 챈들러의 소설 중 최고의 걸작으로 꼽히는 이 작품은 하드보일드 장르에 대한 만가로 간주되기도 한다 (사실상 그의 마지막 소설은 제작되지 않은 영화의 각본을 소설화한 『플레이백』이지만, 작품의 성격상 『기나긴 이별』을 하드보일드 장르에 대한 챈들러의 스완송으로 보는 경우가 많다).

할리우드의 독불장군(maverick)이라는 별칭을 지닌 올트먼은 1953년에 나온 챈들러의 이 걸작에 "처음엔 관심이 없었다"고 말

한다. 이미 윌리엄 포크너가 『빅 슬립』을 각색하고 하워드 혹스가 연출한 〈명탐정 필립〉의 험프리 보가트가 명탐정 필립 말로의 이미지를 형성하고 있었기 때문이다. 이처럼 기성의 이미지가 단단히 자리한 만큼, 올트먼은 챈들러의 소설에 다른 비전을 쐬어 주어야 했다. 실제로 〈기나긴 이별〉은 흥행 실적이 저조했고, 영화 팬들의 반응도 신통치 않았다. 평가를 뒤집는 데는 오랜 시간이 걸렸다. 오늘날 〈기나긴 이별〉은 올트먼의 여느 영화들처럼 걸작으로 평가받는다.

먼저 소설 이야기부터 하자. 챈들러의 소설은 대중 소설과 동의어인 펄프 픽션이다. SF 소설가 브루스 스털링에 따르면 오늘날 지적인 취미처럼 여겨지는 SF 소설이나 탐정 소설 같은 펄프 픽션은 원래 전적으로 하층 계급을 위한 것이었다. 이런 대중 소설들은 처음에는 모더니즘 소설의 문체 실험에서 멀리 떨어져 있었으나, 점차 모더니즘 소설의 실험을 자기 장르의 서사 안으로 끌고 오는 데 성공했다. 챈들러의 『기나긴 이별』은 모더니즘 소설의 요소 즉 변두리에 방치된 캐릭터라는 문학적 요소를 활용한다. 그리고 이를 통해 세계가 우리가 읽을 수 없을 만큼 거대하다는 압도감을(그리고 거기서 비롯된 향수를) 포착한다. 이렇듯 챈들러의 소설에서는 펄프 픽션에서 주로 활용되는 주제 및 소재들이 모더니즘 소설의 문체에 의해 발화되면서 특별한 효과를 일으킨다. 여기에 대해 조금 더 얘기해 보자.

보통 장르 소설은 전형성을 이용해 우리의 현실 세상을 예측 가능한 문학적 현실로 변환한다. 이때 전형성의 일부는 현실과 관련을 맺지만, 한편으로는 현실을 지나치게 축약하기도 한다. 히치콕의 말을 빌리자면, 장르 문학의 세계는 인생에서 지루한 내용을 전부 뺀 재밌는 세계다. 영문학자 프레더릭 제임슨은 장르 소설이 모더니즘

처럼 느슨한 내러티브를 선보일 수 있던 이유를 이렇게 설명했다. 살인처럼 자극적인 사건이 거대한 장식처럼 전면에 활용되면서 촘촘한 플롯에 기대지 않아도 충분히 이야기를 끌고 갈 수 있다는 것이다. 나는 이 지점이 장르 소설가에게 주어진 '현실'이라고 생각한다. 예를 들어 우리가 플로베르의 소설에서 볼 수 있는 다종다양한 디테일들은 장르 문학에서는 찾아볼 수 없다. 지루하기 때문이다. 장르 문학은 그러한 디테일들을 살인 사건을 해결하기 위한 알리바이, 실마리, 맥거핀 등으로 변환해 바라본다. 살인사건의 자장 아래서, 문학적 세부 사항들은 범죄의 흔적과 사기꾼의 변장 놀이로 이해된다.

 이해를 돕고자 하드보일드 소설의 장르적 요소들이 모더니즘 문학의 형식적 실험을 (무의식적으로) 수행하는 사례들을 일별해 보겠다. 챈들러와 함께 탐정 문학의 대가이자 하드보일드 문체를 확립한 작가로 꼽히는 대실 해밋의 『데인 가의 저주』(1929)는 모더니즘 문학의 실험적 요소를 펄프 픽션으로 변용한다. 『데인가의 저주』는 전통적인 형태의 스토리텔링보다 훨씬 취약한 구조에 기반하고 있다. 왜냐하면 해밋은 실험적 문학이라고도 불리는 모더니즘 문학의 실험을 다른 단위 (범죄 장르)에서 실행하기 때문이다. 마치 유령 이야기 같은 세 편의 기이한 범죄 사건을 묶은 이 책은 세 편의 단편소설이 느슨히 연결되어 있다고도 볼 수 있고, 하나의 이야기 내부를 여러 번 균열 내는 실험적 구성을 취했다고도 볼 수 있다. 다이아몬드의 저주 때문에 한 집안에서 벌어진 기이한 사건을 그린 세 편의 연작 소설은 느슨한 연결고리만으로 이어져 있다. 이 소설에는 다양한 인물이 등장하는데, 이전에 등장했던 인물은 부지불식간에 사라지기도 하고 살해당하기도 한다. 이 작품에 등장하는 가브리엘의 정체

성이 변화무쌍하게 변화하는 대목은 앞서 설명한 '변장 놀이'의 절정이라고도 볼 수 있다. 어제는 연약했던 여성이 오늘은 저주받은 악마로 변하는 것이다.*

해밋의 소설은 (하드보일드 문학의 선구자로 불리는) 헤밍웨이의 모더니즘 걸작 「아버지들과 아들들」(1933)을 떠올리게 한다. 이 연작 소설을 장편으로 보면 커다란 단락과 생략이 존재하지만, 단편으로 보면 매우 느슨히 연결되는 세계처럼 보인다. 헤밍웨이는 이러한 모호함과 장르적 중립성을 제임스 조이스 같은 모더니스트로부터 배웠던 듯하다. 헤밍웨이의 소설을 상징하는 '하드보일드'한 문체와 그의 저널리즘적 접근법이 이 소설의 밑바탕에 그려진 모호하고 불확실한 세계를 뒤덮곤 한다. 이러한 모호함과 불확실함은 모더니즘의 특성일 뿐만 아니라 저널리즘에 본질적으로 내재한 '정보의 구멍'이기도 했다. 저널리즘은 정확함을 지향해야 하지만, 정보의 유통 과정에서 정보 값이 소실되는 상황만큼은 어쩔 수 없기 때문이다. 헤밍웨이는 생략을 적극적으로 활용한 저널리즘적 문체로 사물을 정확하게 그리려 하지만, 그 간명함이 문학에 가져오는 효과는 역설적이다. 그것은 불확실성, 특히 시점의 불확실성이다. 우리는 신의 시점으로 굽어볼 수 없으므로, 우리에게 주어지는 모든 정보는 완전하지 않다. 소설가 W. G. 제발트는 소설에서 화자가 고정되고 확실한 위치에서 말하는 상황은 참을 수가 없다고 말한 적 있다. 이는 상술

* 장르 소설에서 재미만 찾는 사람들은 해밋의 야심을 무시하겠지만, 내가 보기에 이 작품은 문학의 기본 단위에 의문을 던지는 야심 찬 문학 실험이다. 그런 탓에 나는 근래에 장르 소설을 옹호하는 사람들이 장르라는 말에 내포된 의미를 정확히 파악하지 못하는 게 아닌가라는 생각이 든다. 그들은 장르 문학이 발휘하는 문학적 효과를 모른 척하고 손쉽게 수용자 연구로 도망간다.

한 장르 소설의 다공(多孔)적 성격과 정확히 일치한다. 헤밍웨이의 소설에서 일어나는 생략과 장르 소설에서 이용되는 파편적 서술은 (그게 의도였건 아니건) 문학적 현실을 새로이 창출한다. 우리 자신을 더욱 불확실하게 만드는 일, 화자를 곤경에 빠트리는 일, 사물을 끝없이 변조하는 행위 등, 이러한 작품 속 모든 요소는 우리의 실제 현실을 파괴하고 문학적 현실을 소생시킨다는 의미에서 진정으로 범죄적이다. 문학이라는 범죄는 현실 그 자체를 강탈한 뒤 문자 매체를 통해 새로이 규정된 현실을 불법적으로 유통하는 행위다. 20세기에 출현한 장르 소설가의 문학적 '꿈'은 이와 같은 문학의 원초적 기만 행위, 곧 위조와 거짓말 등의 사기 행위에서 유래한 것이다.

아르헨티나의 소설가 리카르도 피글리아도 챈들러의 소설에 비슷한 평가를 내린다. 형식주의적인 기교를 부리는 작가인 피글리아는 이른바 '순문학' 소설가처럼 보이지만, 챈들러와 제임스 M. 케인의 단편소설을 직접 번역해 일련의 선집을 만들기도 했던 그는 챈들러의 소설 속 주인공의 역할이 사물을 바라보는 일종의 '창문'이자 세계를 비추는 '거울'이라는 점에 주목한다. 피글리아는 챈들러의 소설 속 "서술자는 마치 영화를 보는 것처럼 초연한 태도로 사건을 바라본다. 이때 주인공의 이야기는 이미 벌어진 사건에 대한 논평, 일종의 희극적인 비평처럼 구성된다"*고 지적했다.

올트먼은 『기나긴 이별』을 영화로 각색하면서 바로 이러한 특징을 가져왔다. 탐정 소설을 이끄는 화자는 언제나 사건을 추적하는 뒤꽁무니에 위치한다는 사실 말이다. 탐정이 항상 뒤늦게, 즉 사

* Ricardo Piglia, The Diaries of Emilio Renzi: The Happy Years, Restless Books, 2018, "5. diary 1972", epub.

건이 벌어진 뒤에 도착할 수밖에 없다면 탐정은 사건을 완전히 경험하지 못하는 불확실한 화자일 수밖에 없을 것이다. 사건을 부분적으로만 파악하고 세계를 파편적으로만 이해하는 이 화자로부터 낭만적인 효과가 발생한다. 이 화자는 그나마 순수하다고 간주했던 세계가 더러움으로 가득한 쓰레기통임을 발견한다. 그 발견은 이렇게 이루어진다. 먼저 모더니즘 문학이 있었다. 그곳의 언어, 즉 단어와 문장이 문학 속 현실을 갱신했다. 안정되고 단단하며 균질한 세계에 금이 가기 시작했다. 그리고 이 균열은 챈들러의 소설 속에서 주인공의 태도로, 캐릭터로 변주되었다. 챈들러 소설의 인물은 균열이 발생한 세계에 살면서 거기서 영향을 받는다.

『기나긴 이별』의 주인공 말로는 세계에 대해 잘 모르는 멍청이다. 탐정인 그는 혼란스러운 세계에 늘 뒤늦게 도착한 탓에 순수함을 보존할 수 있었다. 따라서 그의 냉소주의는 실은 순수성에서 비롯된다고 할 수 있다. 냉소주의자는 그림자와 같다. 그들은 언제나 사건과 사물의 뒤를 따라간다. 그림자가 사라지는 순간은 그것이 어둠 속으로 완전히 들어섰을 때뿐이다.

올트먼의 각색: 고양이와 개, 혼잣말

올트먼은 『기나긴 이별』을 각색하면서 이례적인 방식을 도입했다. 기존의 필름누아르는 도덕적 파멸로 치닫는 인물들이 겪는 불안을 조율하는 데 많은 시간을 할애한다. 그러나 올트먼의 각색은 정반대다. 그는 어떤 불안도 함축하지 않는다. 오프닝 시퀀스에서 말로 역을 맡은 엘리엇 굴드는 세상 편하게 자고 있다. 고양이가 말로의 배 위로 뛰어들어 잠을 깨운다. 말로는 새벽 세 시에 고양이 밥을

사러 마트로 나간다. 이 장면에서 우리는 아무런 불안도 느끼지 않고 말로의 일상을 느긋이 바라본다. 말로는 자기충족적인 인간처럼 보인다. 그는 고양이를 제외하면 어떤 것도 필요하지 않은 것 같다. 마트 직원은 말로에게 농을 건넨다. "애인 없는 사람만 고양이를 기르지." 직원의 말은 틀리지 않았다. 말로는 엄밀한 의미에서 사랑에 빠지지 않는다. 탐정은 사건을 만들어 내선 안 되는 사람이기 때문이다. 그는 사건의 관찰자로 각종 증거를 수집해 사건의 전모를 파악하는 데 그치는 사람이다. 관찰자인 말로가 타인을 이해하기란, 또 사랑에 빠지기란 버거운 법이다.

"넌 루저야."
"그래, 난 고양이도 잃어버렸지."

올트먼의 〈기나긴 이별〉을 요약하면 고양이가 사라지고 개가 나타나는 이야기라 할 수 있다. 고양이를 잃어버린 말로는 옆집 여자들에게 "고양이가 나타나면 좀 챙겨 달라"고 수시로 말한다. 이후로 영화에서 고양이는 보이지 않는다. 반대로 개들이 수시로 나타나서 인물 주변을 배회한다.

요약하면, 고양이가 실종되고, 개들이 배회한다. 이 로그라인은 〈기나긴 이별〉을 거의 압축해서 보여 준다. 〈기나긴 이별〉은 사라진 사람들을 찾으러 다니는 이야기다. 고양이처럼 등장한 테리 레녹스는 말로에게 자신을 멕시코 티후아나까지 태워 달라고 부탁한다. 말로가 레녹스의 행방을 쫓는 경찰들에게 저항하다 구치소에 투옥된 사이 레녹스는 멕시코에서 죽는다. 혹은 실종됐다고 할 수도 있다.

중국으로 건너가 죽음을 연출했던 조희팔처럼 시신의 부검 사진만이 있을 뿐 레녹스의 시체는 발견되지 않기 때문이다.

그때 말로에게 한 여자(에일린 웨이드)의 의뢰가 들어온다. 알코올중독에 빠진 소설가 남편을 찾아달라는 것이다. 말로가 그녀의 집을 방문하자 커다란 개가 공격적으로 짖어 댄다. 고양이를 좋아하고 개를 싫어하는 말로는 두 손을 번쩍 든 채로 에일린을 기다린다. 이뿐만 아니라 말로가 운전할 때도 웬 개 한 마리가 얼쩡거린다. 이렇게 개가 등장하는 장면 중 제일 코믹한 장면은 말로가 테리 레녹스의 행방을 찾으려고 멕시코에 방문했을 때 펼쳐진다. 길거리에서 두 마리의 개가 교미하고 있다. 올트먼은 교미 중인 개들을 포커스 바깥으로 미는 대신에 적나라한 교미 광경을 모조리 노출한다.

올트먼은 챈들러의 『기나긴 이별』을 범인과 탐정 사이의 쫓고 쫓기는 추격 극으로 만들지 않는다. 그는 이 영화를 개들을 따라가는 모험으로 재해석한다. 후반부에 로저 웨이드가 급작스럽게 죽음을 택하는 장면에서도 신호처럼 개가 등장한다. 검은 물결이 일렁이는 파도로 로저가 사라지자 그를 뒤늦게 발견한 에일린과 말로도 바다로 뛰어든다. 이때 개도 함께 뛰어드는데, 물에 젖은 이 개는 로저가 항상 갖고 다니던 지팡이를 문 채로 황망히 해변을 향한다. 〈기나긴 이별〉이 실종에 관한 이야기이고, 사라진 모든 것에 대한 감각으로 충만한 영화라면, 이 영화 속 개들은 부재와 실재를 잇는 독특한 매개자로 기능한다 할 수 있다.

〈기나긴 이별〉이 아무리 누아르 장르의 표준적 감정인 불안을 털어 낸 영화라 하더라도, 누아르 특유의 절망만큼은 그 안에 얼마간 도사리고 있다. 말로의 유머는 이러한 절망과 싸우는 도구다.

말로의 혼잣말은 앞서 분석한 '불확실성'을 도입한 장르 문학의 서술적 실험에 해당한다. 애초에 원작 소설은 1인칭 시점으로 전개된다. "내가 처음 테리 레녹스를 만났을 때, 그는 취해서 '더 댄서스'의 테라스 바깥에 세워 놓은 롤스로이스 실버레이크 안에 있었다."* 전지적 시점이 아닌 1인칭 시점은 세계를 부분적으로만 관찰할 수 있을 뿐이다.

올트먼은 챈들러의 1인칭 서술을 전지적 시점의 내레이션으로 변주하거나 삭제하는 대신 중얼중얼하는 혼잣말이라는 노골적인 해결책을 들고 온다. 부드러운 목소리를 지닌 말로의 투덜거림은 그림자처럼 그의 뒤를 항상 따라다닌다. 말로는 말재주로 위기를 넘기기도 하고 자존감을 지키기도 하지만, 말은 실제로는 어떤 문제도 해결할 수 없다. 이것이 말의 운명이다. 언어는 해결하지 않고 숨기며, 그 과정에서 심지어 발화자 자신조차 속인다. 말로는 실종된 친구인 레녹스가 아내를 죽였다는 말에 분개하며 "그는 그런 일을 할 리 없어!"라고 강변한다. 말로의 단언은 경찰이 아니라 꼭 자기 자신을 설득하려는 것 같다. 친구가 결코 그런 사람이 아니라는 점을 주지하여 스스로 최면을 거는 것이다. 말로가 마지막에 가서야 진실을 발견하는 이유는 바로 그의 혼잣말이 그를 끝까지 속이고 있어서다.

아이러니 속으로

말로는 레녹스를 찾으려고 영화 내내 헤매고 다닌다. 그는 레녹스를 차에 태워 멕시코까지 옮겨다 주었다는 비밀을 지키느라 구

* 레이먼드 챈들러, 『기나긴 이별』, 박현주 옮김, 북하우스, 2018, 3쪽.

치소까지 다녀온 뒤다. 심지어 레녹스 때문에 갱들과 불필요한 갈등에 휘말리기도 했고, 그가 죽었는지 아닌지 밝히려고 멕시코 티후아나에도 다녀왔다. 결국 비밀이 새어 나온다. 밝혀진 진실은 파렴치하다. 레녹스는 경찰이 추론했던 것처럼 아내를 때려 죽음에 이르게 한 게 맞았고, 에일린과 내연 관계를 맺고 있었다. 친구의 어두운 진실을 확인한 말로는 레녹스에게로 다가간다. 레녹스는 죄책감 하나 없는 표정으로 진실을 고백한다. 말로는 고통에 얼굴을 감싸지도 않고 슬퍼하지도 않는다. 그는 권총의 방아쇠를 당긴다. 레녹스의 배는 피로 물들고, 그는 물속으로 떨어진다.

　이 장면은 〈기나긴 이별〉 각색에서 가장 논란이 된 대목이다. 그토록 친구를 찾아 헤맨 말로가 그 친구를 단숨에 죽이는 장면은 챈들러적인 분위기를 거스르며 지나치게 냉소적이라는 평가를 받았다. 그러나 올트먼은 시나리오 작가가 구성한 결말의 아이러니에 강렬하게 매료됐다고 말한다.

"하워드 혹스의 〈명탐정 필립〉 각본을 썼던 리 브래킷이 만든 대본을 읽었는데 말이죠. 마지막 장면에서 말로가 총을 꺼내 절친한 친구인 테리 레녹스를 죽이는 장면이 나왔어요. 기존의 말로 캐릭터에서 완전히 벗어난 것이었어요. '이 영화, 내가 만들게요. 다만, 이 결말은 바꿀 수 없습니다.'라고 말했죠. 계약서에 명시하라고도 했어요. 모두 동의했는데 정말 놀라웠어요. 그녀가 그렇게 결말을 쓰지 않았다면 저는 이 영화를 찍지 않았을 거예요. 그 결말은 꼭 '이건 그냥 영화일 뿐이야.'라고 말하는 것과 같았죠. 그후 말로에게 길에서 우스꽝

스러운 춤을 추도록 했고, '할리우드 만세'라는 노래를 삽입했죠. 할리우드 만세. 그게 이 영화의 진정한 주제예요. 심지어 그 길은 할리우드 스튜디오에서 만든 도로처럼 보이기도 했죠."*

이처럼 올트먼은 아이러니한 유머 감각을 끝까지 영화에 붙들어 두려 한다. 갱단 두목의 사무실에 말로가 방문한다. 말로를 앞에 두고 갱단 두목은 자기 애인을 부른다. 자기가 코카콜라 병으로 코를 박살 낸 애인이다. 두목은 그녀에게 했던 말을 상기한다.

"내가 뭐라 그랬지? 난 옷을 다 벗고 그녀 앞에서 나의 깨끗함을 드러냈어. 거짓말 하나 없이."

두목은 방 안에 있는 모두에게 옷을 벗자고 제안한다. 그리고 부하에게 말로의 성기를 자르라고 말한다. 당연히 좋은 영화에는 악취미가 담겨 있어야 한다. 예컨대 〈차이나타운〉에서는 잭 니콜슨의 코를 칼로 찢어 버리는 로만 폴란스키를 볼 수 있다. 감독인 폴란스키가 니콜슨의 코를 베는 깡패 역할을 스스로 맡았던 것이다. 그런가 하면 마틴 스코세이지는 〈택시 드라이버〉에서 불륜을 저지르는 아내와 정부를 죽여버리겠다고 아파트 앞에서 떠드는 남자로 직접 출연했다. 이런 사례들과 마찬가지로, 올트먼 역시 자신만의 악취미를 갖고 있었다. 그의 악취미는 갑자기 등장하는 폭력과 유머를 연결시

* Sven Mikulec, 'The Long Goodbye': Robert Altman and Leigh Brackett's Unique and Fascinating Take on Chandler and Film Noir, cinephiliabeyond, 2023년 7월 30일 접속. https://cinephiliabeyond.org/long-goodbye-robert-altman-leigh-bracketts-unique-fascinating-take-chandler-film-noir/

키는 것이었다. 유머는 진지해야 하는 순간에 그 흐름을 갑자기 정지시킨다. 〈기나긴 이별〉에서 말로 옆집에 사는 히피 여성들은 벌거벗은 채로 요가를 한다. 갱스터 중 한 명은 벌거벗은 여성들에 깜짝 놀라며 그들에게 매혹된다. 레녹스가 운반하던 35만 달러를 찾아야 하는 진지한 임무를 수행하던 갱스터는 여자의 아름다움에 반해 일순간 멈춰 버리고 만다.

 이와 같은 〈기나긴 이별〉의 악취미-유머와 아이러니는 기성의 필름누아르가 추구하는 목적을 충실히 이행하도록 만든다. 비록 그 방식이 다르긴 하지만 말이다. 이 영화가 추구하는 방식은 감정을 아이러니 같은 중립 상태에 놓는 것이다. 멜빌의 영화에서 보았듯, 언제나 늦는 사람들이 보는 세상은 객관적 진실이 사라진 중립 지대에 놓여 있으며, 올트먼은 이 점을 표현하기 위해 말로가 감정을 느끼는 걸 지연시킨다. 다시 말해 말로의 진정성이 도래하는 것을 영원히 보류한다.

 영화 평론가 제이 콕스(스코세이지의 절친한 친구이기도 한 그는 후에 〈순수의 시대〉 각본을 쓴다)는 올트먼의 〈기나긴 이별〉이 명예와 우정을 세심히 다룬 원작 소설을 모욕했으며 하드보일드 탐정 문학을 조롱했다고 평가했다. 하지만 픽션에도 생로병사의 수명이 존재한다. 어느 장르가 구축한 문학적 현실은 생명력을 얻은 후 각자의 생을 살고 병들고 또 죽음에 이른다. 올트먼은 필름누아르와 하드보일드 문학이 저물어 가던 1970년대에 〈기나긴 이별〉을 만들었다. 그는 이 영화의 각색에 대해 이렇게 말했다. "저는 말로가 20년 동안 잠들어 있다가 깨어나 1970년대 초의 풍경을 헤매면서 과거 시대의 도덕을 불러일으키려고 노력하는 것처럼 그렸습니다. 그래서 그를 '립

밴 말로'*라고 부르기로 결정했죠. 다른 사람들은 향을 피우고, 대마초를 피우며 상의를 탈의하고 있습니다. 그들이 건강식품과 운동, 쿨한 옷차림에 휩싸여 있을 때 저는 말로에게 어두운 양복과 흰색 셔츠와 넥타이를 입혔습니다."** 하드보일드 픽션의 유효기간을 의식한 올트먼은 히피 운동이 한창이던 1970년대 초의 분위기에 1950년대를 대표하는 캐릭터 '필립 말로'를 데려왔다. 그러니 말로는 존재 자체로 하나의 아이러니다. 올트먼은 말로를 1970년대의 세계에 시대착오적으로 뒤떨어지게 했고, 그 덕분에 그는 묘한 도덕적 순진함을 획득한다.

 말로의 도덕적 정결함을 결정하는 요소.
 1) 그는 멍청하다.
 2) 그는 (시대에, 또 현장에) 뒤늦게 도착한다.
 3) 그는 거짓말을 못 견딘다.

 각본가 브래킷은 이 말로라는 남자가 자신의 절친한 친구를 죽이는 이유를 이렇게 설명한다. "우리는 그를 진정한 패배자로 만들었습니다. 그는 모든 것을 잃습니다. 여기 부정직한 세상에 완전히 정직한 사람이 있습니다." 말로는 자신을 제외한 세계와 시대의 바

* 워싱턴 어빙의 단편 소설 「립 밴 윙클」의 주인공이다. 영국 왕 조지 3세가 통치하던 식민지 시절 사람인 윙클은 근처의 야산을 배회하다 깜빡 잠에 든다. 일어나고 보니 시대는 조지 워싱턴이 대통령인 20년 뒤로 바뀌어 있다. 말로를 과거의 기사도 정신을 보전한 구식 인물로 바라본 올트먼은 그를 립 밴 윙클에 비유한 것이다.

** 앞의 글.

깥에 있는 아웃사이더이다. 말로가 정직성을 얻는(혹은 유지하는) 방법은 하나뿐이다. 챈들러 자신이 고백하듯 "그러나 이 비열한 거리를, 그 자신은 비열하지 않은 한 남자가 걸어가야 한다. 그는 변하지도 않고 두려워하지도 않는다. (…) 이런 이야기의 탐정은 그런 남자여야 한다. 그가 영웅이다. 그가 모든 것이다."*

올트먼이 만든 '부적응한(misfit)' 남자는 시대와도, 눈앞에서 마주치는 세계와도 불화한다. 하지만 말로가 겪는 불화는 마르크스주의자들이 좋아하는 봉기에 가담하는 위대한 정신을 의미하는 것은 아니다. 그보다 말로의 정신은 얼룩진 창에서 정확한 이미지를 얻어 내려고 인상을 찡그리는 행위에 가깝다. 그는 진실이 무엇인지 계속 따지지만, 이는 얼굴에 주름을 더할 뿐이다. 얼굴에 난 주름은 선과 악, 뚱뚱함과 날씬함 같은 경계를 무효화하는 반어법이 초래하는 고난에 의한 것이다. 아이러니에 의해 진실과 거짓의 이분법에서 벗어난 말로는 인간적 감정이 아닌 초월적인 순수함을 목적지로 삼는다.

영화에는 로저와 에일린 부부의 집에 들른 말로가 말다툼을 하는 부부 때문에 해변으로 잠시 나가는 장면이 있다(자리를 피할 때 말로는 바다를 바라보며 "파도의 개수를 세야죠."라고 너스레를 떤다). 아내와 둘이 남게 된 로저는 과거를 회상하며 서로 사랑하던 때가, 순수함으로 서로를 포옹하던 시기가 있었다고 말한다. 에일린은 항변한다. 그녀를 보며 고통스러워하는 로저는 글을 쓰지 못하는 스트레스 때문에 자신이 변한 거라고 말한다. 둘의 말다툼이 심해진다. 여

*　　앨런 실버·제임스 어시니, 『필름누아르 리더』, 장서희·이현수 옮김, 2011, 폰북스, 224쪽.

기서 올트먼은 부부의 갈등을 보여 줄 색다른 방법을 찾는다.

올트먼은 웨이드 부부의 대화 장면을 찍을 때 카메라를 창 바깥에 둔다. 웨이드 부부가 창을 통해 보이는데, 올트먼은 창문에 비친 말로의 뒷모습을 함께 비춘다. 말로는 해변에서 파도를 세고 있다. 웨이드 부부의 얼굴은 말로의 뒤태와 외부의 풍경 때문에 얼룩진 듯 보인다. 말로 역시 마찬가지다. 그는 흩어지고 흐릿해진 그림자처럼 보인다. 순수함은 필연적으로 더러워진다. 투명함은 불투명함에 갇히고 만다. 올트먼이 촬영감독 빌모스 지그문트의 손을 빌려 얻어 낸 이 계시적인 이미지는 '말로'라는 영웅, 이야기를 진행시키는 1인칭 화자의 불확실성을 정확히 표현한다. 올트먼은 이미지를 흐리고 모호하게 만드는 데 매력을 느꼈다. 그의 전매특허라 할 수 있는 급작스러운 '줌인'은 영화적 공간을 빠르게 수축해 인물을 프레임 안에 고립시킨다. 올트먼에 따르면 줌인은 따옴표나 마침표, 괄호 같은 '구두법' 역할을 하며, 영화에 변화나 전환을 불러일으키는 용도로 사용된다. 그는 지속적인 카메라 운동을 통해 변화를 만들어 낸다. 그는 관객이 상황을 즉각적으로 정확히 이해하기를 바라지 않는 대신, 줌인으로 인해 분리된 인물과 사물 사이의 관계를 관객이 '뒤늦게' 유추하기를 의도한다.

이처럼 늘 뒤늦게 도착하고, 부분적으로만 사건을 목격하는 올트먼의 인물들은 사건을 초래하거나 그것의 한복판에 위치하지 않는다. 그들은 사건의 여파를 뒤쫓는다. 따라서 그들이 멜랑콜리를 겪는 건 필연적이다. 멜랑콜리라는 감정은 '오늘'과 불화하기 때문이다. 멜랑콜리는 언제나 오늘에서 벗어나라고 강권한다. 〈도박사 밥〉에서 은퇴한 범죄자가 마주한 세상은 그에게 원래 자리로 돌아올 것

을 요구한다. 다시 제자리로 돌아오라고, 당신이 '원래 위치했던' 곳으로 돌아오라고. 이 명령을 받아들이지 않은 자들은 〈기나긴 이별〉에서 시대착오적 감수성을 가진 존재로 출현한다. 봅, 말로, 사진 기자. 이들은 전부 자포자기 같은 선택을 한다. 그들은 문제를 해결하기보다는 패배를 향해 달려간다. 도저히 다른 도리가 없다는 듯 말이다.

　　　지금까지 언급한 필름누아르 작품들은 세계를 밤으로 물들인다. 어둠 속에서 홀로 있는 관객은 사물과 사태에 대한 정확한 정보를 얻지 못한다. 영웅들은 모두 부패한 삶을 혐오하는 관조자이자, 때로는 자신의 권리를 포기한 패배자로 묘사된다. 하지만 앞서 소개한 인물들의 영웅주의는 어둠을 적극적으로 받아들이며 '나 자신'의 자아에 틈새를 만들어 우리 자신을 찢는다. 자기 파괴, 관조적 태도, 아이러니는 근사한 자아를 뽐내는 오늘날의 문화적 상상력과는 전연 다르다. 영웅주의는 악이라고 바꿔 말할 수 있는 우리 내면의 어둠을 받아들이고, 불확실성으로 가득한 바깥의 어둠 및 그 안에 있는 공포와 맞서 싸우는 태도다. '우리는 외부에서 가하는 폭력과 내부에서 솟아오르는 자기 불신 속에서 어떻게 스스로를 지킬 수 있을까?' 나는 지나간 세기의 영웅주의에서 그 해답을 찾았다. 어둠을 대면하는 그들의 냉소적이고 어리숙한 태도에서.

노래: 외로움과 고통의 자서전

눈살 찌푸려지는 이야기일지도 모르겠다. 이 글은 내가 경험한 외로움과 고통의 연대기다. 10대 중반부터 어깨가 굽기 시작했다. 어느 면에서 나는 주눅 든 사람이었다. 야간 자율 학습이 끝나면 혼자 집으로 들어가곤 했다. 친구들은 피시방이나 당구장에 갔지만, 나는 혼자서 20세기 팝 음악을 들었다. 다른 아이들은 내가 듣는 음악을 결코 이해할 수 없을 것처럼 보였다. 내게 20세기(라는 과거)는 21세기(라는 현재)가 가져다주는 비참함으로부터 해방감을 안겨주는 유일한 통로였다. 20세기라는 시대의 흥망성쇠, 그때 그곳에서 일어난 사건들과 인간들이야말로 내게 진정한 영웅담이자 신화였다.

나는 소극적인 아이였다. 어머니가 생일 파티를 해 준다고 했을 때 부를 친구가 없었다. 어머니는 아파트의 이웃 주민들을 불러 내 생일상을 차려줬다. 떡하니 차려진 생일상 앞에 고작 친구 한 명을 데려왔을 때, 어머니 얼굴에 깔린 당황스러움이란. 친구와 나는 갈비와 잡채를 먹은 후 플라스틱 칼로 생일 케이크를 잘랐다. 사라졌

는지 집안 어딘가에 있는지 모를 그 사진에서 나는 노란색 바탕에 빨간색 점이 박힌 고깔모자를 썼다. 우울하고 딱딱한 표정을 지은 모습. 얼굴에서 고통이 흘러나오고 있다. 외로움. 굴욕감.

 그러한 당혹스러움이 고독임을 받아들이는 데는 긴 시간이 걸리지 않았다. 시간이 가면 갈수록 나는 이어폰으로 들리는 소리에 더욱 집착했다. 내가 제일 좋아하는 20세기 노래 중 하나는 (나인 인치 네일스를 커버한) 자니 캐시의 노래 〈상처 Hurt〉다. 이 노래의 가사는 시각적으로 선연한 이미지를 던지며 시작하는데, 우리는 노래의 첫 구절을 듣자마자 즉각 어떤 광경을 떠올릴 수밖에 없다.

> 내게 느낄 감각이 있는지 알고 싶어서 상처를 냈어
> 아픔에 집중했지
> 진정으로 존재하는 유일한 것
> 피부에 구멍을 내는 바늘

 원곡을 만든 나인 인치 네일스는 공연장에서만 상연될 판본의 뮤직비디오를 제작했다. 이 영상의 도입부는 죽어 가는 여우의 이미지를 비춘다. 여우는 헐떡거린다. 뮤직비디오 중간 부분에 삽입된 공연 실황 영상에서 트렌트 레즈너*는 고통스러운 목소리로 노래를 부르고 있다. 이후, 정면을 바라보는 도마뱀과 바닥에 널린 시체가 이어진다. 나인 인치 네일스의 노래는 죽음에 이르는 고통을 망라한 죽음의 도상학(Iconology)이다. 〈상처〉를 부르는 레즈너의 목소리는

* 나인 인치 네일스는 트렌트 레즈너의 원 맨 그룹이다.

이렇게 주장하는 듯 보인다. 우리가 자신의 몸을 찌른다면, 그것은 죽음의 단계에 가까이 다가간 고통에서 오는 오르가슴을 느끼기 위해서라고. 그래서 나인 인치 네일스의 뮤직비디오 속 죽음의 도상학은 단순한 죽음과 고통 외에 세포 분열과 도마뱀 등 자연적 이미지를 함께 드러낸다. 레즈너에 따르면 죽음의 가장 가까운 지점까지 나를 고통으로 밀어 넣는 일은 나를 일깨우는 행위이기도 하다.

이 노래의 화자는 우울증에 시달리는 마약 중독자다. 그는 이렇게 노래한다.

> 내 다정한 친구여, 도대체 나는 뭐가 된 거야?
> 내가 아는 모든 사람은 결국 떠나가고 있어
> 네가 원한다면 먼지로 이뤄진 나의 제국을 다 가져가
> 나는 널 실망시킬 거고
> 네게 상처 주게 될 거야

나는 이 노래를 밴드 '불싸조'의 한상철이 운영하던 블로그에서 처음 접했다. 그때 내가 들은 〈상처〉는 나인 인치 네일스가 아니라 자니 캐시가 부른 거였다. 나인 인치 네일스의 노래를 커버한 자니 캐시는 미국의 전설적인 컨트리 가수다(밥 딜런이 캐시에게 기타를 선물 받고 크게 감동했을 정도였다). 캐시는 컨트리라는 보수적인 장르에 기반한 노래들을 발표하면서도, 노래에 사회적 메시지를 담는 한편 약물 복용으로 투옥되기도 하는 등 반항적인 이미지를 구축했다. 〈상처〉는 그런 그가 늘그막에 낸 앨범 《아메리칸 4: 그 남자가 돌아왔다 American IV: The Man Comes Around》(2002)에 수록된 노래다.

캐시는 이 앨범에 수록된 모든 노래를 커버 곡으로 채웠다. 앨범 프로듀서 릭 루빈의 회고에 따르면, 나인 인치 네일스가 표방하던 인더스트리얼 장르 문법에 익숙하지 않았던 캐시는 〈상처〉를 썩 탐탁지 않아 했다고 한다. 그런 그에게 루빈은 노래의 가사를 읽어 보라고 권한다. 가사를 읽은 캐시는 녹음을 결심한다. 당시 노환으로 고생하고 있던 캐시의 목소리는 고통을 표출하는 데 잘 어울렸다.

 브릿팝이나 뉴메탈에 익숙했던 내게 어쿠스틱으로 녹음된 이 노래는 완전히 낯선 소리였으나 곧장 나를 휘감았다. 나인 인치 네일스의 〈상처〉와 자니 캐시의 〈상처〉는 모두 고통의 정체를 규명하려고 싸우는 노래다. 전자는 세계의 힘에 완전히 굴복한 젊은이를 보여 준다. 성장에 실패한 그는 오직 자학의 고통을 통해서만 자신이 살아 있음을 느낀다. 반면 캐시의 노래는 트렌트 레즈너의 목소리가 가닿지 못했던 곳에서 고통을 바라본다. 노년에게 고통이란 무엇일까? 레즈너가 견고하고 단단한 세계에 부딪혀 산산조각 난 청춘을 그렸다면, 캐시는 삶 전체를 고통으로써 회고하는 노인의 뉘앙스를 지닌다. 자기를 파괴함으로써만 자신을 확인할 수 있다는 듯한 나인 인치 네일스의 노래는 척 팔라닉의 소설『파이트 클럽』(1996)을 연상시킨다. 캐시의 노래는 같은 가사를 부르면서도 레즈너의 노래보다 더 멀리까지 사유한다. 캐시는 상처를 신체적 고통에 한정하지 않고 자아라는 영역 전반으로 밀고 나간다. 캐시는 '나'라는 자아가 곧 '고통'이라고 노래한다. 나 자신으로 존재하는 것 자체가 고통이며, 이 노래에서 느껴지는 날카로운 고통은 나 자신을 찌른다.

 마크 로마넥이 연출한 캐시 버전의 〈상처〉 뮤직비디오에선 정물화를 연상시키는 사물들이 눈에 띈다. 주렁주렁 열린 포도, 세

계를 짊어지고 있는 아틀라스, 말을 타고 어딘가로 달리는 기사, 이어서 캐시가 기타를 들고 노래를 부른다. 캐시가 거주하는 저택, 젊었을 적 캐시를 찍은 푸티지 영상과 젊었을 적 그의 목소리가 교차된다. 나는 캐시의 인생 전부를 뮤직비디오로 담아 낸 듯한 이 영상에 완전히 매료되어 노래를 듣고 또 들었다. 캐시가 내 외로움과 고통을 노래하는 것만 같았다. 이 노래를 들었을 무렵인 10대 후반에 나는 거의 갇혀 있었는데, 그 갇힌 공간은 특정한 공간이 아니었다. 내가 느꼈던 밀폐의 감각은 오직 이 세계에 나 혼자만 있다는 감각이었던 것 같다. 캐시는, 먼지로 변해 버릴 빌어먹을 제국 전부를 세운다고 하더라도 자신이 도대체 어떤 삶을 사는지는 모르는 거라고 노래한다. 나는 이 노래에서 흐릿해져 가는 나를 바라본다. 결코 이 광경을 잊을 수 없을 것이다.

모든 걸 다 지워 버리고 싶지만
그 모든 게 전부 기억 나

캐시의 노래는 우리가 대중음악이라고 부르는 장르의 힘을 여실히 보여 준다. '힘'이라는 단어가 다소 추상적인 표현처럼 느껴진다면 '20세기가 만들고자 했던 보편성'이라고 불러 보자.

노래는 익명의 대중이 자신을 대입할 수 있도록 만든다. 『팝의 변증법 Dialectic of Pop』이라는 흥미로운 책은 이전까지 천대받던 대중이 역사의 전면에 등장하며 '팝'이라는 형식이 생겨났다고 말한다. 책을 쓴 아녜스 가이로는 사랑과 감정에 대한 우리의 관심이 낭만주의와 함께 움텄다고 말한다. 낭만주의는 나 자신의 감정을 느끼

는 방식이었고, 대중은 그 세례를 받고 '문화'에 뛰어들기 시작했다. 그 이전에는 문화가 종교와 귀족의 것이었지만, 낭만주의 이후로 상황은 역전되었다. 문화는 대중을 만나면서 진정한 보편성을 획득하게 된다. 팝은 이제 우리에게 보편성을 제공한다. 팝은 범속한 내가 평범한 당신과 만나는 장소다.

> 루소는 이런 식으로 대중음악을 자연스러움의 예술적 감각과 연관지음으로써 그 보편성의 철학적 조건을 확립한다. 즉 인간의 유한성을 초월하는 추상적 보편성이 아니라 인간의 유한성에 내기를 거는 보편성. (…) 위대한 팝송은 보편에 대한 노래가 아니다. 그것은 보편을 인간의 유한한 조건 속에 놓고, 구체화하고, 표현하는 노래다.*

나는 캐시의 노래를 들으며 학교를 오갔다. 야자가 끝나고 집에 가는 길, 나는 어둠 속을 내달리는 버스의 헤드라이트를 스쳐 가면서 내가 갇혀 있는 공간에 대해 생각했다. 내가 새로운 사람들을 만날 수 있을까? 음악은 우리에게 미래에 대해 약속한다. 나는 고통을 극복할 수 있을 것이다. 외로움을 극복할 수 있을 것이다 등등. 천연덕스럽게도, 여러 영웅들은 노래 속에서 우리가 행복해질 거라고 말한다. 그러나 노래를 듣는 나는 생일날 고깔모자를 쓴 채로 외롭게 서 있는 소년이었고, 내가 겪은 상처는 어른이 되어서도 나를 성장시키지 못했다. 약속은 이뤄지지 않았다고, 우리는 분노에 차서 울부짖을 수

* Agnès Gayraud, *Dialectic of Pop*, MIT Press, 2020, p. 64.

있다. 그러나 자니 캐시는 약속이 성사되지 않는 데 개의치 않는다. 오히려 그것이 우리 삶의 조건이라고 강변한다. 캐시의 노래가 내 마음을 헤집은 이유 중 하나는, 그것이 나의 유한성, 나의 인간적 조건을 되짚게 만들었기 때문이다.

20세기의 불행

"비참했기 때문에 음악을 들었을까?
아니면 그런 음악을 들어서 비참했던 걸까?"
_『하이 피델리티』, 닉 혼비

나는 공군에 배속되어 산꼭대기에 위치한 포대에서 군복무를 했다. 부대는 행정 지역과 작전 지역으로 나뉘어 있었고, 나는 행정 지역에 있다가 작전 지역으로 올라갔다. 군대는 고등학교 시절 경험했던 갑갑한 공간, 혹은 그로 인해 내가 느낄 수밖에 없던 고통을 다시 불러다 준 곳이었다. 옮겨 간 작전 지역에는 사람이 더 많았지만, 그 사실이 내게 안도감을 주지는 않았다. 나는 더 많은 사람 때문에 더한 외로움을 느꼈다. 그건 내가 어디에 있어도 어쩔 수 없다는, 다시 말해 수많은 사람과 공유할 무엇이 없다는, 즉 언제나 '나는 홀로 있다'는 생각에서 오는 외로움이었다. 그 외로움은 단순히 다정한 감정의 결핍이나 이성과의 접촉이 없다는 점과 결부된 것이었다기보다는 (물론 완전히 아니라고 말하면 거짓말이겠지만) 보다 근본적인 '소통의 불가능성'에서 초래된 것이었다. 내게 군대 동기들은 사방의 벽처럼 이해할 수 없는 대상이었다. 물론 나 역시 그들에게 그렇게

보였을 것이다.

　　팝 음악은 앞서 말했듯 우리에게 인간의 '유한한 조건'(행복을 모두가 성취하는 것은 불가능하다, 꿈은 언제나 현실이 아닌 꿈으로 남아 있다 등등)을 알아차리게끔 하는 계기로 작동한다. 그러면서 다른 한편 팝 음악은 우리를 획일화된 감수성 속으로, 달리 말해 개인을 대중이라는 균질한 전체 속으로 떠밀어 넣는다. 아도르노를 출발점으로 삼는 문화 연구는 역사의 무대 전면에 오른 대중이 실은 자본주의의 흉계에 발맞춘 탭 댄서라는 점을 두고두고 비난했다. 그에 따르면 대중이 꾸는 꿈은 사회, 학교, 기업이 연결된 긴 호스를 통해 '주입'된다.

　　하지만 보다 정확히 말하자면 팝은 유토피아와 디스토피아 간의 변증법적 상황에 놓여 있다. 팝 음악에서 '도주'하려는 시도는 개인이 되려는 시도와 동의어다. 아도르노가 「재즈에 관하여」에서 말하듯, 재즈는 민주화될수록 본래 품고 있던 실험적 잠재성을 잃는다. 아녜스 가이로에 따르면 아도르노는 "폭군으로서의 거대한 대중"을 비판했다. 여기서 대중은 두 가지 의미로 호명된다. 하나는 수면 아래에 있던 개인들의 연합으로서의 대중, 다른 하나는 엘리트들의 손짓에 의해 움직이는 우민(愚民)으로서의 대중이다. 팝 음악은 이 대중의 영역 안에서 (역동적으로) 움직이고, 그런 탓에 다수의 대중이 듣지 않는 대중음악은 팝이 처한 변증법적 상황을 노골적으로 전면화한다.* 말하자면 팝 음악은 보편성을 취하면서도 반보편적인,

*　사람들에게서 외면받은 음악을 파내는(digging) 행위에서 자신의 온전한 '정체성'을 찾는 이들에 대해서는 『익사한 남자의 자화상』(글항아리, 2023)의 「힙스터리즘」 시리즈와 「팝 음악에서 말년의 양식이란 무엇인가?: 사라진, 실종된, 은둔한, 그리고 다시 돌아오는 음악」에서 자세히 서술했다.

즉 조금 더 개인적인 의미를 지니는 것이다. 나를 개인으로 만들어 주는 음악은 대중음악을 표방하면서도 훨씬 더 밀교적인 어조로 속삭여야 한다. 우리는 군중 속에서 한 명의 인간으로 서야 한다.

 남들이 듣지 않는 비대중적인 팝 음악이라는 개념은 특히 내게 중요했다. 행정 지역에 있을 때 나는 〈정선희의 오늘 같은 밤〉을 들었다. 근무자를 제외한 다른 군인들이 잠들어 있을, 토요일에서 일요일로 넘어가는 새벽 한 시, 나는 국가에 충성하는 군인이 즐겨 듣지 않을 법한 팝 음악의 멜로디에 매혹되었다. 한상철이 추천하는 팝 음악에는 순수한 기쁨만 존재하지는 않았다. 한상철은 방송에서 마크 코즐렉의 〈잠자리 자장가 Bedtime Lullaby〉, 버시티 바니언의 〈까다로워 Wayward〉, 테렌스 스탬프의 〈잘 자요 내 천사 Goodnight My Angel〉, 개빈 브라이어스의 〈예수님의 피는 결코 나를 저버리지 않네 Jesus' Blood Never Failed Me Yet〉, 카우보이 정키스의 〈블루문 리비지티드 Blue Moon Revisited〉를 추천했다. 그 곡들에는 고향을 잃은 이들의 애통함, 오랜 세월이 지나 사랑을 그리워하는 노인의 애처로움이 다 담겨 있다. 달리 말해 그 노래들 속에는 내가 (지금의) 어딘가와 부합하지 않는다는 느낌, 나는 '부적응자'라는 감각이 흐른다. 나는 노래를 통해 감옥 같은 군대에서 빠져나가는 듯한 착시를 겪었다. 불행은 잠시 사라진다. 아니, 아니다. 현실의 불행은 댐으로 막힌 저수지의 유속만큼이나 느리게 흘러가고, 우리는 음악 안에 유폐된 채로 현실 속에서 지속되는 불행을 견디는 것이다.

 유폐된 남자들의 '원형'으로 도스토옙스키만큼 적합한 예술가가 또 있을까? 젊은 도스토옙스키는 내란 음모 혐의로 시베리아 유형지에 투옥되었고, 그곳에서 장장 10년을 보냈다. 옴스크 감옥에

서 4년 동안 갇혀 있던 경험을 서술한 『죽음의 집의 기록』(1862)을 보자. 여기서 도스토옙스키는 갇혀 있는 죄수들의 눈에 어른거리는 자유의 환영을 '돈', '탈출', '술'로 정의한다. 돈은 그것을 가진 개인에게 권력을 부여해 사물과 사람들을 제 마음대로 움직일 수 있게 한다. 탈출은 죄수가 바깥을 염원해 시도하는 심리적 도박이다. 쥘 다신의 걸작 〈잔인한 힘〉(1947)은 탈옥을 시도하는 죄수들의 이야기를 다룬다. 이 영화 속 감옥에 갇힌 이들에게는 각자 사정이 있다. 어떤 이는 사치가 심한 아내를 위해 횡령했다가 투옥됐다. 또 어떤 이는 사랑하는 이를 대신해 범죄를 뒤집어썼다. 그들의 리더인 버트 랭카스터는 철두철미하게 탈옥 계획을 짠다. 그러나 모든 음모 모의가 그러하듯 탈옥 계획은 밖으로 새어 나가고, 결국 그들 전부가 죽으면서 영화는 끝난다. 〈잔인한 힘〉은 자유를 향한 욕구(도스토옙스키 연구자 석영중은 이를 '자유욕'이라고 부른다)가 결국 '탈출'이라는 내기로 귀결될 때의 결과를 적나라하게 보여 준다. 그다음은 '술'이다. 우리는 술을 마시며 고통을 잊는다. 술은 우리를 취하게 해 자유로워지는 듯한 감각을 부여한다. 그러나 술 역시 자유일 수 없다. 빌리 와일더의 〈잃어버린 주말〉(1945)을 보자. 레이 밀런드가 연기한 주인공 돈은 알코올 중독자다. 그는 촉망받는 작가였지만 창작에 대한 부담감으로 술에 손을 댔고, 그 이후로 술이라는 자유의 환영에 중독되고 말았다. 돈은 술을 마실 때면 전능한 기분을 느낄 수 있었고, 그 외의 시간에는 환영이 나타나기만을 기다리는 노예가 되었다.

 도스토옙스키가 오늘날 되살아나서 팝 음악을 듣는다면 이 또한 자유의 환영이라 부를지 모른다. 내가 군대에서 마주하고 보는 모든 것들에 갑갑함을 느낄 때 음악은 '탈출'이자 '술'이었다. 다시 말

해 팝 음악은 또 다른 자유의 환영이었다. 다만 팝 음악은 탈출이나 술과 같은 부류의 환영과 다른 점을 갖고 있었다. 음악은 '나'를 창조해 갔다. 팝 음악을 들음으로써 떠나는 여행이 비록 가짜라 할지라도, 우리는 그 여행에서 돌아오는 순간 이전에는 상상치 못했던 정체성을 얻는다. '탈출'은 그저 도피에 불과하고, '술'은 몸과 마음을 황폐하게 만든다. 그와 달리 팝 음악을 통한 여행에서 돌아온 우리에게는 개성(personality)이 생긴다. 물론 개성이 긍정적이기만 한 것은 아니다. 음악은 감정의 복잡한 네트워크를 끌고 오기 때문이다. 음악을 들으며 우리는 비참해하기도, 슬퍼하기도 한다. 자아에 대한 성찰을 자극하는 팝 음악은 비극의 감정적 깊이를 차용한다. '그는 모든 절망의 근원이며, 종국에 운명은 그를 무너뜨릴 것이다.' 이 문장의 삼인칭 주어는 팝 음악에서 일인칭으로 변한다.

가이로는 '팝'의 목소리가 나 자신의 '개성'을 대행해 표현하는 계기임에 집중한다. 음악의 질감은 청취자의 감정을 북돋는다. 팝은 대중음악을 향유하는 청취자의 내면을 형성한다. 즉 음악 듣는 사람의 마음을 음률과 리듬으로 이루어진 청각적 공간으로 만든다.* 다시 말해 음악을 듣는 이의 내면은 그 음악으로 형상화된 '공간'이 된다. 팝 음악의 진리 혹은 진정한 힘은 여기에서 온다. 우리가 내면의 고통을 바깥으로 꺼내서 그것을 직접 감각할 수 있다는 낭만주의적 인식 말이다. 이때 팝 음악은 '표현(expressing)'의 의미를 새로이 규정하는 데까지 나아간다. 가이로가 고전 음악의 표현과 팝 음악의 표현을 가르는 방식이 대단히 흥미롭다. 가이로는 베토벤의 6번 교

* Agnès Gayraud, *Dialectic of Pop*, p. 8.

향곡 4악장과 도어스의 〈폭풍의 기수들Riders on the Storm〉을 비교한다. 전자는 폭풍우가 몰려온 자연의 풍경을 청각적으로 재현한다. 베토벤은 폭풍우가 도래하면서 들리는 소리들, 즉 나뭇잎이 떨리고 바스락거리는 소리부터 벼락과 뇌우가 치는 등의 자연 현상을 소리로 묘사함으로써 자연의 숭고함을 드러내 보인다. 반면 도어스의 노래에는 그와 같은 묘사가 없다. 대신에 짐 모리슨은 폭풍우에 직면한 세계를 '인간적 경험'으로 소환한다. 즉 '태풍'을 태풍을 맞이하는 '나'의 경험으로 치환한다. 가이로는 그처럼 묘사된 세계를 "이 상태는 대개의 세상에 존재하는 것이 아니라, 특정한 세상에 투영된 자기 자신"이라고 말한다. 가이로는 도어스의 이 노래를 듣는 사람은 "폭풍 속에 던져진 개인 또는 특정 개인들이 모인 집단이 되어 자연이 현대성, 고속도로의 기후, 천사의 고독과 함께 울려 퍼지는 세계"로 진입할 수 있다고 말한다.* 노래가 일종의 출입구가 되는 것이다. 우리는 팝을 통해 '세계 속에 던져진 나'를 발견하고 홀로 존재하는 '나'를 체험한다.

 나는 팝 음악을 들으며 진정한 '나 자신'을 꿈꿨다. 군대에 갇혀 있지 않은 또 다른 현실을 꿈꿨고, 나아가 나보다 더 근사하고 멋진 사람이 되는 꿈을 꿨다. 하지만 노래는 도어스의 〈폭풍의 기수들〉이 그랬듯 내 안에 숨겨진 비참한 지옥을 꺼내 드는 역할을 맡기도 했다. 닉 혼비의 『하이 피델리티』(1995) 도입부에서 주인공은 "비참했기 때문에 음악을 들었을까? 아니면 그런 음악을 들어서 비참했던 걸까?"라고 자문한다. 현실을 사는 내가 불행하다손 치더라도, 우리

* 앞의 책, p.196.

는 그 불행의 정체를 정확히 바라볼 수 없다. 이는 치통과 비슷하다. 어느 이가 아픈지 확정하기 힘들다. 불행을 결정짓는 현실의 수많은 요소를 어느 것 하나로 환원할 수 없다. 그러나 노래는 내가 겪는 불행을 완벽히 설명해 준다. 내가 행정 구역 2층의 8인실 침대에서 들었던 노래들, 한상철이 선곡한 감상주의적이고 로맨틱한 노래들은 내가 겪는 고통을 대신 표현해 주었다.

 내가 듣는 노래는 내가 사는 세계를 재창조한다. 노래는 내가 사는 이 비참한 세계를 구원하는 영웅이다. 자유의 환영인 노래는 듣는 이로 하여금 치유되었다는 느낌을 준다. 그러나 노래만으로는 나의 비참함을 완전히 구원할 수 없다는 한계도 있다. 노래는 나를 새로이 창조하는 듯 보이지만, 실제 우리의 팔다리는 현실에 단단히 묶인 채다. 노래의 힘은 현실과 환영의 괴리 속에서 발견되고, 그러한 간극으로 인해 더욱 강렬한 의미를 지닌다. 바깥에는 비참한 진실이 도사리고 있지만, 나는 내면의 그림자를 즐기며 바깥을 잊으려 한다.

레너드 코언의 목소리

 레너드 코언은 자니 캐시와 마찬가지로 나의 음악적 영웅이다. 〈나는 당신의 남자 I'm your man〉 같은 노래로 한국에도 널리 알려진 코언은 초창기 앨범 세 장에서 쏜살같이 침입해 오는 현실의 폭력을 누구보다 잘 기록해 놓았다. 캐나다 출신의 문학 청년이었던 코언은 걸출한 소설 『내가 좋아하는 게임』(1963)과 『아름다운 패자』(1966)을 출간하며 일약 문학가로 주목받는다. 그러나 더욱 주목받은 것은 음악가로서다. 그의 문학적 재능은 음악 속에서 더 아름답게 반영되었다.

내가 코언의 목소리에 흠뻑 취한 건 로버트 올트먼의 서부극 〈맥케이브와 밀러 부인〉(1971)을 봤을 때였다. 이 영화에 사용된 코언의 노래는 〈이방인의 노래 The Stranger Song〉, 〈자비의 자매들 Sisters of Mercy〉, 〈겨울 여자 Winter Lady〉 세 곡이었다. 이 노래들은 1967년에 발매된 《레너드 코언의 노래들 Songs of Leonard Cohen》에 수록되어 있다. 노래들은 영화의 장면 장면마다 기이할 정도의 허무주의적 분위기를 부추긴다. 이 세 곡은 영화를 위해 따로 만들어진 노래가 아니었다. 오히려 올트먼이 코언의 노래를 먼저 염두에 두고 〈맥케이브와 밀러 부인〉을 만들었다고 전해진다. 『로버트 올트먼의 사운드 트랙』의 저자 게일 셔우드 매기는 올트먼이 영화를 촬영하는 내내 《레너드 코언의 노래들》을 반복해서 들었으며, 올트먼 자신도 "코언의 음악은 영화의 리듬, 캐릭터가 전개되는 방식에 영향을 주었다"*고 회고한 바 있다고 썼다. 올트먼은 코언에게 전화를 걸어 영화 대본을 쓰면서 그의 노래를 경유하고 있음을 밝혔다. 〈맥케이브와 밀러 부인〉은 코언의 노래에서 시작해서 그의 노래로 끝난다. 올트먼의 이 영화는 결국 코언의 노래가 원래 드러내려고 했던 세계와 똑같은 쌍둥이가 아니었을까? 추론컨대 올트먼은 그런 방식으로 코언의 노래를 상상했을 것이다.

〈맥케이브와 밀러 부인〉은 맥케이브(워렌 비티)가 촌구석 마을에 도착하면서 시작한다. 코언의 〈이방인의 노래〉가 흐르는 가운데 지저분한 마을의 풍경이 나타난다. 맥케이브는 담배에 불을 붙인 뒤 흔들다리를 걸어 마을 내부로 진입한다. 원거리 쇼트로 보이는 담

* Gayle Sherwood Magee, *Robert Altman's Soundtracks*, Oxford University Press, 2014, p.63.

뱃불 빛은 이 추레한 마을에 비치는 등대의 렌즈에 투영된 불빛 같다. 이 담뱃불은 작지만 신기할 정도로 선명해서, 촬영의 귀재 스탠리 큐브릭조차 이 장면에서 조그마한 담뱃불을 보존한 촬영술의 비밀이 무어냐고 올트먼에게 물었다고 한다. 나는 다른 이유에서 이 장면이 놀라웠는데, 올트먼이 맥케이브가 담뱃불을 붙이는 순간과 코언의 노래 가사를 맞물리게 했기 때문이다.

> 아, 당신은 피곤한 남자가 손을 눕히는 걸 보고 싶지 않지
> 신성한 포커 게임을 포기하는 것 같아서
> 남자가 잠자려고 꿈에 대해 이야기하는 동안
> 당신은 그 꿈이 고속도로임을 알아채지
> 꿈은 그의 어깨 위로 연기처럼 말려 올라가고 있어
> 어깨 위로 연기처럼 구불구불한 꿈이

담뱃불의 번쩍거림이 화면으로 드러날 때, 코언은 "어깨 위로 연기처럼 구불구불한 꿈이" 올라가는 모습에 대해 노래한다. 이 〈이방인의 노래〉는 도박꾼이 주인공인 노래다. 그러나 이 도박꾼은 도박에 적극적으로 참여하지는 않는다. 그는 도박판을 관찰하는 데 그친다. 청자는 곧 이 도박꾼이 일종의 비유임을 알아차린다. 도박판은 어떤 세계다. 도박꾼은 도박장에 온 이방인이고, 그의 눈에 비친 다른 도박꾼은 '구유를 찾는 요셉'이며, 도박판은 피곤에 찌든 세계 자체다. 코언은 마치 잠에 든 사람처럼 피로한 목소리로 노래한다. 그의 로맨틱한 목소리는 단조롭게 황량한 세계를 노래하는데, 그 세계는 확실히 판단할 수 있는 시공간이라기보다는 애매모호한 감정

들이 중첩된 부분적인 상황(halfway situations)이다.* 코언은 여기에서 저기로, 오늘에서 내일로 '여행 중인' 목소리로 노래한다. 〈이방인의 노래〉의 도박꾼은 기차를 기다리고, 〈겨울 여자〉의 여성과 〈자비의 자매들〉 속 자매들은 모두 여행 중이다. 코언은 아무 데도 정착하지 않은 채로 황량한 세계에서 벌어지는 사태를 관망한다.

1971년에 나온 올트먼의 〈맥케이브와 밀러 부인〉은 비운의 걸작이었다. 전작 〈야전병원 매쉬〉(1970)로 성공을 거둔 올트먼은 미국의 정신을 다루는 장르인 서부극에 도전하면서 에드먼드 노튼(Edmund Naughton)의 『맥케이브』(1959)를 골랐다. 그는 이 소설의 이야기가 평범하다는 점이 마음에 들었다고 말한다. "노튼의 이야기는 지금까지 알려진 서부극 중 제일 평범하고 흔한 이야기예요. 지금까지 본 모든 사건, 모든 캐릭터, 모든 서부극이 다 들어 있어요."** 그러나 원작을 읽지 못한 관객은 올트먼의 말과 다르게 생각한다. 〈맥케이브와 밀러 부인〉은 기존의 서부극 공식을 배반하는 것처럼 보이기 때문이다. 영화에서 서부극의 주요한 배경인 황야는 한 번도 등장하지 않는다. 보안관도 없으며, 장엄한 대결도 없다. 이 영화의 주요 배경은 집창촌이다. 올트먼은 고약한 심경으로 이 영화의 배경을 설정했을 테다. 무엇보다 이 영화가 반-서부극의 뉘앙스를 지니게 된 건 워렌 비티가 맡은 맥케이브 캐릭터 덕분이다. 맥케이브는 내가 본

* Anahid Nersessian, "Traveling Light: Farewell to Leonard Cohen", LA review of books, 2023년 8월 21일 접속. https://lareviewofbooks.org/article/traveling-light-farewell-to-leonard-cohen/

** Nathaniel Rich, "McCabe & Mrs. Miller: Showdowns", Criterion, 2023년 9월 17일 접속. https://www.criterion.com/current/posts/4256-mccabe-mrs-miller-showdowns

영화의 모든 주인공 중 가장 멍청한 축에 들 것이다. 그의 멍청함은 코언의 피로한 목소리가 부르는 허무주의적인 가사와 맞물리며 운명론에 더욱 냉혹한 뉘앙스를 덧붙인다. 올트먼은 맥케이브의 어리석음이 관객이 세계를 보는 관점에도 투영되도록 카메라 렌즈에 포그 필터를 씌웠고, 그로 인해 화면은 온통 뿌옇게 보인다. 우리는 마치 난시가 심한 눈이나 한참을 울고 난 뒤의 눈으로 세계를 보듯 스크린 속 사물을 보게 된다. 관객은 사물의 정체를 정확히 파악할 수 없다.

맥케이브는 혼잣말이 마치 입담배라도 되는 듯이 말을 입안에 넣고 우물거린다. 그는 처음에는 가공할 총잡이처럼 등장한다. 코언의 노래에 등장하는 도박판을 꼭 닮은 곳에서, 도박꾼들은 맥케이브의 이름을 듣고 수군거린다. 그에 대해 전혀 몰랐던 한 사람은 맥케이브의 전설에 대해 듣자마자 이를 퍼트린다. "여러분, 저 딜러가 바로 존 맥케이브랍니다." "뚱보 맥케이브?" "빌 라운트리를 쏜 사람이지." 마치 서부극의 위대한 전설인 양 출현한 맥케이브는 이 여관을 매춘 업소와 도박장으로 바꾸려 한다. 맥케이브는 매춘 업소를 운영하던 밀러 부인과 공동으로 사업체를 운영하고 번창한다. 그러나 그가 거둔 성공은 비극적인 운명에 붙들려 곧 사그라들고 만다.

올트먼의 〈맥케이브와 밀러 부인〉은 서부극의 위대한 전설을 비천한 반-영웅으로 뒤바꾼다. 내게 맥케이브의 어리석음은 실제로 마주쳤던 어떤 남자의 모습을 환기시켰다. 전역 후에 잠시 일했던 경기도 외곽 물류 센터에서 만난 남자가 그 주인공이다. 진실인지 몰라도 그 남자는 자신이 단편 몇 편을 찍은 영화감독이라고 소개했고, 이 일은 영화 제작 자금을 모으기 위한 임시방편일 뿐이라고 했다.

우리의 첫 만남에서 그는 자신의 학력과 지적 능력을 과시하기에 여념이 없었다. 담배를 피우며 내 관심사를 묻더니, 곧이어 의기양양한 목소리로 자신은 앙드레 바쟁과 마르크스를 숭배한다고 밝혔다. 위대한 영화감독이자 철학자가 되는 것이 그의 꿈이었다. 그는 자신의 블로그에 적은 마르크스주의 철학에 대한 조잡한 단상까지 보여 주며 거들먹거렸다. 그게 뭐 대수라고? 나는 속으로 빈정거렸다. 그 탓이었겠지만, 우리 사이는 빠르게 나빠졌다.

어느 날, 우리는 지하에 있는 물류 창고 정리에 동원됐다. 천장이 낮고 곰팡내가 심각한 곳이었다. 우리가 무얼 옮겼는지는 잘 기억 나지 않지만, 그는 내가 짐을 가로가 아닌 세로로 주었다며 신경질을 부렸고, 그 말을 들으니 내가 정말 어리석은 사람이 된 것 같았다. 그는 자기를 버린 연인의 이야기, 즉 절친한 친구가 여자 친구를 뺏었다는 이야기를 종종 들려주곤 했다. 성공한 영화감독이 되어서 그들 모두에게 복수하겠다고 말이다. 비극적인 뉘앙스로 한참을 떠드는 그는 남성적인 매력이 전혀 없었고 어딘가 맹했다. 나는 또 속으로 냉소했다. 네가 못나서 그런 건 아닐까? 그때 내게 그는 맥케이브만큼이나 어리석은 사람으로 보였다. 이제 그 시절은 흘러갔다. 지금 그와의 일들을 떠올리면 나의 못남과 그의 어리석음이 선명하게 다가온다. 그와 내가 함께 했던 모든 장면과 그 순간들의 감정은 패자만 존재하는 맥케이브의 헛된 도박판과 다름없었던 것 같다.

코언은 노래한다.

당신이 아는 모든 남자가 딜러였다는 건 사실이야
누가 거래가 끝났다고 했지?

당신이 그들에게 피난처를 줄 때마다
난 누구의 손도 잡기 힘든 그런 남자들을 알아
항복하기 위해 하늘을 향해 손을 뻗고 있는 그 사람
항복하기 위해 하늘을 향해 손을 뻗고 있는 그 사람

영화 속에서 맥케이브의 정체는 수수께끼 같고, 구시렁거리는 그는 애처롭고 안타까울 뿐이다. 세간에 떠도는 맥케이브의 전설은 거짓인 듯하다. 그는 밀러 부인을 사랑하지만 그녀와 연결되지는 못한다. 그는 밀러 부인을 만난 덕분에 성공 가까이까지 가지만, 결국 금광 회사가 고용한 킬러들이 그를 찾아온다. 마을에는 눈이 펄펄 내린다. 서부극 중에서 이런 설원을 그린 작품이 얼마나 있을까(코르부치의 〈위대한 침묵〉과 더불어 올트먼의 수정주의 서부극만이 떠오를 뿐이다). 총을 든 킬러들이 다가오고 있다. 맥케이브는 교회에 숨으려고 하지만 목사가 교회에서 그를 쫓아낸다. 목사에게 애원하는 맥케이브의 표정은 너무나도 절박한 나머지 우스울 정도다. 그와 반대로 킬러들은 냉혹하다. 그들은 마을 교회에서 목사를 마주치자마자 거리낌 없이 살해한다. 목사는 죽으면서 손에 쥐고 있던 램프를 놓친다. 마을 중앙에 있는 교회가 불타자 마을 사람 모두 교회에 붙은 불을 진화하려고 뛰어나온다.

그 와중에 맥케이브는 킬러들과 싸운다. 마을 사람들은 맥케이브의 싸움에 관심을 두지 않는다. 올트먼은 원거리 쇼트로 우왕좌왕하는 군중을 보여 준다. 그리하여 맥케이브가 화면에 등장하면 거기서 기이한 거리감이 파생된다. 그는 킬러들로부터 달아나려 하는 동시에 마을 사람들로부터도 소외되어 있다. 그는 외부의 적과 싸우

는 영웅이지만 마을 사람들로부터 지지받지 못하는 외로운 인간이다. 이기주의자인 맥케이브는 다른 이기주의자들 사이에 서 있는 유일한 영웅이다. 아무도 관심을 가지지 않는 와중에도 그는 홀로 싸운다. 탄광촌 사람들은 마을을 지키려는 맥케이브의 노력에는 신경조차 쓰지 않고, 결국 총에 맞은 그는 설원에서 그 누구도 개의치 않는 비참한 최후를 맞이한다. 맥케이브가 사랑했던 밀러 부인은 재빨리 마을에서 도망친다. 그는 외롭게 죽어 간다. 그사이 밀러 부인은 아편굴에서 아편을 피우고 있다. 그녀의 눈동자로 카메라는 줌인하고, 이때 코언의 〈겨울 여자〉가 흐른다.

>왜 이렇게 조용해?
>왜 이렇게 조용히 서 있어?
>당신은 오래전에 여행을 선택했어
>당신은 이 고속도로에 온 거야
>여행하는 아가씨, 잠시 머무르네
>밤이 끝날 때까지
>난 그저 당신의 여정 위에 있는 역일 뿐
>난 네 연인이 아니란 걸 알아

코언의 노래는 시간을 추월해 달린다. 그의 목소리는 연인과 친구를 원망하는 영화감독 지망생에 대해, 고깔모자를 쓴 채로 굴욕감에 어쩔 줄 몰라 하는 어린 시절의 나를 담은 사진에 대해 노래한다. 코언의 노래를 듣는 나는 아편의 연기를 들이마시는 밀러 부인의 눈을 마주 본다. 그녀의 눈동자 속으로 저 모든 것들이 빨려 들어

간다.

노래: 굴욕적인, 사랑과 정치

사람은 세 부류로 나눌 수 있다. 〈내쉬빌〉을 아직 안 본 사람, 〈내쉬빌〉을 싫어하는 사람, 〈내쉬빌〉을 사랑하는 사람. 영화 평론가 에이드리언 마틴은 〈내쉬빌〉(1975)이 "캐릭터를 조롱하고 관객에게는 아첨하는" 영화라고 폄하한다. 『숭배에서 강간까지』의 저자로 유명한 몰리 해스켈은 미국 정치계를 조망하는 〈내쉬빌〉의 예지력에 감탄했고, 영화감독 폴 토머스 앤더슨은 이 영화가 자신의 인생을 바꾸었다고 말했다. 걸작이란 필연적으로 호오가 갈리는 만큼, 〈내쉬빌〉에 대한 극과 극의 평가가 이상한 건 아니다. 오히려 〈내쉬빌〉은 작품 안에 수많은 면이 존재하는 야수파 혹은 입체파 영화라고 표현할 수도 있겠다. 다시 말해 〈내쉬빌〉은 미국에 관한 영화이며 정치에 관한 영화이고, 사랑에 관한 영화이면서 결국 음악에 관한 영화다. 내가 〈내쉬빌〉에 이끌리는 건 이 영화가 지닌 이러한 입체성이 인간의 감정을 탁월하게 드러내기 때문이다. 몰리 해스켈의 표현처럼 "불협화음으로 눈부신 〈내쉬빌〉에서는 사생활과 공적 생활의 여러 줄기가 소리의 태피스트리처럼 얽히고설킨다. 올트먼은 이 영화에 현재 우리가 올트먼적인 요소라고 생각하는 모든 것을 한데 모아 놓았다. 그는 미국의 동식물과 하늘과 온갖 잡동사니와 폐기물을 재단하지 않고 부드러운 풍자를 통해 포용하며, 이 작품에는 온갖 방식으로 이루어진 그 포용들이 다 모여 있다."*

* Molly Haskell, "Nashville: America Singing", Criterion, 2023년 8월 21일 접속. https://www.criterion.com/current/posts/2978-nashville-america-singing

올트먼이 만든 이 입체적인 다면체는 우리 인간의 감정을 조형하는 데 사용된다. 내가 이 영화에서 좋아하는 장면 중 하나로 시작해 보자. 앨범 녹음을 하기 위해 내쉬빌에 들른 포크록 그룹 '빌 앤드 메리, 톰'에는 비밀이 하나 있다. 빌과 메리는 부부고, 톰은 빌의 친구이자 밴드 멤버다. 이 밴드가 참여한 연회 자리에서 빌은 운전기사에게 고백한다. 이 자리에 오지 않은 메리가 불륜을 저지르고 있을지도 모른다고 말이다. 부인을 의심하는 빌의 표정에는 초조함이 잔뜩 담겨 있다. 메리와 외도하고 있는 남자는 톰이다. 그러나 메리 역시 톰의 사랑을 확신하지 못한다. 그녀는 톰의 가슴을 쓰다듬으며 "사랑해, 사랑해"만을 되뇔 뿐이다. 굴욕은 전염되고, 애정 관계는 뒤틀린다. 에이드리언 마틴이 본 대로 〈내쉬빌〉의 캐릭터들은 잔인하게 조롱당한다. 올트먼은 소위 '인간성'과 '진정성'에 야유를 보낸다. 다만 이 야유는 캐릭터들을 정말로 혐오해 생겨난 게 아니다. 그는 캐릭터들을 조롱하고 야유함으로써 그들을 우리의 삶 속으로 밀어 넣는다. 내가 군대에서 경험했던 외로움과 물류창고에서 만난 남자가 고백한 모멸감이 〈내쉬빌〉 속에서 함께 회전하고 있다.

폴 토머스 앤더슨의 초기 커리어는 올트먼의 다중 내러티브와 '굴욕과 사랑의 상관관계'로부터 많은 영향을 받았다. 올트먼의 영화를 비난했던 에이드리언 마틴은 폴 토머스 앤더슨의 〈매그놀리아〉에도 비슷한 평가를 내린다. 그의 영화가 인물들을 궁지에 모는 가학성을 보인다고 말이다. 〈매그놀리아〉(1999)의 모든 캐릭터는 스스로 빠져나갈 수 없는 궁지에 몰려 있다. 퀴즈쇼에 나온 영재 소년 스탠리는 쇼가 진행되는 내내 소변을 참고 있다. 스탠리는 아무런 죄도 없음에도 모든 사람이 보는 앞에서 소변을 눌 수밖에 없는 굴욕을

당해야만 한다. 이는 복잡한 내러티브로 엮여 있는 〈매그놀리아〉 속 인물들이 당하는 여러 굴욕 중 하나일 뿐이다. 마틴이 지적한 대로 이 영화의 거의 모든 인물은 굴욕적인 상황에 놓인다. 톰 크루즈가 맡은 프랭크는 인생 내내 숨기고 있던 부모에 관한 진실을 밝혀야 하는 순간을 마주한다. 이는 사생활을 공공연하게 들춰내 개인을 모욕하는 올트먼 식 캐릭터 스터디와 유사하다. 그러나 나는 마틴과는 달리, 올트먼과 앤더슨의 가학성이 진실을 추구하는 한 방편이라고 본다. 우리는 일상 속에서 비교우위에 선 상대방에게 무릎을 꿇고 비는 굴욕을 감수한다. 일터에서는 수치심을 숱하게 맛본다. 올트먼과 앤더슨은 이렇게 마음에 상처를 내는 과정을 통해서만 진실을 얻을 수 있다고 여기는 것으로 보인다. 나 역시 인생의 진실이 피학과 가학의 사이에 있다는 그들의 생각에 동의할 수밖에 없다.

이렇듯 반-로맨티스트라 할 두 감독도 영화의 흥행을 고려하지 않을 수는 없다. 그들은 가학성을 숨기려고 팝 음악을 동원하는 것처럼 보인다. 그러나 그 노래에는 낭만적 거짓 뒤에 가려진 냉혹한 진실을 고발하는 듯한 뉘앙스가 존재한다(레너드 코언의 노래들이 그 예다). 또 때로는 음악들이 너무 진부한 방식으로 낭만적 거짓을 노래하는데, 이때 영화 속의 굴욕적인 상황은 그런 노래와 뒤섞이면서 우스꽝스럽고 아이러니한 모습을 띠게 된다(〈내쉬빌〉이나 〈야전병원 매쉬〉에 나오는 노래들이 그런 역할을 맡는다).

이렇듯 기쁨을 노래하는 팝 음악은 때로는 불행 속에 담긴 우리의 인간적 조건을 탐구하게끔 만들어 주기도 한다. 팝에는 유토피아적 약속과 디스토피아적인 약속 모두가 존재하며, 〈내쉬빌〉은 그 양면성을 잘 드러낸다. 이 영화는 우리를 충만한 기쁨으로 가득하게

하는 일 뒤에는 자본주의와 정치의 흉계가 있다고 속삭인다. 이 흉계, 정치적 음모가 〈내쉬빌〉을 구성하는 핵심이다. 〈내쉬빌〉에서는 정치인 할 필립스 워커의 목소리가 유세 차량 위에 달린 확성기를 통해 끊임없이 들려온다. 포퓰리스트에 가까울 정도로 도발적인 주장을 하는 워커는 미국 남부 지역에서 유세가 성공하기 힘들다고 판단하고는 유세장에 컨트리 가수들을 섭외하려 한다. 이 섭외 목록에 오른 헤이븐은 미국 건국 200주년 기념 노래를 부를 정도로 위세 있는 가수다.

 컨트리 가수들은 스타, 즉 '슈퍼-주체'다. 스타라는 존재가 소유한 개성은 그들 개인의 인격은 물론이고 그들을 둘러싼 산업적 위상보다도 강력하다. 스타는 우리 대중의 마음속에 존재하기 때문이다. 스타는 우리가 믿는 인격신으로, 그들은 우리의 고통을 대신해 견디고 그 고통을 해소하기까지 한다. 한편 정치의 역할은 대중의 고통을 분담하고 그 고통의 원인을 해결하는 것이다. 정치는 그리하여 때때로 스타의 힘을 빌려 사람들을 마취시키려 한다. 헤이븐이 짓는 미소는 그런 효력을 갖는다. 일상의 굴욕감에 지쳐 버린 대중은 스타에게서 '아편'을 발견한다(밀러 부인이 피우던 아편과 정확히 같은 역할이다). 스타의 얼굴은 인간의 정체성을 드러내는 이미지가 아니다. 그것은 고통을 말살시키기 위한 마약으로 기능하는 이미지다.

 음악에 깃든 독창성은 그 음악을 창조한 당사자에게 일반인이 가질 수 없는 개성을 부여한다. 그 개성은 스타를 인간 위의 인간, 슈퍼-주체로 만든다. 이 슈퍼-주체들은 정치가 수행해야 할 역할을 떠맡는다. 애초에 헤이븐이 건국 200주년 노래를 부른 것 자체가 정치와 팝 음악의 야합 행위였다. 그러나 올트먼은 이 야합 행위

에 관한 판단을 유보하며 모호한 결론을 내린다. 영화의 마지막 장면을 보자. 대통령 후보 유세장에서 유세 오프닝 곡을 부르던 가수 바버라 진이 암살되는데, 이때 헤이븐이 갑자기 영웅으로 변모한다. 헤이븐은 유세장을 수습한 후 "여기는 내쉬빌이에요. 여기가 어떤 곳인지 보여 줘야 해요."라고 말한다. 그러고는 마이크를 넘기며 노래할 사람을 찾는다. 헤이븐이 건네는 마이크를 잡는 건 '앨버 커키'다. 그녀는 누구인가. 영화 내내 남편을 뿌리치고 무대 옆을 얼쩡거리는 등 아직도 가수가 되는 꿈을 꾸고 있는 안쓰러운 존재다. 영화 내내 앨버 커키가 경험해 온 굴욕은 그녀가 마이크를 잡는 순간 사람들의 공포와 희망과 어우러지며 다른 차원으로 도약한다. 포퓰리스트 필립스 워커가 꿈꾼 대중 통합이 군중을 한데 엮는 앨버 커키의 목소리로 인해 가능해진 것이다.

> "경기는 꺾였지만 난 아니야, 내 기분은 째져. 걱정이 안 돼, 내가 자유롭지 않다 해도."
> "걱정이 안 돼."
> _ 〈걱정이 안돼It Don't worry me〉(1975)

팝은 우리가 겪는 굴욕을 에너지로 삼는다. 팝 음악이 현실의 굴욕을 활용한다는 점에는 어딘가 비열한 면이 있지만, 그러한 굴욕이 없이는 팝이 가져다주는 쾌락이 꿈결 같은 환상일 수 없을 것이다. 이 환상, 즐거움과 매력으로 충만한 이 팝의 유토피아를 활보하는 〈내쉬빌〉 속 범속한 인간 군상은 곧 쾌락의 배후에 숨은 비참함을 목격하게 될 것이다. 팝 음악 속에서, 우리는 잠시나마 영웅이 된 것

같은 착각에 빠진다. 노래의 마술은 고작 3분 정도 지속된다. 그 짧은 시간 동안 우리는 일상의 비참함을 영웅이 되는 망상으로 전환한다.

부활 전야: 폭력, 매혹, 죽음

1980년대, 자니 캐시라는 이름은 저물어 가는 별이었다. 그 무렵 캐시는 히트곡은커녕 앨범조차 내지 못했다. 1986년 컬럼비아 레코드는 그와의 계약을 해지했고, 이후에 계약한 머큐리 레코드 역시 별다른 성과를 거두지 못했다. 그의 공연장은 중장년층으로 채워지고 있었다. 주류 음악 애호가들의 시선에서 한참 멀어진 것이다. 그러나 닉 케이브가 자니 캐시의 노래 〈가수The Singer〉를 커버하고, 포스트 펑크 밴드 '더 폴'의 마크 레일리와 '메콘스'의 존 랭포드가 공동 기획한 자니 캐시 헌정 음반 《모든 것이 밝아질 때Til Things Are Brighter》(1988)가 발표되는 등 캐시를 향한 컬트적 지지 기반이 점점 커지고 있었다. 이전까지 메탈과 힙합에 초점을 두었던 프로듀서 릭 루빈은 1988년 음악 레이블 '아메리칸 레코딩스'의 이름을 그대로 딴 음반을 기획한다. 그는 캐시를 자신의 집으로 부른 뒤 거실에서 단출하게 음반을 녹음한다.

이렇게 준비는 끝났다. 캐시와 루빈이 홍보를 위해 선택한 곡은 〈델리아가 떠났다Delia's Gone〉였다. 전통 민요를 바탕으로 한 이 노래에는 사랑하는 여성을 살해하는 이야기가 담겨 있었고, 그들은 그 이야기를 선명히 시각화했다. 안톤 코르빈 (이언 커티스 전기 영화를 만든 인물이다)이 감독한 이 곡의 뮤직비디오를 보면, 검은색 옷을 입은 ('Man in Black') 캐시는 구덩이에 파묻힌 여자 (케이트 모스) 위로 흙을 붓는다. 캐시는 죄책감에 고통스러워하며 얼굴을 감싸 쥔다.

〈델리아가 떠났다〉는 직접적으로 살인을 암시하는 노래다.

"내가 그녀를 쏘지 않았다면, 난 그녀를 아내로 맞았을 거야."

이 노래에서 캐시는 델리아라는 여성을 살해한 남성 범죄자의 시선을 취한다. 노래의 주인공은 델리아를 살해한 후 감옥에 들어간다. 이 노래의 최초 판본은 블루스 가수 블라인드 블레이크가 1949년에 녹음한 것이고, 캐시 역시 이미 1961년에 이 곡의 녹음을 공개한 바 있었다. 델리아의 죽음은 실제로 일어났던 일로, 그녀의 죽음은 지역 신문에 기록되어 있었다고 한다. 이제 이 노래는 거의 한 세기 동안 살아남은 셈인데, 달리 말하면 델리아라는 여성이 죽은 뒤 그만한 세월이 흘렀다는 뜻이다. 오랫동안 무덤에 묻혀 있는 델리아의 이름이 아직까지 살아 있는 건 캐시의 노래 때문이다.

이 노래가 실린 앨범 《아메리칸 레코딩》에 대한 책을 쓴 토니 토스트는 〈델리아가 떠났다〉의 주제가 캐시가 고백한 바 있는 것들, 즉 증오심 ("심오하고 폭력적인 혐오와 수치심이 일상적으로 채워져 있는 홀로코스트……")과 폭력이라고 이야기한다. 캐시는 오랫동안 감옥과 그곳에 투옥된 죄수들에게 관심을 가졌다. 1951년, 군인이던 시절 폴섬 교도소에 관한 영화를 본 캐시는 그때 받은 영감을 바탕으로 〈폴섬 감옥 블루스Folsom Prison Blues〉를 작곡한다. 이후 마약 중독으로 커리어의 하향기를 맞이한 캐시는 1967년 폴섬 교도소 재소자들 앞에서 라이브 공연을 하고 이 실황을 앨범으로 발매한다. 그러나 여기 담긴 캐시의 노래는 단순히 죄인들을 용납하려는 화해 혹은 치유의 메시지와는 거리가 있었다. 그는 1969년 산퀜틴 교도소에서 진행

한 공연 도중에 이렇게 말하며 죄수들을 도발하기도 했다. "지옥에서 썩어 불타오르길 바란다." 캐시가 지닌 고딕적 상상력은 범죄자, 악의 눈으로 세계를 보도록 만들어 준다. 델리아를 살해한 남자는 타인의 죽음을 불태움으로써 자신의 고통을 현전하게끔 한다. 그 노래는 캐시와 살해범 모두에게 가해지는 형벌인 셈이다. 그녀의 영혼은 노래 속에서 끊임없이 부활한다. 토니 토스트는 캐시가 '녹음'이라는 행위에 내재한 기이함에 매료된 일화에 대해 썼다. 캐시에게 녹음은 귀신을 불러들이는 행위와도 같았다.

> 1950년대 초 독일에 주둔하던 시절, 캐시는 대(對)소련 암호 해독 전문가이자 아마추어 음악가였다. 그는 녹음기를 사다가 동료 공군 장병들과 함께 연주한 음악, 그리고 자신이 직접 작곡한 곡들을 녹음하는 데 사용했다. 교대 근무가 끝난 후 캐시는 다른 사람이 그 녹음기를 쓰고 있다는 사실을 알게 되었다. 캐시의 전기를 쓴 마이클 스트라이스구스는 '그가 되감기 버튼을 누른 다음 재생 버튼을 눌렀을 때 이상한 소리가 흘러나왔다'고 적었다. "아버지(father)라는 단어처럼 들리는 섬뜩한 목소리였다." (…) 그 목소리는 바로 캐시가 원하던 소리였다. 그는 그 소리를 들을 준비가 되어 있었다.
>
> 캐시에게 그것은 예언의 소리였고, 자신의 안팎에 있는, 저 너머의, 영광의, 할렐루야의 소리였다. 그가 우연히 발견한 이 기이한 녹음에는 불길하고 특이한 화음 진행이 담겨 있었다. 캐시는 말했다. "역사상 존재한 모든 음악적 법칙을 어긴 소리였음에도, 잊을 수가 없었다." 그는 녹음기를 들고 다니

며 동료 군인들에게 그 섬뜩한 소리를 낸 사람이 누구냐고 물었다. 결국 그는 누군가 테이프를 거꾸로 꽂고 초보적인 코드 진행을 연주한 후 "꺼turn it off"라고 말했다는 걸 알게 되었는데, 이 소리를 거꾸로 재생하면 '아버지'라는 단어처럼 들렸다고 한다. 이는 캐시에게 "종교 의식 같은 소리였다." 이 테이프에 얽힌 당황스러운 경험 이후 몇 년이 지나, 캐시는 자신을 유명하게 만든 노래인 〈난 그 선을 따라 걷는다I Walk the Line〉에 거꾸로 가는 코드 진행을 적용했다.*

녹음은 결코 돌아갈 수 없는 시간을 보존하는데, 그 보존된 시간 안에는 영혼 같은 것이 숨겨져 있다가 포착되곤 한다. 녹음으로 보존된 시간 아래에는 캐시가 '아버지'라는 소리에서 발견했던 것과 같은 기이한 감각이 자리한다. 우리가 듣고 보는 것 기저에, 분명히 무엇인가가 존재한다. 캐시는 귀에 들리지 않고 눈에 보이지 않는 그 세계를 노래에 반영했다. 그에게 있어 녹음이란 현재 마주할 수 없는 존재들을 보존 혹은 회생시키는 마술이다. 《아메리칸 레코딩》은 이런 마술을 선보이면서 죄와 폭력, 구원과 희망이 양립하는 세계를 맴돈다. 캐시와 루빈은 커버 곡들만을 이용해 이 앨범 전체를 녹음했는데, 그들의 선택에는 일관된 기조가 있었다. 외상후스트레스장애에 시달리는 군인 같은 삶을 사는 가수의 귀에는 타락의 길로 가자고 속삭이는 사탄의 목소리가 들린다("그리고 내가 기억하지 않기로 선택한 많은 것들…… 내게 오는 얼굴들이 있어, 내 가장 어두운 비밀의 기억 속에

* Tony Tost, Johnny Cash's American Recordings(33 1/3), Bloomsbury, 2011, "5. The Gift."

서." 캐시는 〈군인처럼Like a soldier〉에서 결코 상기하고 싶은 기억들로 인해 고통받는다).노래는 폭력을 통해 세계를 파괴하고 더럽힌다. 동시에, 그 노래를 부르는 목소리는 그렇게 파괴된 세계를 구원한다. 이러한 이중 운동의 중심에 캐시의 목소리가 자리한다.

　　　나는《아메리칸 레코딩》을 듣고선 찰스 로튼의 걸작 〈사냥꾼의 밤〉(1955)을 떠올렸다. 출옥한 사기꾼 로버트 미첨은 사형당한 감방 동기의 가족에게로 향한다. 죽은 남자가 돈을 숨겨 놓았다는 얘기를 들었던 것이다. 누가 봐도 매력적인 남자인 미첨은 동료 죄수의 아내를 쉽게 유혹한다. 그러나 아이들은 미첨을 믿지 않는다. 아이들의 눈에는 그의 악랄함이 훤히 보인다.

　　　〈사냥꾼의 밤〉은 표현주의와 고딕 문학, 예언적인 웅장함과 동화적 소박함처럼 양극단에 위치한 미적 형식을 모두 포괄한다. 그리고 이러한 양면성은 '가짜 예지자' 미첨의 얼굴에 집약돼 있다. 미첨은 파괴자이자 구원자고, 아름다움이자 악함이다. 이 영화는 그림 형제의 동화「늑대와 일곱 마리 아기 염소」를 원형으로 삼는다. 늑대는 아기 염소들이 있는 집에 침입하려 다양한 기만책을 쓰고, 속지 않으려던 아기 염소들은 결국 늑대의 흉계에 의해 늑대의 뱃속으로 들어가고 만다. 엄마 염소가 늑대의 뱃속을 갈라 아기들을 구하면서 끝나는 이 이야기를 늑대의 시점에서 보면, 결국 한 사기꾼 혹은 늑대가 희생자들을 유혹하는 이야기다. 〈사냥꾼의 밤〉에 수많은 이들이 매혹된 이유는 늑대, 즉 '미첨'이라는 인물 때문이다. 미첨의 표정, 그의 손등에 문신으로 그려진 사랑과 증오(Love&Hate)라는 문구, 아이들의 눈에 비친 미첨의 사악한 그림자, 엄마의 눈에 비친 미첨의 아름다운 얼굴. 영화를 보는 관객은 미첨이라는 거울에 비친 악덕과

아름다움의 숱한 그림자를 마주하고 그 일부가 된다.

캐시는 〈사냥꾼의 밤〉의 미첨처럼 우리 인간의 그림자 같은 존재가 되어 지분거린다. 그림자는 광원에 반사된 사물의 윤곽을 어둠으로 물들이는데, 그 검은색은 사물의 크기와 윤곽을 왜곡한다. 우리는 양손을 부여잡고 손가락을 움직여 그림자를 만든다. 방금까지만 해도 실물과 똑같았던 나의 실루엣은 그림자놀이로 인해 저주받은 사물처럼 변한다.

노래는 그림자다. 캐시는 직접 자신이 만들고 싶은 그림자들을 나열했다.

"나는 말, 철도, 땅, 심판의 날, 가족, 힘든 시절, 위스키, 구애, 결혼, 불륜, 별거, 살인, 전쟁, 감옥, 횡설수설, 저주, 집, 구원, 죽음, 자부심, 유머, 경건, 반항, 애국심, 절도, 결단, 비극, 난동, 비탄, 사랑에 관한 노래를 좋아한다."

캐시는 저 모든 것의 그림자를 노래에 녹여 냈다. 그는 왜곡과 변조의 달인답게 위에 나열한 것들의 그림자를 이용해 여태껏 우리가 발견하지 못한 세계의 실루엣을 그린다. 평범한 사물들은 이 그림자들의 기이한 실루엣 덕분에 악마적인 형상에 휩싸이며 상징적 의미를 획득한다.

1980년대에 전자 음악이 본격적으로 부상하고, MTV로 인해 모든 가수가 브랜드화했다. 그런 와중에 죄와 구원에 대해 캐묻는 캐시의 자리가 사라지는 것은 당연했는지도 모른다. 1994년에도 상황은 비슷했지만, 캐시는 사물의 그림자에 숨겨진 (혹은 그림자를 통

해 드러내는) 예술의 힘을 믿었다. 그는 세상 만물이 기호와 이미지로 축소되는 1990년대의 포스트모던에 대항하는 세계를 만들어 냈다. 그는 종교적인 상징으로 20세기를 재해석함으로써 삶과 죽음이, 파괴와 구원이 어른거리는 세계를, 다시 말해 우리가 발 딛고 있는 바로 이곳을 창조했다.

 1인 밴드 '선 킬 문Sun kil Moon'의 노래 〈리처드 라미레스, 오늘 자연사로 사망Richard Ramirez Died Today of Natural Causes〉은 캐시의 목소리를 현대적으로 재해석했다. 이 그룹의 유일한 멤버인 마크 코즐렉은 나일론 기타 한 대를 무심히 치며 리처드 라미레스라는 연쇄 살인마의 삶과 죽음, 그리고 그가 휩쓸고 간 지역의 풍경을 담담히 노래한다. 나는 이 노래가 수록된 앨범《벤지Benji》(2014)에 완전히 매료되었다. 캐시의 노래가 그러하듯, 코즐렉의 노래 역시 우리 삶과 죽음, 외로움과 수치심이 얽혀 구축된 '우리 세계'의 그림자를 창조한다.

 리처드 라미레스, 오늘 자연사로 사망
 속도를 높이고, 집에 침입했어
 사람들을 때려죽인 후, 살갗에 좆 같은 걸 쓰고 떠났지
 마침내 잡혀 산퀜틴으로 갔어
 마지막 살인은 샌프란시스코 남쪽에서였고
 샌머테이오 마을의 피터팬이라는 남자였어
 텐더로인의 소녀가 그의 첫 번째 살인 대상이었어
 세탁실에서 그녀의 주먹 안에 있는 1달러를 가져갔지
 그의 마지막 날은 브리스틀 호텔에서였어

호텔방에서 난 『나이트 스토커』*를 읽다가 벨을 눌렀는데
도어맨이 버저를 울리며 들어와서 "너도 그들과 똑같아."라
 고 말하더군
내게 열쇠를 줬고 검은 고양이가 복도를 따라 내려갔어
오늘 보스턴에서 클리블랜드까지 가는 비행기를 탔어
가족 중 한 명이 돌아가셔서 슬퍼해야 해
친척을 잃었고 상실은 나를 먹어 치우고 있지
정말 아파서 사랑이 필요해

 코즐렉은 노래를 라미레스의 죽음으로 시작한다. 타인의 삶을 앗아 가던 그가 자연사로 목숨을 잃었다는 건 지극히 시적인 효과를 지닌다. 안락한 죽음은 형벌일까, 축복일까? 라미레스는 마치 구원받은 것처럼 보인다. 그러나 코즐렉은 곧장 그의 살해 행각이 얼마나 악랄한 행위인지 설명한다. 라미레스는 '샌머테이오 마을에 사는 피터팬'과 '텐더로인의 소녀'를 살해한다. 그리고 그는 브리스틀의 호텔에서 붙잡혔다. 코즐렉은 여기서 이야기를 단숨에 도약시킨다. 라미레스가 검거된 호텔방에서 자신의 호텔방으로 이야기를 옮겨 온 것이다. 코즐렉은 라미레스의 삶을 다룬 전기 『나이트 스토커』를 읽고 있었고, 도어맨은 버저를 울리더니 "너도 그들과 똑같아."라고 주절거린다. 우리는 코즐렉이 들려주는 이야기가 〈델리아가 떠났다〉와 같은 신화임을 깨닫는다. 코즐렉은 검은 고양이와 함께 저 복도로 내려간다. 코즐렉은 다시 일상으로 돌아와 친척의 죽음에 대해

* 리처드 라미레스의 별명으로, 동명의 라미레스 평전과 다큐멘터리 영상이 존재한다.

노래한다. 그는 아프고, 사랑이 필요하다고 말한다.

 코즐렉의 노래에서는 이야기가 '전환'하는 지점이 중요하다. 삶에서 죽음으로, 다시 반환점에 다다라 죽음에서 삶으로. 이 노래를 죽음과 상실에 대한 노래라고 치부할 수도 있겠지만, 나는 그보다는 이 노래가 죽음을 매개로 우리의 삶이 회전하는 풍경을 그리고 있다고 본다. 라미레스의 죽음은 일종의 광원이며, 그 광원은 미국인의 죽음과 삶을 비춘다. 코즐렉이 노래에서 되새기는 라미레스의 죽음은 또 다른 유명인의 죽음과 무자비한 학살 사건으로 이어진다.

> 이런 것들은 시간을 표시하고 우리를 멈추게 해
> 그리고 어렸을 적 우리가 창문 두드리는 소리를 무서워했던
> 때를 생각해 봐
> 침대 밑에 뭐가 있고 베개 밑에는 뭐가 있지?
> 그리고 짐 존스 학살 사건이 우리 머릿속에 떠오르고
> 그리고 TV 헤드 라인: "엘비스 프레슬리가 죽었다"

 죽음은 우리에게 주어진 시간의 흐름을 멈추게 한다. 비단 우리 자신에게 죽음 같은 사건이 일어나지 않는다 해도 그렇다. 달력 위에 남겨진 타인의 죽음은 과거로 돌아가게 만드는 이정표다. 짐 존스 학살 사건을 볼 때마다, 엘비스 프레슬리의 죽음을 상기할 때마다 우리는 과거로 시간 여행을 떠난다. 코즐렉은 유명인의 죽음을 되새김으로써 무명인의 인생을 돌아본다. 코즐렉은 엄마와 함께 살던 동갑내기 친구 릭 스탠을 기억하고, 마크 덴튼이라는 친구와 대마를 피우며 시간을 죽이던 때를 기억한다. 친구와의 기억을 회상하던 코

즐렉은 섹스턴 가족*이 살던 집을 언급하는 대목에서 다시금 라미레스가 주었던 공포로 돌아온다. 코즐렉은 섹스턴 가족의 살인 행각을 믿지 못하겠다면 코필이 쓴 르포르타주 『비밀의 집 House of Secrets』(1998)을 읽어 보라고 빈정거린다. 담담한 목소리로 진상을 알고 싶다면 책을 읽으라고 권하는 코즐렉의 냉소적 태도에 우리는 잠시 할 말을 잃는다. 에디 리 섹스턴은 딸들을 계속 성적으로 학대한 인물이었다. 집에서 탈출한 라나 섹스턴의 신고 소식을 접한 아버지 섹스턴은 나머지 가족 전부를 밴에 태우고 도주한다. 픽시 섹스턴은 아이들을 목 졸라 죽였고, 아버지 섹스턴은 아들 윌리에게 명령해 사위 조엘을 살해했으며, 리틀 매너티 주립공원에서 만난 부호 레이 헤서의 재산을 갈취하기 위해 그를 살해했다. 에디 리 섹스턴의 학대가 일어난 집은 햇빛 아래 평온해 보일 것이다. 리틀 매너티 주립공원도 평화로워 보일 터다. 에디 리 섹스턴은 사형을 선고받고 투옥된 채로 2010년에 사망한다. 그의 자식들은 재난 이후에도 각자의 삶을 살고 있다. 코즐렉은 죽음이 삶을 일깨우고, 삶은 죽음 이후에도 계속된다는 역설을 보이기 위해 섹스턴 가족이 살던 주택을 언급했다.

죽음은 영화의 편집점이나 작년에 썼던 달력처럼 우리 삶을 정지시켜 되돌아갈 곳을 정하도록 만든다. 이 노래 속에서 계속해 멈춰 서게 되는 우리는 HBO 드라마 〈소프라노스〉의 주연을 맡았던 제임스 갠돌피니가 죽은 날로 돌아간다.

〈소프라노스〉의 그 남자가 51세에 죽었대

* 에디 리 섹스턴과 그의 가족은 일가족 살인마로, 아버지 섹스턴은 자식들에게 살인을 강요했다.

코즐렉은 사망 소식이 들려온 갠돌피니와 자신이 비슷한 나이라는 사실이 마음에 걸린다. 코즐렉은 배변 장애를 앓고 있다. 전립선에도 문제가 있고, 건강 염려증도 있다. 53세에 죽은 라미레스와 비슷한 나이에 접어드는 중이다. 코즐렉은 노래를 통해 죽음이라는 사건을 기록함으로써, 고정함으로써, 즉 이른 나이에 죽은 동년배 갠돌피니의 이름을 부름으로써 자기 삶에 틈입한 불행을 잠시 멈추려고 한다. 그는 그 일에 성공했을까?

모르겠다. 심술궂은 코즐렉은 앨범 발매 후에 '더 워 온 드럭스 The War on Drugs'라는 밴드를 공격하는 발언으로 논란이 된 데다 성 추문에도 휘말려 한동안 활동하지 못했다. 요즘 그의 노래를 듣는 건 비윤리적인 행위로 간주될 것이다. 그러나 나는 때때로 그의 노래를 다시 듣는다. 그의 노래가 팝이 수행하는 역할과 기능을 여실히 보여 주기 때문이다. 20세기의 위대한 발명품인 팝 음악이 가진 진정한 힘은 다음과 같다. 매일매일 흘러가는 우리의 삶 속에 존재하는 외로움과 굴욕을 극복하게 만들어 준다는 것, 그리고 우리 주변의 사물을 다른 색으로 색칠해 준다는 것이다. 그리하여 우리는 일순간 고통에서 벗어난 천국 같은 일을 상상하게 된다. 이 노래들의 목소리는 삶을 바꿀 순 없으나 마취시킬 수는 있다는 어떤 체념에 깊이 사로잡혀 있다. 나는 세상의 즐거움과 슬픔을 함께 발견하는 이러한 체념이 얼마나 거룩한지 안다. 내가 팝 음악의 목소리에서 배운 것은 바로 이런 체념이다.

끝: 1990년대에 데뷔하여 2000년대에 절정을 맞이한 미국인 영화감독들의 눈에 비친

우리가 시작이라고 하는 바는 흔히 끝이며

또 끝을 맺는 것은 시작하는 것이다.

끝이란 우리가 시작한 그곳.

(…)

우린 탐험을 멈추지 않으리.

또 우리 모든 탐험 끝에

우리 시작한 곳 도달하여

그곳을 처음으로 알게 되리.

_「리틀 기딩Little Gidding」, T. S. 엘리엇

2019년 아카데미 시즌, 봉준호는 한국 영화의 위상이 높아졌음에도 아직 오스카상을 수상하지 못한 것을 어떻게 생각하느냐는 질문을 받는다. 이에 봉준호는 아카데미 영화제가 애초에 '지역(local) 영화제'에 불과하다는 재치 있는 대답으로 반박한다. 미국인 기자의 정곡을 찌른 거다. 실제로 아카데미 영화제는 미국에서 열리

는, 미국인을 위한 영화제에 불과한 게 맞다. 그러나 나는 조금은 다르게 생각한다. 미국 영화는 영화와 동의어이다.

미국 영화의 보편성은 오랫동안 오해에 시달렸다. 이를테면 미국 제국주의에 대해 으르렁거리는 이들은 미국 영화는 상업 영화이며, 오직 어리석은 대중문화를 생산하는 꿈의 공장일 뿐이라고 비난했다. 하지만 그 반례는 무궁무진하다. 미국 영화에는 주류 영화의 흐름에 반하는 미적 형식을 들고 온 새로운 얼굴들이 지속적으로 등장했다. 쿠엔틴 타란티노, 폴 토머스 앤더슨, 알렉산더 페인, 코언 형제…… 1990년대에 등장한 신성들은 각자의 영화 세계를 구축했다. 그들이 만든 '미국 영화'란 미국의 삶을 바라보는 각각의 렌즈*이기도 할 텐데, 그중에서도 제임스 그레이는 미국인의 삶에 깊이 숨겨진 멜랑콜리를 탐구한다. 멜랑콜리란 사라진 대상이 만들어 낸 슬픔이다. D. H. 로런스가 말했듯, 미국인의 삶을 작동시키는 건 낡은 것을 무너트리고 새로운 것을 창조하는 과정에 내재한 힘이다. 이러한 파괴 과정에서 내가 주목하는 것은 슬픔을 초래하는 것, 다시 말해 파괴된 '낡은 것'이다. 새로움에 찢어지고 파괴된 '낡은 것'에 매혹되는 제임스 그레이는 멜랑콜리를 탐구할 운명을 타고난 예술가로 보인다. 이런 성향으로 인해 그의 이야기는 이미 지나간 세계로부터 도착한 타임머신처럼 우리 시대 저편에 있는 과거를 환기한다. (물론 그레이 영화의 비전은 낡은 것들에 관한 선호만으로 이루어지지는 않았다. 그의 영화에는 아버지의 모험이 실패로 돌아간 뒤 그로 인해 신경증을 겪는 아들의 이야기도 동반되어 있다.)

* 이 '렌즈'라는 표현은 나와 팟캐스트 〈회랑〉을 같이 진행하는 영화감독 이재원에게서 빌린 것이다.

20세기의 끄트머리에 등장한 그레이는 미국 영화사의 아웃사이더였다. 고전주의를 지향하는 그의 영화는 MTV 스타일과 할리우드 블록버스터가 주류인 미국 영화계에서 별종처럼 취급받았고, 그로 인해 프랑스에서 사랑받는 미국 영화라는 불명예스러운(?) 칭호도 얻었다. 이제 와 뒤돌아보면, 아웃사이더로 취급받았던 그의 영화는 예나 지금이나 미국 영화의 지난 역사를 바라보는 안경처럼 작동하고 있다. 이는 오랜 시간이 지나 갑자기 그레이가 미국 영화계에서 각광받고 있다는 의미가 아니다. 그레이가 만들어 놓은 영화사의 지형 속으로 그와 같은 세대의 영화감독들이 하나둘 들어서고 있다는 의미다. 폴 토머스 앤더슨은 〈리코리쉬 피자〉(2021)로, 웨스 앤더슨은 역사극 연작으로, 타란티노는 실제 역사에 복수하기 위해 영화사 자체를 뒤집는 도박을 벌이는 〈원스 어폰 어 타임… 인 할리우드〉(2019)로 각각 '그레이적'이라고 할 수 있는 영화적 비전을 드러낸다. 이들 감독은 각자 자기만의 개성적인 영화적 형식을 취하지만, 그들이 도착하는 땅은 20세기라는 공통된 영역이다. 그들 모두 역사가 끝나갈 것이라는 감각에 완전히 틀어박혀 있다. 아들은 아버지에서 뭔가를 배울 수는 있을 테지만, 결코 아버지의 실패를 받아들일 순 없다. 여전히 미국인들은 영화관, 가부장제, SF, 유년기 등 20세기의 꿈에 머물기 때문이다. 영원히 20세기에서 벗어날 수 없는 그들이 '종말'과 '끝'이라고 감지하는 지점에서 관객은 노스탤지어를 느낀다. 영화사의 마지막(혹은 새내기) 문지기들이 만든 영화를 보는 관객은 오래된 극장의 좌석에 앉아 번쩍이는 스크린을 바라보는 과거의 유령으로 변한다.

제임스 그레이는 내가 가장 친밀하게 느끼는 동시대 영화감

독이다. 좋아하거나 또 즐겁게 보는 영화는 세상에 부지기수지만, 나와 가깝다고 느끼는 영화는 대단히 드물다. 처음 본 그의 영화는 〈투 러버스〉(2008)였다. 렘브란트 회화를 상기시키는 조명이 인상적인 이 영화는 호아킨 피닉스가 주눅 든 유대인 남자(피닉스의 '조커' 연기는 그레이 영화의 남성들을 조악하게 따라한 모조품에 불과하다) 레너드를 연기하는 멜로드라마였다. 〈투 러버스〉는 호사스러운 아름다움을 전달하는 데 성공하지만, 내가 느낀 이 영화의 매력은 다른 데 있다. 바로 '남성'은 친밀함과 폭력이 동전의 앞뒷면처럼 붙은 가족이라는 집단에 억눌린 끝에 진정으로 원하던 사랑에 실패하고 만다는 것이다. 이 영화에서 그레이는 두 연인의 관계가 비커에 담긴 물처럼 흔들리는 모습을 담는다. 이 관계의 핵심에는 레너드의 억눌린 자아와 감정적으로 고립된 남성성이 자리한다. 그레이의 영화에서는 남자 주인공이 당당한 순간이 단 한 번도 나오지 않는다. 남자는 아버지 때문에 신경증을 앓고 있으며, 이에 관한 이야기는 주로 범죄 장르를 중심으로 전개된다. 범죄 세계는 남성적 권력의 위계가 작동하는 공간이라 신경증의 양상이 더욱 잘 포착되기 때문이다. 범죄 세계를 지지하는 관계들이 아버지와 아들의 관계를 기원으로 삼고 있기도 하다. 〈리틀 오데사〉, 〈위 오운 더 나잇〉, 〈더 야드〉 같은 범죄 영화를 만들었던 그레이는 2008년, 네 번째 영화 〈투 러버스〉에서 여태까지와 다른 선택을 한다.

남자, 멜로드라마

〈투 러버스〉는 범죄 영화 장르를 차용한 그레이의 전작과는 달리 멜로드라마다. 하지만 장르로 그레이 영화를 정의할 수 있다고

생각하면 오산이다. 그레이의 영화에서 장르는 단일한 것이라고 보기 어렵다. 아울러 애초에 '장르'란 본질적으로 컨벤션*이라는 원소들의 순열과 조합으로 이뤄진 집합이라는 점도 염두에 두어야 한다. 마치 유기체를 구성하는 세포처럼 개개의 컨벤션은 상이한 집합 사이에서 교환되고 집적되면서 장르라는 체계를 세운다. 정리하자면 장르는 임의적으로 정해진 컨벤션들이 모이고 자리를 바꾸면서 생기는 가설적인 개념이다.

 그동안 그레이의 영화는 장르물의 외피를 쓴 진지한 드라마라는 평가를 받아 왔다. 이러한 평가에 동의하건 동의하지 않건, 그레이는 관습화된 갈등을 제외한 채 이야기를 전개하는 위험한 도박을 벌이곤 했다. 〈리틀 오데사〉(1994)는 스물네 살의 그레이가 만든 데뷔작이다(영화는 베니스 영화제에서 은사자상을 수상했고, 누벨바그의 거장 클로드 샤브롤로부터 극찬을 받았다). 타란티노나 폴 토머스 앤더슨의 데뷔작과는 달리, 킬러가 자기가 떠나 온 고향으로 돌아가면서 생기는 비극적 사건들을 다룬 〈리틀 오데사〉에는 장르적 관습이 희미하다. 이 영화는 캐릭터 스터디에 더 가깝다. 그는 장르에서 특정한 관습만을 빌려와서는 그것을 비극-드라마를 움직이는 요소로 탈바꿈한다. 그레이와 같은 세대의 감독들이 대개 장르를 비틀고 전치하는 유희에 관심을 쏟았다면, 그는 장르의 구성 요소로 존재하는 (예컨대 〈리틀 오데사〉라면 킬러, 〈위 오운 더 나잇〉이라면 경찰) 캐릭터에 생동감을 부여해 살아 있는 실제 인물처럼 전환하는 데 더 관심을 보인다. 이처럼 장르가 임시변통적인 조합일 뿐이라는 점을 인식한 그

* 영화적 관습을 가리킨다. 트렌치코트를 입는 탐정, 유혹하는 팜파탈 등을 생각해 보면 이해하기 쉽다.

레이는 〈투 러버스〉에서도 멜로드라마 장르의 컨벤션들을 과감하게 생략한다. 대신에 이로 인해 생기는 빈자리를 멜로드라마로부터 환기되는 감정적인 인상과 모티프로 덧칠한다. 영화연구자 토머스 샤츠는 할리우드의 장르 구조하에 있는 멜로드라마를 다음과 같이 정의한다. "순수한 개인(보통 여자)이나 커플(보통 연인)이 결혼, 직업, 핵가족 등의 문제와 관련된 억압적이고 불평등한 사회 환경에 의해 희생되는 대중적인 연애 이야기."* 〈투 러버스〉에서는 샤츠가 분석한 디테일, 즉 연인들의 바깥에 자리한 '불평등한 사회 환경'이 등장하지 않는다. 이 영화의 두 주인공 레너드와 미셸의 로맨스에서는 계급 차나 성차로 인한 긴장이 나타나지 않는다. 미셸은 추측건대 앵글로색슨 백인이고 여자다. 레너드는 유대인 중산층의 자식이며 남자다. 그러나 이 사실이 영화에 끼치는 영향은 제한적이다.

 그레이는 계급이나 성이 만드는 두 대립항(남/녀, 무산/유산) 사이의 낙차를 사랑 그 자체에서 발생하는 기울기로 대체한다. 영화를 움직이는 모티프는 사랑을 서로 다르게 기억하는 연인들 사이에서 발생하는 낙차다. 멜로드라마에서는 연인들 사이에서 균형이나 정지가 이뤄지면 내러티브가 나아가지 못한다. 불균형이야말로 멜로드라마를 움직이는 근본적인 동력이다. 이 영화에서 산드라는 레너드를, 레너드는 미셸을, 미셸은 유부남인 블랫을 좋아한다. 그들 사이의 불균형이 영화의 운동을 만든다. 이들은 서로의 관계를 모방한다. 영화가 끝날 때까지 상호 모방을 되풀이하는 이들 관계의 사슬은 운동을 멈추지 않는다. 제임스 그레이는 낙차라는 형식만 존재하

* 토머스 샤츠, 『할리우드 장르』, 한창호·허문영 옮김, 컬처룩, 2014.

면 그 내용은 무엇이든 상관없다는 점을 잘 안다. 이 낙차 자체야말로 그레이 영화의 세계를 규정하는 제1의 요소다.

이러한 특징은 그레이의 영화가 '비극'적 세계관에서 파생되었음을 짐작하게 한다. 비극에 관해서는 엄청난 수의 연구가 있을 테지만, 그 수많은 연구를 관통하는 하나의 합의점이 있다. 비극은 복구 불가능한 상처를 만든 사건과 이를 어떻게든 봉합하려 시도하는 인간들에 관한 이야기라는 것이다. 테리 이글턴은 "저 위의 인간들이 아래로 낙하하는" 방식의 비극이 고대 그리스인들만의 특권은 아니라고 주장한다. 인류의 근대성은 비극의 내용을 더 풍요롭게 했다. "고난에 대한 이런 민주화된 비전에서는 은행 직원이나 상점 여직원의 영혼도 중대하고 헤아릴 수 없는 힘들이 자신을 완전히 소진하는 전장이 된다."* 이글턴의 주장은 "미국 영화란 미국적 삶을 들여다보는 렌즈"라는 이재원의 규정에 부합한다. 인생이 더욱 다채롭고 복잡해지면 이야기 역시 그에 맞춰 진화한다. 이글턴은 이렇게 말한다.

> 근대성이 비극을 좌절시키기보다는 촉진할 수 있는 다른 이유들이 있다. 우리는 이성의 한계, 한때는 자주적이었던 인간 주체의 연약함과 자기 불투명성, 통제 불가능한 수수께끼 같은 힘들에 노출된 상황, 힘과 자율성에 가해지는 제약, 인간의 행복에 완전히 무관심해 보이는 익명의 '타자' 안에서 찾아야 하는 기원, 다원적 문화 안에서 선들의 불가피한 갈등, 인간이 주는 피해가 장티푸스처럼 퍼질 수 있는 사회 질서의 복잡한

* 테리 이글턴, 『비극』, 정영목 옮김, 을유문화사, 2023, 43쪽.

밀도를 새삼 인식하고 있다. 이것은 비극 작가들이 살던 아테네 같은 작고 긴밀하게 얽힌 문화와 완전히 동떨어지지는 않은 조건이다.*

그레이의 영화 〈더 야드〉(2000)에는 이글턴이 "익명의 개인"이라고 칭하는 평범한 사람이 등장한다. 영화는 출소한 미결수가 지하철을 타고 집으로 돌아가는 장면으로 시작된다. 남자는 이모부가 운영하는 철도 회사의 경비원으로 채용되지만, 실제로는 깡패 일을 하는 친구와 함께 상대 업체에 테러를 가하는 일을 맡게 된다. 그들의 범죄 행각은 곧 발각된다. 범죄는 남자의 발목을 붙든다. 이야기는 특별할 것 없는 범죄자의 내부에 봉합할 수 없는 상처를 남김으로써 그를 영웅의 위치로 고양한다. 상처는 남자에게 고통을 가하는 동시에 고귀함을 부여한다. 이 과정을 통해 그 인물이 지닌 평범함은 웅장한 비극적 경연으로 변한다. 바꿔 말하면 그 평범한 세계는 수많은 힘이 오가고 부딪히는 파열음에 깨지고 만다. 이를 통해 그레이는 현대 세계의 그 어떤 사람도 그저 평범하지만은 않다는 점을 지적한다. 현대 세계에서는 지극히 평범한 사람도 수많은 힘의 교류에 의해 순식간에 몰락할 수 있다(연유도 모르는 채 역사적 사건에 의해 이리저리 움직이는 〈국제시장〉이나 〈포레스트 검프〉의 인물들은 현대 세계에서 운명이 힘을 행사하는 방식을 증명하는 '대리자'일 수 있다).

〈투 러버스〉는 평범한 '소시민'이 겪는 운명 같은 몰락을 카메라의 '움직임'으로 재현하려고 한다. 그러나 이 움직임은 카메라 운

* 앞의 책, 44쪽.

동의 차원에 한정되지 않는다. 영화평론가 하스미 시게히코는 영화 매체가 위에서 아래로 낙하하는 수직 운동을 표현하는 건 근본적으로 불가능하다고 지적한다. 그의 말마따나 크레인을 쓰지 않는 한 영화에서 수직적인 움직임을 만들어 내기는 어려우며, 크레인을 사용한다 한들 보조 장치를 이용한 어색한 움직임에 불과하다. 따라서 하스미는 수직 운동을 '재현'하기 어려운 영화 매체의 특성을 은폐하려는 데서 영화 제도가 출현했다고 말한다. 그에 따르면 영화는 수직 운동의 부자연스러움을 안정화하고 '자연화'하는 방식으로 움직였는데, 이런 시도들이 영화를 '제도'로 만들어 준 것이다. 이를테면 부감 쇼트는 수직적 관점을 표현하는 미적 양식으로 성공적으로 정착했다.

그러나 영화 창작자들은 이것이 '허구'라는 점, 그러니까 부자연스러움을 '자연스럽게' 만드는 데에는 작위성이 내재해 있음을 인지할 수밖에 없다. 그러므로 하스미 시게히코는 영화에서 '수직 운동'을 모사하려는 카메라 움직임을 시니시즘(냉소주의)라고 부른다. 부자연스럽다는 사실을 알면서도 자연스러운 듯 간주하기 때문이다. 그레이는 카메라 운동에 내재한 이 시니시즘을 적극적으로 받아들여 그것을 내러티브의 영역으로 전치한다. 그레이는 카메라를 위에서 아래로 내리는, 말 그대로의 수직 운동을 인물들이 서사 속에서 몰락하는 과정으로 번역한다.

이 작업을 위해 그레이가 동원하는 영화적 장치는 '창문'이다. 그레이는 위에서 아래로 떨어지는 추락이 지닌 비극적 감각을 마주 보는 커플의 어긋난 시선으로 변주한다. 주인공 남자와 여자가 사는 집은 안뜰을 둘러싼 디귿 자 형태를 띤다. 히치콕의 〈이창〉(1954)

속 건물처럼, 이들의 집은 서로 마주 보되 같은 층이 아니어서 얼마간 고저 차가 있다. 아래층에 사는 남자는 위층에 사는 여자를 바라본다. 남자의 반대편에 사는 매혹적인 여자. 여기서 창문은 조금 더 은밀하고 폭력적인 기능을 맡아, 여성의 집으로 침입하는 시선을 보여 준다. 영화 속 인물들이 반대편에 놓인 창문을 의식적으로 바라보는 이유는 창문이 영화라는 예술에서 '관계'를 표현하는 데 유용해서다. 영화 매체는 소설처럼 긴 시간을 묘사할 재간이 없다. 영화는 시간과 세월이 쌓여 형성된 관계를 그리는 데 짧은 시간밖에 쓸 수 없고, 따라서 인물의 시선으로 의태한 카메라는 단번에 둘의 관계를 관객에게 이해시켜 보여야만 한다. 그레이는 이렇게 오가는 시선들의 네트워크를 통해 앞서 말한 '수직 운동'에 필연적으로 내재된 부자연스러움을 극복하려 한다.

 그에 관한 구체적인 사례를 들어 보자. 클럽에서 돌아온 레너드(호아킨 피닉스)가 미셸(기네스 펠트로)과 통화를 한다. 이때 레너드는 통화를 하면서 창문을 통해 몰래 미셸을 바라보고 있다. 미셸은 그걸 전혀 모르고 있는 상황이다. 이 장면에서 미셸의 집에 불이 켜지자 반대편 집에 있는 레너드의 얼굴에 빛이 드리우는데, 이는 논리적으로 불가능하다. 미셸의 집에서 새어 나오는 빛은 레너드의 방까지 비추기엔 너무 약하고, 더욱이 그 둘의 집이 비스듬히 위치하는 탓에 빛이 드리우는 각도가 더 어긋나야 한다. 그러므로 레너드의 얼굴을 비추는 빛은 실제 빛이라기보다는 시선의 육화(肉化)라 해야 더 옳을 터다. 빛은 미셸이 집에 도착했음을 알리는 신호인 동시에 구원에 관한 예감이다. 그러나 이 예감의 저변에는 시선의 송신과 수신이 어긋날 것이라는 불안이 숨어 있다. 그레이는 미셸의 집에서 새

어 나오는 빛이 레너드를 향한 대답인양 연출하지만, 실은 이는 레너드의 환상일 뿐이다. 이처럼 응답 없는 시선을 통해 두 사람 관계의 불균형이 드러난다. 그레이는 레너드의 일방적인 시선과 창문을 통해 그에게 흘러드는 빛을 이용해 망상을 표현해 낸다. 그리고 이러한 연출은 그의 사랑이 결코 이루어지지 못할 것이라는 예감을 드러내 보인다.

이 장면이 끝날 즈음 문틈으로 빛이 스며 들어오고, 불안한 예감은 갑자기 실현된다. 레너드의 어머니가 몰래 둘의 대화를 엿듣고 있다. 이처럼 이 영화 속에서 주고받는 시선은 서로 교차하지 않고 어긋나며 타인을 향해 끊임없이 움직인다. 그레이는 이 시선들을 빛줄기로 육화한 후, 이를 일종의 신호처럼 이용한다. 빛줄기가 어디서 출현하느냐에 따라 구원의 전망이 낙관과 비관 사이를 오가는데, 이는 전적으로 그들이 거주하는 주택의 구조 덕택이다. 이로써 영화는 일종의 실내극이 된다. 레너드의 방, 가족사진으로 가득 찬 거실 벽면, 반대편에서 보이는 미셸의 집, 그리고 옥상까지. 이 네 개의 무대들은 서로 충돌하고 이죽거리며, 거짓 희망을 심어 주는 연극 끝에 저 아래로, 지상으로 추락하고 만다. 그레이는 비극이 요구하는 낙차를 어긋남이라는 영화적 감각으로 번역한 것이다. 따라서 〈투 러버스〉의 배경인 아파트는 영화를 가동하는 엔진이 된다. 특히 서로 마주 보는 창문 사이의 '공간', 즉 두 남녀의 아파트 중간을 가로지르는 안뜰이 영화의 흐름을 만드는 중요한 역할을 한다. 하스미 시게히코는 시선이 교차하며 만들어 내는 공간에 대해 이렇게 말한다. "〈이창〉의 특권적인 무대 장치는 창 그 자체가 아니라 창과 창 사이에 있는 정원이라는 허공의 존재다. 그 위험한 장치가 최후에 기능할 것이

라는 예감이 서스펜스를 만들어 내는 것이다."* 〈투 러버스〉의 안뜰은 〈이창〉의 정원처럼 인물들의 운명을 결정하는 공간이다. 그레이는 히치콕처럼 사람을 떨어트리지는 않는다. 그레이가 안뜰에 떨어트리는 것은 사랑의 확신, 사랑의 믿음이다.

 레너드는 미셸과 함께 뉴욕에서 시애틀로 야반도주하고자 한다. 가족 몰래 떠나기 위해 그는 짐 가방을 창문 밖 안뜰에 떨구고는 집 밖으로 나온다. 영화에서 제일 중요한 수직 운동이 일어난 것이다. 이 장면을 포함해 〈투 러버스〉에서 수직 운동은 두 번 나오는데, 첫 번째 장면은 세탁물을 배달하던 레너드가 자살하기 위해 바다로 뛰어드는 영화의 오프닝 장면이다. 그레이는 사랑과 죽음을 각각 수직 운동의 원인이자 결과로 제시한다. 레너드는 미셸을 기다리며 새로 시작할 미래에 들뜬다. 좁은 통로에서 실루엣만 보이는 미셸은 안뜰로 나오면서 충격적인 소식을 전한다. 시애틀에 가지 못하겠다고, 자신은 사랑하는 남자 옆에 남겠노라고 말이다. 레너드의 사랑은 실패한다. 그는 죽기 위해 해변으로 가지만, 오프닝 장면에서 그랬듯 자살에 실패한 채로 집에 돌아오고 만다. 그는 사랑에 실패하고 죽음도 결행하지 못하는 패배자다.

 요약건대 〈투 러버스〉의 비극과 영화적 운동은 모두 어긋나는 시선에서 유래한다. 그리고 이는 그레이가 생각하는 '사랑'의 실체에 정확히 부합한다. 그는 이렇게 말한다.

"제가 정말 하고 싶었던 건 사랑이 아니라 욕망에 관한 영화를

* 하스미 시게히코, 『영화의 맨살』, 박창학 옮김, 이모션북스, 2015, 115쪽.

만드는 일 같습니다. 우리가 원하는 것, 욕망의 변덕스러운 본성, 그리고 욕망이 어떻게 페티시와 연결되는가 하는 것 말이죠. 페티시란 에스엠 플레이를 의미하는 게 아닙니다. 예를 들어 파티에서 아내를 만났는데, 아내가 낯선 옷을 입거나 화장을 너무 많이 하고 방에 들어왔다면 저는 아내에게 절대 말을 걸지 않았을지도 모른다는 것이죠. (…) '당신의 이미지가 나를 만나러 오는 것은 헛되니, 오직 나만이 그것을 찾을 수 있어서.' 이 시는 라캉의 정신분석학 강의에 관한 책에 실려 있는데, 루이 아라공이라는 1930년대 프랑스 초현실주의 시인이 쓴 것입니다. (…)"*

그레이는 타자를 이미지로 만든 '나'만이 '너'라는 환상을 인식할 수 있다고 제시한다. 이를 뒷받침하기 위해 그는 아라공의 시를 인용하는데, 그중 "난 거울과 비교할 수 있는 불쌍한 존재. 비출 수는 있지만 볼 수는 없다"라는 구절이 핵심이다. 이는 타인의 이미지가 결국 나 자신이 만든 구성물에 불과함을 명확히 한다. 그런 한편, 타인을 고정된 이미지로 만들어 통제하려는 욕망은 우리 자신을 가두는 감옥이 된다. 나 자신조차 내가 만든 무수한 이미지들에 갇히고 만다. 우리가 자유롭다는 믿음 역시 하나의 환상일 수 있다. 멜로드라마 장르의 교훈은 대개 비슷하다. 자유의지의 실행이 파국을 가져온다는 것이다. 자유의지가 초래할 결과가 설령 죽음일지라도 인물

* Adam Cook, "Love & Sincerity: A Conversation with James Gray," mubi notebook, 2023년 12월 1일 접속. https://mubi.com/en/notebook/posts/love-sincerity-a-conversation-with-james-gray

은 그 파국을 선택할 권리를 갖고 있고, 그 선택에 따른 결과가 발생한다. 반면 그레이의 멜로드라마에서는 무언가를 선택한다는 자유조차 환상에 불과하다.

가족은 개인의 자유의지를 포괄하는 운명으로, 비극의 원인인 동시에 결과이다. 결국 자유의지는 일종의 환상일 뿐 인물들은 운명에 굴복하고 가족으로 돌아와야 한다. 레너드가 미셸의 선택을 받지 못하고 가족에게 돌아온 순간, 그를 바라보는 어머니의 표정은 기쁜 것도 슬픈 것도 아니다. 레너드가 집을 떠나는 순간에 이미 다시 돌아올 것을 알고 있었다는 듯 감정 없이 일렁거릴 뿐이다. 연인을 고통스럽게 만드는 몰락의 여정은 그들의 가족에게서 연원한다. 가족은 남녀 주인공 사이의 불균형한 구조가 무너지지 않도록 지탱해 주고, 그들의 (어긋남과 낙차에서 초래된) 불안을 은폐하고, 가족에서 탈출하려는 모든 시도를 무너트린다. 가족은 다시금 필연처럼 제 품으로 연인들을 이끈다. 아들과 딸은 가족의 품속에서 끊임없이 고통스러워한다. 가족이라는 필연적인 운명은 자신의 환상을 현실로 실현하려는 자식의 시도를 실패로 돌아가게 만든다.

그레이는 〈투 러버스〉 시나리오에 영감을 준 것으로 두 가지 이야기를 든다. 하나는 도스토옙스키의 『백야』이고, 다른 하나는 유전병에 관한 이야기다. 『백야』로부터는 한 여자를 향한 남자의 짝사랑이 이뤄지지 않는다는 점을 모티프로 가져왔다. 또 하나의 모티프는 '유대인은 유전병 인자를 가진 경우가 많아서, 부모가 모두 유대인일 경우 아이에게 유전병이 발병할 확률이 높아진다'는 이야기다 (그레이의 아내가 임신했을 때 유전자 검사를 받으러 갔다가 의사에게서 들은 얘기라고 한다). 그레이는 이 에피소드를 레너드가 약혼자와 헤어

진 이유로 삼았다. 하지만 부모에게서 자식으로 이어지는 유전병은 가족으로부터 주어진 것으로, 이는 결국 필연적인 운명에 관한 비유로 볼 수 있을 것이다. 가족은 레너드에게 부여된 운명이다. 그 정체가 축복이건 저주건 피할 방도는 없다.

아버지와 아들: 아버지의 모험, 아들의 회고

그레이 영화에서는 가족 안에 유폐된 '남자'가 반복적으로 등장한다. 이 같은 전형은 어디서 왔을까? 그의 영화에 거대한 그림자를 드리운 캐릭터는 밥 라펠슨이 연출한 〈마빈 가든스의 왕〉(1972)에서 잭 니콜슨이 연기한 인물이다. 그레이는 한 인터뷰에서 이 영화를 진정으로 좋아한다고 말한 바 있다.* 심야 방송의 디제이를 하며 겨우 먹고사는 데이비드는 영화 도입부에서 흥미로운 이야기 하나를 들려준다. 자기가 생선을 먹지 않는 이유에 관한 것이다. 주말만 되면 자신과 형을 불러다가 괴롭히던 할아버지에게 복수할 요량으로, 데이비드와 형은 생선 가시가 목에 걸린 할아버지를 구조하지 않고 방치해 사망에 이르게 했다. 후일 거짓으로 밝혀지는 이 이야기는, 부권에 억압된 남자가 상상해낸 또 다른 현실이었다. 그레이의 영화는 아버지 모델에 대한 두려움과 존경이 섞인 양가적 감정과 이를 향한 신경증적 태도를 주요 테마로 활용한다.

프랑스의 영화감독 베르트랑 보넬로는 「시네아스트」와의 인터뷰에서 제임스 그레이가 묘사한 '아버지'의 형상에 대해 언급한다.

* Paula S. Bernstein, "BRIGHTON BEACH MEMOIRS", Filmmaker Magazine, 2023년 10월 2일 접속. https://www.filmmakermagazine.com/archives/issues/winter1995/brighton.php

"제임스 그레이가 참여한 아름답고 긴 인터뷰를 읽었습니다. 그가 말한 내용에도 공감했죠. 우리는 동갑내기거든요. 그레이는 아버지에 대해 이야기하고 있었죠. 다시 말해 그의 영화에서 매우 중요한 아버지라는 역할에 대해, 또한 이야기 속의 아버지뿐만 아니라 영화적인 아버지에 대해서도 이야기하고 있었습니다. 우울했던 그 인터뷰에서 그는 이렇게 말했습니다. '네, 이제 그 모든 게(아버지들이 했었던 게) 불가능하죠. 저는 제가 할 수 있는 일을 할 뿐입니다.' 저도 같은 심정입니다. 우리는 우리가 가진 가능성으로 할 수 있는 일을 하죠. 영화는 가능성과 불가능성의 혼합이라고 생각해요. 그 점이 아름다운 것이죠.

영화 〈지옥의 묵시록〉 메이킹 영상을 보면 코폴라 감독이 어떻게 해야 할지 몰라 헤매는 모습을 볼 수 있습니다. 그는 완전히 길을 잃었고 그건 아름다워요. 무슨 말인지 아시겠죠? 요즘은 영화를 만들다가 촬영 도중에 '길을 잃었다'고 말하면 바로 해고당하죠. 얼마 전 친구와 이야기를 나누면서 〈지옥의 묵시록〉이나 〈천국의 문〉 같은 모험이 다시는 나오지 않을 것 같아 아쉽다고 했어요. 비싼 영화는 다시 볼 수 있겠지만 그런 미친 모험은 다시는 없을 겁니다. 그건 끝났습니다."*

* Joe McElhaney and David A. Gerstner, "Zombi Child and the Spaces of Cinema: An Interview with Bertrand Bonello", Cineaste, 2023년 8월 21일 접속. https://www.cineaste.com/spring2020/zombi-child-spaces-of-cinema-bertrand-bonello

두 감독 모두 1968년생으로 같은 세대이다. 그들은 자신들이 보고 자란 영화적 아버지들과 경쟁했으나, 그 아버지들에게 충분한 자유를 선사했던 시대적 상황은 결코 돌아오지 않았다. 그레이와 보넬로가 영향을 받았던 코폴라, 스코세이지, 카펜터가 속한 세대는 영화 창작에서만이 아니라 삶에서도 '길을 잃어버릴 자유'가 있었다. 〈지옥의 묵시록〉(1979)이 그토록 아름다운 이유는, 위대한 〈대부〉 시리즈나 영화적으로 완벽하게 설계된 〈컨버세이션〉이 아름다운 이유와는 다르다. 〈지옥의 묵시록〉은 완전한 실패작이다. 코폴라는 이 영화를 만들며 길을 헤맸고 결국 아예 잃어버렸다. 그 영화는 거대 자본으로 미친 짓을 벌인 끝에 내놓은 완전한 실패작이다. 그 영화 속에서 정글 한복판으로 들어간 윌러드 대위(마틴 쉰)처럼 말이다. 위험을 껴안은 채로 창작을 향해 전진하는 코폴라의 무모함은 아름답다. 하지만 이 실패가 일종의 특권이라면, 영화사의 특정 세대만이 누릴 수 있던 특권이라면, 그레이는 부계의 몰락한 상속자로 남을 것이다. 〈잃어버린 도시 Z〉의 촬영을 끝마치고 돌아온 그레이는 코폴라의 〈지옥의 묵시록〉에 바치는 헌사를 썼다.

이 영화는 실로 자의식적으로 신화적이다. 초월적인 이미지를 통해 우주의 영역으로 들어간다. 윌러드 대위는 수수께끼 같은 영웅이라서, 우리에겐 윌러드의 생각을 알 수 있도록 도와주는 내레이션이 필요하다.* 확실히 대위는 어두운 면을 가지고 있다. 그는 다친 베트남 여성을 죽이고 커츠 대령을 난도

*　이 내레이션은 베트남전에 관한 회고록 『디스패치』를 쓴 작가 마이클 허가 맡았다.

질해 죽인다. 그러나 윌러드는 마지막까지 순수하고 어린아이 같은 랜스(샘 보텀스)를 보호할 만큼 영혼을 간직한 사람이기도 하다. (…) 일부 관객은 영화의 마지막 장을 보고 실망했다. 비평가들은 말런 브랜도가 선보이는, 즉흥적인 반성에 전념하는 마지막 30분이 가식적이고 혼란스럽다고 말했다. 나는 동의하지 않는다. (…) 〈지옥의 묵시록〉의 마지막 시퀀스는 전통적 형식의 매끈함에서 벗어나 버릴 위험을 안고 있었지만, 나는 그 점을 신경 쓰지 않는다. '완벽함'이야말로 한계일 수 있고, 때로는 '결함'이 작품의 궁극적인 힘에 강하게 기여할 수도 있다. (결함이 없는 작품은 야망이 없는 작품이다.) 로마의 시인 호라티우스는 자신의 시에 아픈 엄지손가락처럼 도드라지는 대사를 삽입함으로써 독자들로 하여금 그 시에 담긴 기존의 패턴과 직면하도록 강제했다. 〈지옥의 묵시록〉은 이와 같은 방식으로 작동한다. 이 영화의 제작자들은 희귀하고 영광스러운 비전을 약속한다.

이 영화가 개봉된 이후의 풍경을 보자. 이런 기념비적인 작업을 시도라도 한 사람이 있는가? 〈지옥의 묵시록〉이 아마도 그 계보의 마지막일 것이다. 이러한 이유로 나는 프랜시스 포드 코폴라를 미국의 보물로 여긴다. 그는 "위험 없는 예술은 없다"고 말했고, 우리가 할 수 있는 건 우리 자신이 그 용기 있는 이상을 따를 수 있길 바라는 것뿐이다. 나는 곧 영화를 찍으러 정글에 갈지도 모른다. 그러면서 종종 이렇게 농담하곤 한다. 그런 위험천만한 모험의 어려움 앞에서 코폴라는 그저 이렇게 말해 줄 거라고. "가지 마." 사실 이런 농담은 바보 같은 소

리다. 말과 행동에서 모두 코폴라만큼 영감을 주고 고무하는 사람은 없으니까. 허세꾼은 셀 수 없이 많다. 프랜시스 포드 코폴라는 직접 나가서 그 일을 했고, 그는 우리에게 살아 숨 쉬는 작품을, 그 생명이 영원히 이어질 힘을 주었다. 스스로 어디까지 도달할 수 있는지 의문이 피어오를 때마다, 우리는 그 궁극적인 사례라 할 수 있는 이 장엄한 영화를, 그 모든 지저분하고 관능적인 아름다움을 주목하기만 하면 된다.*

〈지옥의 묵시록〉은 단순히 코폴라 개인의 광기로 그치지 않았다. 이 영화는 영화라는 매체의 야망이 총망라되어 하늘 위로 솟구쳤던 시기의 소산이다. 결국 이런 영화들은 재정적인 파탄을 가져와 영화 산업의 침체를 초래했고, 그 뒤로는 영화 배급과 유통이 블록버스터화하면서 예전처럼 모험적인 영화가 극장에 걸릴 가능성이 거의 사라져 버렸다. 이는 한국도 마찬가지다. 2000년대 초반, 영화 유통과 배급 및 제작이 수직계열화한 이후 실험적인 극영화가 제작되는 것은 거의 불가능한 일이 되었다. 오늘날 영화 산업 구조 속에서 장선우의 〈나쁜 영화〉나 홍상수의 〈극장전〉 같은 도박은 불가능하다. 그런 영화는 이제 아트하우스 영화로 포장된 뒤 멀티플렉스 한 구석에서 조용히 상영될 뿐이다.

블록버스터 영화가 출현하기 전, 보넬로의 말처럼 영화적 모

* James gray, "This Is the End: James Gray on 'Apocalypse Now'", Rolling Stones, 2024년 10월 17일 접속, https://www.rollingstone.com/tv-movies/tv-movie-news/this-is-the-end-james-gray-on-apocalypse-now-48807/

험이 잠깐이나마 지속되었던 시기에 제작된 위대한 실패작으로 세 편을 들 수 있다. 〈지옥의 묵시록〉, 〈소서러〉, 〈천국의 문〉이다. 이 세 영화가 감행한 모험에 대해 다루지 않는다면 영화적 모험에 대한 논의는 무의미할 것이다.

영화는 1970년대에 들어 스튜디오에서 거리로 나왔는데, 저 세 편의 영화를 만든 예술가들은 특히 그 점을 활용했다. 그들은 야외 촬영으로 얻어 낼 수 있는 다큐멘터리적 특성을 실제 현실에 가깝게 끌어올리는 데 사활을 걸었다. 〈지옥의 묵시록〉을 예로 들면, 그 영화는 소이탄 냄새, 전쟁의 공황, 불안까지 묘사하려고 한다. 진짜 지옥을.

마이클 치미노의 서부극 〈천국의 문〉(1980)은 수많은 엑스트라를 등장시키고, 세트장은 1890년대의 건물을 완벽히 묘사한다. 원래 서부극에서 마을은 생활 공간이 아니다. 혹스의 영화나 포드의 영화에서조차 마을 사람은 불과 몇 명뿐이다. 그러나 치미노는 서부극 속 마을을 생활 공간으로 탈바꿈한다. 그는 불법 이주자의 거주지에서 흘러나오는 외국어도 그대로 놔둔다. 치미노는 과거의 시공간 그 자체를, 거기 배어 있는 모든 감각을 영화로 가져오려 했다.

윌리엄 프리드킨이 연출한 〈소서러〉(1977)의 악명 높은 흔들다리 신은 컴퓨터그래픽이나 특수효과 없이 오로지 스턴트와 살수차만을 동원해 연출했다. 이런 연출들은 하나같이 살벌할 정도로 현실적인 감각을 불러온다. "그래서, 반응은 어땠어요?" 니콜라스 윈딩 레픈은 프리드킨과의 대담에서 이 영화의 반응이 어땠느냐고 지긋지긋할 정도로 캐묻는다. 〈소서러〉 개봉은 재앙이었다. 개봉 첫날 모든 평론가가 프리드킨의 영화를 무덤에 파묻었고, 미국 박스오피

스뿐 아니라 유럽에서도 흥행에 참패한다. 그러나 프리드킨에 따르면 〈소서러〉는 그의 최고작이다. 물론 그는 이 영화 이후에도 〈크루징〉이나 〈LA에서의 삶과 죽음〉 같은 걸출한 작품을 발표했고, 이는 저주받은 걸작을 만들고 다시는 그만한 대형 작품을 찍지 못한 코폴라나 치미노와는 다르다 할 것이다. 그래도 〈소서러〉는 여전히 그의 아픈 손가락이다. 〈소서러〉는 결과적으로 실패했지만, 이 영화는 치미노가 그랬듯 완전한 현실성을 꿈꾼 작품이었다. 저 예술가들은 영화에서 냄새마저 느껴지도록 분투했다.

이 시기 이후로 영화의 리얼리즘은 돌아오지 못한다. 예컨대 1980년대에는 〈스타워즈〉, 〈미지와의 조우〉가 나온다. 영화 산업은 블록버스터 생산에 주력하게 되고, 예술가의 꿈은 오직 예술 영화 영역 안에 한정된다(고전주의의 적자 역할은 이스트우드가 맡았다).

그만큼 1970년대에 사라진 영화적 야망은 영화사를 통틀어 보기 드문 사례다. 특히 저 실패작들의 결말이 지닌 의미를 음미할 필요가 있다. 뉴 할리우드의 위대한 실패작들은 결말을 절망으로 메운다. 타란티노는 코미디언 조 로건의 팟캐스트에 출연해 뉴 할리우드 시기 영화 주인공은 처음부터 끝까지 동일한 성격을 갖는다는 점이 특별하다고 설명한다. 비참한 최후를 맞이하곤 하는, 성격이 고약한 그들은 절대로 변하지 않는다. 그렇다면 비관주의와 절망이 뉴 할리우드가 표방한 리얼리즘이 추구하는 진정한 목적이라고 이해해도 충분할 것이다.

앞서, 아버지 세대의 경이로운 모험에 부러움의 눈초리를 던지던 보넬로는 〈천국의 문〉을 영화사 최고의 걸작으로 뽑은 바 있다. 보넬로에게 영화사의 '아버지'란, 자의식을 가지고 영화사를 재해석

한 누벨바그와 뉴 할리우드 세대를 의미한다. 그들은 영화사 속에서 자신의 예술적 뿌리가 될 감독들을 선별해 '아버지'로 선택했다. 이러한 선택적 친화력으로 구축된 영화사는 결국 아버지와 아들이 나누는 대화이자 결투의 기록이다. 그는 데뷔작〈포르노그래퍼〉(2001) 말미에 파졸리니의 말을 인용한다. "역사는 아들이 아버지를 이해하려는 시도다." 그레이의 데뷔작〈리틀 오데사〉에도 비슷한 어조의 인용이 나온다. "여섯 살 때는 아버지가 슈퍼맨인 줄 알지. 열여섯 살 땐 아버지를 바보로 알고. 스물네 살 땐 아버지가 바보가 아닐 수도 있다고 생각하지. 마흔 살에는 내가 아버지에게 물어볼 수 있었다면, 하고 생각하지." 아버지는 아들에게 신경증을 유발하는 대상이고, 후에 맞서 싸워야 할 경쟁 상대지만, 결국 우리가 배워야 할 남자가 된다. 그레이는 극장에 앉은 수백 명을 한 자리에 모이게 만든 '영화(cinema)'의 마지막 문지기로서 영화적 아버지들이 수행했던 모험을 환기한다. 아버지의 꿈은 우리의 유토피아며, 그의 실패는 곧 우리에게 남겨진 가능성이기도 하니 말이다.

아버지의 모험을 회고하는 아들의 표정은 언제나 멜랑콜리에 젖어 있을 것이다. 그들은 아버지가 꿈꿨던 모험에 비견할 수 없을 정도로 초라한 과거를 산다. 그레이의 영화에서 과거와 유년기 같은 요소는 마치 자동차의 백미러에 보이는 풍경처럼 항상 우리를 되비춘다. 그것은 일종의 소실점과 같다. 우리는 과거에서 살 수 없기에 이는 단지 회고나 추억으로 반복될 뿐이다. 그러나 이렇게 반복되면 반복될수록 희미해지고 윤색되는 기억 특유의 성질은 과거를 모호함으로 가득한 다면체로 만드는 원동력이 된다. 그레이의〈잃어버린 도시 Z〉와〈애드 아스트라〉는 아버지에 대한 기억, 혹은 그러

한 기억들의 복합체인 '아버지'라는 존재를 향하는 영화다. 이 두 편의 영화는 마치 거울을 마주 보듯 서로를 반영하는 연작이라 해도 무방하다. 두 편 모두 '아버지'에 대한 영화인 동시에 모험 영화이기 때문이다. 〈잃어버린 도시 Z〉(2017)는 아마존 문명을 찾다가 종국에는 정글에 잡아먹히고 마는 퍼시 포셋(찰리 허냄)의 모험 이야기다. 퍼시 포셋은 아마존에 문명이 있을지 모른다는 있다는 사실에 매료되고 만다. 이는 서구 제국주의가 '정글'이라는 낯선 외부에 매혹되는 이유와도 같다. 그러나 포셋은 정복하러 가는 것이 아니라 자신이 이전에 봤던 매혹을 재확인하러 떠나는 것이다. 포셋의 탐사는 앞서 언급한 코폴라의 〈지옥의 묵시록〉에서 펼쳐진 모험을 상기시킨다. 정글의 습기 때문에 나무와 이파리에선 눅눅한 냄새가 나고, 사람들의 몸에선 지독한 땀 냄새가 풍겨 온다. 그들 모두 자연으로 들어가 실재하는 무언가를 찾는 듯 보인다. 바깥을 향하던 시선은 점차 자아의 내면, 나아가 인류의 내면 속으로 파고 들어가고, 기나긴 여정 끝에 모험가들이 도착한 곳은 어둠의 심연이다. 〈잃어버린 도시 Z〉는 코폴라라는 아버지의 흔적을 쫓는 그레이의 추적 극으로 볼 수도 있다. 퍼시 포셋은 아들 잭 포셋과 함께 모험을 나서는데, 부자가 모두 실종되면서 오직 관객만이 실제 포셋의 모험을 회상할 수 있는 권리를 얻게 된다. 관객은 포셋의 모험을 현재형으로 바라볼 수 없고, 이미 사라진 포셋이 들려주는 회고담은 꿈결 같은 분위기를 풍긴다. 그레이는 〈잃어버린 도시 Z〉에서 코폴라, 치미노, 프리드킨처럼 영화적 모험을 자행했던 위대한 예술가들이 무엇에 매혹됐고, 또 어떤 방식으로 길을 잃었는지 탐문한다.

문제는 아버지의 모험과 그의 실패를 쫓는 아들의 회고가 번

번이 좌절한다는 점이다. 이것이 그레이 영화에 멜랑콜리를 부여하는 제일의 요소다. 〈애드 아스트라〉(2019)는 〈잃어버린 도시 Z〉를 거꾸로 뒤집는 데서 출발한다. 〈애드 아스트라〉에선 관객의 자리에 있던 (모험가 포셋의) 아들이 이번에는 아버지를 찾아 우주 여행을 떠난다. 광기에 사로잡힌 아버지를 저지해야 하기 때문이다. 아버지 클리포드 박사는 다른 생명체를 찾으려는 목적의 원정(〈2001 스페이스 오디세이〉의 설정과 똑같다)을 떠나고선 30년간 돌아오지 않는다. 그가 무얼 하는지, 그가 탄 우주선이 어디에 있는지 아무도 알지 못하므로 이제 로이가 그를 찾으러 떠나야 한다. 로이(브래드 피트)가 우주 여행에서 얻는 소득은 불분명하다. 그의 여행 목적은 오직 하나, 아버지를 만나는 것이었다. 어떤 상황에서도 분당 맥박 수가 80이 넘지 않는 로이는 우울증 환자이며 감정적으로 폭발하지 않는다. 그런 로이의 감정이 찰나의 순간 요동친다. 우여곡절 끝에 만난 박사/아버지가 복귀를 거부하고 자살을 선택하는 장면에서다. 그때 로이의 눈빛이 잠시 달라진다. 아버지가 우주정거장과 함께 폭파되는 영화의 클라이맥스는 아들의 인생 전반에 드리울 멜랑콜리를 남긴다. 우주로 사라지는 아버지를 보는 아들의 눈.

〈애드 아스트라〉에서 아버지의 실패는 그 어떤 교훈도 남기지 않는다. 미치지 말라? 모험을 떠나지 말라? 아니다. 아버지가 겪은 실패는 아들의 인생에 얼룩덜룩한 무늬 혹은 오래도록 지속되는 멜랑콜리로서 존재한다. 미래로 떠나는 여행일지라도, 그것이 새로운 미래를 투사 혹은 창조하는 여정일지라도, 아들은 영영 아버지의 영향 아래 놓일 수밖에 없다. 그레이는 그 점을 정확히 지적한다. 그레이의 영화를 보는 우리는 과거에, 길을 잃어버린 아버지의 영향 아

래에 갇혀 있다. 아마 우리는 아버지가 회고하는 과거 바깥으로 결코 빠져나갈 수 없을지도 모른다.

고전주의: 감정으로 향하는 지름길

그레이는 자신의 모든 필모그래피를 아버지의 실패로부터 배우는 자문의 과정을(그리고 그때 필연적으로 따라붙는 고통의 감각을) 그려내는 데 할애한다. 그는 '마치 뜨거운 주전자를 만진 후의 느낌 같은' 감정적 고통을 생생히 재현하는 방법론을 '고전주의'라고 부른다. 그레이가 말하는 고전주의는 영화의 고전주의 시대를 일컫는 것 이상의 의미다. 보통 고전주의란 1917년에 수립되어 1960년까지 주도적인 위치를 점한 영화 형식을 뜻한다. 이 형식은 스타일에서는 '통일성'을 목표로 하며 이야기 서술에 있어서는 '인과성'을 목표로 한다. 영화라는 인공물에 회의나 의심을 품지 않도록 하기 위해 고안된 이 목표들은 관객에게 (영화라는) 꿈의 세계를 명료하고 뚜렷하게 보여 준다.

하지만 그레이가 추구하는 고전주의란 아이러니에 기반한 현대성에 반대하는 '비극 형식'에 가깝다. 현실-리얼리즘에 인접한 비극으로서의 고전주의. 그는 마틴 스코세이지의 〈성난 황소〉(1980)에서 의외의 충격을 받았다고 고백한다. 그 영화가 자기 동네에서 실제로 쓰이던 실생활의 언어를 썼기 때문이다. 그레이는 애덤 쿡과의 인터뷰에서 "진정한 감정은 우리의 심정적 핵심에 다가가는 가장 직접적인 방법"*이라고 말하고, 진정한 감정으로 가는 여정에서 방해

* Adam Cook, "Love & Sincerity: A Conversation with James Gray", Mubi notebook, 2023년 8월 21일 접속. https://mubi.com/notebook/posts/

되는 것은 무엇이든지 제거하고 싶다고도 말한다. 그래서 그는 고전 할리우드와 뉴 할리우드를 영화적 문법으로 구별하지 않는다. 그는 문법 혹은 방법론 모두를 진정한 감정을 창출하는 도구-형식으로 바라본다.

　　　진정한 감정을 찾는 방법론을 비단 영화적 아버지들의 모험에만 한정할 순 없을 것이다. 그레이는 시대를 거슬러 올라간다. 그는 셰익스피어의 전집을 독파하며 내재적 갈등과 외재적 갈등의 완벽한 만남을 목격했다고 말한 바 있다. 예컨대 그레이는 〈위 오운 더 나잇〉의 극적 구조를 오슨 웰스가 각색한 〈헨리 4세〉로부터 빌려왔다고 고백한다. 그 영화에서는 두 아들이 아버지의 자리를 이어받으려고 경쟁한다. 큰아들인 헨리 왕자는 허랑방탕한 인물이고, 그를 보좌하는 인물은 폴 스태프(오슨 웰스가 연기했다)이다. 스태프는 노상강도를 계획하기도 하고, 군사들을 모집할 때 부정부패를 저지르기도 하는 등 악행을 일삼지만, 이상하게 미워할 수 없는 캐릭터다. 그에 비해 존 왕자는 견실한 후계자다. 헨리 왕자는 자신을 바라보는 아버지의 시선이 곱지 않음을 알고 있다······. 그레이는 이 셰익스피어 비극 속 궁중 정치를 1980년대 뉴욕의 밤거리로 옮겨 놓는다. 나이트클럽을 경영하는 바비 그린(호아킨 피닉스)과 경찰인 조셉 그루진스키(마크 월버그)는 형제다. 아버지 버트 그루진스키(제임스 칸)는 경찰서장으로 바비의 클럽과 연결된 마피아들을 대상으로 수사에 나선다. 이 정도 서술만으로 그레이가 셰익스피어에게 무엇을 빌려왔는지 곧바로 알아차릴 수 있을 것이다.

　　　　　　love-sincerity-a-conversation-with-james-gray

그레이는 셰익스피어 희곡의 껍데기가 아니라 알맹이를 빌려 온다. 조너선 민처와의 인터뷰에서 그레이는 론 하워드의 〈랜섬〉과 아키라의 〈천국과 지옥〉을 비교하며 전자에는 인물의 내면이 전혀 없고 후자의 인물은 내면으로 충만하다고 말한다. 외재적인 갈등을 드러내는 것은 영화가 수행해야 할 부차적인 역할이다. 외재적인 갈등 요소들이 출렁거리며 부딪힐 때 생기는 내재적 갈등이야말로 진정으로 이야기가 향해야 하는 곳이다. 그런 탓에 그레이는 서로 다른 욕망이 교차하는 지점을 중요하게 여긴다. 〈위 오운 더 나잇〉에서 바비는 마피아와 아버지 사이에서 갈등한다. 혈연과 자신이 몸담은 새로운 가족 사이에서 내적인 갈등이 발생한 것이다. 바비가 사랑하는 아버지는 그를 포기했었고, 아버지가 적대하는 마피아가 그를 거둬 주었다. 그레이는 이러한 역설적인 설정을 통해 갈등의 양상은 물론 감정의 뉘앙스까지 복잡하게 만들어 간다. 이 역설은 영화의 갈등을 가치중립적인 아이러니로 치환하는 것과는 다르다. 초창기 타란티노 영화를 보면 알 수 있다. 거기서 아이러니는 한 가치가 다른 가치로 언제든지 교환될 수 있음을 의미한다. 아이러니의 세계에선 하나의 단어가 언제든지 반대되는 두 가지 의미로 활용될 수 있다. 그러므로 그곳에서는 의미 간 충돌이 일어나기보다는 '의미'라는 개념 자체가 존재하지 않는 듯 보인다. 대신에 의미는 이미지와 기호에 자리를 내준다. 그래서 타란티노는 수많은 영화를 인용하는 상호참조의 영화 세계를 만들 수 있었던 것이다. 그러나 그레이의 영화 속 역설은 최선의 선택이 나를 옥죄어 오는 최악의 결과를 만든다. 이는 운명에 가까운 것이다.

이러한 역설이 만들어 내는 감정의 양상은 영화 매체에서 특

정한 사물 안으로 말려 들어가곤 한다. 예를 들어 히치콕의 〈현기증〉에서는 타인을 물신화해 소유하고 싶은 욕망이 영화 속 주요한 욕망으로 포진해 있다. 그레이는 〈현기증〉에서 '그녀'를 사랑하는 남자의 마음이 그녀에게 비극을 선사한다는 역설에 매료되었다고 말한다. 남자의 사랑은 실은 그녀를 소유하려는 욕망과 다름없었고, 이는 무엇인가를 가질수록 그 실체가 손아귀에서 달아난다는 의미에서 역설적이다.

> "영화 역사상 최고의 순간은 〈현기증〉에서 화장실에서 나온 그녀가 지미 스튜어트의 페티시를 충족시킬 때입니다. 그 장면 자체가 그녀의 완벽함에 대한 스튜어트의 관념을 입증해 주죠. 그래서, 너무 천재적인 장면입니다. 이 영화는 남자의 비극이라기보다는 여자의 비극입니다."*

〈현기증〉에서 킴 노박을 바라보는 '시선의 욕망'은 (그레이의 최고작이라 할 수 있는) 〈이민자〉(2013)에서 인물들 사이를 전염병처럼 옮겨 다니며 그들 전부를 비극으로 이끈다. 1921년, 뉴욕 앨리스 섬에 입항한 에바는 첫 장면에서부터 동생을 잃는다. 폐렴에 걸린 동생은 치료소에 감금당한다. 혼자 뉴욕에 뚝 떨어진 에바를 구한 건 다름 아닌 그 옆을 우연히 지나가던 포주 브루노(호아킨 피닉스)다. 〈이민자〉는 전작에서 그레이가 취했던 이야기 요소들을 적극적으로 가져온다. 형제의 갈등(〈위 오운 더 나잇〉), 여자를 둘러싼 삼각관계

* Adam Cook, "Love & Sincerity: A Conversation with James Gray".

(〈더 야드〉)에다 신경증에 휩쓸린 남자가 등장한다.

따라서 〈이민자〉가 전작들의 연장선에 있다고 볼 수도 있지만, 이 영화의 이야기 구조는 그보다 페데리코 펠리니의 걸작 〈길〉(1954)을 강하게 연상시킨다. 그레이는 〈길〉의 라스트 신이야말로 영화라는 매체가 지향해야 할 '기원' 중 하나라고 본다. 〈길〉은 남자가 여자를 학대하는 내용의 영화다(오늘날이었다면 중범죄로 처벌받을 것이다). 젬파노는 가난한 동네에서 돈을 주고 산 젤소미나를 데리고 다니며 그녀를 착취한다. 〈이민자〉에서도 에바를 구하는 듯싶던 브루노는 실은 가난한 이민자를 착취하려는 악의를 품고 있다. 브루노는 에바를 사랑하게 되면서도 그녀를 착취하고 이용한다. 〈이민자〉와 〈길〉의 여자들은 남자를 혐오하고 미워한다. 남자는 여자에게 사랑받고 싶어 하는 동시에 그녀들을 잔혹히 이용한다. 한편 두 영화 모두 여자를 보호하려는 순수한 남자를 등장시킨다. 그들은 사악한 남자의 경쟁자이자 맞상대임에도 그레이와 펠리니는 그들에게 사랑의 권리를 부여하지 않는다. 〈이민자〉의 마술사 올랜도는 〈길〉에서 젬파노에게 미움받는 곡예사 나자라노를 연상시킨다. 이 둘은 매력적이고 말끔한 청년임에도 영화 속 여성 주인공이 결국 사랑에 빠지는 대상은 브루노와 젬파노 같은 사악한 남자다. 여기서 두 영화가 공통되게 주장하는 위험한 발상이 등장한다. 바로 사악한 남자들이 사랑을 받는 건 그들이 죄를 지었기 때문이라는 것이다. 여자는 그들을 구원하는 천사가 된다. 그레이와 펠리니는 속죄해야 할 도덕적 의무를 사랑받아야 할 이유로 바꾸면서 로맨스를 도덕극으로 바꾼다.

그레이가 말하는 진정한 감정이란 하나의 상태가 아니라 일종의 동역학이다. 진부하게 보이는 감정은 서로 엮이고 꼬이며, 사람

들은 서로를 사랑하면서도 배반하며 계속 움직인다. 그레이는 어떤 가치평가도 내리지 않는다. 죄인은 죄를 지음으로써 구원받을 자격을 얻는다. 젬파노와 브루노 모두 매력적인 경쟁자를 살해한 뒤 죄책감으로 내면을 채운다. 그레이는 펠리니를 따라 이 지점, 즉 남자들이 최악의 범죄를 저지른 지점에 용서라는 도덕률을 부과한다.

그러나 그레이는 펠리니의 〈길〉을 그대로 따라가지는 않는다. 〈이민자〉는 여자가 남자의 죄에 대속하는 희생물로서 죽고 그로 인해 남자가 비통해하는 〈길〉의 결말을 뒤집는다. 죽어 가는 브루노는 에바와 그녀의 동생을 구하고, 그들을 캘리포니아로 보내는 데 성공한다. 브루노는 자신이 저지른 죄를 제 손으로 씻는다. 〈이민자〉의 마지막 장면은 브루노의 정념을 영화적 이미지로 정교히 디자인한다. 창문으로는 에바가 탄 배가 멀리 떠나는 걸 보여 주고, 거울에는 반죽음 상태의 브루노가 걸어가는 뒷모습을 교차시킨다. 그레이는 죄와 구원이 교차하는 저 이미지가 진정한 감정을 담고 있다고, 인간의 사랑은 악과 선이 뒤섞인 지평이라고 주장하는 듯 보인다.

결국 〈이민자〉에서는 아버지의 실패 속에서 두리번거리는 아들의 방황이 비로소 의미를 획득한다. 그레이의 고전주의는 여전히 낡은 것(고전, 감정, 영웅주의)의 유산을 지속시킨다. 그의 고전주의 속에서는 영화적 상상력이라는 허구(고전주의)가 진실한 감정을 움직이는 기적이 일어난다. 그레이의 고전적 영웅주의는 인간에게 주어진 비극과 그를 둘러싼 감정을 정직하게 바라본다. 이 영웅주의야말로 그레이가 성취하길 꿈꾸어 왔던 지평인지도 모른다.

끝, 미국인의 역사극

"다 끝난 것 같아요, 다 끝난 것 같아요. 제가 완전히 틀렸기를 바랍니다. 저는 25년 전부터 이 일이 어떻게 될지 끔찍할 정도로 정확하게 예측해 왔어요. 영화는 오페라와 같다고 했죠. 어디로 가는지 알 수 있어요. 오페라를 보면 에밀 졸라, 마스카니, 푸치니에서 시작된 베리스모 운동을 거쳤죠. 그때 거기서 오페라의 사실주의가, 마치 뉴 할리우드가 펼쳐지듯 시작되었죠. 그리고 나서 1925년에 푸치니가 사망한 뒤로, 오페라는 눈을 돌리게 됩니다. 거대한 스펙터클, 즉 마스카니의 거대한 파시스트 오페라 《네로네》와 같은 파시스트 스펙터클에 주목한 겁니다. 그리고 나서 5년 만에 오페라는 끝났고, 끝났고, 죽었습니다. 우리는 지금 아주 기념비적인 일을 목격하고 있는 것입니다. 이제 영화와 비디오 게임이 어떤 이상한 곳에서 만나서 제가 아직 상상할 수 없는 방식으로 진화할지도 모릅니다. 충분히 그럴듯한 이야기죠. 이제 수용자가 완전히 수동적인 역할에 머물러야 한다는 식의 사고는 끝났습니다. 150에서 200명이 함께 극장에 앉은 채로 다른 사람의 창문을 통해 바라보는 일 같은 것 말이죠."*

* Nick Pinkerton, "JAMES GRAY IN CONVERSATION WITH NICK PINKERTON", Metrograph, 2023년 8월 21일 접속. https://metrograph.com/armageddon-time/?fbclid=IwAR05mkLA_2SCP3mv8TfB7pXZ-mOOYxVIK26yxE5MnVuLxlSnWja-3xqWFkpE

제임스 그레이는 오늘날 영화(시네마)가 거의 끝났다는 두려움과 우울함을 품고 있다. 그런데 영화를 향한 이 우울한 애도는 그레이 개인의 애상에 그치지 않는다. 그와 같은 감각은 그레이와 같은 세대에 속한 영화 감독들 사이에 이미 만연해 있기 때문이다.

저 '끝'이라는 감각은 웨스 앤더슨의 역사극에서 더욱 잘 드러난다. 2014년에 나온 〈그랜드 부다페스트 호텔〉, 〈프렌치 디스패치〉, 〈애스터로이드 시티〉는 모두 서구의 역사에 임박한 '끝'의 기운을 발산하는 영화다. 특히 〈애스터로이드 시티〉는 마치 영화사를 박물관의 선반에 가지런히 배열하는 손처럼 느껴진다. 영화의 배경인 '애스터로이드 시티'는 미국 서부의 사막 한가운데 있는 소도시다. 엔딩 크레디트에 따르면 타베르나스라는 스페인의 사막에서 촬영했다고 한다. 타베르나스사막은 이탈리아인들이 미국의 역사를 가져다가 영어를 써서 만든 서부극 장르인 '스파게티 웨스턴'의 주요 촬영지였는데, 웨스 앤더슨에 가해지는 일련의 비난(장식적이다, 유치하다 등등)이 인공성에 초점을 맞추고 있음을 생각해 보면 사뭇 흥미로운 사실이다. '인공적인' 영화를 찍는 감독이 '가짜 미국' 영화인 스파게티 웨스턴의 주 촬영지에서 이 영화를 찍은 것이다. 스파게티 웨스턴은 우리가 진짜라고 간주하는 영화의 풍경이 사실은 가짜일 수밖에 없다는 점에 기반한다. 영화는 심지어 '명확한 현실 지각'을 지향할 때조차도 오직 인간의 창조에 의해서만 탄생하는 예술이다. 앤더슨은 영화 예술이 인간적인 행위라는 점을 명료히 지각한 작가다.

앤더슨은 미장센을 인공적으로 장식할 때처럼 이야기의 층위도 정교히 구성한다. 우리는 그의 영화가 페이스트리 빵처럼 여러 겹으로 이뤄져 있음을 안다. 또한 〈그랜드 부다페스트 호텔〉부터 그

가 만드는 이야기의 결들이 역사화하기 시작한 것도 안다. 앤더슨은 슈테판 츠바이크의 소설 『초조한 마음』(1939)의 형식적 구성과 그 소설이 사람의 마음을 들여다보는 방식, 본질적으로는 츠바이크라는 작가의 인생 자체에서 영향을 받았다고 말한다. 앤더슨은 어느 이야기 속에서 헤매다가 희미한 빛이 비추는 출구로 나가면 또 다른 이야기로 들어서게 되는 츠바이크의 서술 기법을 영화 진행 구조의 근간으로 삼았다고 말했다. "츠바이크의 이야기는 대개 비밀스럽습니다. 그의 소설 중에는 「불타는 비밀」이라는 제목을 가진 작품도 있죠."*

츠바이크적인 서사는 인생과 경력에 있어 '후기'에 접어든 앤더슨이 역사극에 접근하는 기본 구조다. 〈프렌치 디스패치〉(2021)는 다층 구조를 묘기처럼 쌓아 올린다. 잡지의 흥망성쇠를 다룬 이 영화의 하부 바탕에는 서구의 현대사가 연동돼 있다. 뒤이어 발표한 〈애스터로이드 시티〉(2023)는 전작만큼 노골적으로 과거를 소환하지 않으나, 색감과 배경, 이야기 모두 전후 미국의 황금기를 연상케 한다. 미국 서부의 도시, SF 소설, 브로드웨이의 연극, 외계인 음모론, 이 모든 것들이 앤더슨 영화의 시그니처인 수평 트래킹 쇼트처럼 배열된다.

추론하건대 앤더슨은 특히 츠바이크의 회고록 『어제의 세계』(1943)에서 과거를 환기하는 '세부'의 힘에 크나큰 영향을 받은 것 같다. 츠바이크와 그의 친구들은 당대 서구의 정신이 제일 빛나는 장

*　George Prochnik, "'I stole from Stefan Zweig': Wes Anderson on the author who inspired his latest movie", Telegraph, 2023년 8월 21일 접속. https://www.telegraph.co.uk/culture/film/10684250/I-stole-from-Stefan-Zweig-Wes-Anderson-on-the-author-who-inspired-his-latest-movie.html

소라 할 빈에 '경이의 방'을 만들고 거기서 안락함을 느꼈다. 거기서 그들은 진귀하고 아름다운 것들을 근사하고 세련된 언어로 조형했고, 그것은 그들의 자부심으로 이어졌다. 앤더슨은 친구들이 모여 수군거리고 즐거움을 나누던 옛날 옛적의 그 광경을 염두에 두었을 것이다. 〈프렌치 디스패치〉는 프랑스로 파견된 미국 잡지사 기자들의 이야기를 중심에 놓는다. 미술 기자, 사회부 기자, 사건부 기자는 각각 자신이 맞닥트린 1960년대 프랑스를 그려 내는 서술자다. 조너선 로젠봄 같은 평론가는 〈프렌치 디스패치〉가 미국의 관점에서 기호로 물신화한 '프랑스'라며 딴죽을 건다. 하지만 내 생각은 로젠봄과 다르다. 앤더슨이 그리려는 것은 프랑스의 풍속도가 아니다.

앤더슨이 참고하는 『어제의 세계』의 역사적 교훈을 떠올려 본다면, 〈프렌치 디스패치〉가 그리는 과거의 아름다운 풍경은 오히려 파국이 임박해 있다는 경고로 이해되는 것이 더 적절하다. 즉 기념 엽서처럼 아름다운 이 영화의 이미지에는 폭풍처럼 몰려오는 종말의 기운이 스며 있다. 〈프렌치 디스패치〉에서 제피렐리(티모시 살라메)는 학생 운동의 지도자로, 그와 크레멘츠(프랜시스 맥도낸드)의 사랑은 나이 차를 극복하는 데서 오는 낭만적 분위기로 어른거린다. 허나 그들의 사랑은 정부에 항의 메시지를 보내려던 제피렐리가 낙뢰에 맞아 사망하면서 비극적으로 끝나고 만다. 이처럼 〈프렌치 디스패치〉의 구성에는 헤어짐과 이별에 대한 인식이 깊이 배어 있다. 영화는 신문사 사장인 아서 하위처 주니어의 부고로 시작하는데, 이를 통해 앤더슨은 이 영화가 한 세기를 향한 이별 의식이라는 점을 분명히 한다(그는 전작 〈그랜드 부다페스트 호텔〉에서도 인물들의 죽음과 소멸을 통해 시대와의 이별을 드러냈다). 특히 앤더슨은 이렇게 말한 바 있

다. "특히 1942년 브라질의 페트로폴리스에서 츠바이크와 그의 아내 로테가 함께 자살했음을 생각해 보면, 그의 작품에서 자살이 빈번하게 등장한다는 점은 거의 예언적인 성격을 띠는 것 같다."* 『어제의 세계』에서 반복되는 자살이라는 모티프는 〈그랜드 부다페스트 호텔〉을 비롯한 그의 역사극에서 변용된다. 최종적으로 츠바이크 자신이 자살로 생을 마감했다는 사실을 떠올려 보면, 그 사실-결과가 드러내는 멜랑콜리가 앤더슨의 후기작을 관통하는 핵심적인 정서라 해도 좋을 것이다.

그런데 〈애스터로이드 시티〉에 이르면 전작에서는 볼 수 없었던 변화가 나타난다. 〈애스터로이드 시티〉는 웨스 앤더슨을 좋아하는 나 같은 팬조차 당황할 수밖에 없을 만큼 '활력 없음'(무기력과는 다른 의미다)으로 가득했다. 우선 이 영화가 '의미적'으로 고요하다는 점을 들 수 있다. 〈프렌치 디스패치〉의 멜랑콜리는 〈애스터로이드 시티〉에 이르러 '불가해함'을 향해 나아간다. 극중에서도 한 배우가 자신이 연기하는 대목이 도저히 이해가 가지 않는다며 불만을 표한다. 외계인은 아무런 이유도 없이 소행성을 가져갔다 다시 돌려준다. 인물들의 배경은 명확하나 (종군 사진 기자, 배우) 그 배경은 말 그대로 기호화될 뿐이다. 웨스 앤더슨은 이 영화에서 설명을 완전히 포기한다. 기호화된 역사가 의미와 설명, 맥락을 대체한다. 이야기는 지나치게 축약적이고 불친절하며 여기저기 구멍이 나 있다. 심지어 연극

* George Prochnik, "How a Viennese author inspired The Grand Budapest Hotel", Dazed, 2024년 10월 18일 접속. https://www.dazeddigital.com/artsandculture/article/18943/1/how-a-viennese-author-inspired-the-grand-budapest-hotel?mobile-app=true&theme=falseCampfire

의 장/막 구조를 가져오면서도 이야기를 끝내는 것조차 포기하고, 이야기를 쓴 극작가의 죽음이 선포되는 장면이 연극의 종막을 대신한다. 영화가 설명을 의도적으로 방기함으로써 영화적 무드는 공허하다고 표현할 수 있을 만치 텅 비어 가지만, 역설적으로 영화가 담아내는 풍경은 지극히 많은 정보를 안고 기호화되어 있다. 앤더슨은 이 풍경에 담긴 무의미한 정보 값들을 수평 트래킹 쇼트와 패닝을 이용해 낱낱이 보여 준다.

앤더슨이 〈애스터로이드 시티〉에서 이 정보 값들을 나열하기 위해 작동시키는 또 하나의 장치는 영화의 배경음이다. 역설적으로 고요함과 침묵을 조성하기 위해 들려 주는 소리들이다. 라디오로 전파되는 저음질의 노랫소리나 사막의 여러 소음은 꽤 현실적으로 들리지만, 마치 현실이 아니라 현실보다 더 현실적인 감각을 일구려고 온갖 특수효과를 활용했던 영화의 역사로부터 즉각적으로 전송된 것만 같다. 작은 소음조차 양식화되어 있다. 앤더슨은 영화라는 매체에 들러붙은 인공성을 끝까지 밀어붙이는 연출가이며, 따라서 그의 영화 속 인공성은 인간의 손짓과 작은 소리 하나마저 통제하는 데 이른다. 스토리 역시 비슷한 방식으로 작동한다. 앤더슨은 메타적인 유희를 거듭할 것처럼 이야기를 끌고 가다가 연극의 극본을 쓰는 극작가를 죽음에 이르게 한다. 작품을 좌우하는 창조자가 사라진 후, '인공물'인 이야기만 홀로 에필로그를 향해 빠져나간다. 현실(극작가의 삶)이 끝나고, 내부의 이야기(〈애스터로이드 시티〉라는 연극)라는 허구만이 살아남는 것이다. 앤더슨은 〈애스터로이드 시티〉에서 현실을 잃은 영화가 무엇을 할 수 있는지, 즉 세상을 이해하는 도구로서 기능해 오던 이야기가 무한한 기호에 의해 잠식된다면 무엇을 할

수 있는지 묻는다. 앤더슨은 영화 말미에 흘러나오는 자비스 코커의 노래 제목에 공감하는 걸까? "잠들지 않으면 깨어날 수 없다." 마치 오늘날은 잠들지 못하고 꿈꿀 수도 없는 시대라는 것처럼……. 〈애스터로이드 시티〉의 무시무시함은 여기에서 비롯된다.

옛날 옛적에

웨스 앤더슨의 사례에서도 보았듯, 하나의 세기가 끝났다는 인식은 그레이의 동료 영화감독들에게서 널리 발견된다. 그들은 영화를 20세기를 회고할 도구로 삼는 예술가다.

단도직입적으로 말하면, 20세기란 병리성의 시대였다. 20세기에 대중문화의 제왕으로 군림했던 영화 매체에는 으레 성격이상자, 병리적 인격, 정신이상자가 나왔다. 미치광이나 신경증자 없이 어떤 영화가 앞으로 나아갈 수 있겠는가? 히어로 영화의 그 우스꽝스러운 쫄쫄이 복장은 영화가 아니라면 도저히 허용될 수 없을 것이다. 나는 화면비가 엉망이라 자막조차 잘린 영화관에서 홀로 〈리코리쉬 피자〉를 보면서 영화라는 매체가 한 세기 동안 지속했던 활기를 체감했다. 〈리코리쉬 피자〉는 폴 토머스 앤더슨이 전작에서 다루었던 '관계'들, 즉 잔혹한 가스라이팅을 반복하는 〈팬텀 스레드〉의 커플이나 〈마스터〉에 등장하는 선지자와 배교자 간의 복잡 미묘한 관계 등을 다른 방향으로 확장한다. 그 방향이란 서사적 뼈대를 갖추지 못한 즉흥적인 연애에 가까운 청춘의 사랑 이야기다.

미국의 자유와 남성성을 주제로 삼은 〈마스터〉(2012)는 〈리코리쉬 피자〉의 뒤죽박죽 관계를 예견한다. (사이언톨로지교를 모델로 삼은) 신흥 종교의 교주와 그를 따르는 한 남자의 관계를 다룬 이 영

화에는 확실한 요소가 단 하나도 등장하지 않는다. 질문이 꼬리에 꼬리를 문다. 호아킨 피닉스가 제조해서 마시는 액체는 뭘까? 그가 사탕수수밭에서 일하고, 또 화학 약품으로 술을 만들어 먹는(설사약을 술에 섞었다고 한다) 일화는 폴 토머스 앤더슨이 스타인벡 평전에서 빌려 온 것이다. 폴 토머스 앤더슨은 라스 폰 트리에와의 대담에서 자신이 스타인벡에 완전히 사로잡혔다고 고백한다. (그가 라스 폰 트리에에게 읽으라고 권하는 작품은 스타인벡의 『미국과 미국인』이다.) 그는 스타인벡에게서 인간성을, 우리를 영원히 매어 두는 종잡을 수 없는 '본능'으로서의 인간성을 차용해 온다. 앤더슨은 『분노의 포도』에서 다음과 같은 것들을 빌려 왔다. 인물과 형상이 구성되는 방식, 남성성과 텅 빈 자아, 숭고함이 미국의 땅과 교차하는 방식. 〈데어 윌 비 블러드〉(2008)는 스타인벡이 포착한 욕망의 작동 원리를 정교히 재구현한 작품이다. 스타인벡을 읽으면 자유가 추상적인 범주의 개념으로 느껴지지 않고 기이한 물질처럼 보인다.*

 여기서 자유는 크게 두 가지로 나뉜다. 한쪽에는 기업의 자유, 재산권이라는 명목만으로 끊임없이 소유할 역량을 주는 자유가 있다. 그런데 미국이 내세우는 또 다른 자유는 기업의 무제한적인 욕망을 지탱하는 '재산권-자유'의 반대편에서 온다. 그것은 가난한 오클라호마 농민들(스타인벡은 그들을 '오키'라고 부른다)이 서로 규합하고 저항할 자유, 종잡을 수 없이 펼쳐진 지평선처럼 인간 개개인에게

* 이에 대해선 『익사한 남자의 자화상』의 「루이 C. K. VS 강덕구」를 참고하라. 이 글에서 미국 코미디언 루이 C. K.의 해석으로 본 〈데어 윌 비 블러드〉의 주인공 플레인뷰의 내면에 대해 설명했다. 또한 아래에서 언급할 폴 토머스 앤더슨 영화의 사도마조히즘에 대한 관점 역시, 앞서 위 글에서 다룬 바 있다.

무한히 주어진 자유다. 이러한 자유는 폴 토머스 앤더슨에게 와서는 축복이자 저주 같은 것으로 변주된다. 왜냐하면 (〈마스터〉의 주인공처럼) 누구도 (진정한 의미의) 노예로 만들 수 없기 때문이다.

주인-노예의 관계는 앤더슨 영화에서 가장 전면에 드러나 있다. 〈부기 나이트〉(1997)와 〈팬텀 스레드〉(2017)에서 어머니는 아들을 종속시키는 거대한 무의식이다. 〈매그놀리아〉에서 화해란 아버지가 죽은 뒤에야 겨우 가능해진 것이다. 앤더슨 영화의 주인공은 종속되기를 갈망하다가도 막상 종속의 손아귀가 다가오면 저 멀리로 도망가기에 바쁘다. 요약하면 그들이 벌이는 사도마조히즘, 종속과 자유의 시소게임이 앤더슨 영화의 핵심이다. 앤더슨은 〈마스터〉 속 랭케스터(필립 시모어 호프먼)과 프레디 퀠(호아킨 피닉스)의 관계를 남성들이 맺을 수 있는 모든 관계를 함축하는 것처럼 보이게 만든다. 아버지와 아들, 스승과 제자, 통치자와 피통치자, 군주와 신하. 이들은 서로를 사랑하고 또 괴롭힌다. 우리가 보는 것은 그들의 마음이다. 타인을 먹어 치우려는 욕망과 싸우는 두 남자의 내면.

앤더슨 영화에서 주인과 노예의 관계는 내러티브 안에서 해결되는 종류의 문제가 아니다(〈팬텀 스레드〉, 〈리코리쉬 피자〉, 〈마스터〉). 이는 인간이 처하는 조건이기 때문이다. 주인과 노예의 관계는 인류의 역사를 관통하는 철학적 문제로서, 영화는 물론 그 어떠한 허구도 이러한 난제를 완벽히 풀 수 없다. 관객은 주인에게서 영원히 벗어나려는 남자가 계속 주인의 곁으로 돌아오는 신비를 바라볼 뿐이다. 관객은 자동기계처럼 반복되는 두 남자 간의 쫓고 쫓기는 추격극을 계속 목격하면서 최면술에 걸린다. 앞서 말했듯 앤더슨의 이 최면술은 우리 내면에 자리한 병리적인 것들을 일깨우는 주문이다. 앤

더슨은 제물의 살갗을 한 꺼풀씩 벗기는 아즈텍의 사제처럼 영화 속 인물의 마음을 뜯어낸다. 피가 튀고 살점이 찢겨 나간 마음의 내부에는 우리의 욕망과 욕구의 자동기계적인 운동만이 남아 있다.

이처럼 〈마스터〉를 통해 자유에 내재한 사도마조히즘을 반복적으로 그린 앤더슨이 〈리코리쉬 피자〉에서 다시금 1970년대 미국으로 돌아간다고 할 때, 나는 자유가 우리 사회의 제일 가치라는, 사회 구성원 모두가 미치광이여도 좋다는 당시 문화의 약속을 떠올렸다. 1960년대 서구에서 일어난 사회변혁은 자유와 정치적 시민권을 동격에 둔다. 정상적 규범에서 벗어난 미치광이의 세계는 진정한 유토피아처럼 여겨졌고, 뉴 할리우드 시대는 그때 맺어졌던 저 약속의 여파로 탄생했던 것이다. 1970년대의 뉴 할리우드 영화는 바로 앤더슨이 오랫동안 다루고 있는 '본원적 광기'가 문화적 꿈으로 당당히 인정받은 시대였다. 앤더슨 영화 속 사람들은 미쳐 있다. 〈리코리쉬 피자〉의 젊은이들은 모험가이고, 사기꾼이자, 서로를 증오하는 연인이다. 그들의 오락가락하는 애정 전선은 앤더슨 영화에 나오는 인간관계의 동역학을 고스란히 압축한다. 앤더슨은 인물들이 드러내는 광기가 정상성보다 훨씬 보편적이라고 간주한다. 〈부기 나이트〉에서 코카인에 취한 채 대화하는 인물들, 〈매그놀리아〉에서 여성을 지배하고 싶다는 욕망에 솔직해지라는 동기 부여 연설가, 〈팬텀 스레드〉에서 사랑하는 남성을 소유하기 위해 독초를 타서 중독시키는 여자……. 이들은 모두 미치광이지만, 그들이 향유하는 감정은 지극히 보편적이다. 그들은 모두 굴욕감에서 탈출하거나 어두운 과거에서 달아나고자 애쓰거나 상대방의 사랑을 갈구한다.

이 광기에서 출현한 더러움과 야만성이야말로 영화가 문화

로서 제기한 약속의 중심에 있는 가치다. 1970년대는 영화가 문화 전체를 포괄하는 쟁점으로 받아들여지던 시절이었고, 당시의 교양인들은 포르노에 준할 만큼 천박한 영화들을 진지한 표정으로 분석했다. 당시의 평론이란 미치광이들의 말을 받아쓴 거라고 해도 무방하다. 할리우드 고전 영화를 예술 작품의 위상에 올려놓은 작가주의 담론은 더럽고 하찮은 쇼 비즈니스를 '예술'의 반열에 올리려는 시도였다. 작가주의는 영화 담론을 고급 취미로 여기지 않았다. 그러므로 이렇게 말해 보자. 한때 우리는 야만스러움과 지성이 공존하는 영화들을 경험할 수 있었다. 그리고 그 영화들은 당대 예술 혹은 문화의 총체였고, 그것이야말로 영화적 유토피아의 일종이었을 것이다. 폴 토머스 앤더슨이든 타란티노든, 현대 미국의 거장들이 1970년대로 돌아가는 건 이 시대에 부글부글 끓던 광기와 비위생성, 병리성에 매혹되었기 때문일 것이다.

　　하지만 한편으로 우리는 영화 속의 광기가 철저히 허구라는 유리병 안에 쏙 들어가 있다는 걸 안다. 관객은 현실 속에서 마주치면 무조건 피해야 하는 미치광이를 영화라는 허구 속에서 안전하게 관찰한다. 우리가 그들을 마주치는 곳은 언제나 영화관이나 싸구려 소설 속이다. 뉴 할리우드의 다큐멘터리즘 역시 마찬가지다. 그 영화들은 영화 바깥의 실제를 담아내면서도 이를 철저히 기호화한다. 〈대부〉는 이탈리아계 뉴욕 마피아를 미화했다고 비난받았다. 〈크루징〉은 동성애자 공동체를 페티시처럼 다뤘다고 비난받았다. 뉴 할리우드는 영화 기술의 발전에 힘입어 현실의 질감을 거의 완전히 재현했지만, 이야기라는 것은 우리의 현실을 고향, 영웅, 악당, 조력자의 저택 등으로 기호화할 수밖에 없다. 이 간극으로 인해서 영화는 변화

무쌍한 세상을 절반까지만 그려 낼 수 있다는 한계에 봉착한다. 이 지점에 다다르면 뉴 할리우드의 모험이 그레이에게 전해 주었던 멜랑콜리("우리는 결코 그렇게 할 수 없다.")는 다른 층위로 변주된다. 앤더슨은 서로를 먹어 치우는 사기꾼과 거짓말쟁이를 생생히 그려 내지만, 동시에 그들이 허구에 불과하다는 점도 잘 안다. 무지막지한 활력을 지닌 〈리코리쉬 피자〉라는 영화 속에서 어딘가 쓸쓸한 애상감이 느껴진다면, 이는 영화가 현실의 문턱을 절대로 넘을 수 없다는 한계에 대한 앤더슨의 인식 때문일 터다.

영화는 결코 현실이 될 수 없다, 현실은 영화보다 크다

〈리코리쉬 피자〉와 〈원스 어폰 어 타임…인 할리우드〉는 기술 발전 덕분에 현실감(4K 화면을 상기하자)을 거의 오차 없이 담아낸다. 그러나 두 영화 모두 자신이 그려 내는 대상이 철저히 허구화되었다는 근본적인 불안에서 출발한다. 두 영화 모두 실존하는 스타를 등장시킨다. 전자에선 바브라 스트라이샌드의 남편인 존 피터스, 후자에선 브루스 리와 로만 폴란스키가 나온다. 앤더슨과 타란티노는 할리우드 스타라는 기호적 이미지의 역사로부터 출발한다. 1990년대에 등장한 영화감독들은 포스트모더니즘의 세례를 받으며 영화적 기호를 마음껏 탐구했다. 하지만 그들 모두는 앞서 살펴보았듯 최근 들어 멜랑콜리한 표정을 짓고 있다.

〈리코리쉬 피자〉는 이야기와 영화 형식 모두에 정신 없는 활력을 불어넣은 탓에 그 멜랑콜리에서 벗어나 있는 것처럼 보인다. 하지만 영화가 풍기는 이러한 에너지는 오직 영화의 역사를 참조했음을 전제할 때 가능한 것이다. 예컨대 〈리코리쉬 피자〉에서는 크라우

트록이나 보위의 노래가 먼저 배치된 후, 영화의 서사와 형식이 사운드트랙에 발맞춰 따라간다. 팝 음악은 영화와 마찬가지로 활력 넘치던 문화사의 산물이다. 〈리코리쉬 피자〉는 과거에나 가능했던 강렬한 에너지를 환기함으로써 역사를 반추하는 방식을 채택한다. 1970년대 로큰롤의 형식을 연상시키는 이 영화의 이야기 구조는 마치 그 음악처럼 궤도에서 이탈하며 제멋대로 흘러간다. 존 피터스의 집에 물침대를 설치하기 위해 방문한 알라나와 게리는 주유를 하지 않은 탓에 연료가 떨어진 트럭을 타고 돌아가야 하는 상황에 놓인다. 언덕을 덜컹거리며 내려가는 트럭을 통제하려고 갖은 애를 쓰는 알라나의 모습은 폴 토머스 앤더슨이 경험한 영화 현장을 반영한 게 아닐까 싶다. 언덕으로 미끄러지는 트럭처럼 영화 현장에서 일어나는 다양한 사건 사고는 감독 한 명 개인이 감당하기 힘들지만, 어쨌든 운전석에 앉은 이는 한 명이다. 이처럼 가득한 활기 속에서 종국에는 〈리코리쉬 피자〉 속 인물들의 인생이 죄다 실패로 돌아간다는 점을 잊어선 안 된다. 게리가 강구하는 모든 사업적 시도는 실패로 돌아간다. 배우를 꿈꾸던 알라나조차 정치인으로 진로를 바꿨다가 실패한다.

 한편 알라나는 자신들이 (게리와 그의 친구들 같은 청소년, 그러니까) '어린아이들과 어울리는 게 이상해 보인다'는 점을 자각하는데, 그걸로 봐서 그녀는 자기 친구들이 다함께 일종의 '놀이'를 하고 있음을 어렴풋이 알아챈 듯 보인다. 〈리코리쉬 피자〉에서 앤더슨은 영화가 유치한 놀이이면서 한편으로는 모든 것을 걸어야 하는 게임이라는 점을 전제한다. 인물들의 모든 놀이는 목숨을 건 것이다. 영화 속 인물 전부는 즐겁고 활기차게 게임에 임하며, 개중에는 승리

하는 경우도 있지만(알라나와 게리의 사랑은 이뤄진다), 우리는 그들이 곧 1980년대로 진입할 것임을 안다. 1980년대는 영화 문화가 전문화·분업화되어 문화산업으로 재편되고, 레이건 시대와 함께 신보수 시대가 개막하며, 히피 운동과 함께 발생한 저항의 물결이 희미해져 버리는 때다. 알라나와 게리의 사랑이 유지될지 아니면 끝나 버릴지 우리는 확신할 수 없다. 이렇게 본다면〈애스터로이드 시티〉는〈리코리쉬 피자〉의 활기가 맞이하는 결과라고 해석해 볼 수도 있다. 영화는 현실을 모방하는 걸 넘어 그 안에 있는 에너지를 증폭한다(〈리코리쉬 피자〉). 그렇게 증폭되는 허구는 현실을 물들이고 현실 전체를 허구화하는데, 이렇게 물든-허구화한 현실 속에서 우리는 탈출구를 찾을 수 없을 것이다(〈애스터로이드 시티〉).

타란티노는〈원스 어폰 어 타임 인 할리우드〉(이하〈원스 어폰〉)에서 1970년대의 꿈을 대리해 역사의 소망을 성취한다. 이 영화는〈리코리쉬 피자〉보다 더 직설적으로 기호화된 역사를 다루며, 특히 결말은 현실과 픽션이 서로를 함축하며 경쟁하는 모습을 그려 낸다. 이 영화 역시 웨스 앤더슨이나 폴 토머스 앤더슨의 영화에서 시도되었던 복잡한 에피소드 형식을 이야기 구조로 취하며, 마찬가지로 1960년대 뉴 할리우드의 풍경을 보여 준다. 그러나〈원스 어폰〉이 갖고 있는 야망의 크기는 훨씬 거대하다. 이 영화는 현실을 따라잡기를 소망했던 뉴 할리우드의 꿈을 대리해서 성취하는 우화다.

1969년, 영화배우 샤론 테이트가 히피 살인마 맨슨 패밀리에게 살해당한다. 타란티노는 이 이야기에다가 허구의 인물인 배우 릭과 그의 스턴트맨 클리프를 집어넣는다. 릭은 인기가 떨어져 가는 배우고, 클리프는 릭의 액션 연기를 대신하는 스턴트맨이다. 폴 토머

스 앤더슨의 〈마스터〉나 제임스 그레이의 〈이민자〉가 그렇듯, 이 두 남자는 서로의 그림자이며 거울상이다. 그러나 이 영화에선 남자 간의 폭력적인 경쟁이 존재하지 않는다. 대신에 그보다 더 중요한 경쟁이 일어난다. 〈원스 어폰〉에서 허구의 경쟁 상대는 오로지 현실뿐이므로, 다른 경쟁 관계는 침입할 길이 없다. 타란티노는 샤론 테이트 살해 사건을 중심으로 역사적 현실과 가상적 허구를 서로 반대편에 가져다 놓는다.

영화에 샤론 테이트와 폴란스키가 나오자마자, 관객은 그들 중 한 명은 살해당하고 또 다른 한 명은 해외로 도피해 살게 되리라 예측할 수밖에 없다. 〈원스 어폰〉의 서스펜스는 여기서 시작된다. 관객은 현실에서 벌어졌던 참극이 영화 속에서는 언제 일어날지, 그리고 그 '현실'이 허구에는 어떤 영향을 줄지 (두려움에 떨면서) 기대하게 된다.

동시에 타란티노는 릭이라는 캐릭터에 흥미로운 배경 설정을 덧붙인다. 릭은 퇴락한 서부극의 스타인데, 1960년대 들어 스파게티 웨스턴 영화들의 러브콜을 받게 되었다. 앞서 설명했듯, 이탈리아인들은 미국인 배우를 고용해 스페인 사막을 배경으로 미국식 서부극을 찍었다. 릭은 그런 장르에 출연해 달라는 제안을 받고 '미국의 서부극을 모방한 스파게티 웨스턴'으로 활동 영역을 옮긴다. 이 이행이야말로 타란티노가 현실과 픽션의 경쟁 관계의 중심에 놓는 것이다. 원형은 모방품에게 자리를 넘긴 뒤부터는 커튼 뒤의 목소리로만 기능한다. 미국에서 내리막길을 걷는 서부극 장르는 유럽의 영화 제작자들에게 새로운 상상력을 준다. 한편 타란티노는 샤론 테이트가 죽을 거라는 관객들의 기대 혹은 예측을 저버리고 그녀를 살린다.

릭의 집에 들른 클리프가 샤론 테이트의 자택에 침입하는 히피들을 막아 내는 영화의 결론은 충격적이다. 실존 인물인 샤론 테이트는 타란티노가 만든 허구에서는 삶을 유지한다. 우리가 현실에서 바랐던 '소망'을 성취하는 건 바로 '영화'라는 이 외설적인 사실을 타란티노의 영화는 숨김없이 드러낸다.

타란티노는 역사를 배반하는 결말에 대해 이렇게 말한다.

"결말에 대해 고민하고 나서, 다시금 영화의 맥락에서 그 결말에 대해 생각했을 때 이상한 점이 하나 있었어요. 결말이 도래했을 때 어떤 기분이 들지, 전혀 준비가 안 됐다는 것이었죠. 머릿속으로 스토리를 구상할 때만 해도 이렇게 생각했어요. '잘됐네, 그녀를 구했어, 끝났어.' 하지만 영화에서 완성된 장면을 보니 '좋아, 그녀는 구해졌어…… 음, 음, 음'이었어요. 왜냐하면 현실에서 그녀를 구할 수 없기 때문이죠. 당신이 깨달아야 할 것은 그 말줄임표입니다. 그녀는 구제받지 못했습니다. 이런 일은 일어나지 않았습니다."*

타란티노는 픽션이 현실로부터 승리를 거머쥐게 만들지만, 역설적이게도 허구의 승리는 공고한 '현실'의 존재를 더욱 강조할 수밖에 없다.

* Joe Utichi, "Quentin Tarantino Digs Deep On 'Once Upon A Time… In Hollywood' As He Fears 'Dark Night Of The Soul' For Filmmakers: Q&A," Deadline, 2023년 8월 21일 접속. https://deadline.com/2019/12/quentin-tarantino-interview-once-upon-a-time-in-hollywood-indie-film-making-1202809425/

이 엄혹한 진실은 노아 바움백의 〈화이트 노이즈〉(2022)에서는 모든 걸 빨아들이는 '죽음'의 블랙홀로 구현된다. 돈 드릴로의 저 위대한 소설을 영화로 각색하겠다는 노아 바움백의 시도는 위험천만한 것이었다. 실제로 영화 촬영은 (〈지옥의 묵시록〉이나 〈천국의 문〉과 비교할 정도는 아니지만) 질질 늦춰졌고, 촬영 스태프가 (영화와 무관한 이유지만) 죽기도 하는 등 촬영 현장이 흉흉했다는 소문이 돌았다. 우여곡절을 거쳐 넷플릭스에서 공개된 이 영화는 흥행 면에서도 변변치 않은 결과를 낳았다. 〈화이트 노이즈〉는 저주받은 걸작일까? 어느 정도는 그렇다. 이 영화가 다루는 주제가 현대 문명이 인류에게 내린 불길한 저주이기 때문이다. 〈화이트 노이즈〉는 인간사를 구성하는 모든 플롯(음모, 계획, 구성)이야말로 죽음으로 가는 길이라는 드릴로의 언명을 끈덕지게 따라잡는다.

바움백은 현대 사회의 주춧돌을 아래서부터 맹렬히 두드리는 드릴로의 소설에서 무엇을 본 것일까? 돈 드릴로의 소설은 소위 '시스템 소설'로 불린다. 포스트모더니즘 세대가 확산시킨 '시스템 소설'의 특징으로는 현대 사회가 돌아가는 시스템 그 자체를 '형식'과 '내용' 모두에서 표방한다는 점이다. 드릴로는 『화이트 노이즈』(1984)에서 미디어의 힘과 이것이 현대인에게 발휘하는 정서적 효과를, 그리고 죽음과 이를 뛰어넘기 위한 인간의 투쟁을 그렸다. 바움백은 드릴로 소설이 다루는 여러 시스템 가운데 보이지 않는 대상인 죽음에 매료되었다. 『화이트 노이즈』에서 죽음은 무엇보다 가장 매혹적인 소재고 이야깃거리다. 죽음은 미디어에서 자동차 추돌과 같은 '폭력'적인 이미지로 재현된다. 동시에 죽음은 우리의 끝을 의미하므로, 우리 자신은 죽음 자체를 경험할 수 없다. 죽음은 눈에 보이

지 않지만 우리 존재의 뒤편에서 서성이고 있다. 이것은 영화라는 매체가 끊임없이 감지해 왔던 소재다. 웨스 앤더슨에게 있어 죽음은 아름다움에 내재되어 있어 그 아름다움을 조만간 종식할 계기이고, 타란티노에게 죽음은 픽션이 현실로부터 구해야 하는 대상이다. 드릴로는 죽음을 현대 사회의 중심에 놓는데, 왜냐하면 현대 사회란 죽음으로부터 달아나려는 방어적 술책의 총합에 불과하기 때문이다.

바움백은 드릴로가 던진 이 논쟁적인 주제를 오늘날의 현실로 재해석한다. 그 현실이란 귀에 들리지 않는 백색 소음처럼 우리 눈에는 보이지 않되 잠재적으로 우리를 바라보고 있는 투명한 시선들, 즉 미디어의 '빅브라더적' 시선에 노출된 세계다. 이 '시선들'은 우리가 죽음으로부터 스스로를 방어하려고 만든 수단이다. 미디어란 근본적으로 멀리서 오는 재앙을 파악하기 위해, 또한 나와 적을 구분하기 위해, 우리 가족을 지키기 위해 만든 경보 시스템이기 때문이다. 그러나 투명한 존재가 위협적으로 변모할 경우 그 위험은 무시무시하다. 영화 속에서 대기에 노출된 독성물질은 눈에 보이지 않지만, 그것은 주인공인 잭을 감염시키며 그를 잠정적인 '죽음'으로 이끈다.

20세기에 현실은 소설이나 영화 같은 허구보다도 더 강력히 허구화되었다. 대통령이 총에 맞아 암살되고(존 F. 케네디 암살), 전직 미식축구 선수의 아내 살해 재판이 TV에 생중계된다(O.J. 심슨 사건). 이러한 현실이 갖는 허구적 감각을 뛰어넘기 위해 돈 드릴로는 그의 소설에 더욱 기이한 설정을 더한다. 히틀러 연구자지만 독일어를 하지 못하는 주인공 잭은 시트콤의 과장된 상황 설정처럼 비현실적인 캐릭터다. 이처럼 잭이 우리 주변에서 쉬이 볼 수 있는 인간이 아니

라 허구에 등장하는 이런저런 '캐릭터'의 진부한 특성을 조합한 인형이라는 사실은『화이트 노이즈』의 제일 중요한 특성 중 하나다. 독성 구름이 캠퍼스 도시 한가운데를 지나다니고 사람들은 혼란에 빠지지만, 이 사건으로 소설에는 아무런 변화도 일어나지 않는다. 잭의 아이들은 미국 영화에 흔히 나오는 똑똑하고 조숙한 유아인데, 다시 말해 그들은 인간이라기보다는 온갖 관습과 클리셰로 구성된 캐릭터다. 이렇듯 잭과 관련된 모든 세부뿐 아니라 미국이라는 소설 속 배경조차 실제 미국이라기보다는 미디어에서 재현된 하나의 이미지에 가깝다는 점도 언급해야 한다.『화이트 노이즈』에서 그리는 모텔, 슈퍼마켓, 대학의 풍경은 20세기 내내 영화와 TV에서 반복적으로 나타난 상징적 이미지에 불과하다. 이는 원작 소설이 미국을 구성하는 특정 요소들의 허구성을 지적하는 데서 비롯된다. 노아 바움백 감독은 드릴로의 소설을 영화화하면서 이러한 특성을 스크린에서 더욱 온전히 구현한다. 4인 정상 가족, 문화연구, 자동차, TV 등의 요소들은 단어가 갖는 어감을 넘어 진부한 시각적 이미지로 재현된다. 바움백은『화이트 노이즈』의 그 많고 많은 미국적 이미지 가운데 특히 죽음을 그려 내는 데 주력한다.

 드릴로가 이 소설의 이야기 구조를 "진부한 불륜 플롯"에서 빌려왔다고 말한 점은 주목할 만하다. 싸구려 멜로드라마가 미국인의 정신 구조에서 차지하는 큰 비중을 고려하면, 이러한 도식적 플롯의 차용은 매우 의미심장해 보인다. 불륜은 수천 년의 역사를 거쳐 기호화되고 제도화된 결혼이라는 사랑의 양식에서 일어나는 균열이다. 이러한 측면에서 불륜은 삶에서 이탈한 죽음의 성격과 닮아 있다. 잭의 아내 바베트는 죽음을 두려워하며, 죽음에 대한 공포와 불

안을 멈춰 주는 향정신성 의약품 '디알라'를 복용한다. 바베트는 '디알라'를 생산하는 책임 연구자 그레이와 불륜 관계에 빠져든다. 결국 바베트는 잭에게 불륜 사실을 고백하고, 잭은 한편으로 그녀의 외도에 분노하면서도 누군가를 죽이러 간다는 흥분을 느낀다. 극중에서 잭이 그레이를 살해하러 갈 때, 그의 머릿속에는 동료 교수 머레이(돈 치들)의 목소리가 들린다. "폭력은 부활의 한 형태일지도 몰라. 죽음도 죽일 수 있을지도 모른다." 이로써 허구는 죽음이라는 현실의 궁극적 형태까지 죽일 수 있을 듯 군다. 이미지는 우리에게 잔상을 남기고, 이것을 세상에 유포한다. 아마 내가 죽은 뒤에도 내가 찍은 사진은 세상을 배회할 것이다. 그렇다면 이미지는 현실을 완전히 살해할 수 있는가? 바움백은 이에 답을 내리지 않고 카메라를 슈퍼마켓으로 돌린다. LCD 사운드 시스템의 〈뉴 바디 룸바New Body Rhumba〉가 경쾌히 울려 퍼지는 가운데, 소비자들은 기호화된 이미지의 슈퍼마켓에서 군무를 추고 있다.

지금까지 이 장에서 언급한 모든 영화감독이 현실을 이미지로 반영하는 영화의 기능에 각자 다른 방식으로 근심을 표하고 있다. 그 이유는 무엇일까? 타란티노는 1963년생, 폴 토머스 앤더슨은 1970년생, 제임스 그레이는 1969년생, 노아 바움백은 1969년생, 웨스 앤더슨은 1969년생이다. 대부분 1960년대 후반에 태어난 이들은 그들이 존경해 마지않는(그레이는 인터뷰집 서문을 코폴라에게 부탁했고, 바움백은 브라이언 드 팔마에 관한 다큐멘터리를 만들었다) 뉴 할리우드의 영향을 짙게 받았고, 선댄스 영화제와 함께 이른바 독립 영화의 부흥으로 이름을 알렸다는 공통점이 있다. 그러나 중요한 공통

점이 또 있으니, 바로 이 감독들이 비디오를 보며 자란 세대라는 점이다. 그들은 스크린만큼이나 브라운관이 익숙한 세대 출신이다. 즉 그들은 영화를 둘러싼 환경이 변동하는 가운데서 영화를 배우기 시작했다. 따라서 그들의 미학은 서사적 완결성과 기술적 완벽함을 지향하는 고전 영화나 변화무쌍한 현실을 따라잡으려고 애쓰는 뉴 할리우드 시대의 영화와는 다른 방향에 서 있다. 이들은 영화가 언제나 끝나가고 있음을, 죽음이라는 종언에 보다 가까이 다가가 있음을 의식한다. 그들은 각자 다른 영화적 비전을 보여 주었지만, 영화라는 매체를 향한 그들의 근심은 거의 일치한다. 그들은 현실 자체가 기호화되고, 현실이 미디어에 의해 손쉽게 운반되는 이 시대에 영화가 어떤 의미를 갖는지 묻는다. 이러한 근심에 기반한 그들의 '멜랑콜리'는 지금의 영화 문화에 그림자를 짙게 드리운다.

20세기를 위한 비전을 생성하고 또 그 비전을 사람들에게 산포했던, 영화라는 구시대의 유물이 생의 끝에 다다르고 있다. 저 영화감독들은 20세기의 아름다움 또한 오늘날 죽음에 이르고 있음을 보여 주는 영웅이다. 어째서 영웅인가? 영웅은 공동체를 지키기 위해 헌신하는 위대한 지도자이기도 하지만, 동시에 미래를 바라보는 예언자이기도 하기 때문이다. 시간의 문턱 위에서 오도 가도 못하는 채로 발만 동동 구르고 있는 우리는, 20세기 말에 출현한 미국인 연출가들에게 미래를 예지하는 시선을 빚졌다. 그들이 추측하는 미래는 이 글의 초입에 인용한 T. S. 엘리엇의 시구가 묘사하는 풍경과 닮아 있을 것이다.

우리가 시작이라고 하는 바는 흔히 끝이며

또 끝을 맺는 것은 시작하는 것이다.

끝이란 우리가 시작한 그곳.

(…)

우리 탐험을 멈추지 않으리.

또 우리 모든 탐험 끝에

우리 시작한 곳 도달하여

그곳을 처음으로 알게 되리.

2부
21세기, 집을 잃은 영웅들

모험: 후장사실주의의 두 갈래 길

진리는 하나의 꿈이 아니라 여러 개의 꿈 안에 있다.
_ 피에르 파올로 파졸리니

2015년, 전역 직후였다. 나는 한 잡지의 출간을 준비하고 있었다. 정지돈이 데뷔한 건 2013년이었지만, 당시에는 그를 알지 못했다. 그러나 정지돈의 첫 소설집이 나오면서 상황은 완전히 달라졌다. 소설집이 나온 2015년에 정지돈은 스포트라이트를 받고 있었다. "건축이냐? 혁명이냐?" 정지돈의 구호는 (트위터와 동의어인)예술계에 있는 많은 사람들에게 큰 인상을 주었다. 정지돈은 미술가 강동주, 큐레이터 이혜진과 함께 전시공간 시청각에서 〈1/2〉이라는 전시에 참여하고 있었다.* 당시 정지돈은 저명한 불법 자막 제작자 '태름이 아버지'가 자막을 만든 영화를 모아 상영회를 열었다. 큐레이터와 어느 정도 안면이 있던 나는 뒤풀이 자리에 참석해 맥주를 마셨다. 정지돈과 금정연은 말을 별로 하지 않았다. 후장사실주의자들은 술자리를 즐기지 않고 달콤한 디저트를 애호한다는 그들 자신의 주장을 증명하듯 시큰둥한 태도로 맥주를 마셨다. 정지돈은 태름이 아버

* 1/2, "시청각", 2023년 8월 22일 접속. http://audiovisualpavilion.org/exhibitions/1-of-2/

지가 의사고, 엄청나게 많은 자막을 만들다 손목에 이상이 생겨 자막 제작에서 은퇴했다는 이야기를 들려줬다. 그 자리에서 내가 했던 말은 딱 한 마디만 기억난다. "우디 앨런을 좋아하는 건 시네필로서 조금은 그렇죠." 창피하긴 하지만, 당시 나는 시네필이라면 응당 우디 앨런 스타일의 아트 하우스 영화에 적개심을 품어야 한다고, 제리 루이스 같은 야만스러운 영화감독을 지지해야 한다고 믿었다. 정지돈의 생각도 비슷했던 것 같다. 그는 소설 「은퇴」에서 작중 인물 상민의 입을 빌어 '앤디 워홀', '우디 앨런', '나쓰메 소세키', '마크 로스코'의 이름이 보이면 달아나라고 조언한다. 상민은 이 이름들의 목록을 열거한 다음, 이를 비웃기라도 하듯 이렇게 말한다. "무슨 말인지 알죠?"

「은퇴」에서 정지돈이 하는 말이 '무슨 말인지' 나는 알고 있었다. 정지돈은 '도망'에 담긴 숨은 의미에 대해 말했다. 모든 예술 애호가는 모든 진부한 걸작들이 닦아 놓은 길에서 벗어나 도주로를 통해 달려가려 한다. 그중 정지돈은 특별한 기술을 갖고 있었다. 그는 숨겨진 이름들을 찾아내고 역사적 일화를 활용하면서 자신의 삶을 소설로 녹여 냈다. 그 프로그램은 위험해 보였지만, 한편으로는 대단히 안전해 보이기도 했다. 정지돈은 소비자의 기호에서 어긋나지 않도록 도주로들을 잘 포장해 놓았고, 우리는 정지돈 소설의 위험성을 간파하지 못한 채로 찬사를 보냈다. 실은 그 도주로는 지난 세기 정치적 유토피아주의와 모더니즘의 꿈이 내달리는 위험천만한 곳이었다. 정지돈은 이 위험한 거리를 문학적 상품으로 제시하는 데 일부 성공했지만, 행동하는 인간이 아닌 채로 혁명을 이야기하(기만 하)는 정지돈의 소설에는 언제나 현실과 허구의 갈등이 숨겨져 있었고,

그로 인해 그의 소설은 다소 아슬아슬하게 느껴졌다.

 허구와 현실의 선이 무너졌다. 2024년 6월 22일, 정지돈이 수행하는 '책에 따라 사는 살기'는 난관에 봉착하고야 만다. 정지돈은 과거 연인과의 일화를 도용했다는 의혹에 휘말리고 만다. 문제 제기의 내용은 이렇다. 정지돈이 『야간 경비원의 일기』에서 전 연인이 겪었던 스토킹 피해를 소설에 녹여 썼고, 『브레이브 뉴 휴먼』에선 전 연인의 이름을 그대로 썼다는 것이다.

 이미 한국문학은 김봉곤과 김세희를 비롯해 저자의 자전(Biography)을 그대로 활용하는 오토픽션의 방법론 때문에 홍역을 겪은 바 있었다. '작가의 삶을 온전히 담아 낸다'는 1970년대의 홍보 문구에서 파생된 오토픽션은 2010년대 오바마 정권 시절을 기점으로 가장 강력한 문학적 스타일로 자리매김했다.* 그러나 정지돈은 앞서 가혹한 매질을 당한 김봉곤이나 김세희와는 달리, 애초에 아카이브와 여담을 주요 방법론으로 채택한 작가였다. 정지돈의 소설을 오토픽션으로 독해하는 것은 그의 작품을 오독하는 것이며, 이를 토대로

* 미국의 문학 평론가 크리스천 로렌첸은 2010년대에 오토픽션이 부흥한 이유를 미국 문학 내외부의 환경 변화에서 찾는다. 데이비드 포스터 월리스나 돈 드릴로 같은 '최대주의적' 열망을 지닌 작가들이 주류에 위치했던 한 사이클이 지나가고 난 뒤, 인위성과 기교를 거부하며 '진정성'을 추구하는 문학이 등장했다. 거기에 때마침 로베르토 볼라뇨와 W.G. 제발트, 크나우스고르, 엘레나 페란테 같은 미국 밖 작가들의 영향력이 더해졌다. 상기한 작가들은 삶 그 자체를 소설의 엔진으로 삼았으며, 삶은 문학적 양식과 일체화한 것이었다. 이 흐름은 2010년대, 즉 오바마 행정부를 추동한 '진정성'과 맞물렸다. '나의 심장을 움켜쥐어라.' 오토픽션은 '온전한 나 자신'을 통해 진정성을 보여 주었던 오바마 시대의 산물이기도 했다. 그럼 한국은 어떨까?
Chrsitian Lorentzen, "Welcome to the Party", 2024년 7월 7일 접속. https://www.thedriftmag.com/welcome-to-the-party/

비평적 평가를 시도한다면 치명적인 오류를 범하게 된다. 여기서 나는 '정지돈 사태'를 도덕이나 법의 잣대로 평가하기보다는 그의 소설에 내재된 아카이빙 프로그램이 맞닥트린 문제에 대해 서술하고자 한다. 그의 방법론을 단순히 미학적 도용이라 평가절하할 수는 없다. 정지돈은 동시대성을 한국소설 내부로 끌어들이고 번역하려 한 작가이며, 그의 소설이 보여준 탁월함과 한계를 경유하지 않고서는 동시대 한국소설을 논할 수 없기 때문이다.

내가 그를 만난 지도 벌써 8년이 지났다. 정지돈은 문단이 배출한 스타 작가의 반열에 올랐다. 그는 국제 도서전 같은 곳에서 사인회를 하거나 패션지에서 화보를 찍는 작가가 되었고, 그러다 6월 22일을 기점으로 작가적 위상이 위태로워졌고……. 그런데 나는 그의 이야기를 왜 하려는 걸까? 이미 그에 대해 이야기하는 사람들은 차고 넘친다. 하지만 그를 옹호하거나 비판하는 입장 모두 그가 구사하는 '옆길로 빠지기'(digression) 형식을 차용한 것처럼 보인다. 정지돈(과 이번 사태)에 대한 비평들은 마치 그의 창작 형식처럼 초점에서 어긋나 있다. 다들 딴 얘기를 했다.

정해진 길에서 빠져나오는 것이 예술이라 치부되므로, 비평가들이 딴 얘기를 하는 건 쉽게 긍정할 수 있었다. 하지만 뭔가 찝찝한 게 남는다. 정지돈 소설과 그에 대한 비평 모두 일련의 미학적 도피로 귀결되었고, 내게 그들의 도피 행각은 대단히 미심쩍어 보였다. 그들이 벌이는 도피 행각에는 목적지가 없었던 탓에, 정지돈과 그의 친구들은 꼭 방황하는 것처럼 보였다. 물론 애초에 예술 작품이 독자 혹은 수용자들을 방황케 하는 미로이긴 하다. 그 점을 부정할 순 없다. 문제는 우리가 사는 세계가 (우리가 보는) 예술 작품을 닮

아 가게 된다는 것이다. 우리는 (우리가 본) 미로 같은 예술 작품을 닮게 된 현실 속에 갇히는데, 어느 시점부터는 그 갇힘 혹은 표류가 가져다주는 쾌락을 온전히 즐길 수 없게 된다. 우리는 미술관을 영원히 헤매는 관객 또는 끝나지 않는 이야기 속의 인물로 살 수 없다. '실제' 우리에겐 돌아갈 집이 필요하다.

　　이러한 의미에서 정지돈 소설과 그에 대한 수용은 표류를 미덕으로 삼(고자 하)는 동시대의 오만함을 반영하고 있다고도 볼 수 있다. 예컨대 국제적인 감각의 (혹은 마포구-트위터 특정적인) 개인들은 표류를 긍정한다. 고정된 정체성을 거부한다. 자유로운 이탈에서 즐거움을 느낀다. 허나 실제로 정체성의 분열을 겪는 이들은 그러한 표류를 즐거이 받아들이지 못할 것이다. 자신의 정체성을 고민하고, 기존의 정체성을 붕괴시키고 새로운 정체성을 받아들이는 과정은 고통으로 점철되어 있기 때문이다.

　　오늘날의 어떤 이들은 디아스포라 상태에 정서적으로 손쉽게 동조화한다. 여기서 말하는 디아스포라는 '있었던 사실 그 자체'로서의 디아스포라, 즉 민족적 망명과 이산이라기보다는 고정된 정체성이 해체된 노마드적 상태에 가깝다고 할 수 있다. 본래 문학은 국민 국가의 서사를 구성하는 주요한 임무를 맡고 있었다. 고전적인 리얼리즘 소설은 우리의 삶을 세밀히 묘사하고 기록함으로써 공동체의 상상력을 돋우는 예술 장르였다. 독자는 소설을 읽으면서 자신이 속한 공동체의 냄새를 맡았다. 문학이 자기 공동체를 관통하는 이야기를 제공하는 것을 넘어선 시점, 즉 그 공동체에서 도주를 감행한 시점은 모더니즘 때부터였다.

　　소설가 조슈아 코언에 따르면, 19세기에 발흥한 '소설' 형식

은 자신만의 민족 국가를 갖지 못한 유대인들에게 낯선 것이었다고 한다. 그는 나라 없는 이들은 서사를 줄기로 삼은 소설 형식 대신에 우화를 비롯한 작은 이야기를 선택했다고 설명한다. 이처럼 자신의 국가-언어를 가지지 못한 이들이 소설 대신 채택한 서사 기법이 모더니즘의 근간을 구성한다. 제임스 조이스는 파리에 거주하는 아일랜드인이고, 비톨트 곰브로비치는 아르헨티나에 불시착한 폴란드인이다. 자신이 사용하는 언어가 '나의 언어'가 아니라는 사실은 문학가에게 커다란 제약을 주는데, 이 한계와 싸워 나가는 과정이 모더니즘 문학의 기조를 이룬다. 이때 모더니즘이라는 방법론은 문학적 스타일에 그치지 않는다. 모더니즘은 하나의 세계관, 다시 말해 조국을 지니지 못한 예술가들이 꾸는 꿈이자 유토피아다.

하지만 나는 서울에서 태어난 노동계급 출신의 남성이다. 코스모폴리탄 정신을 갖고 있지도 않고 방황하는 것을 좋아할 리도 없는 소시민이다. 그런 내가 모더니즘이 지닌 노마드-디아스포라적 특성을 그대로 수용하기란 불가능하다. 우리가 모더니즘을 문학적 스타일로 채택하려면 우리가 사는 지금 여기와 모더니즘적 유토피아 사이의 긴장을 부싯돌로 이용해야만 한다. 내가 정지돈에게 가졌던 의심은, 정지돈이 한국인이길 거부하는 한국인으로 보이려고 애썼다는 데서 유래했다. 비-한국인이 되길 원하는 정지돈의 소설은 한국문학이기를 거부하는 한국문학이고, 정치적이기를 거부하는 혁명 소설이다. 그는 작가로 자리매김하기 좋은 입지를 영리하게 고른 셈이다. 하지만 그 '입지'야말로 그의 작품에 큰 손해를 입혔다. 정지돈의 입지는 선대의 문학적 실험들이 이루어져 온 언어, 국가, 정치 상황 등의 싸움터를 우회한 결과물이었기 때문이다. 그의 모험은 안

전한 테두리 안에서 이뤄졌다.

정지돈의 모험을 다른 방향에서 쳐다볼 필요성을 느꼈을 무렵, 나는 박대겸의 소설 『그해 여름 필립 로커웨이에게 일어난 소설 같은 일』(2023)을 읽게 되었다. 블로그 이웃이 쓴 글에 소개된 책이었다. 박대겸, 처음 보는 작가여서 검색해 보았다. 그는 칠레의 전설적인 시인인 니카노르 파라의 『시와 반시』의 번역자였고, 2018년도 이후로 업로드가 끊겼던 볼라뇨 팬 블로그 '비바 볼라뇨'의 운영자이기도 했다. 이 소설을 소개해 준 내 블로그 이웃은 이 작품이 걸작이라고, 연달아 두 번 읽었다고 덧붙였다. 박대겸이라는 이름이 아직도 낯선 독자들을 위해 설명을 조금 덧붙여 본다. 박대겸은 박정수라는 사람이다. 정지돈은 『창작과비평』의 '주간 논평'에 기고한 글에서 박정수가 훌리오 코르타사르에 매료되더니 이름까지 박훌요로 개명했다고 전한다.

우리 중 가장 열의가 넘쳤던 이는 박훌요였다. 그는 날이 갈수록 훌리오 꼬르따사르에게 집착했는데 결국 자신의 이름을 박정수에서 박훌요로 개명하고 아르헨띠나로 여행을 떠났으며 스페인어를 공부하기 시작했다. 그는 로베르또 볼라뇨의 소설과 니까노르 빠라의 시를 번역했으며 최근 들어 꼬르따사르의 소설을 번역하기 시작했다.*

정지돈은 이어 덧붙인다. 박정수(박대겸, 박훌요)의 글쓰기

* 정지돈, 「훌리오 꼬르따사르 『드러누운 밤』」, 『창작과 비평』, 2023년 8월 22일 접속. https://magazine.changbi.com/MCWC/WeeklyItem?id=1187

행위는 자발적이었다. 당시 그는 30대 중반이었다 (그렇다면 지금은 40대 초반이겠다). 박홀요는 "무직이고 미혼이며 집도 없고 수입도 없고 애인도 없고 변변한 경력도 없다"고 정지돈은 말한다. 박홀요는 오직 열정만으로 텍스트를 자기 삶 속에 집어넣는 게임을 하고 있었다. 그로부터 8년이라는 시간이 지나 장편 소설을 발표한 박홀요(박대겸)를 다시 마주한 나는 후장사실주의*의 영광과 상실에 대해 다뤄야겠다고 생각했다. 정확히는 '책에 따라 사는' 서로 다른 방식에 대해 다뤄야겠다는 생각이었다. 그렇게 나는 8년 전의 세계로 돌아갔다. 그러면서 8년 동안 그를 밀어붙인 힘은 무엇일까, 따위의 생각을 했다.

내가 볼 때 정지돈은 「은퇴」에서 스스로 밝혔듯 (우디 앨런, 나쓰메 소세키, 화양연화, 마크 로스코 같은) 그 모든 '보편성'에서 도망가는 소설을 쓰고 있었다. 그는 보편성에서 달아나기 위해서 수많은 개별성, 다시 말해 수백수천의 이름과 일화들을 언급한다. 그런데 박대겸은 정반대 방향에서 접근한다. 박대겸의 취향은 소설에서 잘 드러나지 않는다. 그의 글은 무색무취하게 읽힌다. 그 차이는 어디서 발생했을까? 문학이라는 꿈을 지근거리에서 간직하고 있던, 한때의

* 후장사실주의는 정지돈, 박솔뫼, 오한기, 이상우, 평론가 강동호, 서평가 금정연, 편집자 황예인, 홍상희 등으로 구성된 문학동인이다. 후장사실주의라는 이름은 로베르토 볼라뇨의 『야만스러운 탐정』에 등장하는 내장사실주의에서 빌려왔다. 2015년 1회 언리미티드 에디션에서 소개되었던 『anal realism vol 01』이 후장사실주의의 첫 번째이자 마지막 결과물이다. 그 이후 후장사실주의는 정지돈이나 금정연의 글에서 일종의 이너서클 조크(내부자 농담)처럼 동인을 호명하는 계기로만 언급되었다.
황수현, "발칙한 문예지 '후장 사실주의'", 「한국일보」, 2024년 7월 14일 접속. https://www.hankookilbo.com/News/Read/201511232032456844

동료였던 그들이 서로 다른 방향으로 나아간 이유는 무엇이었을까? 나는 이들이 갈라지는 분기점에 의미와 무의미의 투쟁이 자리한다고 본다. 여기, 꿈들이 가득한 세계를 방황하는 이와 꿈을 통과하여 현실로 안착하는 이가 서로 마주 보고 있다. 마치 이를 의식하듯, 정지돈은 『…스크롤!』의 제사(題辭)로 영화감독 크리스티안 페촐트의 말을 인용했다

> 꿈을 꾼다는 건 얼마나 위험한 일인가, 투기 자본주의의 시대에…….

볼라뇨에게서 '책에 따라 사는 법'을 배운 두 작가의 소설은 투기 자본주의 시대에 꿈을 꾸는 서로 다른 두 방법을 보여 준다. 이 두 작가는 남자라는 공통점 외에는 대조되는 부분이 더 많다. 유명 작가와 무명 작가. 대구 출신과 부산 출신. 영화 전공과 경제 전공. 역사와 현실. 취향과 교육. 비선형성과 선형성. 표류와 성장. 이 글은 이렇게 양쪽으로 갈라져 서로 평행선을 그리고 있는 두 꿈을 한자리에 모아 보고자 한다. 평행선 위의 두 꿈을 어딘가에서 만나게 한다면, 우리는 이 시대에 관한 어떤 힌트를 얻을 수 있지 않을까? 여기서 약간의 인내심을 가져 주시길 바란다. 이 질문에 대한 대답은 꽤 길게 펼쳐지기 때문이다.

책에 따라 살기

김수환은 유리 로트만의 행위 시학을 분석한 『책에 따라 살기』(2014)에서 삶과 이념의 관계를 조명한다. 2010년대 이후의 한

국 예술계에 큰 영향을 주었을 이 책은 (어쩌면 은연중에라도) 정지돈과 박대겸의 태도에도 침윤해 있다. 김수환은 중간이 배제된 러시아의 이원론적 태도(전부 아니면 무, 삶 아니면 죽음)가 삶과 예술의 관계를 대하는 하나의 도식이 되었다고 설명한다. 우리는 예술과 인생 사이에 중간이 있다고 상상하지 못한다. 예술은 통제를 통해 (조형적 혹은 언어적으로) 질서를 만드는데, 그와 달리 삶은 거대한 혼돈이고 무정형의 에너지이기 때문이다. 이 둘 사이 어딘가에 해당하는 중간은 없다. 전자가 후자를 품건, 후자가 전자를 품건, 예술과 삶은 양극단을 오갈 뿐이다. 러시아에서 예술은 현실을 새로이 건설해 내는 이념이었다. 현실은 예술에 의해 질서의 형태로 새로이 조형되어야 했다. 김수환은 말한다.

> 예술적 이념이 구체적인 행위로, 창작이 건설로 변모되는 이런 과정이 동반했던 가장 실제적인 결과는 무엇이었을까? 새롭게 건설되는 혁명 이후의 사회에서 이제 새로운 '문화'나 새로운 '인간'의 창조는 전위적 예술가만의 전유물이 아닌 것으로 판명되었다. 그것은 새롭게 창조되는 세계의 선봉에 서서 구세계의 파괴와 새 시대의 창조 작업에 직접적으로 관여하는 볼셰비키 자신들의 구호가 되었던 것이다.*

'현실(삶) 속에서의 이념(책)의 육화'를 지향했던 예술 운동이 '이념'(책)에 따른 현실(삶)의 구축을 지향하는 정치 프로그

* 김수환, 『책에 따라 살기』, 문학과지성사, 2014, 45쪽.

램으로 전화하는 이 지점, 즉 유토피아적 미학주의가 미학적 유토피아주의와 몸을 섞게 되는 이 지점에서 결국 우리가 확인하게 되는 것은 '책에 따른 삶'이라는 모델의 전면적이고 축자적인 실현, 그것의 가장 '극단화된' 최대치다.*

낭만주의는 예술의 이념을 나의 삶으로 전치하는 데서 출발한다. 예컨대 시인 바이런이 그리스 독립 전쟁에 참여한 것은 낭만주의의 기조를 실현하기 위해서였다. 낭만주의를 지향하는 예술가들이 자기 파괴적인 형태로 자신의 삶을 미학화하는 것을 상기해 보면 이해하기 쉽다. 김수환은 이를 유토피아적 미학주의라 명명한다. 이어서 그는 소비에트 시기의 아방가르드에서 '미학적 유토피아주의'를 발견하는데, 이는 내가 앞서 언급한 '미학적 유토피아주의'의 도치된 버전이다. 미학적 유토피아주의에서는 예술이 우리의 삶을 재건설하는 총체적 비전을 쥐고 있다. 다시 말해 미학적 유토피아주의를 지지하는 이들은 예술을 지향 삼아 우리 세계를 총체적으로 변화시키려 시도하며, 이는 예술가 자신의 삶을 바꾸려는 낭만주의를 훌쩍 넘어선 것이다. 그러나 이러한 시도는 사회주의의 몰락이라는 전대미문의 비극을 낳으며 끝나고 만다. 김수환은 미학적 유토피아주의가 초래할(그리고 이미 초래했던) 비극을 경고하면서도 여기에 매료됐다. 하지만 여기에 매료된 사람은 김수환만이 아니었다. 소련을 애호하는 컬트는 오늘날 인터넷에서 흔하다. 과거 사회주의가 드러냈던 진정성은 20세기의 다른 어떤 정치적 상상력도 만들어 내지 못

* 앞의 책 46쪽.

했던 독자적인 '꿈'이기 때문이다.

정지돈도 마찬가지의 '꿈'을 갖고 있다. 그 꿈은 책이다. 그의 첫 번째 소설집에서 '장'이라는 인물이 등장하는 단편들을 보면 늘 책이 작품의 중심에 자리한다. 이는 예술가의 삶을 세밀히 들여다보는 예술가 소설 (예컨대 박금산의 『바디 페인팅』)과는 전연 다르다. 정지돈에게 '책'이란 현실을 매개하는 압도적 비전을 가진 유일무이한 존재다. '책'을 따라가는 모험은 정지돈 소설의 형식을 정의하는 요소 중 하나다. 「주말」에서 그는 이렇게 이야기한다.

> 내가 책을 좋아하는 이유는 약속을 싫어하기 때문이다. 책은 어디서나 읽을 수 있고 언제나 덮을 수 있다. (…) 나는 언제든 책을 열거나 덮을 수 있고, 책 역시 언제나 내게서 달아날 수 있다.*

정지돈은 책에 관한 소설을 쓰고, 책 이름을 소설 제목으로 빌려오기도 한다 ("눈먼 부엉이", "미래의 책", "창백한 말"). 그의 단편 「눈먼 부엉이」는 사데크 헤다야트가 쓴 소설 『눈먼 부엉이』의 국역 초판본을 찾기 위한 여정을 담고 있다. 또 다른 예로, 「뉴욕에서 온 사나이」는 레이날도 아레나스라는 쿠바 소설가와 사랑에 빠지는 중년 남자가 쓴 소설을 중심에 둔다. 이처럼 정지돈의 소설에서 '미학적 유토피아주의'는 '유토피아적 미학주의'와 얼마간 애매모호하게 중첩된다. 일례로 '장'이 주인공으로 등장하는 소설들은 지독하리만

* 정지돈, 『내가 싸우듯이』, 문학과지성사, 2015, 125~126쪽.

치 낭만주의적인 뉘앙스로 가득하다. 심지어 「뉴욕에서 온 사나이」 속 낭만주의는 사랑의 양태로까지 발현된다. 그 단편에 등장하는 소설가 레이날도 아레나스는 자기파괴적인 인물로, 불운한 예술가의 삶을 온전히 품은 '모델'로서 등장한다. 이러한 예술가-모델은 정지돈의 소설에서 둘 중 하나로 제시된다. '문학적인 현실'로서 따라야 할 이념이 되거나, 오늘날에는 불가능한 '혁명적이고 아름다운 과거의 비전'이 되거나.

 정지돈의 출세작 「건축이냐, 혁명이냐」는 헨리 밀러의 『북회귀선』과 윌리엄 버로스의 『정키』, 딜런 토머스의 『18편의 시』를 침대 밑에 숨겨 놓은 대한제국의 황족 '이구'의 삶을 다룬다. 이구는 "건물은 땅 위에 지은 시"라는 르코르뷔지에의 말에 감명을 받아 건축가가 된다. 이 이야기를 이끌어 가는 서술자는 본래 투명한 느낌이 드는 정지돈 소설 화자 중에서도 유독 투명해 보인다. 그는 자유연상에 가까울 정도로 다양한 레퍼런스를 펼쳐 놓는다. 이 작품 속 '나'는 한국의 위대한 건축가를 다룬 고다르의 다큐멘터리 〈김중업〉을 이야기하면서도 필립 그랑드리외의 〈음지〉에 대한 사고를 멈추지 않고, 그러면서도 조르주 디디위베르만의 전시 〈환영의 새로운 역사〉로 관심을 돌린다. 그런 '나'는 "한국전쟁 이후에 활동한 '가상의 건축가'"에 관한 소설을 준비하고 있다('나'와 협업을 하는 건 그의 지인인 인테리어 디자이너 '조규엽'인데, 정지돈의 에세이에서 실명으로 자주 등장하는 걸 보면 실제 지인일지도 모른다).

 고유명사가 빙빙 회전하는 이 문학적 꿈에서 가장 중요한 건 '나'라는 작가다. 정지돈은 『스페이스 논픽션』에서 '공간'이란 무엇인지 자문하면서 "공간은 원래 존재하는 게 아니라 관계에서 탄생한

다"*는 데 주목한다. 그는 "공간은 입자들의 관계"라는 리 스몰린의 정의를 소설관으로 확장한다. 즉 이야기 속 공간이란 바로 그 이야기의 요소들이 형성하는 그물망이라고 보는 것이다. 따라서 그는 이야기에 일종의 본질이 있다는 생각을 거부한다. 예컨대 플롯 등 이야기하기(storytelling) 기술이 없어도 이야기가 성립할 수 있다고 보는 것이다. 여기서 더 나아가 그는 이야기를 규정짓는 '작가'라는 단 한 명의 요소만 있다면 어떤 이야기도 (소설로서) 용납될 수 있다고 말한다. 정지돈에게 글을 쓰는 작가의 한계란 글 자체의 한계와 동의어다. 그가 쓰는 이야기는 바로 이러한 한계에 기반해 제 영역을 구축한다. 작가가 말하지 못하는 것은 이야기 안에 존재하지 못한다. 반면 작가가 엄청난 수다쟁이라면 이야기는 심지어 세계의 본질까지도 말할 수 있을 터다. 이렇듯 정지돈은 이야기의 경계를 다음과 같이 규정한다. 작가가 마주한, 그를 옭아매는 한계.

 정지돈이 말하는 작가란 말 그대로 글을 쓰는 작가라기보다는, 글이 창조한 세계 전부에 힘을 미치는 '신'으로서의 작가라 할 수 있다. 그는 작품 세계 곳곳에 자신의 힘을 부여한다. 이것이 정지돈의 소설에서 '나'가 그렇게나 특권적인 위치에 있는 이유다. 일반적으로 1인칭 화자는 그 인물의 내면을 드러내기에 용이하다고 여겨진다. 이를테면 「노래: 외로움과 고통의 자서전」에서 내가 쓴 것처럼, 1인칭은 화자가 맞닥트린 감정을 풀어낼 때 필수적 혹은 가장 효과적인 시점이다. 또한 1인칭 시점은 이 글의 도입부에서 내가 2015년도에 정지돈을 본 기억을 회고할 때처럼 사실감을 부여하기도 한다.

* 정지돈, 『스페이스 논픽션』, 도서출판 마티, 2022, 17쪽.

그러나 정지돈의 1인칭은 그 효과를 인물이 아닌 '책 그 자체'에 투영한다. 이를테면 책의 이름을 딴 그의 '장' 연작에 등장하는 '나'는 1인칭의 중심이 아니라 부차적인 관찰자 위치에 있다. 그는 책에 투영된 역사 속 예술적 영웅들과 자신을 둘러싼 현실을 비교한다. 이때 그의 '책'은 현실의 상위에 있는 이념이고, '나'는 책을 따르는 영웅들이 다다랐던 지점을, 오늘날 더 이상 접근할 수 없는 지점을 응시하고 있음을 자각하는 존재다. 그는 멜랑콜리를 가진 것이다. '나'는 영웅주의에 빛나던 저 옛날과 불모지 같은 오늘날 사이의 간격이 크게 벌어져 있음을 발견한다. 다만 그러한 분리는 오직 '나'의 인식 즉 내적 개입을 통해서만 파악 가능한 현상이다. 앞서 정지돈은 '이야기의 공간'을 정의하는 건 '작가'라고 말했는데, 마찬가지로 소설 속의 '나'는 두 시간대(영웅들의 시대와 오늘날)의 경계를 조절 및 설정하는 척도가 된다. '나'는 두 시간대의 경계에 위치하며, 그런 '나'의 개입으로 인해 「건축이냐, 혁명이냐」의 시간-영역-감각은 훼손된다.

'책'은 과거로부터 시작해 모든 시간대를 잠식하려 드는 강력한 존재다. 과거에 위치하는 '책'은 미래를 비추는 거울이자 현재를 위한 행동강령이다. 책은 우리의 삶을 새롭게 갱신한 사례를, 혹은 갱신하려다 실패한 비극적 시도들을 모두 포함하고 있으며, '나'는 바로 그런 책을 읽고 인식하는 사후적 존재다.

정지돈은 김수환이 지은 멋진 도식을 변용해 이러한 삶과 현실의 관계를 공식화한다.

영화는 어떤 이미지에 대한 어떤 이미지에 대한 어떤 이미지

입니다. 무슨 말이야. 나는 이것도 책에 나오는 말이라고 했다. 삶은 어떤 이미지에 대한 어떤 이미지고 고다르에 따르면 영화는 현실과 차이가 없고 영화는 현실의 반영이라는 현실이기 때문에 어떤 이미지에 대한 어떤 이미지에 대한 어떤 이미지가 영화라면 삶이 곧 그 어떤 이미지라고 말했다.*

정지돈의 세계는 어떤 이미지에 대한 어떤 이미지에 대한 어떤 이미지다. 「건축이냐, 혁명이냐」에선 건축 단지 '프루이트 아이고'를 다룬 다큐멘터리와 김중업의 다큐멘터리, 필립 그랑드리외의 〈음지〉(1998), 박정희 정권의 새서울 계획, 황세손 이구의 삶이 모두 동일한 층위에서 회전한다. 정지돈은 사실 이구의 삶에는 관심이 없다. '새서울 계획' 자체에도 그다지 열의를 보이지 않는다. 이 모든 건 르코르뷔지에의 20세기적인 질문 "건축이냐, 혁명이냐"에 대한 답변일 뿐이고, 그 안에 등장하는 이들은 언제나 임시변통으로 바뀌는 '책에 따른 삶'일 뿐이다. 우리는 책의 하수인이다. 도서관에 꽂힌 수많은 책들이 수많은 삶을 가능케 하므로 인생은 언제나 임시변통적인 것이 된다. 책에 따른 삶을 사는 이는 매 순간 변하는 수만 개의 꿈을 좇아 간다.

여담에 관한 여담: 현실을 잡아먹는 문학의 언어

정지돈 소설에 관한 일련의 평가는 독일의 철학자 발터 베냐민과 결부되곤 한다. 그의 작품을 평가하는 이들은 대개 그가 역사를

* 앞의 책, 146~147쪽.

기호화했다는 점과 거기에서 촉발된 시간성의 측면만을 다룬다. 물론 그러한 분석은 타당하다. 하지만 그에 앞서 정지돈 소설의 서술(narration) 특성을 점검하지 않고는 그러한 (베냐민으로부터 파생된) 비평이 성립되지 않는다는 점도 함께 지적해야 할 것이다. 따라서 가장 먼저 지적할 부분은 그의 소설-서술이 여담(diggression)의 언어로 가득하다는 점이다. 이 여담의 언어들은 기호로 가득한 그의 소설이 '비인간'적인 감각을 드러내도록 이끈다.

우찬제 같은 평론가는 정지돈의 작품, 즉 그가 기호들을 나란히 늘어놓은 진열대를 보고 '지식 조합형 소설'이라는 이름을 붙였다. 이 명칭은 다소 괴상하게 들린다. 근대와 함께 출현한 소설은 모두 삶-앎과 텍스트를 총체적으로 묶으려고 했기 때문이다. 디킨스, 토머스 하디, 멜빌은 각자 자신이 위치한 시대에서 들리고 보이는 모든 걸 총체성이라는 비전 안에 집어넣었다. 그들의 소설에서 사회적 사실과 문학적 형식은 서로 뒤섞여 폭발하거나 폭발 직전까지 부풀어 오른다.

그럼에도 다른 '소설'들과 정지돈의 소설을 동일 선상에 놓을 순 없다는 우찬제의 판단에도 일부분 동의한다. 드라마의 유무가 이른바 일반적인 '소설'과 정지돈의 소설을 가르기 때문이다. 정지돈은 시간을 구조화하는 데 관심을 두지 않는다. 그가 집중하는 건 그보다 복잡한 문체 실험이나 에세이적 여담이다. 그는 에세이나 도큐먼트 같은 논픽션을 소설의 형식으로 수입해 오는 데 거리낌이 없다. 정지돈은 『내가 싸우듯이』 해제에서도 이렇게 말한다. "그는 소설가였지만 어느 순간 픽션 쓰기를 그만둔다. 그는 자신이 끌어모은 온갖 잡다한 메모와 기억을 콜라주한다. 그의 글은 논픽션인가, 에세이인가,

자서전인가. 이건 그냥 책이다."* 정지돈은 논픽션을 가공하는 것이 "직접 삶 자체가 되려는 당대 예술의 특정한 지향"**이며, 이를 통해 '유토피아의 (재)발명'에 기여할 수 있다고 보는 듯하다. 그는 현실을 책으로, 책을 다시 현실로 변주하는 데 몰두하며, 이 작업을 위해 드라마를 사용하기보다는 여담이라는 기법을 활용한다.

 물론 여담은 일반적으로 모든 문학 속에서 발견되는 것이다. 그것은 (의도적) 기법이자 (무의식적) 현상이기 때문이다. 어차피 서사는 시작과 끝만 있으면 성립될 수 있으니, 그 사이에 있는 모든 서브플롯은 꼭 끝부분에 모일 필요 없이 여기저기로 이탈할 수 있다. 그러나 우리는 대개 효율적인 경로를 선호한다. 점과 점을 잇는 경로가 완벽해질수록 독자의 부담도 줄어들기 때문이다. 그럼에도 몇몇 현대적인 작가들은 옆길로 빠지거나 지름길에서 우회하는 기이한 노동을 하며, 이를 통해 독자의 체험을 조작하려 노력한다. 정지돈이 그의 형식적 원천 중 하나로 꼽는 제발트의 소설은 '이야기하기'에서의 지름길이라는 개념 혹은 그보다 더 근본적인 것, 즉 출발지와 도착지라는 개념에 대해 의문을 표한다.

> 많은 논평가가 말했듯, 제발트의 텍스트가 지닌 매력의 상당 부분은 라틴어 '디그레시dis-gradi'의 파생어인 '일탈digression'이라는 단어에 포함된 은유, 죽어 있던 그 은유를 '재문학화'했다는 사실에 있다. 서술자의 도보 여행은 일련의 일탈과 되풀이, 오류와 반복으로 이어져 명확한 목적지에 도

* 앞의 책, 289쪽.
** 앞의 책, 302쪽.

달하지 못한다. 이러한 걷기의 구조는 그것이 만들어 내는 일탈적인 서사와 일치한다.*

근본적으로 내러티브란 시작점에서 수수께끼를 내고, 마지막에 이에 대한 해답을 내놓는 게임이다. 따라서 이야기 속 공간은 문제가 주어지고 그에 관한 답안을 내놓는 일련의 과정에서 움튼다고 할 수 있다. 반면 제발트의 일탈은 시작-끝이라는 안정적인 서사 구조를 전제하지 않는다. 제발트에겐 풀어야 할 미스터리가 존재하지 않으므로, 그는 내러티브의 직선적 구조에 영향받지 않는다. 제발트 문학 연구자 제이 롱에 따르면, 일반적인 문학은 모험이 실패한 후 집에 다시 돌아오는 구조를 취하는 데 반해, 제발트의 소설은 "처음부터 길을 잃지 않으려 집요하게 시도하지만, 결국 일어나는 실패를 드라마화"한다.** 즉 제발트의 소설에선 '집'이란 애초부터 존재하지 않는 셈이다. 그의 소설 속에 난 길은 출발지와 도착지를 거부하는 미로의 한복판 같은 곳이다. 보통의 허구에서 일탈은 출발에서 도착지로 가는 도중에 도착이 유보되면서 일어나지만, 제발트의 소설에서 인물의 출발지 및 도착지는 그 자체로 '망명 상태'에 가깝다.

이는 제발트 소설의 시제가 사용되는 방식만 봐도 알 수 있다. 일반적인 문학에서 과거와 현재는 엄밀히 구분된다. 롱은 제발트의 문학 속에서 시제가 복잡하고 혼란스럽게 표현된다는 점을 지적한다. "1980년 10월, 나는 거의 25년 동안 살고 있던, 항상 짙은 회색

* A. Grohmann, C. Wells (Ed), *Digressions in European Literature: From Cervantes to Sebald*, Palgrave Macmillan, 2010, p.194.
** 앞의 책, p.196.

구름으로 덮여 있는 영국의 한 지방을 떠나 빈으로 갔다. 삶의 장소를 바꿈으로써 인생의 불운한 시기를 극복해 보려던 희망 때문이었다."* 롱은 제발트의 글이 "1980년 10월에 25년 동안 살고 있던 영국을 떠나 여행을 갔다"로 간략히 표현될 수 있음에도 제발트가 일부러 시간대를 혼잡하게 만들려고 복잡한 문체를 선택했다고 말한다. 제발트는 구체적인 시제를 표현할 때 화자의 심정을 개입시킴으로써 소설의 시간을 불명료하고 혼란스럽게 그리려 했다는 것이다.

 이런 복잡한 시제만 봐도 알 수 있듯, 제발트가 떠나는 여행은 여러모로 특별하다. 그는 현재가 주는 즐거움을 향유하려는 목적을 가지고 여행하지 않는다. 그저 시간을 죽이면서 세상을 돌아다닐 뿐이다. 그 속에서 화자는 자신이 들르는 공간이 머금은 과거를 흡수하는 필터가 된다. 소설의 화자는 독자의 눈으로는 현재형으로 읽히는 여행을 과거형 시제로 회고함으로써 여행이 지닌 확실성을 의심하도록 만든다. 기억은 착오를 일으키기 마련이며, 또한 시간이 흐르면 진실성을 왜곡할 수도 있다. 따라서 과거형 시제는 제발트가 떠난 여행을 혼란에 빠트린다. 화자는 예컨대 여행이라는 현재에 집중하기보다는 작품 속에 등장하는 사물들과 공간의 역사에 더 관심이 있으며, 이 역사들을 통해 과거로 시간여행을 떠난다. 이처럼 제발트 소설이 구사하는 어지러운 시제는 우리가 내러티브 경제에서 확고히 약속받은 '끝'이라는 보상을 주지 않는다. 독자는 어리둥절한 채로 여행의 도착지가 실은 도착지가 아니었음을 알게 되고, 우리가 안갯속에서 맴돌고 있다는 불안을 느낀다.

* W.G 제발트, 『현기증, 감정들』, 배수아 옮김, 2014, 문학과지성사, 35쪽.

『현기증, 감정들』(1990)이 구사하는 후기 (post-script) 형식의 결말에 대해 롱이 논평하는 것을 보자. 그는 『현기증, 감정』 속 「외국에서」의 결말에 주목한다. 제발트는 프란츠 베르펠이 평단의 극찬을 받은 자신의 소설을 들고 요양원에 머물고 있던 카프카를 만나는 에피소드로 소설을 (당혹스럽게) 끝낸다. 이 에피소드 자체는 제발트의 소설과 밀접히 연관된 내용이긴 하지만, 독자가 염원하는 종류의 끝, 즉 집으로 복귀하는 결말은 아니다. 에피소드들은 선형적인 이야기가 인과적으로 전개되는 방식과는 전혀 무관하다. 그것들은 오로지 은유적인 유사성에 기반해 있다고 말할 수 있다. 즉 제발트의 소설 속에서 배경이 한 공간에서 다른 공간으로 이동하는 이유는 그렇게 이어진 두 공간이 연상시키는 과거가 어느 정도 연결되어 있어서다. 제발트의 인물들은 아무 행동도 하지 않는다. 단지 화자의 시선만이 한 장소에서 또 다른 장소로 움직이며 각 공간의 기억을 탐사하는데, 이것이 그의 이야기 속 공간을 만드는 동력이라 할 수 있다.

시작과 끝이 모호한 '여담'의 구조를 연필로 그려 본다면, 아마 중간이 비어 있는 채로 빙빙 회전하는 도넛 모양의 원환에 가까울 터다. 그리스 고전학자 대니얼 멘델손은 여담을 활용하는 이 문학적 형태를 그리스 고전 『오디세이아』에서 찾는다. 이러한 문학적 구조는 마치 회전교차로처럼 생겼다. 멘델손은 한 인터뷰에서 이야기가 여담과 연결되고, 처음에는 여담으로 보였던 것이 이야기로 변하는 방식의 구조가 꼭 도넛이나 반지처럼 생겼다고 말한다.

"긴 이야기를 들려준다고 가정해 볼까요. 이야기 A라고 부르는 이야기를 시작하고, 듣는 사람이 이야기 A를 이해하는 데

도움이 되는 배경 정보를 제공해야 하므로 앞선 이야기를 중단하고 이야기 B로 넘어가는데, 만약 그 이야기 B의 배경 설명이 필요해지면 또 다른 이야기인 이야기 C로 넘어가야 하죠. 이야기 B를 조명하는 데 도움이 될 수 있는 또 다른 이야기를 시작해야 하니까 말이죠. 결국 이야기 C에서 이야기 B로 돌아오고, 다시 이야기 A에서 처음 중단했던 지점으로 돌아와 스토리를 마무리하는 거죠."*

멘델슨은 『오디세이아』에서 일탈과 순환이 멋지게 매듭지어지는 모습을 볼 수 있으며, 심지어 이러한 구조가 시간을 중심에 둔 현대적 문학과도 연결된다고 말한다. 예컨대 프루스트의 『잃어버린 시간을 찾아서』는 여담의 박물관으로, 시간들이 영원히 일탈하는 이야기 공간을 만든다. 이 작품에는 시간의 파편들이 모이고, 우리는 오직 이 파편들을 통해서 세계 전체를 어림잡을 뿐이다. 멘델슨은 역사도 여담에 해당하냐는 질문에 이렇게 답한다. 역사는 계획된 플롯(음모)처럼 보이지만, 실은 우연들이 결합되어 일어난다고 말이다. 동시에 그는 이 우연들을 연결하는 질서, 허구와 현실의 차원이 혼합된 일종의 질서가 있다고 말한다.

물론 오늘날의 문학에서 원환 구조가 사용되는 목적은 과거와는 다르다. 멘델슨은 호메로스의 『오디세이아』와 제발트의 고리 구조를 구별한다. 호메로스에게서 볼 수 있는 내러티브의 고리, 원,

* John Freeman, "Daniel Mendelsohn Makes a Powerful Case for the Art of Digression", LITUB, 2023년 10월 18일 접속. https://lithub.com/daniel-mendelsohn-makes-a-powerful-case-for-the-art-of-digression/

일탈, 방황은 사물을 조명하고 그 안에 숨겨진 통일성을 구현하기 위해 고안된 것이었다. 반대로 제발트 소설에서 볼 수 있는 고리 구조는 독자에게 혼란을 주기 위해 고안된 것으로, 제발트의 인물들은 스스로 빠져나올 수 없고 명확한 목적지도 존재하지 않는 구렁텅이에 갇혀 있다.* 제발트의 소설로 대표되는 현대적 문학에서는 전혀 상관없는 일들이 동형적인 구조를 가진 듯 되풀이된다. 독자는 이러한 혼란의 정체에 대해서 다음과 같이 묻게 된다. '그렇다면 제발트 소설에서 우리가 경험하는 혼란은 무엇일까?'

먼저 우리는 제발트의 『토성의 고리』(1995)가 애초부터 역사의 파괴를 다루고 있음을 잊어선 안 된다. 그의 소설을 주도하는 분위기가 멜랑콜리인 건 바로 그래서이다. 그리고 이는 정지돈의 소설에서도 재현된다. 많은 이들이 제발트 소설을 다루는 장치를 이용해 정지돈의 소설에서 낡고 해진, 폐허가 된 인간사의 유산을 발견하는 이유가 바로 거기에 있다. 비평가들은 사물이 파괴되어 기호가 된다는 이 단순한 사실에만 초점을 맞췄다. 그러나 나는 현실의 사물을 기호로 만드는 여담 구조의 동역학이 우리 시대의 혼란과 닮아 있다는 데 더 주목하고 싶다. 이 두 작가의 소설에서 독자가 파괴된 역사를 확인할 방법은 오직 여담뿐이다. 이 소설들이 채택한 원환 구조는 '서사시'적인 리듬과 '드라마'라는 인간적 요소를 상실시키기 위해 고안되었다. 몸을 잃은 유령들은 시간도 잃어버리게 되는데, 이 유령들이 사는 집은 일종의 유실물 센터라고 할 수 있을 것이다.

그렇다면 이야기에 본질적으로 포함되어 있는 인간적 요소

* Daniel Mendelsohn, *Three Rings*, University of Virginia Press, 2020, "3. Temple", EPUB.

란 과연 무엇인가, 또한 '서사시'적인 것과 '드라마'는 또 어떻게 정의할 수 있는가. 이에 관한 탁월한 설명은 조지 스타이너의 『톨스토이냐, 도스토예프스키냐』(1960)에서 읽을 수 있다. 19세기, 나폴레옹이 등장하고부터 유럽의 소설은 극단적인 변화를 겪는다. 사회에서는 매일매일 전쟁과 정치적 격변이 일어나고, 그 속에서 시민들은 나폴레옹의 보나파르트주의로 자기 신념을 갈아입었다. 보나파르트주의란 지도자 개인의 카리스마에 기반해 정치적인 안정을 도모하고 사회의 갈등을 최소화하는 데 치중하는 정치적 이념이다. 스타이너에 따르면, 19세기에 보나파르트주의는 개개인의 삶에도 침윤되어 있었다. 소시민들도 계급 상승에 성공해 나폴레옹이 될 수 있다는 믿음이 그들을 소영웅으로 만들었다. 모든 것은 신속하게 변한다. 인물들은 모두 기회주의자가 되어 자신 앞에 놓인 시간을 영리하게 활용해야 한다. 이와 같은 소영웅주의는 리얼리즘이 태동하는 배경이 되었다. 짧은 시간 내에 기회를 포착하려고 이리저리 뛰어다니는 소영웅은 변화무쌍한 근대 자본주의의 지옥도를 그려 내는 데 필수적이었다. 더 나아가 오직 기회주의적 소영웅만이 (근대 자본주의의) 시간이 흐르는 속도를 따라잡을 수 있으므로 그는 리얼리즘에 필수불가결한 존재라고까지 말할 수 있다.

　　이후 유럽 사회가 안정화하며 상실한 역동성은 러시아와 미국이라는 서구 사회의 변방으로 옮겨 갔다. 근대 자본주의와 불가분의 관계를 맺은 소설이라는 양식은 러시아에서 독특한 변형을 겪었는데, 특히 톨스토이와 도스토옙스키는 각각 시간을 그리는 상이한 방식의 토대를 확립했다. 동일한 시간대를 배경으로 삼더라도 두 작가는 다른 방식을 취한다. 톨스토이는 서사시적이다. 그는 규범이나

풍속처럼 인간의 삶 속에 느리고 깊숙이 배어든 시간을 그린다. 한편 도스토옙스키는 드라마를 택한다. 그는 범죄 행위가 일어나는 현장 같은 긴급한 상황을 이용해 우리 인간의 형이상학적 진실이 드러나도록 만든다. 그러므로 도스토옙스키의 시간은 진실이 한꺼번에 드러날 수 있는 신속한 행동의 시간이다. 이 위대한 작가들이 시간을 사용하는 방식의 공통점은 바로 사물이 입고 있던 외면의 옷을 벗고 진실의 빛을 쐬도록 만드는 데 있다.

정지돈은 근대 이후 소설의 근본적인 원리라 할 이 두 가지 방식을 모두 거부한다. 그는 시간이 길건 짧건 그것을 선형적인 구도로 활용하는 데 반감을 갖고 있다. 그는 『모든 것은 영원했다』(2020)에서 그리스의 회의주의자 피론의 제자인 티몬의 생각을 빌려와 이렇게 말한다. "사물들은 똑같이 무구별적이고 불안정하며 미결정적이다. 이러한 이유로, 우리는 지각도 믿음도 참이나 거짓을 말하지 못한다."* 정지돈은 애초에 시간이 사물을 통제할 수 있다는 생각을 포기한다. 그는 주인공인 한인 공산주의자 정웰링턴을 묘사하며 "그는 현재의 시간에 미래의 시간을 기입했고 미래의 시간을 과거의 시간에 기입했다. 결과적으로 그에게 현재는 거듭 후퇴했고, 현재를 깨달을 때면 마비 상태가 되었다."**

이처럼 근현대 소설의 전제조건을 거부하는 정지돈의 모든 소설, 그중에서도 특히 (제발트적인) 『모든 것은 영원했다』에는 시작과 종말이 모호하게 뒤섞인 시간성이 고스란히 투영되어 있다. 이는 내가 정지돈의 문학 속 시간이 곧 영상 편집 프로그램의 '타임라인'

* 정지돈, 『모든 것은 영원했다』, 문학과지성사, 2020, 17쪽.
** 앞의 책, 16쪽.

과 유사하다고 봤던 이유이다. 2019년도에 나는 정지돈에 대해 과격한 논평을 남겼다. 지금 생각하면 창피하기 짝이 없는 글이었지만, 그때도 그의 소설 속 시간 감각이 어떻게 구성되는지는 정확히 봤다고 생각한다. 나는 정지돈의 소설에서 시간이 사용되는 방식이 영상 편집 프로그램에서 영상의 블록을 옮겨서 만드는 편집 타임라인과 유사하다고 보았다. 『모든 것은 영원했다』는 종합과 통일을 거부하고, 파편들을 회전 순환로에 배치한다. 그는 인물의 내면을 조형해 시간의 경과를 보여 주는 드라마에는 관심을 보이지 않는다. 그러는 대신 그는 시간을 편집해 세계의 혼란스러운 리듬을 보여 주는 데 치중한다. 이를테면 「건축이냐, 혁명이냐」는 대한제국의 황손 이구의 이야기로 시작하지만, 공민왕 사당이 위치한 창천동에 들른 '나'에 관한 이야기로 끝낸다. 심지어 '나'의 이야기조차 완전히 마무리 지어지는 것 같지 않고 도중에 끝나는 듯한 느낌을 준다. 이는 제발트의 소설에서 쉽사리 볼 수 있는 형식으로, 말했다시피 이러한 결말 구조는 내러티브 경제의 보상 원리를 무너트려 버린다.

 『모든 것은 영원했다』에 내재한 제발트적인 교훈은 차용 수준에서 그치지 않고 방법론적인 차원으로 나아가며, 그리하여 이 소설이 근거로 삼는 시간의 구조까지 결정하게 된다. 한인 공산주의자 '정웰링턴'과 그의 아내 '안나', 그리고 그의 친구와 체코 프라하에 거주하고 있는 재미 한인 공산주의자들은 패치워크처럼 서로 모여 이야기를 파생시킨다. 이들을 잇는 가교는 프라하라는 공간이다. 이 공간만이 이들이 만날 이유를 제공한다. 이때 프라하는 우연을 끌어당기는 중력으로 작용하며, 또한 필연성의 공간이기도 하다. 한인 공산주의자들이 프라하에 온 것은 역사적 필연에 의한 것이기 때문이다.

우연과 필연, 이 대극적인 양자택일의 선택지야말로 『모든 것은 영원했다』를 구성하는 형식이라 할 수 있다. 이 소설은 필연과 우연, 믿음과 현실, 자본주의와 공산주의라는 양극단의 선택지 속에서 끊임없이 움직인다.

정지돈은 김수환이 『책에 따라 살기』에서 분석했던 러시아 허무주의자의 이원적 구도를 한국 현대사의 망명자들에게서 찾는다. 처음부터 줄곧 역사의 폐허와 잔재를 다뤘던 정지돈은 『모든 것은 영원했다』에서는 현대 한국사로 초점을 바꾸면서도 망명이라는 주제를 포기하지 않는다. 『모든 것은 영원했다』는 미국에서 살던 한국인이 공산주의자가 되어 공산국가인 체코 프라하로 넘어가는 이야기다. 정지돈은 전작에서와 마찬가지로 인물을 목적지에서 이탈시켜 정체성을 희석한 뒤 그들을 바깥 세계로 내몰아 표류하게 한다. 그러므로 정지돈의 이야기는 이동 경로, 공간, 위치한 맥락에 따라 분리된다고 할 수 있는데, 그중에서 가장 중요한 것은 이동 경로나 공간보다 '분리'다. 『모든 것은 영원했다』는 꽤 작고 짧은 책이다. 하지만 이 짧은 분량 속에 등장하는 이름들은 여기저기로 흩어져 각자의 삶을 산다. 이들은 서사시적인 시간의 흐름이나 드라마틱한 행동으로 통합되지 않는다. 게다가 그들은 진행되는 사건 속에 놓여 있지도 않다. 『모든 것은 영원했다』의 인물들은 사건 이후를 산다. 그들은 모두 혁명과 숙청, 열망이 일어난 이후의 여파 속에서 사는 사람들이다. 소설에서 그들은 캐릭터로서가 아니라 열정과 이념의 흔적으로 제시될 뿐이다. 정지돈은 박물관에서 작품을 설명하는 큐레이터 같은 말투로 인물들의 인생 여정을 빠르게 훑는다.

전경준과 송안나는 1958년 12월 북한 입국과 동시에 연락이 두절됐다. 그들의 생사를 아는 사람은 없었고 북한에서 소식을 전해주는 사람 역시 없었다. 정웰링턴은 1958년 10월 미국 시민권을 포기하고 체코 시민권을 요청했다. 그의 요청은 다음 해 2월 수락되었고 미스터 루다는 그에게 꽃다발을 보냈다. 정웰링턴은 1959년 4월 19일 귀화 선서를 했다. 안나는 알 수 없었지만 정웰링턴의 내면에선 한 가지 생각이 떠나지 않았다. 나는 안나를 판 대가로 안나를 얻었다. 그러니까 두 안나 모두에게 죄를 지은 거라고.*

우리는 화자의 입을 통해 전경준과 송안나를 만나고 그들의 기구한 인생 여정에 대해 듣지만, 그 기구한 여정은 무슨 극적인 사건의 연쇄 같은 게 아니다. 여기서 '발생한' 사건-행위는 그저 주인공 정웰링턴의 관점에서 전경준·송안나 부부를 바라보고 논평하는 일 뿐이다. 이처럼 정지돈은 행동이 시간과 공간을 움직이는 계기로 작동할 수 있다고 보지 않는다.

장편소설을 움직이는 원리에 관한 아르헨티나의 소설가 리카르도 피글리아의 설명을 들어 보자. 그는 '범죄자들의 아지트에 비밀리에 설치된 녹음기'라는 설정을 통해 장편소설의 메커니즘을 설명한다. 녹음기 하나가 범죄자들의 아지트에 숨겨져 있다. 경찰은 이 녹음기 위치를 안다. 그러나 이미 범인들은 아지트를 옮긴 뒤다. 우리는 녹음기에 담긴 목소리의 정체를 모른다. 녹음기는 경찰서에 증

* 앞의 책, 52쪽.

거물로 제출된다. 경찰이 녹음기를 설치하는 것이 1막이라면, 범죄자들이 이미 아지트를 떠났다는 사실이 드러나는 것이 2막이다. 3막은 정체불명의 목소리가 담긴 녹음기가 증거물로 제출되는 순간이다. 각각의 막에서 일어나는 행동은 긴밀히 연결되어 있다. 하나의 행동은 다른 행동의 반전을 만들어 내고, 동시에 녹음기에 담긴 비밀을 전달하는 통로가 된다. 비밀은 서서히 녹음기를 설치한 이들의 손을 떠나 경찰의 인식으로 진입하고, 3막에 이르러 마침내 밝혀진다. 녹음기를 숨겨 두는 행위는 이야기에 비밀을 심음으로써 시간을 추동하는 동력이 되는 것이다.

정지돈은 (비밀을 나르는) 현재형 서술을 자기 소설의 일반적인 원리로 채택하는 것에 완강히 반대한다. 대신에 그는 회고적인 시점을 취해 에피소드 하나하나를 영상을 편집하듯 분절적으로 서술한다. 정지돈은 에피소드를 움직이고 진행하는 것보다는 시간을 분절해 조립하는 행위에 더 매력을 느꼈는지도 모른다. 정지돈은 행위를 만드는 현재형 서술을 포기하고, 과거형 시제(회고)를 기입해 소설에서 다중적인 시점을 구축한다. 보통 시간이 흐르면서 자연스레 진실로 다가가야만 하는 사물은, 정지돈의 소설에서는 역사적 경험을 이해시키기 위해 부유하고 표류하고 만다. 사물에 의미를 부여해야 한다는 의무에서 자유로운 정지돈은 이야기 공간을 산만하게 분산시켜 사물의 의미를 소멸시키고 표면적인 기호로 만든다.

사물을 기호화하는 것은 사물에 자율성을 부여하는 일이다. 이는 대상을 우회하면서 동시에 지시하는 방식이라 할 수 있다. 가령 혁명을 묘사하기 위해 그 실패에 관한 애상을 그리는 것처럼 말이다. 정지돈은 여담을 중심으로 한 자신만의 소설 방법론을 이 작품에서

정점으로 끌어올린다. 『모든 것은 영원했다』에서 형식적으로나 내용적으로 가장 특이한 지점은 소설의 흐름을 끊고 갑자기 자신의 베를린 체류 경험을 이야기하는 대목이다. 정지돈은 선우학원이라는 인물에 관한 이야기를 하다가 멈춘 뒤, 134쪽부터 제 소설에 대한 여담으로 또 다른 이야기를 시작한다. 정지돈이 채택한 여담 구조는 소설이 다루는 대상에서부터 비롯된 것으로 보인다. 실제로 그는 주인공 선택에서부터 교묘한 전략을 구사한다. 정지돈은 정병준의 『현앨리스와 그의 시대』(2015)라는 책에서 현앨리스의 아들 '정웰링턴'을 발견했다고 말한 바 있다. 그는 여느 소설가라면 군침을 흘릴 만한 인물인 현앨리스를 주인공으로 삼지 않는다. 정지돈이 매혹된 대상은 투쟁할 적을 찾아 인생을 혁명에 투신한 현앨리스가 아니라 어느 곳에도 정착하지 못한 불능의 인물 정웰링턴이다. 정지돈은 정웰링턴의 무능력함이 외려 '세계를 증명하는 능력'을 가졌다는 데 주목한다. 아무것도 말하지 않으면서 모든 것을 말하는 방식 말이다. 정지돈의 표현에 따르면 이 소설의 진정한 역량은 "보지 못한 것에 대한 증언"*을 하는 데에 있다. 이런 생각은 정지돈이 '정웰링턴'이라는 캐릭터를 구성하는 방식에서 여실히 드러난다. 여담 파트에서 그는 정웰링턴의 흔적을 좇기 위해 프라하로 가지만, 이야기는 그를 하나의 통합적 인물로 구성하기를 포기하고는 급작스럽게 정웰링턴과는 무관한 세계로 뻗어 나간다. 정지돈은 갑자기 그가 베를린에서 만난 유학생과의 일화나 니콜라 레 같은 영화감독의 이야기로 선회한다. 모든 것이 방향을 잃은 채 부글거리며 끓고 있으나 정지돈은 이 이야기

* 앞의 책, 134쪽.

를 어떻게 끝낼지 고민하진 않는다. 그의 관점에서는 이야기를 어디서 끝내더라도 (이미) 소설은 성립할 수 있기 때문이다.

기억의 기억: 여담 속에서

앞에서 언급했듯 정지돈 소설은 도넛 모양을 구조로 취하고 있고, 시제로는 곤충의 겹눈 구조을 채택한다. 이는 후술할 '힙너고직 문학', '히스테리컬 리얼리즘' 같은 문학적 개념과 상통한다. 이러한 문학적 개념을 요약하면 '현실이라는 외부를 극단적으로 문학이라는 허구의 내부로 끌어당기려는 시도'라 할 수 있다. 이 결론은 지안루카 디디노가 멘델슨의 『세 개의 고리』를 논평했던 글을 떠올리게 한다. 거기서 디디노는 '힙너고직'이라는 문학 개념을 언급했다. 디디노는 제발트의 문학이 하이퍼텍스트 문학의 기원 중 하나로, 마치 무한히 연결되는 웹 링크 속을 여행하는 것과 같은 느낌을 준다고 말한다. 그러면서 이런 부류의 문학을 '힙너고직 문학(최면적 문학)'이라고 일컫는다(이는 데이비드 키넌이 명명했던 '힙너고직 팝' 즉 '최면적 음악'에서 착안한 것이다). 힙너고직 문학이란 의미의 처소를 상실하는 문학이라고 볼 수 있다. 이야기 공간을 떠도는 독자는 '끝'이라는 내러티브 경제의 보상이 없는 망명 상황에서 영원히 빠져나오지 못한다. "기억의 기억을 통해 왜곡되는 음악"으로 정의되는* 힙너고직 팝의 의의는 단순히 과거 대중음악의 선율, 레코딩, 패션 등을 응용하는 것을 넘어선다. 이 음악의 목적은 고정되어 있던 역사적 맥락을 흔드는 데 있다. 과거를 모방하는 단순한 레트로와는 달리, 힙너고직

* 나는 힙너고직 팝의 또 다른 이름인 '혼톨로지 음악'에 대해 『밀레니얼의 마음: 2010년대 그리고 MZ의 탄생』(민음사, 2022)에서 상세히 기술했다.

팝은 여러 과거들을 혼성적으로 끌고 온 뒤 어디서 연원하는지 알 수 없는 '노스탤지어' 그 자체를 불러오는 것을 목적으로 삼는다. 이는 정지돈의 소설이 역사 속을 맴돌면서도 딴청을 부리며 과거의 자리로 계속해 돌아오는 이유와 상통한다. 그들은 현재와 과거를 빙빙 도는 회전 순환로에 가둬 놓음으로써 얻을 수 있는 '노스탤지어라는 느낌'에 집착한다.

'서로 연결된 꿈'을 자유롭게 오가는 독자의 모습은 여러 통로로 연결된 인터넷을 서핑하는 모습과 별반 다르지 않다. 힙너고직 문학은 이야기를 메아리처럼 울려 퍼지게 만든다. 그들은 이 이야기를 했다가 저 이야기를 한다. 물론 힙너고직 문학은 완전히 다른 이야기들을 서로 가져다 붙이는 데서 그치지 않는다. 이 장르에도 중심을 꿰뚫는 주제가 있다. 예를 들어 정지돈의 이야기는 '건축이냐, 혁명이냐'라는 질문 혹은 '우연과 필연 사이의 갈등'과 같은 개념으로 끊임없이 되돌아온다. 그리고 그 과정에서 각 등장인물과 그들이 겪는 사건은 그들 자신에게 고유하게 속한 문제가 아니라 철학적인 질문에 대한 예증으로 굳혀져 버린다. 디디노에 따르면 이러한 형식은 인터넷 시대의 문학에서 보편적인 형태다. (디디노는 그러한 문학의 사례로 정지돈이 매력적으로 생각하는 소설가 앙투안 볼로딘과 로베르토 볼라뇨를 들기도 한다.)

정지돈이 참고하는 제발트 같은 소설가는 메인 플롯과 서브플롯의 위계가 없는 여담 구조를 만들어 내는 데 치중한다. 역사는 그 구조 안에 들어설 수 없으며, 마찬가지로 역사에 속한 등장인물들 역시 각자의 맥락에서 의미를 부여받거나 진실을 발견하는 데 이용되는 대신 기호로 쪼그라든 채 이야기 속 세계를 빙글빙글 순환할 뿐

이다. 테이블에 주사위를 던지는 도박사처럼 기호를 순환시키는 정지돈은 어떤 질문, 무지막지하게 거대한 질문, 우리 인간과 역사에 대한 질문을 던지기 위해 자신이 가진 모든 판돈을 건다.

글쓰기의 왕국

이것은 마술적 리얼리즘이 아니다. 히스테리컬 리얼리즘이다. 스토리텔링은 소설에서 일종의 문법이 되었다. 다시 말해 스토리텔링은 소설이 자기 자신을 스스로 구성하고 이끌어 가는 수단이 되었다. 사실주의의 관습은 폐지되고 있는 게 아니라 오히려 소진된 채 과로 중이다. 그러므로 우리는 사실성의 차원이 아니라 도덕성의 차원에서 이의를 제기해야 적절하다. 이런 스타일의 글쓰기는 현실성이 결여되어 있기 때문이 아니라(그건 그저 엉터리 리얼리즘에 대한 일반적인 비난이다), 리얼리즘 자체를 차용하면서 현실을 회피하는 것처럼 보이기 때문에 비난받아야 한다. 그것은 속임수가 아니라 은폐다.*

제임스 우드는 자신이 비판하는 문학에 '히스테리적 리얼리즘'이라는 개념을 붙였다. 언제나 명명은 강력한 효과를 발휘한다. 이들 문학에선 '정보'가 주인공이고, 인물은 정보를 배달하는 오토바이에 가깝다. 히스테리적 리얼리즘 개념은 정지돈 소설이 역사를

* James Wood, "Human, All Too Inhuman", New Republic, 2023년 8월 22일 접속. https://newrepublic.com/article/61361/human-inhuman

'기호'로 만드는 방식에 대해 잘 설명해 준다. 우드는 히스테리적 리얼리즘 속 인물이 그저 진귀하고 독특한 역사적 산물로 가득한 경이의 방 안에 있는 캐비닛에 불과하다고 말한다. 정지돈 소설이 수많은 예술 작품을 등장시키고 이에 대한 논평으로 이뤄지는 것도 그와 비슷하다. 정지돈은 자신에 대한 비판을 기각하며 말한다.

> 그들의 소설은 등장인물의 성격이나 생각, 배경에 너무 많은 것을 허비했다. 그녀는 주장했다. 그건 작가들의 생각일 뿐이다! (…) 나는 인간을 이해하는 게 아니야, 나는 그저 이야기를 쓰고 있을 뿐이라고.*

정지돈이 반대하는 '인물'이라는 개념은 우드가 소설을 움직이는 핵심 요소로 간주하는 것이다. 우드는 핀천, 돈 드릴로, 제이디 스미스 같은 소설가는 가짜 인물을 기용한다고 쓴다. 그들의 소설에 등장하는 인물은 이야기에서 일어나는 위협으로부터 안전하고 갈등을 피한다. 이들의 소설은 갈등 중심의 이야기를 짜는 대신 수많은 사회적 요소들을 거대한 패치워크처럼 엮는 데 집중한다. 등장인물은 거대한 규모에 부합할 만한 복잡한 내러티브를 운반하는 요소로서만 기능한다. 그러므로 이야기를 짊어지는 수레일 뿐인 인물은 유의미한 내적 갈등을 겪지 않는다. 인물은 갈등과 몰락으로부터 자유롭다. 인물이 겪는 내적 갈등 혹은 내적인 변화가 이야기 내에서 '시간'을 흐르게 만든다는 점을 상기해 본다면, 가짜 인물들이 자아내는

* 정지돈, 『모든것은영원했다』, 114쪽.

시간은 시간의 모조품이라고 볼 수 있을 것이다. 그러나 인물 내면의 변화에는 필연적인 동기가 부여되어야 한다. 피글리아의 장편소설론에서 보았듯, '행위는 비밀을 숨겨 놓고, 그 비밀은 시간에 의해 베일을 벗는다'라는 행위-비밀-시간의 삼위일체는 소설의 근본적인 뼈대다. 『고리오 영감』에서 주인공 으젠의 성격은 사건의 변화에 발맞춰 바뀐다. 처음에는 고리오 영감을 경시했던 으젠은 자신(시골에서 올라온 고학생)과 고리오 영감(딸의 이기심 때문에 몰락한 상인)의 삶이 마주하는 순간을 경험하며 그를 이해하게 되고 성장한다. 반면 '히스테리적 리얼리즘' 속 인물은 세상을 관찰하고 논평하는 렌즈 이상의 기능을 갖지 않는다. 우드는 이렇게 덧붙인다.

> 저 작가들이 가장 소중히 여기고 절대적인 가치로 제시하는 것은 바로 이와 같은 이야기의 연관성이다. 끝없는 그물망은 의미를 위해 필요한 전부다. 이 소설들 각각은 지나친 구심력을 갖고 있다. 서로 다른 이야기들이 서로 얽혀 들어가며 이중 삼중으로 얽힌다. 등장인물들은 끊임없는 연결과 연결 고리, 줄거리, 편집증적인 유사점을 목격하게 된다. (모든 것이 다른 모든 것과 연결되어 있다는 믿음에는 본질적으로 편집증적인 무언가가 있다.)*

소설의 모든 인물이 서로 얽혀 들어가는 풍경은 편집증적일 뿐더러 인물을 비인간적인 '연결 고리'로 격하한다. 우드는 정지돈

* James Wood, "Human, All Too Inhuman".

자신이 직접 밝힌("나는 인간을 이해하는 게 아니야, 나는 그저 이야기를 쓰고 있을 뿐이라고") 문학적 원리도 미리 반박하고 있다. 그에 따르면 위대한 소설가들이 캐릭터 묘사에 특별히 더 많은 시간을 할애하는 건 아니며, 그들 역시 인물을 전형적인 내러티브 장치로 쓸 때가 많다. 그러나 위대한 작가는 그렇게 하면서도 캐릭터의 외피를 벗겨 내 진실에 이르게 만든다. 독자는 상황에 의해 뒤틀리고 움직인 캐릭터가 다다른 상황에 동조한다. 우리는 캐릭터와 함께 고통을 겪는다.

반면 정지돈은 인물과 사건에 관객이 침투해 감정적 결론에 이르는 것을 거부하는데, 여기에는 명확한 이유가 있다. "그와 그의 친구, 가족들에 대한 짧은 이야기를 쓰기로 결심했을 때 원했던 것은 그들을 생각하는 것이었고 그들을 통해 생각하는 것이었다."* 그러나 정지돈이 사용하는 기법은 역설적으로 그의 목적을 배반하는 데 기여한다. 등장인물이 겪는 '드라마'는 그 인물이 내면적 갈등을 재창조하며 성장하는 데 필수적인 요소지만, 정지돈의 소설에서는 역사가 만든 비극에 의해서 고통받는 인물조차 이미지 혹은 기호로 변하기 때문이다. 정지돈은 역사적 인물이 살았던 시공간을 그들의 시선에 이입해 그리려 하지만, 실제로 그 인물들 앞에 펼쳐진 세계는 오로지 이야기의 공간을 만드는 작가 개인의 손길에 의한 것이다.

정지돈 소설에 나는 이런 공식을 도입한 적 있다.

가짜 인물 × 가짜 인물 = 모조 시간

* 앞의 책, 134쪽.

이 생각은 지금도 유효하다. 반면 정지돈을 비롯해 그를 비평적으로 옹호하는 측에선 책을 좇는 영웅의 모험이 오히려 현실을 파생시킨다고 주장한다.

아마 그런 이 가운데서 정지돈을 가장 효과적으로 옹호한 이는 문학평론가 강보원일 것이다. 그는 『에세이의 준비』(2024)에서 마음 가는 대로 자유롭게 글을 쓰라는 '아마추어리즘'의 원칙에 의문을 표한다. 강보원은 누구나 글을 쓸 수 있는 건 아니며, 자유로운 글쓰기를 권유하는 것이야말로 쓰지 못하는 이에게 죄책감을 심어 줄 수 있다고 말한다. 오히려 글을 써야만 하는 사람이 있다고, 다시 말해 고되고 무의미한 글쓰기라는 '과업'에 복무할 수 있는 사람이 있다고 강보원은 주장한다. 현실이 글쓰기를 요구하는 것이다. 강보원에 따르면, 어떤 작가는 글쓰기를 강요하는 현실의 명령을 일종의 계시처럼 느낀다.

나는 강보원의 글을 읽자마자 각기 다른 차원의 현실(미래, 과거, 현재 혹은 여기와 저기)을 연결하고 이를 통해 새로운 생각을 촉발하려 애쓰는 정지돈이 떠올랐다. 강보원의 이 글은 글이 우리 인생을 돕는 아마추어적인 도구라는 주장에 대한 비판인 동시에 정지돈에 대한 비평적 옹호라는 생각이 들었던 것이다. 그의 말을 조금 다른 각도에서 보면 현실이 글쓰기를 위해 존재한다는 말처럼 들린다. 정지돈과 강보원에게 현실은 예술을 생산하기 위한 도구에 불과할지도 모른다. 정지돈은 우리가 사는 거대한 현실을 종이와 펜의 리바이어던으로 축소하는 작가다. '정지돈 사태'의 핵심은 바로 이 지점에 존재한다. 정지돈(이라는 이름의 프로그램)은 타인의 경험을 극화해 착취할 의도를 가지고 있지 않다. 오토픽션이라고 명명되는 작품

과는 달리 정지돈의 소설은 자전(autography)을 중심으로 한 소설이 아니다. 보다 분명히 말하면, 그의 소설은 일반적 의미의 허구라기보다는 일종의 아카이빙 프로젝트라고 할 수 있는데, 이러한 프로젝트에서 정지돈 자신은 큐레이터이자 주인공이고 프로젝트 행정 담당자. 정지돈은 실제 인물의 삶을 박물관 전시대 위에 놓인 기호로 제시한다. 그의 작품이 혹여 동시대의 삶을 다룬다 하더라도, 그 삶은 독자적인 생을 지닌 캐릭터가 아니다. 그의 소설에서 인물은 미증유의 유토피아들을 관찰하는 도구 이상도 그 이하도 아니다. 우리는 정지돈의 소설이 지닌 위험성을 인격성·도덕성의 견지에서 비판해선 안 된다. 정지돈 소설에 내재된 결함은 그의 인격과는 무관하며, 오늘날의 문학이 당면한 문제와 더 가깝기 때문이다.

문학적으로 보자. 정지돈은 서사와 시간 같은 (기존의) 문학적 본질을 기각한다. 그에게 전통적인 문학을 대체하는 개념은 '여행 가방'이다. 과거에 일어난 혁명적 사건과 혁명가들이 꿈꿨던 유토피아로 여행을 떠나는 정지돈은, 큐레이터로서 반-문학적인 것들을 수집하고 조합한다. 이를테면 정지돈의 문학적 원천 가운데서 그의 큐레이션십에 영향을 준 건 『문학은 어떻게 내 삶을 구했는가』와 『여행 가방』일 것이다(정지돈은 여러 자리에서 데이비드 실즈와 세르게이 도블라토프의 작품을 추천해 왔다). 전자는 자기 인생에서 일어난 실화를 문학 작품과 병렬하는 논픽션이고, 후자는 미국으로 망명 온 소련 출신의 작가가 소련 시절을 회고하는 소설이다. 두 글의 공통점은 작가 자신의 일화뿐 아니라 타인의 일화를 활용한다는 것이다. 그들이 일화를 빌려 온 타인에게 허락을 구했는지는 모르겠지만, 어차피 그 일화 속의 삶은 기호로, 전시품으로 변형된 그 무엇이다. 정지돈에게

삶은 문학이라는 리바이어던의 뱃속에 널브러진 죽은 물고기다.

　　　　이러한 맥락에 따르면, 정지돈 소설은 자전적 요소를 오직 현실-외부와 허구-내부의 연결 고리로 활용하기 위해 삽입한다고 볼 수 있다. 그의 소설이 과거를 박물관 전시대에 놓인 박제품처럼 활용할 때, 이를 가능케 하는 것은 '나'라는 서술자다. 정지돈은 현실을 허구 안으로 포개거나 허구를 현실로 확장하기 위해 움직였고, 그 과정에서 1인칭 시점과 전지적 시점을 합치하려는 기이한 모험에 빠져들었다. 소설 속 '나'는 우선 서술자로 존재하지만, 그와 동시에 작가로서 글자를 통해 문학적 현실을 창조하는 '신'이기도 하다. 정지돈이 구태여 자전을 선택한 이유는 바로 서술자가 가진 정보의 한계를 돌파하기 위해서다.

　　　　소설에서 서술자의 역할과 그 한계는 오랫동안 문학이 다루어 온 주제였다. 특히 추리 소설 장르에서 이 문제는 더욱 두드러지는데, 이는 '후기 퀸 문제'라고 알려진 담론으로 이어진다. '후기 퀸 문제'란 본격 추리 소설의 대가인 엘러리 퀸의 작품을 통해 제기된 질문을 뜻한다. 그 질문은 이렇다. '추리 소설의 주체는 누구인가?' 당연히 그 주체는 탐정이고, 그가 쫓는 대상은 범죄자일 것이다. 그러나 문제가 있다. 소설 내에서 탐정이 지닌 정보가 완전한지 독자는 알 수 없다는 점이다. 이 책의 1부에서 다뤘던 대로 탐정은 불확실한 정보를 가지고 추론한다. 그러면 응당 독자는 탐정이 정확한 정보를 토대로 범죄자를 검거한 게 맞는지 의문을 품게 된다. '후기 퀸 문제'는 서술자가 이야기 속 세계의 일부만 알 수 있다는 제한으로 인해 생기는 질문이다. 이를 해결하기 위해 많은 추리 소설은 탐정이 취득하는 정보와 독자가 취득하는 정보가 일치하게 만드는 방식을 택했다.

소설이 진행되는 공간을 기차나 섬, 저택 같은 폐쇄 공간으로 한정하는 것이 그 해결책 중 하나다. 그런 와중에 엘러리 퀸은 『열흘 간의 불가사의』 같은 책에서 정보를 수집하고 추론하는 주체인 탐정의 무능력에 주목한다. 이 소설 속의 탐정은 실제 추리 소설가 엘러리 퀸*이다. 그는 자신의 추리가 틀렸음을 확인하고, 소설 중간에 새로운 추리를 구상해 낸다. 이는 소설 속 서술자의 무능과 소설가 그 자신의 무능을 겹쳐 놓는 영리한 속임수로, 소설 속 시공간을 한정하지 않고도 독자와 저자 간 정보의 차이를 무마할 수 있다.

 후기 퀸 문제는 정지돈 소설이 과거를 수집하는 아카이빙 시스템과 소설가라는 개인의 삶을 같이 배치하는 이유를 설명해 준다. 세상 만물에 대해 설명하는 서술자는 독자보다 항상 우위에 있지만, 결국 질문을 받게 된다. "당신 뭡니까? 허구에서 당신이 '신'인 건 알겠소만, 현실에선 당신은 작가 나부랭이에 불과하지 않습니까?" 그는 허구와 현실을 맞물리게 하는 시스템을 창출하기 위해 '나'를 활용할 수밖에 없다. 아니 에르노나 김봉곤 또는 칼 오베 크나우스고르의 오토픽션과 달리, 정지돈의 자전은 허구 시스템을 안정적으로 운영한다는 목적을 갖는다.

 영원히 끝나지 않는 허구의 모험. 정지돈 같은 여행자도 아니고, 강보원 같은 시인도 아닌 나는 현실을 만지면서 거기서 살고 싶다. 나는 글쓰기가 현실을 확인하는 도구에 불과하다는 인식에 당도하는 쪽이 낫다고 생각한다. 그러한 인식이 겨우 현실의 한계를 확인하는 데 불과할지라도, 우리는 언젠가는 이야기의 공간을 규정하는

* 다만 이 엘러리 퀸 또한 가상의 존재다. 실제 '엘러리 퀸'이라는 소설가는 프레더릭 대니와 맨프레드 리로 이뤄진 팀이다.

전지적 시점을 포기해야 한다. 왜냐고?

그러자 얼마 전 읽었던 박대겸의 멋진 소설이 떠올랐다.

박대겸의 모험: 다시 한번 책에 따라 살기

『그해 여름 필립 로커웨이에게 일어난 소설 같은 일』(이하 『그해 여름』)은 브루클린에 사는 필립 로커웨이라는 시시한 젊은이의 이야기다. 그는 레스토랑을 그만두고 돌아오는 길에 갑자기 소설이 쓰고 싶어졌고, 그래서 소설을 쓰려고 한다. 이 단순한 타임라인이 소설의 전부고, 요즘 한국 소설이라 하면 나올 법한 형식 실험이나 한국적 풍토의 묘사는 나오지 않는다. 박대겸은 단순한 소설을 쓴다. 박홀요, 박정수, 박대겸은 볼라뇨 숭배자였다. 나는 한동안 볼라뇨에 관한 모든 것을 그의 블로그에서 배웠다. 자질구레한 사실까지도. 볼라뇨는 베를린에서 체류하던 중 모기를 잡았다. "아무도 없었다. 그 주에 거기서 숙박하는 사람은 내가 유일했다. 발돋움하여 소음을 내지 않으려 했고 방으로 돌아와 밤새도록 모기를 잡았다. 마흔 번째 모기를 잡고 나서야 잡은 모기를 헤아리는 것을 그만두었다. 차마 창문을 열어 보지는 못하고, 창문의 크리스탈 틈새로 코를 바싹 갖다 댔다."*

『그해 여름』의 저자가 박대겸임 (기억이 안 난다면 다시 앞을 살펴보시길!)을 알게 된 나는 그의 소설이 볼라뇨적인 것으로 가득 차 있지 않을까 기대했다. 하지만 생각과는 달랐다. 박대겸의 소설은 우엘벡 (데뷔작에서 묘사 자체를 생략하는 실험을 했던 작가다)이나 하루키

* 박대겸, "베를린", ¡Viva Bolaño!, 2023년 8월 22일 접속. https://vivabolano.tistory.com/38

초기작을 연상케 할 만큼 묘사가 드문데, 담백하다 못해 심심할 정도다. '볼라뇨 추종자'였던 박대겸이 왜 이렇게 변한 걸까? 볼라뇨적인 것은 박대겸 속 어디에 있을까. 왜 그는 옛날의 후장사실주의 동료들처럼 수많은 인용과 여담의 길로 빠지지 않는 걸까?

 박대겸은 나의 질문에 대한 답을 유보한다. 대신에 그가 제시하는 건 수많은 인용이 아니라 다소 평범한 남자 '필립 로커웨이'다. 필립 로커웨이는 아무것도 모르는 청년이다. 그는 소설에 관해서도, 삶에 관해서도 그닥 아는 게 없다. 박대겸은 이 젊은 남자가 사는 세상을 차례차례 보여 준다. 그의 친구는 두 명인데, 이 둘은 딱 달라붙어 다니는 짝꿍 같다. 정비소 같은 데서 일하고 캠핑카를 사서 미국 전역을 여행하길 바라는 이 친구들처럼, 필립 역시 평범한 인물이다. 소설이 쓰고 싶다는 생각을 떠올린 계기도 불분명하다. 그는 투명한 인간이지만, '히스테리적 리얼리즘'이나 정지돈 소설의 '나'처럼 사건을 운반하는 기계가 아니다. 그는 그냥 우리 주변에 있는 남자다. 내가 이 소설에 매혹된 이유는, 소설의 주인공이 뭣도 모르는 어중이떠중이여서다. 그는 소설에 대해 하나씩 배워 나가야 한다. 박대겸은 이 인물에 특별한 사명감을 부여하지도 않는다. 그는 책과 만나는 인물의 일상을 묘사할 뿐이다.

 혹시 괜찮으면 우리랑 같이 독서 모임 하지 않을래요? 올리비아가 물었다. 필립이, 독서 모임요? 하고 되묻자, 올리비아는, 지금까지의 독서 경험 같은 건 중요하지 않다고, 그냥 책을 읽고 이 부분은 이상하다든지 이 부분은 잘 모르겠다든지 그냥 솔직하게 말하면 된다고, 어차피 소설 감상에 정답 같은 건 없

으니 아무 상관이 없다고 말했다.*

　　평생 책에 관심을 두지 않았던 필립은 소설 모임에 참여하면서 소설이 무엇인지 배운다. 여기서 박대겸은 현실과 텍스트의 관계를 '텍스트를 모방하는 현실'이라는 단순한 구도로 정리한다. 필립은 타인의 글쓰기를 모방함으로써 배운다. 페렉, 르베, 브레이너드. 박대겸은 소설의 형식을 모방한다. 그는 각 소설의 형식이 하나의 삶임을 발견한다. 반면에 정지돈은 책과 현실을 분리한 뒤 책을 현실이 따라야 할 모델로 생각한다. 정지돈에게 현실은 '나'가 위치한 곳이고, 그 현실 속에 있는 '나'는 책을 추적하는 데 온 힘을 쏟는다. 정지돈의 현실은 책의 모방일 뿐인 열등한 차원의 세계처럼 보인다. 현실은 시시하고, 그런 현실에 사는 우리의 삶은 더 시시하니까. 과거에 있는 실현되지 않은 유토피아를 향해 우리의 시간을 굴절시키지 않으면, 우리의 인생은 평범한 것이 된다. 정지돈이 결코 참지 못하는 것은 평범해지는 것이다. 물론 박대겸도 책 애호가로서 정지돈처럼 수많은 작가의 이름을 이야기한다. 그러나 상호 참조의 문학적 여담을 만들어 내는 정지돈과 달리 박대겸은 그저 목록과 이름을 나열하거나, 필립이 작가들의 글을 필사하는 모습을 묘사하는 데 그친다.

　　윌리엄 포크너라는 이름과 후안 룰포라는 이름과 캐시 애커라는 이름과 올가 토카르추크라는 이름과 J. M. 쿳시라는 이름과 제이디 스미스라는 이름과 사뮈엘 베케트라는 이름과

*　박대겸, 『그해 여름 필립 로커웨이에게 일어난 소설 같은 일』, 호밀밭, 2023, 79쪽.

훌리오 코르타사르라는 이름과 클라리시 리스펙토르라는 이름과 블라디미르 나보코프라는 이름과 표도르 도스토옙스키라는 이름 등등 도대체 어떤 식으로 연관성이 있는지 감을 잡을 수조차 없는 수많은 이름이 자리하게 되었다.*

우리는 이러한 소설들을 정전의 체계에 놓곤 한다. 누군가는 1급 작가, 누군가는 2급 작가, 또 누구는 3급……. 박대겸도 마찬가지로 소설가들을 자신의 기준에 따라 배치한다. 그는 진짜를 모방하는 1류 작가와 1류 작가를 모방하는 2류 작가, 2류 작가를 모방하는 3류 작가를 차례차례 놓는다. 주인공 필립은 술집에서 서평가 로돌포 존스를 만나면서 표절과 모방의 차이를 배운다. 모방은 아이디어를 슬쩍 훔쳐 오는 것, 다시 말해 문체와 플롯, 배경 설정 등을 가져오는 것이다. 1류 모방 작가는 무엇을 모방할까? 그는 영원히 빛나는 '진짜'를 모방한다. 그리고 2류는 1류를, 3류는 2류를 모방한다. 우리의 인생은 모방으로 가득 차 있다. 그 수많은 모방 행위 속에서 정말 중요한 부분은 따로 있다. 문학사의 정전에 오르는 일보다 더 중요한 것, 그것은 우리가 모방하려 하는, 즉 쓰려고 하는 충동에 사로잡히는 일이다. 필립은 소설 막판에 다다라 여자 친구 마리아 히토미의 편지를 읽음으로써 '글쓰기'라는 충동이 정확히 어떤 것인지 알게 된다.

그전까지 필립은 타인의 글을 모방하는 훈련을 했었다. 그는 에두아르 르베의 『자화상』, 조 브레이너드의 『나는 기억한다』, 조르주 페렉의 『임금인상을 요청하기 위해 과장에게 접근하는 기술과 방

* 앞의 책, 88쪽.

법』을 읽은 뒤 그들의 형식을 베껴 쓴다. 그의 모방은 소설로 이어지지 못하고 그저 문체 연습을 하는 데서 그친다. 그러다 받은 것이 히토미의 편지다. 자살한 그녀의 아버지는 늦은 나이에 소설가로 데뷔하고 활동했다. 어린 나이에 아버지와 헤어진 히토미는 그에 대한 기억이 희미하다. 아버지는 미국에 짧게 거주하다 바로 일본으로 갔고, 어머니는 히토미에게 아버지에 관한 이야기를 해 주지 않았고, 필립 또한 히토미에게 가족에 대해 묻지 않았으므로 독자가 그녀의 가족에 대해 아는 정보란 극히 적다. 박대겸은 그녀의 아버지에 대한 정보, 즉 그 인물의 과거를 더는 알려 주지 않는다. 그 대신 박대겸은 이렇게 쓴다.

> 우리가 현재를 얼마나 충실하게 사느냐에 따라서, 우리가 생각하는 과거는 언제든 바뀔 수 있다. 그러므로 우리는 미래의 삶이 아니라, 지금 현재의 삶에 좀 더 집중할 필요가 있다. 그것이 결국 과거를 바꾸는 일이고, 미래에도 직접적인 영향을 미치는 일일 것이다. (…) 나는 교토로 돌아가야 한다. 과거를 바꾸기 위해서.*

그녀의 아버지가 어떤 사람이었고 어떤 삶을 살았는지는 이 소설에선 그다지 중요하지 않다. 그들이 쓰고 말하는 것, 즉 그들이 생각하는 것은 지극히 단순한 교훈이다. '우리는 과거로 되돌아가야만 한다.' 글쓰기는 과거로 되돌아가는 수단이며, 그 과거란 우리가

* 앞의 책, 170쪽.

전혀 알지 못했던 그림자가 줄지어 서 있는 어두운 곳이다.

　　박대겸의 소설은 과거를 바꾸려고 안간힘 쓰는 조지프 콘래드의 소설과 흡사하게 느껴진다. 콘래드의 『로드 짐』(1900)과 『어둠의 심연』(1899) 두 작품 모두 주인공 '말로'가 기억을 회상하는 식으로 이야기가 전개된다. 옛날을 회상하는 화자는 사실들을 완벽히 서술하지 못하고, 과거 시제는 이야기를 불확실성으로 물들인다. 콘래드는 이야기하기(story-telling)를 시간의 '불확실성'을 다루는 도구처럼 사용한다. 특히 『로드 짐』속 이야기는 말로의 회상, 짐의 발언, 짐의 회상으로 나뉘는 3중 구조를 취하는데, 이 복잡한 구조는 시공간 자체를 환상처럼, 두려운 추억처럼, 끈적거리는 유체처럼 만든다.

　　보르헤스는 한 인터뷰에서 이렇게 말했었다. "소설을 잘 읽지 않습니다. 저는 '우화'를 쓰는 작가죠. 제가 가장 좋아하는 소설가는 콘래드입니다." 보르헤스의 소설에서 가장 중요한 요소는 (콘래드의 소설에서처럼) 과거와 현대 사이의 대칭이다. 그러니까 한 명은 과거를 바꿀 수 있는 선택으로 진입하기를 거부하고, 다른 한 명이 대신 그 선택을 한다. 그가 과거를 변화시킬 수 있는 길로 진입하자 길은 다시 둘로 나뉘고, 그 역시 둘로 나뉜다. 그는 영웅인 동시에 겁쟁이다(「배신자와 영웅에 관한 주제」).

　　콘래드의 『로드 짐』은 승객을 버리고 도망간 짐이라는 선원이 자신의 과거에서 벗어나고자 하는 이야기다. 사실 승객들은 죽지도 않았다. 하지만 그에겐 자신만의 윤리가 있다. 정체불명의 양심이라는 것이 그를 괴롭힌다. 그는 겁쟁이로 남은 자신의 과거를 뒤바꾸려고 시도한다. 정지돈과 제발트의 소설이 과거를 회고하는 시점을

채택할 뿐 현재형으로 진행하는 드라마를 도입하지 않는 것과는 달리, 콘래드와 보르헤스의 소설에선 과거를 바꾸기 위한 현재의 모험이 펼쳐진다. 박대겸이 그 끄트머리에 자리할 이 '대결하는 자들'의 여정에는 피츠제럴드의 『위대한 개츠비』도 속해 있다. 그 소설은 결국 겁쟁이처럼 살아 온 자신의 과거와 싸우는 한 인간의 이야기이기 때문이다.

박대겸과 콘래드, 피츠제럴드, 보르헤스는 환상, 로맨스, 도주에 의거해 자신의 과거와 대결한다. 저 소설가들이 꾸린 내러티브는 과거를 중심으로 삼은 뒤 그 인력으로부터 벗어나고자 한다. 이는 소설 혹은 '허구'란 곧 현실을 관통하는 시간과 대결하는 작업이며, 종국에는 현실이라는 시간에 대한 복수라는 점을 말해 준다. 늘 과거형으로 진행되는 이야기는 현재를 뒤바꿀 선택을 제공하는 장소로 변모한다. 우리는 현실의 시간 이면을 흐르는 이야기꾼의 망상을 듣는다. 이야기꾼은 안개가 드리워진 것처럼 불투명한 삶의 이야기를, 한 인간이 자신의 그림자와 투쟁하는 이야기를 들려준다.

박대겸의 투쟁은 과거를 뒤바꾸려는 글쓰기의 힘에 의지한다. 글쓰기를 배우는 필립은 다름 아닌 인생에 대해서 배우는 중이나 마찬가지다. 읽기와 글쓰기는 성장을 위한 도구가 된다. 박대겸의 소설은 볼라뇨와 털끝만큼도 닮지 않았음에도 『야만스러운 탐정』이 선사한 교훈을 완전히 숙지한다. 『야만스러운 탐정』의 주제는 '우리가 사는 세계에서 성장은 힘들뿐더러 어떤 면에선 불가능하다'는 점이다. 오늘날 세계는 부뉴엘의 영화 〈잊혀진 사람들〉(1950)에 나오는 밤거리와 닮았다. 이 시공간에선 아이가 다른 아이의 머리를 박살 내고는 뻔뻔히 활보하고, 개들이 꼬리를 흔들며 살인자를 반긴다. 이

런 세상에서 성장에 관한 이야기를 만들어 낸다는 건, 또 허구 자체를 현실을 뒤바꿀 수 있는 수행적인 도구로 만들어 낸다는 건 거의 불가능에 가까운 일이다.

그러나 이 끔찍한 세상 속에서 박대겸은 이야기로 현실을 바꾸려고 시도한다. 성장이란 앞으로(미래로) 전진하는 것만을 의미하지는 않는다. 성장은 우리의 유년 시절, 우리의 트라우마를 극복해 과거를 새롭게 건축하는 것을 뜻한다. 소설 초반부, 필립은 친구들에게 여행 유튜버 '마이키 서'가 들려주었던 무서운 일화를 들려준다. 마이키 서의 삼촌은 한 암벽 전문가와 함께 곰이 득실거리는 유타 지역의 산으로 여행을 떠난다. 아니나 다를까, 곰을 마주친 삼촌과 암벽 전문가는 전속력으로 도망가는데, 곰과의 거리는 점점 좁혀져 온다. 삼촌은 내가 아니라 암벽 전문가가 잡아먹혔으면 하고 생각한다. 그런 음흉하고 더러운 마음을 먹었을 찰나, 정말로 암벽 전문가가 넘어지고 만다. 필립은, 아니 박대겸은 이야기를 멈춘다. 친구들, 아니, 소설을 읽는 독자들은 묻는다.

> "그래서 결국 마이크의 삼촌은 살아남았고, 그럼 산악 전문 여행가는 곰에게 잡아먹힌 거야?"
>
> (…)
>
> "근데 여기서 반전이 있어." 필립 로커웨이가 말했다. "살아남은 마이크의 삼촌이, 한참을 달려서 자기들이 타고 온 자동차가 있는 공터까지 도착한 마이크의 삼촌이, 이대로 산을 벗어나면 트라우마가 생겨 더 이상 그토록 좋아하던 산악 여행을 할 수 없을지도 모르고, 무엇보다 타인의 생명을 위험에 처하

게 했다는 죄책감 때문에, 물론 그건 자신의 직접적인 책임은 아니었지만, 어쨌거나 앞으로 제대로 된 삶을 살 수 없을 것이라고 판단해서, 결국 대시보드에 들어 있는 권총과 트렁크에 들어 있던 삽 한 자루를 들고 다시 산속으로 들어가기로 결심하지."*

도대체 이런 결정을 왜? 친구들 전부가 궁금해할 때 필립은 대답한다. "공포심을 없애기 위해서는, 그 공포심이 발생한 장소로 돌아가야 한다."** 필립이 들려준 우화는 소설의 교훈을 압축한다. 여기서 소설이란 한 남자가 부끄러운 과거(타인이 나 대신 죽기를 바랐던 마음)를 지우기 위해 공포(불곰)와 대적하려는 이야기다. 필립 역시 여자 친구인 히토미에게 이별을 통보받고 나서야 자신이 히토미와의 관계에 진심을 다하지 않았었음을 깨닫는다. 그는 자기 삶은 물론 히토미의 삶에 대해서도 알려고 하지 않았다.

소설의 마지막, 필립은 독서 모임의 모임장 '캐런 바우어'에게 연락해 자기 형이 묻힌 묘지에 같이 가자고 말한다. 이처럼 소설은 이야기 내내 필립과 박대겸이 밝히지 않던 존재를 갑자기 드러내며 끝을 맺는다. 이 형은 누굴까? 마리아 히토미의 아버지처럼, 우리는 그의 정체를 파악할 수 없다. 또한 박대겸은 이 작품에 등장하는 중요한 책, 즉 볼라뇨의 『2666』에서 이름을 빌려왔을 『666』이 어떤 책인지도 알려 주지 않는다. 그는 인용을 통해 멋진 문학적 꿈을 보여 주기보다는 극히 단순한 방향으로 나아간다. 박대겸은 '책'의 내

* 앞의 책, 26쪽.
** 앞의 책, 28쪽.

용을 언급하거나 인용하지 않고도 책에 따라 사는 법을 알려 준다. 그의 주장에 따르면 책은 도구에 불과하다. 따라서 문학적인 것은 현실을 대체하는 대안이 될 수 없다. 이러한 주장은 책에 따른 삶을 축소하거나 얕잡아 보는 게 아니다. 문학 애호가들은 책이라는 형식이 또 다른 삶에 해당하지 않느냐고 반문할 수 있겠지만, 꿈은 결코 현실을 대체하지 못한다. 박대겸의 글이 말하듯 문학은 우리의 삶과 현실을 더 풍요롭게 만드는 부차적인 형식이다. 결국 글쓰기는 공포를 없애기 위해 공포가 발생한 장소로 되돌아가는 일이다. 이건 인생이 문학에게 건네는 조언이다. 박대겸 소설이 대단히 오래된 소설의 냄새를 풍긴다면, 이는 이 소설이 그러한 배움의 과정을 다루고 있어서다. 우리는 모든 것을 알지 못하고 그럴 수도 없다. 우리는 문학을 어딘가에서 시작하고 또 어딘가에서 끝나는 인생이라는 선형적 시간을 이해하기 위한 배움의 도구로 이용한다. 비록 그 겉모습은 어딘가 어리숙해 보이긴 하지만, 박대겸의 소설에는 모순과 역설을 아름다움으로 고양하려는 어떤 용기가 엿보인다. 누군가는 말한다, 문학과 허구는 끝없이 순환하는 원환의 우주지만, 태어남과 죽음이 일직선상에 있는 한 개인의 인생은 선형적이라고. 많은 문학 독자는 순환하는 문학적 우주를 떠도는 정지돈의 모험에 더 높은 점수를 부여할지 모르겠다. 하지만 평범한 인간인 나는 단순하고 직선적인 길을 따르는 박대겸의 모험 쪽에 내기를 걸겠다. 그럴 때 예술은 비로소 치러야 할 싸움이 되는 것이다.

남자: 유아인, 하정우, 언니네 이발관, 검정치마, 직역하면……

첫 번째 회고

2008년 8월 8일 언니네 이발관 5집 《가장 보통의 존재》가 발매됐다. 나는 앨범이 나오자마자 CD를 구매했다. 언니네 이발관 4집 《순간을 믿어요》가 나온 뒤 4년이 지났을 때였다. 나를 비롯해 언니네 이발관의 신보를 애타게 기다리던 사람들의 기대는 크게 부풀어 있었다. 딸깍. 1번 트랙이 흘러나왔다. 노래에 완전히 매료된 나는 다음 트랙으로 넘어가지 못했다. 그저 1번 트랙을 반복해서 재생할 수밖에 없었다.

이런, 이런, 큰일이다. 너를 마음에 둔 게.
당신을 애처로이 떠나보내고
그대의 별에선 연락이 온 지 너무 오래되었지.
(…)
나에게 넌 너무나 먼 길
너에게 난 스며든 빛

언제였나 너는
영원히 꿈속으로 떠나 버렸지.

　이석원의 가사는 당신을 떠나보낸 이후의 세상을 상상한다. 노래의 화자는 추정컨대 평범한 남자일 것이다. 화자는 자신을 '보통의 존재'라고 부른다. 그는 어디서나 볼 수 있고 만날 수 있는 흔해 빠진 존재다. 당신에게 별로 인상적인 기억을 남길 수 없고, 별다른 쓸모도 없다. 꼭 내 얘기 같아 멍하니 가사를 음미하던 나는 노래가 텁텁한 로파이 사운드로 전환되는 후반부에 다다르자 전율을 느꼈다. 노래가 들려주는 풍경은 황량한 황무지로 전환되고, 풍경 속에 있는 노래의 화자는 점점 작아진다. 나는 화자와 함께 터벅터벅 황무지 속으로 들어갔지만 얼마 지나지 않아서 '너'를 잃고 나 홀로 이 무한한 황무지를 떠돈다는 느낌을 받았다.
　내가 고등학교 1학년이던 2008년, 전국은 촛불시위로 들썩였다. 나는 혁명가들과 함께 한밤의 광장을 걷는 꿈을 꾼다. 그러나 뒤를 돌아보면 나는 홀로 있다. 광장을 달리는 청년들로부터 달아나 외톨이가 되는 것이다. 언니네 이발관의 《가장 보통의 존재》는 남자가 겪고, 겪어야만 하고, 겪었던 모든 공포를 세세히 보여 준다. 남자는 아름다운 것을 버리고(〈아름다운 것〉) 슬픔 안에 갇힌다. 그는 사랑하는 여자의 이름을 고래고래 소리치지만(〈작은 마음〉), 그녀와의 기억이 떠오르면 서서히 작아진다. 남자는 '알 수 없는 세상'을 미로처럼 느끼며 혼자 걷는다. 외톨이의 마음을 투명한 빛에 투영하는 이석원의 심보는 맑지만은 않다. 그는 외톨이의 얼굴, 그가 하는 농담, 그의 슬픔을 적나라하게 드러내는 데 그치지 않고 그 외톨이를 모든 것

이 시들어 가는 황무지 같은 풍경 속으로 내던지기 때문이다.

두 번째 회고

그로부터 10년 후, 나는 영화 〈버닝〉(2018) 속 유아인의 얼굴에서 《가장 보통의 존재》의 황무지를 다시금 만날 수 있었다. 20대가 된 뒤로 나는 이석원이 만든 황무지 정원에서 달아난 줄 알았다. 친구들이 생겼고 즐거웠다. 내가 좋아하던 음악과 영화를 공유할 수 있는 친구들이 있다고 믿었다. 호시절은 아니었지만, 즐거운 시절이 있었고, 내 미래에 대해 단 한 번도 고민하지 않았다. 그러나 졸업 이후의 세상은 잔인했다. 짐 보따리처럼 취향을 얹고 다녔지만, 아무도 내가 이고 다니는 짐에 주목하지 않았다. 내가 영리한 사람이었다면 고생을 줄일 수 있었겠지만, 영 아둔한 덕분에 세속적 성공과는 먼 삶을 살았다. 돈 한 푼 없는 채로 취업 준비를 할 때 영국의 철학자 마크 피셔의 표현처럼 아무짝에도 쓸모없는 인간이 된 듯했다. 머릿속에는 '만물은 모두 짚으로 만든 개다'라는 말이 맴돌았다.

그때 칸영화제에서 소개된 〈버닝〉의 개요를 인터넷에서 읽었다. 이창동이 유아인과 뭘 한다고? 그동안 이창동은 내게 신체와 정신이 겪는 고통을 몸과 마음 밖으로 꺼내어 물화하는 신앙적인 예술가처럼 보였다. 그의 작품은 나와 안 맞는다고 생각했지만 (지금 돌이켜보면 오산이었다) 〈버닝〉을 본 나는 엄청난 충격을 받았다. 이창동의 여느 영화가 그렇듯 〈버닝〉의 유아인 역시 고통을 물화한 인물이었지만, 유아인의 얼굴은 이창동의 다른 영화 속 얼굴들과 달리 세속적인 불안을 담아 내고 있었다. 유아인은 대중의 입방아에서 자유로운 적이 없다. 예를 들어 〈사도〉(2015)로 청룡영화상 남우주연상을

수상한 유아인은 그냥 수상 소감을 말한 것만으로도 작위적이니, 불안 장애니, 과도한 나르시시즘이니 하는 다양한 비판에 직면해야 했다. 수상 소감을 말했을 뿐인데! 그렇다고 대중이 마냥 틀린 것은 아니다. 유아인의 수상 소감은 점잔을 떠는 다른 배우들의 수상 소감과 달랐다. 그는 말을 더듬고 땀을 흘렸다. 시선을 어디에 둘지 몰라 했고, 가끔 불안한 미소를 지었다. 나는 시상대에 선 그의 얼굴에서 〈버닝〉의 종수를 본 것 같았다. 유아인의 얼굴에 숨은 불안은 종수라는 캐릭터로, 또 영화 전체로 천천히 스며들었다. 영화의 라스트 신에서 종수와 유아인의 불안은 완벽히 하나가 된다. 영화 전반을 유령처럼 맴도는 불안은 벤을 죽이고 그를 묻은 다음, 자동차를 불태우고 벌거벗은 채 시골길을 걷는 종수의 뒷모습을 통해 아름다움으로 승화된다.

〈버닝〉은 멋진 장면으로 가득했다. 하지만 정작 나를 이 영화에 깊이 빠져들게 한 것은 종수가 집에서 아버지의 칼 수집품을 보는 장면이었다. 유아인은 살짝 입을 벌린 채로 경탄인지, 공포인지, 불가해한 충격인지 모를 표정을 짓는다. 칼 수집품에 무슨 의미가 있는 건 아니고, 그 칼들이 내러티브 진행에 어떤 문제를 일으키는 것도 아니다. 수집된 칼들의 무의미함을 아는 종수는 그 무의미 앞에서 경탄한다. 이 장면에서 종수의 1인칭 시점은 단순히 이야기뿐만 아니라 장면 전반을 장악하게 된다. 즉 이때 1인칭 시점은 3인칭 시점으로 전환해 이미지의 여기저기를 배회한다. 종수는 1인칭 화자이면서 3인칭 화자다.* 그는 인간이면서 유령이고, 주인공이면서 전지적 화

* 나는 『익사한 남자의 자화상』(글항아리, 2023)에서 종수의 1인칭 시점이 지닌 역사적 맥락에 대해 분석한 바 있다. 나는 그의 눈이 한국인의 눈이라는 점에 대해

자다. 『베르타 이슬라』에서 소설가 하비에르 마리아스가 스파이의 입을 빌려 3인칭 시점에 대해 논하는 대목은 칼 장식품을 앞에 둔 종수의 경탄이 가리키는 바를 정교히 설명해 준다.

"소설 속에서, 뭔가 결정을 하고 이야기를 이끌어 가는 사람은 3인칭 시점이지. 그렇지만 그에게는 질문을 던질 수도 말을 걸 수도 없어. 이름도 없을 뿐만 아니라 특정 인물도 아니지. (…) 여기에서도 분명히 '그'가 있긴 한데 존재하진 않아. 반대로 분명히 존재하긴 하는데 눈에 띄지 않는다는 거야. (…) 달리 말하면, 전지적 시점의 3인칭 화자는 보편적으로 수용되는 하나의 관습이야. 소설을 펼쳐 든 독자도 왜, 무엇을 위해 화자가 그런 단어를 선택했는지는 물어보지 않아. 그렇다고 수백 페이지 넘게 읽으면서 그것을 놔주지도 않아. 눈에 보이지 않는 사람의 목소리, 어디에서 들려온다고도 할 수 없는 외적이면서 자율적인 그 목소리를 말야."*

〈버닝〉은 한 남자가 눈에 보이지도 않고 손으로 만져지지도 않는 존재로 변하는 유령 이야기다. 유령은 불안을 가득 머금고 우리가 보는 모든 이미지 속에, 또한 이야기의 내부에 은밀히 숨어 있다. 그는 도래할 사건과 사물을 기다리면서 고양이처럼 풍경의 한구석에 웅크리고 있다. 그가 보는 사물들은 위협을 품은 흉기이자 그의 전진을 막는 장애물이다. 유아인이 입을 벌리고 감탄하는 모습, 사랑

논하면서 1인칭과 3인칭 시점을 교차시킨다고 분석했다.
* 하비에르 마리아스, 『베르타 이슬라』, 남진희 옮김, 소미미디어, 2022, 174쪽.

하는 여자에게 고백하는 모습, 파주의 촌 동네 한 바퀴를 미친 듯 조깅하는 모습……. 이 남자가 〈버닝〉에서 짓는 모든 표정과 제스처는 꼭 불안에 대한 저항처럼 느껴졌다. 유아인의 신체는 〈버닝〉에서 어떤 앙상블을 이룬다. 유아인의 입과 코, 눈과 손은 영화배우의 신체에서 흔히 느낄 수 있는 감정과는 다른 것, 즉 신경 물질의 발산구가 된다.

영화사에서 볼 수 있는 배우 연기의 전통에는 두 가지 갈래가 있다. 하나는 사실주의고 다른 하나는 인위적인 연기다. 사실주의적 연기는 메소드 연기로 대표된다. 인위적인 연기란 영화의 흐름에 맞게 비일상적으로 신체를 변조하는 방법을 일컫는다. 이를테면 브레송은 소매치기의 손동작을 유심히 바라본다. 브레송의 영화 속 손은 우리의 일상적인 손이 아니다. 유아인의 연기는 분명 메소드 연기처럼 활화산 같은 감정을 뿜어내지만, 〈소매치기〉 속의 손처럼 비일상적이고 비현실적이다. 유아인은 자신의 감정을 표현하거나 관습화된 감정을 묘사하지 않는다. 그가 연기하는 감정의 핵심엔 '불안'이 자리한다. 그 불안은 분노나 혐오, 애정처럼 특정한 대상에 귀착되어 있지 않다. 불안은 미래를 맞닥뜨렸을 때의 두려움에서 연원한다. 미래가 곧 다가오느냐 아니냐는 중요치 않다. 그 접근이 불투명하고 또한 위협을 암시하고 있다면 우리는 불안을 느낄 수밖에 없을 테다. 그러니 불안은 아직 존재하지 않는, 앞으로 도래할 어떤 것이 가져올 효과에 대한 복합적 대응이라고 규정할 수 있다. 물론 미래에 기쁜 일이 생겨날 수도 있다. 그러나 우리가 상상하는 일의 대부분은 어둡고 무서운 일이다.

유아인의 연기는 불안을 중심으로 한 감정의 연쇄 작용을 몸

으로 표현하는 것이라 할 수 있다. 비닐하우스 연쇄 방화에 대해 은밀히 털어놓는 벤 옆에서 어딘지 모를 곳을 향해 시선을 던지는 종수의 눈은 앞으로 해미가 사라지면서 벌어지게 될 일련의 사건을 예지하는 듯 보인다. 그가 한국계 미국인(스티븐 연)을 통과해 파주의 논밭 너머로 던지는 시선은 유아인을 우리 시대의 가장 중요한 아이콘으로 만드는 감각을 담고 있다. 이는 그간 한국 영화에서 맞닥트린 적 없는 감정의 동선(動線)이다. 이는 액터즈 스튜디오에서 연기를 시작한 뉴 할리우드 시대의 배우들이 일으킨 일대 혁신과도 연결돼 있다. 1970년대 미국의 뉴 할리우드 영화들은 배우의 연기에도 큰 영향을 미쳤다. 뉴 할리우드 이전, 스튜디오 시대의 고전 영화에서 카메라는 고정되어 있었다. 스튜디오 시스템은 영화를 최대한 빠르고 경제적으로 찍는 데 최적화돼 있었고, 따라서 무거운 카메라 대신 사람들이 움직였다. 제작진은 바닥에 표시한 분필 선으로 배우들의 동선을 사전에 통제했다. 반면 뉴 할리우드 시기의 카메라는 가벼워졌다. 학생들은 거리로 나가 카메라를 들었고, 자연스럽게 현실적인 이미지를 추구하게 되었다. 이러한 변화는 연기하는 방법에도 혁신을 가져왔다. 사전에 동선을 통제할 필요가 없어진 것이다. 배우들은 여기저기를 돌아다니며 연기했고, 카메라는 그들을 따라가면 됐다. 인물들은 캐릭터에 동화된 채로 자연스럽게 감정을 발산하는 메소드 연기를 추구하게 되었다.

유아인이 본격적으로 조명을 받기 시작했을 때, 나는 그가 마치 뉴 할리우드 시대의 연기자처럼 새로운 타입의 연기자라는 생각이 들었다. 기존의 한국 배우들이 감정을 분출하는 데 비해, 유아인은 보이지 않는 무엇을 기다리는 듯한 독특한 연기를 보여 주었다.

예컨대 유아인은 감정의 동선을 파괴하는 쪽이다. 그의 이러한 특징이야말로 충무로 르네상스 시기의 위대한 남자 배우들(송강호, 최민식, 설경구)와 다른 점일 테다. 이 트로이카는 메소드 연기의 대가였다. 송강호는 인물의 능청스러움을 배가하는 연기를 했고, 최민식은 울분을 터트리거나 악마가 현신한 듯한 모습을 능숙하게 선보였다. 설경구는 두 배우를 섞은 듯한 모습이었다. 이 위대한 한국인 배우들은 그저 허구의 캐릭터를 연기하는 데서 그치지 않고, 그들 자신을 관객들이 스스로를 투영할 수 있는 창문으로 변화시켰다.

유아인은 이들의 연기 스펙트럼에서 멀리 떨어져 있다. 그의 연기는 우리가 감정을 투영할 수 없도록 만든다. 유아인은 자기가 맡은 인물의 감정을 배배 꼬아서 불투명한 대상처럼 작동하게끔 한다. 유아인의 얼굴에서 사랑과 공포는 한 몸이 된다. 내가 군대에서 가장 흥미롭게 보았던 드라마는 유아인이 출연한 〈밀회〉였다. 김희애와 유아인의 연애는 꽤 파격적이었고, 재벌가의 뒷사정과 예술계의 비리가 엉킨 스토리텔링도 매혹적이었으나, 내게 진정 매력적인 대상은 유아인이라는 배우 자체였다. 유아인이 연기하는 선재라는 캐릭터는 가난한 남자다. 김희애는 부유하지만 멍청한 남편과 함께 살면서 그의 배신을 목도하고 모멸감에 사로잡힌다. 둘의 사랑이 불타오르는 건 선재의 피아노 실력, 다시 말해 예술적 능력 때문이다. 드라마 2화에서 김희애는 유아인의 피아노 연주 솜씨에 감탄한다. 그녀는 유아인의 옆에 앉고, 둘은 네 손으로 함께 피아노를 친다. 유아인이 표정을 구기자 그의 관자놀이가 부풀어 오른다. 그는 좌우로 리드미컬하게 고개를 흔든다. 어떤 이들에게 유아인의 연기는 부담스러울 정도로 과할 테다. 하지만 그의 몸이 이루는 앙상블은 감정 이입

을 요구하지 않는다. 그는 저 바깥에 있는 시간과 시선을 매개한다. 유아인은 언제인지 모를 미래에, 또 어디선가 나를 바라보고 있을지 모르는 시선에 자신을 매어 둔다. 〈버닝〉에서도 유아인은 시선의 주체가 아니라 시선에 종속되는 대상이 된다. 종수가 벤을 미행하는 장면을 보자. 종수는 벤을 따라가고 있다고 생각하지만, 역설적으로 그 장면은 벤이 종수를 주시하고 있는 것처럼 연출되었다. 거기서 벤이 실제로 종수의 미행을 알아차렸는지는 알 수 없다. 우리가 불안이 요동치는 종수의 눈길을 통해 깨닫는 사실은 하나뿐이다. 바로 그가 하나의 사물이 (객체가) 되어 가고 있다는 것이다. 유아인은 감시자지만, 그는 자신의 시선을 믿을 수 없을뿐더러 도리어 타인의 눈에 의해 감시받는 위치에 자리하게 된다. 그는 전지적 화자처럼 〈버닝〉의 세상을 창조한다. 그러나 그와 동시에 그는 해가 뜨기 전 바다 위를 거니는 안개 혹은 구조를 기다리며 주차장 한구석에 숨은 고양이처럼 극도로 작은 존재다.

 유아인은 그가 출연한 많은 작품에서 점점 더 작아지고 희미해진다. 그는 미래를 향해 자신을 던지고 그것이 도래하기를 기다린다. 나는 그가 〈가장 보통의 존재〉에서 점점 더 볼품없어지는 남자와 닮았다고 생각한다. 사랑을 기다리고, 미래를 염원하는 존재. 유아인의 연기는 〈가장 보통의 존재〉에서 내가 느꼈던 감정의 정체를 해명한다. 〈가장 보통의 존재〉에서 우리가 사는 세계 바깥으로 사라지는 남자는 그 누구도 감정을 이입할 수 없는 사물로 변하는 유아인과 매우 가까운 거리에 있다.

세 번째 회고

 2008년, 듀나 게시판에서 검정치마라는 밴드의 소개글이 올라왔다. "이 음악 정말 좋아요……." 정확히 기억나지 않지만, 이 밴드에 대한 평 가운데는 '이거 바이럴 아니냐'는 얘기도 있었다. 그러나 검정치마는 그 정도로 수준 낮은 밴드가 아니었다.

 당시 한국 인디 음악에 대한 멸칭은 '청국장 인디'였는데, 세련된 체를 해 봤자 특유의 쿰쿰한 냄새가 난다는 뜻이었다. 적대감과 악랄함만을 내뿜던 악플러들이 사용한 멸칭이었지만, 거기에도 일말의 진실이 담겨 있긴 했다. 서울대 중심의 붕가붕가 레코드는 '한국적 인디 음악'을 표방하며 인디 음악 신에 진입하고 있었고, 갤럭시 익스프레스 같은 로큰롤 밴드도 산울림의 〈개구쟁이〉를 리메이크했다. 한국 대중음악을 역사적 맥락 안에서 규정하는 실천들이 곳곳에서 일어났다.

 이런 분위기 속에서 검정치마의 음악은 하늘에서 뚝 떨어진 것처럼 새로웠다. 검정치마의 음악은 소위 한국적인 감수성과는 완전히 달랐다. 검정치마의 데뷔 앨범 《201》(2008)은 당시 유행했던 개러지 록과도 사뭇 달랐다. 음악 자체에는 신스팝적인 면모(〈좋아해 줘〉)가 배어 있었음에도, 조휴일의 목소리는 백인 음악적인 면보다는 흑인 음악의 관능성을 갖고 있었다. 조휴일은 한 인터뷰에서 무인도에 가져갈 음악으로 모타운의 음악을 꼽은 적이 있었다. 검정치마가 개러지 록 리바이벌에 속하는 밴드라는 점을 고려했을 때, 이는 다소 독특한 지침으로 보였다. 1959년에 설립된 흑인 음악 전문 음반사 모타운 레코드는 가스펠 특유의 공간감을 차용하는 동시에 로큰롤의 강렬한 비트를 들려주었다. 그들은 흑인 음악의 뿌리에 해당하

는 리듬을 포괄하는 한편, 백인이 이해할 만한 멜로디도 놓치지 않았다. 하지만 이보다 더 중요한 요소는 그들이 소리를 정교하게 활용해 일종의 '무게감'을 느끼게 만든다는 점이다.

피터 벤저민슨이 쓴 『모타운 이야기 *The Story of Motown*』는 모타운이 흑인 음악의 소리에 일으킨 혁신에 대해 세세히 설명한다.

초창기 모타운 프로듀서 중 일부는 골판지 상자를 두드리거나 물병에 바람을 불어 넣어 기이한 효과를 냈다. 한 프로듀서는 〈거리에서 춤추다 Dancing in the Street〉가 녹음되던 반향실에서 무거운 쇠사슬을 흔들어 다른 세상 같은 사운드를 만들어 냈다. 프로듀서 라몬트 도지어는 코드가 연주될 때마다 피아노 건반 아래쪽을 망치로 두드리곤 했다. "두드리는 소리와 함께 화음이 들렸죠."라고 그는 말했다. "이상하게 들렸겠죠." 프로듀서 프랭크 윌슨은 도지어보다 한 걸음 더 나아갔다. 전원에 교란이 일어나면 '펑' 하는 노이즈를 내는 단락된 전기 오르간을 발견한 그는 녹음 세션 중에 그 노이즈를 리드미컬하게 이용했다.

효과는 점점 더 정교해졌다. 〈비가 왔으면 좋겠어 I Wish It Would Rain〉는 새가 지저귀는 소리로 시작하여 천둥소리로 끝난다. 〈도망가는 아이 Runaway Child〉에는 아이의 울음소리가, 〈우정 열차 Friendship Train〉에는 기차 소리가 들어가 있다. 〈사이키델릭 오두막 Psychedelic Shack〉은 마치 천상의 전자 기타처럼 들리는 기다란 '우우' 소리로 시작한다. 〈전쟁을 멈춰 Stop the War〉는 포격 소리와 함께 시작되었다. 스티비

원더는 전자 피아노에 아르프(ARP) 신시사이저를 연결해 화성의 불덩어리 공격처럼 들리는 '왑-왑' 전자 사운드를 만들어 모두를 놀라게 했다. 모타운의 몇몇 음반 프로듀서는 이 모든 즉흥 연주를 좋아했다. 이상한 사운드를 쉽게 만들 수 있게 되자 그들은 큰 상실감을 느꼈다.*

이렇게 만들어진 정교한 사운드는 이성애 규범을 활용한 모타운 음악의 정서에 크게 기여했다. 소울 음악 속 남자와 여자는 서로에게 사랑을 속삭이는데, 이때 노래를 듣는 청자가 감정 이입을 통해 노래 속에서 사랑을 속삭이는 목소리의 신체를 상상할 수 있어야 한다. 다시 말해 그 음악 속에 있는 모든 소리는 신체에 준하는 특정한 부피와 무게감을 지녔다고 상상된다. 모타운은 소리를 풍부하고 독특하고 정교하게 가다듬어 '소리의 리얼리즘'이라 할 만한 것을 만들었고, 이를 통해 음악 속 목소리에 질량을 부여했다. 이 질량이 상대방의 신체에 대한 환상을 환기하는 기능을 수행했던 것이다.

그렇다면 모타운 가수의 목소리가 놓여 있던 공간, 즉 '이성애 규범'이란 무엇일까? 모타운에 소속된 남성 가수들은 백인 이성애자들이 드나드는 나이트클럽에서 노래를 불렀다고 한다. 소울 가수들은 백인이 입는 옷을 흉내 낸 복장을 착용했고, 인종주의의 위계와 이성애 규범을 거스르지 않았다. 백인 청소년층을 소비자로 겨냥한 소울 음악은 백인 중산층의 '안전한' 이성애 규범 안에 존재했다. 모타운 음악의 관능성은 동성애자들을 위한 음악이었던 디스코

* Peter Benjaminson, *The Story of Motown*, Rare Bird Books, A Barnacle Book, 2018, EPUB, "Chapter Six. The Motwn Sound".

와는 달리 기존의 사회적 위계를 따랐다.

검정치마의 음악이 이성애자 남성 화자의 시선으로 꾸린 노래라는 점은 부정하기 힘들다. 더 나아가 그는 여성에 대해 우위를 점하고 있는 예술가 남성으로 현현한다. 그는 여성을 사랑하면서도 괄시한다. 예컨대 여성 혐오적 가사로 악명 높은 〈강아지〉의 "우리가 알던 여자애는 돈만 쥐여 주면 태워 주는 차가 됐고"는 따로 해석할 필요조차 없다. 또한 그의 사랑은 섹스에 초점이 맞춰져 있다. 〈강아지〉에서 그는 섹스에 꼬리를 흔들며 반응하는 세 살 반 강아지가 되고, 〈디엔테스〉에서는 쉽사리 상대의 마음을 뺏는 플레이보이로 변한다. 조휴일의 남성성은 〈아방가르드 김〉에서 더욱더 공격적으로 분출되는데, 여기서 그는 지식인-예술가를 지향하는 헛똑똑이 '경쟁자'를 조롱한다. 물론 섹스에 탐닉하고 동성 경쟁자를 조롱하는 조휴일이 사랑 자체를 말할 때도 있다. 그는 〈안티 프리즈〉에서는 세상이 멸망하는 그날에도 사랑할 상대를 찾는다. 물론 이러한 순애보의 정체는 플레이보이의 내면에 숨겨진 상처받은 남성이라는 점을 부연해야만 하겠다. 이렇듯 남성 화자의 내면에서 일어나는 이중적인 운동 위에 올라타 있는 검정치마의 노래는 그 남성성을 두텁게 육화한다. 바로 모타운의 사운드, 즉 층층이 쌓은 소리를 연상하게 하는 방식으로 제 소리의 부피와 무게를 느끼게 하는 것이다.

검정치마, 곧 조휴일이 예술가의 에고로 드러냈던 '남성'은 그의 음악 커리어 전반에 걸쳐 등장한다. 그 남자는 조휴일 자신과 겹쳐 보이는 탓에, 그는 여성 혐오자라거나 '한남 예술충'이라는 비난을 받았다. 이러한 비난의 초점은 절반은 맞고 절반은 틀리다고 할 수 있다. 영화 〈택시 드라이버〉(1976)에 제기된 인종차별주의 비난을

떠올려 보자. 쿠엔틴 타란티노는 자신의 책 『영화 사변 Cinema Speculation』에서 〈택시 드라이버〉가 인종차별주의적이라는 시선에 의문을 표한다. 사실 〈택시 드라이버〉가 막 나왔을 때는 그런 시선이 드물었다(로빈 우드나 조너선 로젠봄 같은 진보적 지향의 평론가를 제외하면). 이 영화가 인종차별적이라는 시선은 다소 뒤늦게, 〈택시 드라이버〉가 정전으로 간주되면서 제기되었다. 이에 대해 타란티노는 〈택시 드라이버〉가 인종차별주의를 소재로 다뤘을 뿐, 인종차별주의를 표방하는 영화는 아니라고 주장한다. 그의 말처럼 이 영화의 시나리오를 쓴 폴 슈레이더와 영화를 연출한 마틴 스코세이지 모두 민주당을 지지하는 리버럴 성향을 갖고 있다. 그러나 그들은 관객에게 충격을 주기 위해서 영화의 주제 의식을 날카롭게 벼렸고, 그것을 표현하기 위해 세상을 바라보는 지하 생활자의 시선을 가감 없이 담아 낸 것이다.

나는 검정치마가 예술가-남성 혹은 플레이보이의 내면을 그렸을 뿐, 그의 음악이 여성 혐오주의자의 망상에 기반해 있다고는 생각하지 않는다. 물론 그러한 혐의 자체를 완전히 거부할 순 없다. 조휴일의 목소리로 구현된 플레이보이는 분명 진부하고 관습적이며 전형적이다. 그러나 한편으로 그는 모순적인 존재이기도 하다. 그는 뻔뻔하게 여자를 유혹하면서 사랑에 대한 상처를 고백한다. 이런 특징을 지닌 조휴일의 목소리가 그려 내는 남성성의 풍경은 우리를 프랑스의 위대한 가수 세르주 갱스부르에게로 데려다준다. 갱스부르는 우리가 흔히 프랑스의 샹송에서 떠올리는 상투적인 이미지와 전혀 다른 모습을 보여 준 인물이었다. 그는 매혹적인 플레이보이와 악랄한 성 착취자의 가면을 동시에 뒤집어썼고, 당연히 그런 인생은

도발로 점철돼 있었다.

　한 예로, 갱스부르가 작곡한 프랑스 갈의 노래 〈막대사탕Les Sucettes〉은 열여덟 살이었던 갈과는 어울리지 않는 성적인 비유 때문에 논란을 일으켰다. "애니는 빨대를 좋아해요, 아니스(향초의 일종) 향이 나는 빨대…… 아니스 향이 나는 크리미한 설탕이 애니의 목구멍에 가라앉으면 천국에 온 것 같아요."* 갱스부르는 프랑수아 하디가 부른 노래에도 구강성교에 대한 은유를 잔뜩 집어넣곤 했다. 이렇듯 그의 비대한 자아는 모든 것을 조롱하는 도발을 감행하기를 즐겼다. 예컨대 그의 《벙커 주변을 돌며 춤추다Rock Around the Bunker》(1975)는 독일의 제3제국 나치 록을 표방하는 로커빌리 스타일의 콘셉트 앨범이었다. 이렇듯 전반적인 그의 콘셉트는 플레이보이와 범죄자의 자아를 교차하며 만들어졌고, 이는 남성성의 유독성을 폭로하는 쪽에 가까웠다. 물론 그 폭로의 기저에는 반성보다는 지독한 냉소가 자리하지만, 그건 갱스부르의 기질이기에 어쩔 수 없는 노릇이다. 젊을 적, 갱스부르는 살바도르 달리가 스페인에 여행을 간 동안 그의 아파트에 침입한 적이 있었다(달리는 자기 집 열쇠를 친구인 위그넷에게 맡겼는데, 갱스부르의 아내인 엘리자베스가 위그넷의 비서였던 것이다). 그는 달리의 포르노 컬렉션을 보고는 거기서 작은 사진을 기념품으로 훔쳐 왔다. 위의 일화는 갱스부르의 음악가적 정체성을 드러내 보여 준다. 그는 음탕한 플레이보이이자 도둑질하는 남자다.

　갱스부르의 위대한 걸작《멜로디 넬슨의 이야기Histoire de

*　Jeremy Allen, "The Life & Times Of M. Serge Gainsbourg", The Quiteus, 2023년 8월 22일 접속. https://thequietus.com/articles/06693-serge-gainsbourg

《Melody Nelson》(1971)는 '멜로디 넬슨'과 세르주 갱스부르의 연애 이야기를 다룬다. 첫 곡 〈멜로디Melody〉에서 화자는 롤스로이스(실제로 갱스부르에겐 운전면허도 없었다고 한다)를 타고 고립된 공간에 갔다가 멜로디 넬슨이라는 소녀를 만난다.

> 롤스로이스의 날개가 기둥에 스쳤어
> 그때 나는 나도 모르게 길을 잃었지
> 롤스로이스와 나는, 우리는 위험한 지역에 도착했어
> 외딴 곳에

고립된 이곳에서 갱스부르는 바다의 수평선 너머를 보고 있는 넬슨을 본다. 그는 자동차로 그녀의 뒤에 바짝 붙어 주의를 끌고는 다가가 그녀의 이름을 묻는다. 남성 예술가에게 여성은 자아를 부풀릴 수 있는 내러티브를 제공한다.* 두 번째 트랙 〈멜로디 넬슨의 발라드Ballade de Melody Nelson〉에선 갱스부르와 그의 아내 제인 버킨이 듀엣으로 노래를 부른다. 그는 멜로디에게 비밀스럽게 음탕한 말을 속삭인다.

> 나의 멜로디 넬슨
> 착하고 작은 암캐(Bitch)

성행위를 암시하는 이 노래에서 제인 버킨은 속삭이며 노래

* 나는 반대의 경우도 마찬가지라고 생각한다. 뒤라스가 그랬고, 조니 미첼이 그랬다. 사랑은 행위하는 주체가 여자건 남자건 우리에게 이야기를 제공할 뿐이다.

한다. 버킨의 보컬만 들어 보면 이 노래는 가벼운 발라드일 것 같지만, 시종일관 울리는 베이스가 육중한 리듬을 만든다. 이 리드미컬한 비트가 육체적인 행위를 환기한다. 그가 선보이는 베이스 리듬은 성에 내재된 환희와 더불어 관능의 어두운 면을 드러낸다. 우리 인간이 원시인이었을 때부터 섹스는 공격의 도구이기도 했다. 섹스에서 흘러나오는 소리는 쾌락을 증명하는 동시에 폭력의 신호다. 철학자 로빈 매케이는 소리를 사용하는 인간의 감각이 '환경'에 반응하는 신체와 결부된다고 설명한다.

> 어둠이 내리자, 갑자기 머리 뒤에서 동물이 부스럭거리는 소리가 들려온다. 당신은 다른 생명체의 생태적 틈새에 침입했다. 이제 당신의 청취는 당신을 이 영토의 체계 내부에 위치시키고, 일어날 수 있는 위협에 대해 경고하기 위해 본능적으로 소리를 이용한다. 다른 생물의 크기, 정확한 위치, 그리고 먹이 사슬에서의 상대적 위치 등을 측정하며 더 많은 정보를 얻기 위해 귀에 힘을 준다. 그러나 그 생물은 미지의 숲을 가로질러 후퇴한다.*

이에 따르면, 음악은 시야의 바깥을 지시하고 현재의 너머를 예지하는 소리 신호들의 결합체라 할 수 있다. 본능은 우리의 몸이 음악이 주는 신호에 맞춰 몸을 움직이도록 이끈다. 음악이라는 신호-결집체는 방향과 속도, 궤도를 형성하며 모종의 이미지를 만들

* 최보련 편, 『K-OS』, 미디어버스, 2021, 91쪽.

어 낸다. 이때 발생하는 청각적 풍경은 본능과 밀접히 연관되어 있다. 갱스부르의 노래 역시 음악이라는 생산물에 본원적으로 속하는 인간의 본능을 건드린다. 소리가 인간의 신경 체계가 반응하는 환경을 조성하듯, 그의 목소리는 멜로디 넬슨이라는 소녀와 맺는 기이한 로맨스가 벌어지는 청각적 공간을 시각적 이미지로 구현해 낸다. 반복적인 리듬과 찰랑거리는 소리로부터 넬슨과 갱스부르가, 혹은 넬슨의 원래 모델인 제인 버킨과 한 음탕한 중년 남자가 우연히 방문한 가상의 마을이 출현한다. 더욱 중요한 것은 이들이 그 안에서 전하는 이야기다. 남자는 넬슨에게 거짓말하지 말라고 애원하고, 그녀에게 음란한 귓속말을 속삭이면서 그녀가 내는 신음에 도취한다. 여기서 '남성'은 여성이라는 마술에 휘말리는 희생자가 되고, 여성은 남성의 시선에 의해 사물이 된다. 멜로디의 죽음으로 그들의 사랑은 파국에 이른다. 갱스부르는 〈아 멜로디 Ah Melody〉에서 멜로디의 죽음에 대해 서술한다. "그녀는 보잉 707 야간 화물기를 탔다. 하지만 비행기를 운전하는 조종사는 멜로디에게 치명적인 실수를 했다."

갱스부르는 마지막 트랙 〈카고 컬트 Cargo culte〉에서 멜로디 넬슨과 화자의 관계를 '화물 숭배'에 비유한다. 화물 숭배란 현대 문명과 거리가 먼 원시 소수 부족들이 현대 세계의 화물을 접한 뒤 이를 숭배하는 것을 의미한다. 《멜로디 넬슨의 이야기》 속 모든 노래가 그렇듯, 이 곡의 베이스 역시 공격적인 기세로 그르렁거리며 시작을 알린다. 갱스부르는 구연하듯 가사를 속삭이고, 그의 속삭임을 전면에 배치하기 위해 기타와 드럼은 더욱 낮은 곳에서 울려 퍼진다. 이 노래의 화자는 죽은 멜로디를 위해 기도한다. 죽은 그녀를 향해 속삭인다.

멜로디, 너랑 네 망가진 몸은 어디 있니?
세이렌이 사는 군도를 떠돌고 있을까?
아니면 사이렌이 울리는 화물기에 매달려 있거나
이제 입을 다물었어? 여기 있었어?
기니 해안의 빛나는 산호들
원주민 마술사들이 헛된 행위를 하는 곳

갱스부르의 눈에 비친 멜로디는 페티시에 불과하다. 애초에 멜로디는 남성의 시선에 의해 산산조각 나 버린 신체다. 그러기에 화자는 오히려 그녀가 죽었기를 바랐을지도 모른다. 그는 부서진 신체에서 여전히 욕망을 느끼는 파렴치한이다.

그들은 나에게 무의미한 욕망을 준다
그들처럼 밤에 화물기에 기도하기 위해서
그리고 나는 재앙의 희망을 붙잡고 있다

갱스부르가 고발하는 유독한 남성성은 검정치마의 음악에서 청량한 판본으로 등장한다. 갱스부르의 음울함은 자취를 감췄고, 대신에 사랑을 즐기는 청춘의 얼굴이 보인다. 3집 파트 2 《THIRSTY》는 갱스부르처럼 고립된 공간에 갇힌 남자의 이야기다 (〈섬〉). 남자는 사랑하는 여자를 떠나보낸다. 그는 '너 사는 섬'에 홀로 남아 있다. 그는 여자의 짐을 버리지만, 썰물이 들어오지 않는 탓에 짐은 되돌아올 뿐이다. 아무도 없는 섬에서 지내던 남자는 섬과 함께 가라앉고, 남자의 사랑 역시 바다 밑으로 처박히고 만다. 고통을 경

험한 남자는 이제 여자와의 사랑을 그저 사소한 취미로 간주하게 된다(〈광견일기〉). 이처럼 조휴일은 플레이보이와 괴테의 베르터 사이를 오간다. 그는 잠자리만 가지고 떠난 여자들을 비난("넌 내가 좋아하는 천박한 계집아이")한다. 그러면서도 남성 자아의 공간을 활짝 열어 놓아 복잡한 감정들이 그곳을 드나들 수 있도록 한다. 조휴일이 말하는 사랑은 유치하고 이기적이며 잔인할 정도로 폭력적이다. 갱스부르와 조휴일의 음악은 여성을 착취하는 파렴치한을 주인공으로 삼지만, 동시에 그 주인공(어쩌면 그들 자신)을 사랑에 의해 파괴된 피해자로 그린다. 나는 이 노래의 주체들이 가학적인 동시에 자기 자신을 괴롭히는 피학을 즐기고 있다고 본다. 이 관계성 안에서 성 역할은 수시로 전치되고, 관능만을 목적으로 하는 남성과 여성은 서로를 착취하는 상호작용에 도달한다. 우리는 파렴치한의 사랑-노래를 통해 소리와 본능의 근원적 관계를 되짚게 된다. 소리는 내 몸을 연장하는 보철 기구이자 타인을 매어 두는 족쇄다. 이들의 음악을 들음으로써 우리는 소리를 통해 사랑을 그려 내는 일의 정체를, 그리고 거기 내재한 위험성을 깨닫게 된다.

네 번째 회고

검정치마의 목소리가 얼굴을 가졌다면, 그건 2000년대 하정우의 얼굴일 것이다. 하정우의 얼굴은 위험한 동시에 사랑스럽다. 그는 범죄자이자 범죄의 희생양이다. 〈추격자〉(2008) 초반부에서 하정우는 어리숙한 남자처럼 등장한다. 그는 소심해 보이지만 여성에 대한 분노를 숨기지 않는다. 2000년대 하정우가 맡았던 캐릭터는 유독 남성 앞에서 비굴하고 나약한 모습을 보인다(〈비스티 보이즈〉, 〈추격

자〉). 그는 나약한 대신에 여성에게 따뜻한 사랑을 주는 듯싶지만, 그 사랑이 자신의 이익과 상충한다 싶으면 악마로 돌변한다(〈비스티 보이즈〉). 그는 짜증을 불러일으킬 정도로 뻔뻔한데도 귀여운 탓에 미워하기 힘들다(〈멋진 하루〉).

하정우의 얼굴을 창조한 감독 윤종빈은 단편영화 〈남성의 증명〉(2004)부터 〈범죄와의 전쟁〉까지 한국 남성의 내면을 집요히 탐구했다. 물론 그의 시도가 항상 성공적이지는 않았다. 필모그래피의 뒤로 가면 갈수록 윤종빈은 미학적인 프로그램을 자신이 선택한 소재와 맞물리게 하는 데 실패했기 때문이다. 그래도 소재를 고르는 감각만큼은 늘 살아 있었던 윤종빈은 한국 사회가 풍기는 악취에 관한 예민한 후각을 지녔다. 그는 한국 군대 징병제 내부의 폭력, 성 노동자들 간에 일어나는 폭력과 착취, 남성 폭력배 사회에서 권력을 쟁취하는 법 같은 소재를 발견해 왔다. 한국 사회가 두려워하는 소재를 발굴해 허구로 창조하는 윤종빈의 감각은 하정우가 가진 천의 얼굴이 없이는 표면으로 드러낼 수 없었을 것이다.

'능글맞음'이라는 성격을 극대화한 하정우는 소재 사이를 뱀처럼 미끄러진다. 남성 호스트의 인생을 그린 〈비스티 보이즈〉(2008)를 보자. 윤계상이 맡은 영화의 주인공 승우는 '선량한 자가 악한이 된다'는 비극의 전형에 속한다. 순수했던 그는 성매매 노동에 몸을 담으면서 사악해진다. 승우는 선형적인 타임라인에 따라 성격이 변화하는 전형적인 캐릭터다. 반면에 하정우가 맡은 재현은 처음부터 끝까지 나쁜 놈으로 멈춰 있다. 그는 두세 개의 얼굴을 동시에 저글링한다. 그는 여러 여자를 동시에 만나는 바람둥이고, 친구의 돈을 빌려 놓고선 갚지 않는 머저리이며, 여자의 사랑을 이용하는 개자식

이다. 그런데도 그는 미움받지 않는다. 재현이 일하는 클럽의 매니저 창우(마동석)는 재현의 친구다. 창우는 돈을 빌린 재현을 족치려다가도 여러 번 기회를 준다. 재현과 동거하는 여자 친구(승우의 누나)는 그를 위해 5천만 원 채무까지 변제해 준다. 그전에도 이미 3천만 원짜리 차와 명품 옷을 사 줬는데 말이다. 한편 재현이 새로 '공사를 치려는' 여자도 그에게 푹 빠져 있다. 재현이 창우 일행에게 얻어맞는 모습을 본 그녀는 바로 채무를 갚아 주겠다고 제안한다. 승우도 극중에서 재현을 '좋아하는 형'이라고 말한다. 그는 〈비스티 보이즈〉에서 항상 사랑받는 남자다. 재현은 모두를 유혹하고 모두를 속인다. 그러나 사기 행각을 지속할 만큼 영리하진 못하다. 재현의 매력 요소는 이 바보 같음과 능글맞음의 조합에서 유래한다. '무산자'와 '무학자'라는 그의 계급적 정체성은 그가 가진 매력과 손쉽게 결부된다. 그러나 그는 자신을 매력적으로 만든 그 성격 때문에 결코 (최종적으로는) 성공하지 못한다.

라이너 파스빈더의 영화 〈폭스와 그의 친구들〉(1975)은 복권에 당첨되어 일확천금을 얻은 노동 계급 출신의 동성애자를 중심에 놓는다. (파스빈더 본인이 맡은) 주인공 폭스는 일확천금을 번 뒤에 부유한 엘리트 서클에 방문하고, 거기서 부유하고 매력적인 남자와 사랑에 빠진다. 하지만 폭스는 엘리트 출신인 그 남자에게 이용당한다. 폭스가 사랑하는 남자는 그를 이용하고 착취한다. 폭스는 부르주아에게 착취당하는 노동 계급처럼 철저히 이용만 당하는 사랑의 약자다. 파스빈더가 직접 연기하는 폭스는 너무나도 무력해서 역겹기까지 한 느낌을 준다. 폭스는 자신을 둘러싼 장애물 앞에서 주저앉고 만다. 그와 반대로 그의 애인은 폭스의 무능함을 노려 그를 종속

시킨다. 〈비스티 보이즈〉에서 재현의 계급적 위치는 폭스와 똑같지만, 그의 성격은 폭스의 애인과 더욱 닮았다고 할 수 있다. 재현은 타인의 쾌락을 위해 감정까지도 파는 성 노동자의 약점을 집요히 노리며, 이를 공략하려고 자신의 능글맞은 매력을 활용하는 악독한 하이에나다.

이처럼 자신을 매혹적인 페티시로 만드는 〈비스티 보이즈〉의 하정우는 폴 슈레이더의 〈아메리칸 지골로〉(1980)에 나오는 리처드 기어를 상기시킨다. 〈아메리칸 지골로〉는 남성 성 노동자(멸칭으로는 남창)를 뜻하는 지골로라는 단어에서 출발한다. 기어는 성 노동자 가운데서도 발군의 역량을 지닌 인물이다. 그는 자기 계발의 화신으로, 프랑스어부터 각종 예술에 대한 교양까지 섭렵한 그에게 부족한 능력이라곤 없다. 무엇보다 눈부실 정도로 잘생긴 이 남자는, 그러나 결국 자신의 손님과 사랑에 빠지고 만다. 여기서 폴 슈레이더는 도덕적 선택에 관한 게임을 벌인다. 누구와도 사랑에 빠지지 말아야 하는 성 노동자가 사랑에 빠지는 것이다. 이에 뒤따르는 것은 가혹한 형벌이다. 젊은이의 눈부신 매력은 군중의 질투를 부르며, 그들로 하여금 가혹한 형벌을 내리게 만든다(도덕적 금욕주의자 슈레이더는 〈하드코어〉에선 포르노 산업을 비난하고, 〈택시 드라이버〉에선 성매매를 일삼는 포주에게 형벌을 내리며, 〈라이트 슬리퍼〉에선 마약 남용자를 공격한다). 이런 슈레이더의 영화에서와는 달리, 〈비스티 보이즈〉에서 능글맞은 하정우가 맡은 캐릭터는 도덕적 형벌에서 벗어난다. 이 영화의 마지막 장면에서 승우는 자살하지만, 재현은 일본으로 가 호스트 일을 계속한다.

그렇다면 하정우는 형벌을 주는 자가 되었을 때는 보다 전

형적인 인물상을 나타낼 수 있을까. 그렇지도 않다. 하정우의 얼굴을 아수라 백작처럼 나눠 갖는 징벌자 정체성과 희생양 정체성은 2000년대의 한국적 영웅주의를 표상한다. 형벌의 주체도, 형벌의 대상도 되지 못하는 무력하고 무능력한 영웅 말이다. 이에 대한 힌트를 구하기 위해 윤종빈이 흥행 감독이 되기 전의 과거로 돌아가 그가 사랑하는 영화에 대해 늘어놓는 이야기를 들어 보자. 윤종빈은 2011년 열린 '시네마테크의 친구들' 영화제에서 장 외스타슈의 〈엄마와 창녀〉(1973)를 상영 작품으로 고른다. 그는 〈비스티 보이즈〉를 〈엄마와 창녀〉처럼 시대의 공기를 담아 낼 수 있는 영화로 만들고 싶었다고, 하지만 실패했다고 말한다. 자신이 고백한 대로 윤종빈은 초기작에서 보여 준 남성성 탐구를 영화적 형식으로 고착시키지 못했고, 어쩌면 역설적으로 그 덕분에 상업적인 내러티브로 손쉽게 전환할 수 있었다고도 할 수 있다. 그는 2011년 이후로 흥행 감독이 되었으나, 미학적 색깔은 점점 옅어졌다. 윤종빈은 〈비스티 보이즈〉에서 한국 남성에 대한 인류학적 탐구에 성공할 뻔했다. 그러나 그는 승우(윤계상) 캐릭터의 내러티브를 '비극'에 고착시킴으로써 관객들이 쉽게 감정 이입할 수 있는 내러티브를 제공해 버리는 한계에 직면했다. 미학적 돌파구를 찾지는 못했던 것이다. 그래도 〈비스티 보이즈〉에는 〈엄마와 창녀〉의 흔적이 생생히 남아 있다. 재현은 성장하지도 패배하지도 않으며, 내러티브가 강요하는 상황을 뱀처럼 미끄러지면서 빠져나와 자신의 욕망만을 좇는다.

〈엄마와 창녀〉 시네토크를 진행한 김성욱은 외스타슈의 영화 마지막 장면을 언급하며 이 영화의 급진성이 제자리로 끊임없이 돌아오는 반복에 있다고 말한다. 주인공 레오는 여자 친구 중 한 명

(그렇다, 그는 두 여성을 만나고 있다)인 베르나데트를 집에 데려다주고 귀가한다. 그가 돌아온 후에도 영화는 변화할 징후조차 보이지 않는다. 또 한 명의 여자 친구 마리는 집에서 계속 에디트 피아프의 노래를 듣고 있다. 그녀는 레오를 떠나지도 어떤 행동을 꾀하지도 않는다. 윤종빈은 김성욱의 지적에 공감하며 이렇게 말한다.

> 나는 그게 핵심이라고 생각했다. 처음 볼 때는 왜 이렇게 길게 갈까 했는데 마지막에 에디트 피아프의 노래가 또 나오는 걸 보니 회귀하는 것이라는 느낌을 받았다. 성장하는 게 아니라 똑같은 과정으로 회귀한다는 느낌 말이다. 그래서 이 음악을 틀어 주는 죽은 시간이 이 영화에서 미학적으로 가장 파격적인 선택이 아닐까.*

이 대목을 읽은 뒤 나는 윤종빈이 〈비스티 보이즈〉에서 승우를 자살로 밀어 넣고 재현을 일본으로 도망가게 한 선택을 후회하고 있다고 느꼈다. 인물을 파국에 빠트리는 것은 교훈적인 효과를 준다. 그러나 외스타슈는 인물을 그대로 놔둔 채로 영원히 반복되는 일상을 바라본다. 윤종빈은 외스타슈처럼 시련으로부터 단 한 뼘도 성장하지 않는 남자를 그리고 싶었는지도 모른다. 그렇게 보면 윤종빈은 상업영화로의 완전한 전향을 앞두고, 자신의 본능과 욕망이라는 '제자리'로 회귀하는 재현이라는 남자를 영화 속에 남겨두었다고 볼 여

* 김보년, "[친구들영화제2010] 김한민, 윤종빈 감독 '담배와 술을 부르는 영화'", 프레시안, 2023년 8월 22일 접속. https://www.pressian.com/pages/articles/99066

지가 있다.

⟨비스티 보이즈⟩와 ⟨멋진 하루⟩에서는 모든 곳에서 미끄러지는 능글맞음을 보여 준 하정우는 ⟨추격자⟩에선 전능한 힘을 지닌 살인마로 돌아온다. 영화평론가 이동진이 진행한 인터뷰에 따르면 ⟨추격자⟩와 ⟨비스티 보이즈⟩는 같은 해, 심지어 같은 날에 촬영되기도 했다. ⟨추격자⟩에 대해 하정우는 주인공 지영민이 "즐거운 일을 만끽하는 소년"으로 여성을 죽이는 데 호기심과 재미를 느낀다고 말한다. 이동진은 지영민을 "소년적인 악마"라고 표현한다.

나홍진이 창조한 악마적 존재 '지영민'은 압도적인 매력과 예측불가한 돌발성을 지닌, 내면의 밑바닥을 알 수 없는 인물이다. 지영민은 동성 경쟁자 엄중호(김윤석) 앞에서는 무력해지는데, 그에게 있어 엄중호는 자신을 쫓는 형벌의 주체이기 때문이다. 반면 지영민이 자신의 역량을 드러낼 수 있는 주체가 되는 때는 오직 피해자를 살인할 때뿐이다. 지영민의 발기불능은 이미 잘 알려진 사실이다. 그는 살인에 성적 흥분을 느끼며 형벌하는 자리에 설 때 즐거움을 느낀다. 나홍진은 지영민이 형벌의 쾌감을 누리도록 해 주는 데 거리낌이 없다. 천신만고 끝에 지영민의 집에서 탈출해 구멍가게로 숨어든 김미진(서영희)이 지영민에게 발각되는 시퀀스는 지영민의 즐거움을 보장하려는 나홍진의 노력처럼 보일 정도다. ⟨추격자⟩의 저 악명 높은 구멍가게 시퀀스에 영화평론가 허문영은 의문을 표한다. 이 시퀀스에서 지영민은 그야말로 '우연히' 방문한 구멍가게에서 김미진이 있음을 발견하고는 그녀를 살해한다. 허문영은 이러한 작위와 우연에 의해 구현된 구멍가게 시퀀스가 지영민의 악마성을 보여 주기 위해 설계된 '덫'이 아닐지 의심하는 것이다. 그에 따르면 지영민이라는

악마는 영화의 제일 윗자리, 성 노동자 김미진을 살해하는 심판의 자리에 선다.

> 지영민이 '십자가에도 불구하고', '혹은 십자가의 이름으로' 범죄를 저지르고 있는 게 아니라 '십자가를 향해' 범죄를 저지른다는 사실에 주목해야 한다. 그는 교회 집사 가족을 살해해 그의 집을 살인의 거처로 삼았고, 그곳에서 창녀들의 머리에 정을 박아 죽였다. 그는 지금 예수를 십자가에 못 박은 행위를 흉내 내고 있다. 그의 종교성은 반종교성이다. 그는 변태적인 방식으로나마 성서의 계율을 따른 〈세븐〉의 존 도우(케빈 스페이시)와 달리, 기독교를 심판하는 사탄의 자리에 서 있다.*

구멍가게 시퀀스는 지영민의 악마성을 그리기 위해 인위적으로 설계됐다. 하지만 허문영은 지영민의 악마성을 손쉽게 신자유주의의 주체성으로 환원한다("이것은 약육강식, 승자독식의 논리가 전면화한 신자유주의의 잔인한 풍경이다"). 허문영은 오직 지영민이 가난한 하층계급 남성이라는 데 집중한다. 그러면서 오늘날의 한국이 자본주의의 이윤 동기에 의해 '비인간'화되었다고 진단하는 데서 멈춘다. 그에 따르면 악마가 된 가난한 하층계급 남성을 막을 수 있는 건 김윤석이 연기한 중호라는 인물, 다시 말해 '더 큰 힘'이다. 허문영은 오직 더 큰 힘이 다른 힘을 진압할 수 있다는 식의 자경단 세계관을 채택한 영화의 결말에 아쉬움을 표하며 글을 마친다. 그러나 나는 신

* 허문영, "[전영객잔] 최종 승리자는 괴물이다", 씨네21, 2023년 8월 22일 접속. http://www.cine21.com/news/view/?mag_id=51237

자유주의에 집중하는 허문영의 결론과는 다른 의견을 갖고 있다. 그러한 악마성은 영웅이라는 주체에 내재된 요소가 아니었을까?

같은 해에 촬영된 〈비스티 보이즈〉와 〈추격자〉의 '하정우'를 하나로 묶으면 영웅의 주체성에 대한 어느 정도의 답이 나올 수 있을지 모른다. 〈비스티 보이즈〉의 재현과 〈추격자〉의 지영민은 정반대의 캐릭터다. 재현은 그 자신이 매혹적인 사물이 된다. 지영민은 타인의 신체를 훼손해 인간을 '사물'로 만드는 존재다. 하지만 이 둘은 공통점도 갖고 있다. 이들은 이성애 규범의 측면에서는 남성으로서 가해자에 속하지만, 하층계급이라는 면에서는 사회의 약자다. 또한 타인을 착취하는 악한인 그들은 성장할 수 없는 인물이다. 그런 그들을 성장시키겠다고 악한에게 설득력 있는 서사를 부여할 수도 없는 노릇이다. 2000년대 한국적 영웅주의는 사물과 인간 사이에서 요동치고, 착취와 희생 사이를 배회하는 독특한 주체를 파생시켰다.

앞서 우리는 감정 이입을 거부하고, 화면 내에 존재하지 않거나 아직 도래하지 않은 것과 관계 맺는 유아인의 연기술을 다뤘다. 〈버닝〉의 종수는 1인칭 시점의 소유자에서 전지적 3인칭 시점의 존재로, 마치 뿌연 안개 같은 존재로 변신한다. 유아인은 문자 그대로 종수를 유령 같은 존재로 표현하고자 애쓴다. 이 글의 맨 앞에서는 자신을 볼품없는 존재로 인식하는 걸 넘어 점차 세계의 지평 너머로 사라지는 '가장 보통의 존재'에 대한 풍문을 언급했다. 사랑을 통해 자신을 구원하려 하지만, 사랑이 실패한 순간 여성들을 착취하는 검정치마는 또 어떤가. 이들은 모순을 인식하고 문제를 해결하는 과거의 영웅과 다르다. 이들은 스스로 모순이 된다.

〈비스티 보이즈〉의 재현은 능글맞게 모든 상황을 피해 가지

만, 결국 항상 자신의 욕망으로 되돌아오는 멍청한 짐승이다. 재현은 쾌락을 위해 타인을 살해하지만, 자신보다 더 강력한 동성 경쟁자에 의해 처벌받는 〈추격자〉 속 지영민의 이종 동형적 존재다. 영웅은 악당으로서의 반-영웅을 닮아 간다. 이러한 역설은 우리가 오래전의 도덕규범을 상실한 데서 비롯되었다. 지금 여기에서는, 혼자만의 힘으로 어떤 것이 옳고 또 틀린지 규정하기란 불가능하다.

 내가 접했던 음악과 영화에서 마주친 한국 남자 영웅들은 과거의 영웅과 다르다. 과거의 영웅은 공동체를 보호하려는 고귀한 동기를 지녔고 영광을 추구했다. 그러나 새로운 세기의 남성 영웅이 투쟁하는 모습은 추잡한 욕망을 실현하려는 몸부림에 가까울 수 있다. 혹은 불안을 이기기 위한 발버둥에 불과할 수도 있다. 나는 이들을 개념으로 규정하거나 담론으로 해석하기보다는 이들의 존재 자체가 벌이는 저항에 대해 설명하고 싶었다. 세계가 밀어붙이는 압력에 맞서서, 자기가 존재하는 곳으로부터 추방되지 않으려 버티고 선 이들의 모습은 당신에게 어떤 감흥을 주는가? 아무것도 느끼지 못했는가? 나는 이 악인들의 모험이 우리 내면의 증거라고 믿는다. 그들은 이미 스크린과 음률을 벗어나 우리의 내면으로 서서히 스며들고 있다.

혼자: 우리 세기의 배신자와 영웅에 대한 논고

이 글에 나오는 등장인물

영웅
친구
길거리 젊은이
소피
프랭크 오션
아리 애스터
로버트 에거스
라스 폰 트리에
플레이보이 카티
드레이크
악마
클라리시 리스펙토르
배신자

길거리의 젊은이를 밀고 싶다

　친구는 악의로 가득 찬 눈빛으로 말했다. 거리에서 멋지고 근사한 젊은이들을 보면, 차들이 쌩쌩 달리는 차도에 확 밀어 버리고 싶다고. 나는 친구가 뱉은 사나운 말을 듣고 적지 않게 놀랐다. 친구가 정말 그런 행동을 할 리는 만무하다…… 만무한가? 그의 다소 충격적인 언행을 접한 나는 잠시 멈춰 서서 폴 슈레이더의 〈아메리칸 지골로〉를 떠올렸다. 정확히 말하면, 〈아메리칸 지골로〉에 대해 크리스티안 페촐트가 한 말을 떠올렸다. 페촐트는 빈 필름 뮤지엄에서 진행하는 한 프로그램에 〈아메리칸 지골로〉를 추천하면서 이 영화에 관한 짧은 일화를 들려주었다. 하룬 파로키와 페촐트는 〈아메리칸 지골로〉를 보고 나서 상이한 반응을 보였다고 한다. 그 차이는 영화 초반에 나오는 크랭크 쇼트에서 비롯됐다. 파로키는 마이애미의 저택과 수영장 등을 비추는 이 크랭크 쇼트가 지골로(기둥서방, 성 노동자) 역할을 맡은 리처드 기어의 부를 과시하는 목적으로 찍혔다고 생각했다. 반면 페촐트는 이 크랭크 쇼트가 단순히 타고난 아름다움으로 인해 한 인간의 파멸이 초래되었다는 점을 정당화한다고 보았다. 즉 부와 아름다움은 그를 파멸로, 헛된 것으로 만든다. 이 쇼트의 핵심에는 무자비한 도덕적 형벌이 자리한다. 이러한 관점은 폴 슈레이더가 〈아메리칸 지골로〉의 각본을 쓴 계기를 떠올리게 한다.

　"(…) 당시 저는 UCLA에서 각본 쓰는 법을 가르치고 있었죠. 우연히 그 수업에서 이렇게 말했죠. '이 사람은 무슨 직업을 가지고 있을까요? 공장 노동자일까요? 비행기 기장? 의사? 지골로? 변호사?' 그때 내가 '지골로gigolo'라는 단어를 말한

순간, 사랑은 표현할 수 없다는 것에 대한 은유를 얻은 겁니다."*

사랑은 기술하기 어렵다. 사랑은 언어나 이미지로 표현될 수 없다. 그러나 매혹의 과정은 보다 쉽게 묘사할 수 있다. 번쩍거리고 근사한 사물을 훑어 가는 〈아메리칸 지골로〉의 크랭크 쇼트는 리처드 기어가 영화에서 맞는 모든 파멸의 원인을 암시한다. 슈레이더는 지골로라는 단어에서 사랑의 부정적 측면, 즉 거래적 특성을 포착한다. 그 단어는 마치 아름다움과 파멸의 교환이라는 숨겨진 의미를 담고 있는 듯하다. 페촐트는 이러한 교환이 이뤄지는 크랭크 쇼트에 응축된 악덕과 기쁨에, 슈레이더가 정확히 포착한 사랑의 모순적 본질에 동의한 것이다.

일찍이 슈레이더가 발견한 아름다움과 그것이 초래한 저주의 상관관계는 우리 세기에도 중요한 화두로 제시돼 왔다. 2010년대에 출현한 대안적인 리듬 앤 블루스 장르를 대표하는 프랭크 오션은 흑인 남성성을 해체하고 다른 방식으로 조립한 장본인이다. 그는 여성을 대상화하는 대신에 스스로 매혹의 대상이 되는 남성을 그려 낸다.

우선 당시의 흐름을 살펴 보자. 그 무렵 '우리 시대의 우탱'이라 불리던 오드 퓨처의 멤버들은 정형화한 힙합의 문법을 해체했다. 오드 퓨처의 음악은 샘플링 위주의 붐뱁도, 808 드럼의 쪼개지는 하

* Paul Shrader, "Bafta Screenwriter's lecture serise: Paul Shrader," Bafta, 2023년 8월 22일 접속. https://www.bafta.org/media-centre/transcripts/bafta-screenwriters-lecture-series-paul-schrader

이 해트에 올라탄 전자음 위주의 트랩도 아니었다. 오드 퓨처는 MF 둠의 실험적인 붐뱁 사운드나 레프트 필드 힙합의 날카로움을 사춘기 정서로 재구성했다. 오드 퓨처가 이끈 경향은 2010년대를 풍미한 리듬 앤드 블루스의 하위 장르인 피비 알앤드비(PB r&b)가 약물 과용, 슬픔, 우울증이라는 부정적 감정의 양태로 알앤드비를 재해석한 것과 비교할 수 있다. 오션은 상기한 실험적 시도 모두에 발을 걸친 인물이다. 그의 목소리를 통과하지 않고서는 2010년대의 음악에 대해 단 한 마디도 할 수 없다.

프랭크 오션이 오드 퓨처와 피비 알앤드비보다 특별했던 점은 감정의 다양한 상태를 촉구하는 청춘이라는 유보적 시기를 자기 음악의 방법론으로 삼았다는 데 있다. 오션의 음악은 청춘이라는 빛에 투과되는 내밀한 감정들을 인상적으로 포착한다. 대중음악이 늘 젊음을 유보한 뒤 이를 물신화하는 데 집중한다는 점을 고려하면, 오션의 선택이 그리 특별해 보이지 않을 수도 있다. 하지만 오션은 젊음 그 자체를 물신화하는 걸 넘어선다. 그는 젊음의 시기란 인공적인 발명의 산물이라는 점을 강조한다. 청춘은 방황이 강제되고, 선택을 끝끝내 유보하는 시기다. 선택을 하는 순간, 우리는 돌이킬 수 없다. 그때 우리는 늙는다. 우리의 선택지는 선택을 기다리고 있지만, 일단 선택이 이루어지면 그 결과는 우리를 돌이킬 수 없는 시간의 길로 이끈다. 오션은 특정 사건 이후의 시간을, 그중에서도 특히 두 가지의 시나리오를 그린다. 하나는 약물 과용 이후 후유증을 느끼는 순간이며, 다른 하나는 미래를 기다리는 어떤 순간들이다. 그런 순간들은 우리가 임시로 변통한, 즉 유보한 시간 속에서 느끼는 저주이자 축복이다. 선택지를 유보한 덕에 유지할 수 있는 젊음은 언젠가 저물어야

한다. 그러나 영원히 지속하는 젊음의 시간을 그리는 오션은 이러한 유보의 시간을 통해 '흑인 남성성'에 화학적인 변화를 일으킨다.

전형적인 흑인 남성성은 성인기와 유년기 양편으로 나뉜다. 소년은 부족(블록, 후드) 내에서 우두머리 자리를 차지하려고 자신을 과시하게 되며, 성장을 완료하면 지도자로서 무리를 이끈다. 그러나 오션의 남성은 성장하지 않는 대신에 눈부신 아름다움을 얻는다. 앞서 다뤘던 〈아메리칸 지골로〉의 크랭크 쇼트는 아마도, 오션이 그리는 젊음의 저주 겸 축복과 비슷할 것이다. 그 둘은 오늘날의 젊음, 페티시처럼 매혹적인 젊음을 보여 준다. 오션은 청춘이 경험하는 비참한 외로움마저 아름다운 형상으로 만드는데, 이때 그는 밴드 '스미스'의 프런트맨 모리시나 데이비드 보위가 제시했던 젊음의 이미지를 차용한다. 그 이미지란 사랑의 목전에서 좌절하는 젊은이의 감정을, 이후에는 그를 가둬 놓는 '외로움'을 형상화한 것이다. 〈화이트 페라리 White Ferrari〉 속 오션은 젊음이 가져다주는 자유에 매혹과 혐오를 동시에 느낀다.

> 이미 준 걸 다시 앗아 갈 순 없어 (절대 안 돼)
> 하지만 여기서 우리는 괜찮아, 꽤 잘하고 있거든
> 원시적이고 벌거벗었지
> 넌 우리를 감옥에 가둬 놓을 벽들을 꿈꾸지
> 근데 그들이 말했던 것처럼, 그 벽 그냥 두개골일 뿐이거든
> 그리고 우리는 자유롭게 돌아다닐 수 있어

풍선처럼 부풀어 오르는 오션의 목소리는 드넓은 공간에서

울려 퍼지는 것처럼 들린다. 하얀색 페라리에 탑승한 화자는 동승자일 상대방과 대화한다. 다만 화자의 목소리를 듣고 있는 상대방이 무슨 생각을 하는지는 알 수 없다. 노래 속 화자가 전해 주는 내용을 통해서만 그 동승자의 생각을 알 수 있다. 화자의 옆 좌석에 앉은 이는 끊임없이 비관적이다. 그는 불평꾼이다. 길가에서 젊은이를 밀고 싶다고 말했던 내 친구처럼, 그는 '너와 내가' 하얀색 페라리를 탄 채 자유롭다는 게 일종의 환상일 수 있다고 생각하는 것 같다. 그러자 오션은 "그들이 말했던 것처럼, 그 벽 그냥 두개골일 뿐이거든."이라고 말한다. 이렇듯 상상이라는 벽의 존재를 인정하던 그는 갑자기 "우리는 자유롭게 돌아다닐 수 있어."라며 자유를 긍정한다. 여기서 '우리는 자유롭게' 앞에 있는 '그리고and'에 집중할 필요가 있다. 이 구절에서 접속사는 순접이 아니라 역접처럼 사용되기 때문이다. 이러한 이중성은 이 노래뿐 아니라 이 곡이 담긴 음반《블론드Blonde》(2016) 전체를 관통한다. 이 앨범에는 '그리고'의 사용법처럼 양극으로 이끌리는 원자들이 강제로 모여 있다. 오션은 인종적인 구분에서 양극단에 있는 흑인성과 백인성을 동시에 실험한다. 관능적인 흑인 음악을 백인 음악적인 정서(외로움, 고독함)로 재해석하는 모험을 벌인 것이다. 그의 노래에서 화자는 항상 모순적인 어조로 노래한다. 상대를 끝까지 지키겠다고 말하는 젊은이는 돌연 "너를 놓아 줄게."라고 말한다(〈갓스피드Godspeed〉). 페이스북에서 어떤 여성의 친구 추가를 받아 준 남자는 그게 바람피우는 거 아니냐며 추궁하는 여자 친구에게 "이건 가상이잖아, 의미가 없어."라고 말하지만, 여자는 남자가 바람을 피웠다고 간주한다.《블론드》에서 젊음은 마치 빛을 여러 각도로 반사하는 다이아몬드처럼 정서, 담론, 실제 감정 들을 종잡을

수 없는 방향으로 난반사한다. 모순된 말들이 서로를 튕겨 낸다. 외로워하는 남자는 대마에 취해 콘돔 없이 섹스하는 등 죄책감 없이 상황을 즐긴다. 또 다른 남자는 상대에게 절절하게 사랑을 고백하는 한편, 그 상대를 놓아 주고 혼자가 되게 하는 것이 그녀에게 자유를 주는 거라고 생각한다. 젊음을 관통하는 이 모호하고 모순적인 마음은 우리 세대의 젊은이들이 세계를 바라보는 시선에서 유래하는 것이다. 우리는 고독과 사랑을 동시에 추구한다.

오션의 노래를 듣다 보면 내 친구의 악의가 어느 정도 이해되기도 한다. 그 친구는 길에서 마주한 멋쟁이들이 자랑하는 젊음을 시기하는 한편으로, 젊음이 본질적으로 모순되어 있다는 데 분노를 느끼기도 했을 것이다.

이런 질문: "그들은 왜 외롭다고 하면서 수많은 파트너와 섹스를 하지?"

젊음은 모든 것이 통용되는 예외적인 시기다. 그들은 아름답고 밝고 빛나는 존재다. 동시에 그들은 어리석으며 교만하고 사악하다. 젊음이란 양극성 성격 장애처럼 극과 극의 요소를 모두 포함할 수 있는 이례적인 시기다. 사실 이러한 혼란은 젊음이라는 '발명품'이 지닌 진정한 역량이기도 하다. 발명품, 즉 젊음이 본질적으로 인공적인 성격을 띤다는 말은 젊음이라는 개념 자체가 특정한 목적하에 '발명'되었다는 것으로 이해할 수 있다.

근대 자본주의가 성립하면서 우리는 삶의 단계를 새롭게 구성할 필요를 느꼈다. 과거의 생애 주기는 한 마을에서 쭉 살면서 각

자 짝을 만나 결혼한 후 아이를 낳고 키우다가 죽는 것이었다. 그러나 근대 자본주의는 젊은이를 노동력으로 간주해 거대 도시로 보냈고, 이에 따라 그들은 생애 주기에서 가장 중요한 단계, 즉 '짝을 만나는 단계'를 놓쳐 버렸다. 대신에 젊은이들은 새로운 삶을 얻을 기회를 얻고 혼란 속으로 뛰어들었다. 하지만 이때까지만 해도 생애 주기는 일관성을 띠었다. 모두는 동일한 타임라인 위에 있었다. 결국은 직장을 얻었고 결혼을 했으며 아이를 양육했다.

그러나 지금 이 시대의 젊음이 겪어야 할 혼란은 생애 주기 전체를 물들인다. 젊음이 머금은 혼란이 삶 전체로 퍼져 나간 우리 세계의 사고방식은 기본적으로 모순적일 따름이다. 이 '변화한 세기'에는 청년은 물론 중년과 노년마저 혼란을 겪고 방황한다. 우리는 아름다움이 파멸로 이어지는 혼란스러운 순간들을 안다. 하지만 이 복잡한 방정식은 축복을 낳기도 한다. 파멸은 벼랑 끝에 몰린 연인들의 사랑을 공고하게 만든다. 청춘을 노래하는 오션의 목소리는 모든 것이 불투명해지고 이해할 수 없게 변해 가는 이 오늘 속에서 진정한 의미를 갖는다.

내 친구는 찬란함을 뽐내는 젊은이 곁으로 한 발짝 가까이 다가갔다.

악마들: 영웅이 싸워야 할

상상해 본다. 친구가 정말 젊은이를 죽였다면?

그가 명동 사거리에서 어떤 젊은이를 보고, 문득 참을 수 없는 매혹과 혐오의 파동을 거부하지 못해 젊은이의 다리를 슬쩍 걸고 그를 차도 쪽으로 밀었다면? 그 끔찍한 광경 속에서 친구는 어떤 표

정을 지었을까?

　　　이해하기 어려운, 또 이해할 수 없는 머릿속의 광경을 떠올리던 나는 일군의 미국 영화 연출가들과 마주한다. 이 연출가들의 이름은 아트하우스 영화사 A24에서 등장한 사프디 형제, 아리 애스터, 데이비드 라워리, 로버트 에거스다. 많은 시네필들이 그들의 영화에 매혹과 혐오를 느낀다. 아리 애스터는 「리버스 쇼트」와의 인터뷰에서 자기와 비슷한 취향을 가진 시네필들이 자기 영화를 증오하고 있다는 점을 잘 안다고 말했다. 어떤 시네필에게 이 감독들은 밀어서 죽이고 싶은 젊은이처럼 보일 것이다. 하지만 나는 그들을 엇비슷한 나이의 동세대 예술가로 여기고, 그들의 영화에서 풍기는 '무드'와 감정을 자연스럽게 받아들일 수 있다. 동시에 그들을 향한 혐오가 어디서 왔는지도 알 것 같다. 그들은 20세기의 유산을 기반으로 하면서도 '변화한 영화'라는 새로운 장르를 개척하고 있기 때문이다. 이 문장을 읽은 즉시, 독자의 머릿속에 타당한 질문 하나가 떠오를 테다. '그렇다면 과거의 영화는 오늘의 그것과 어떤 차이가 있는가?' 최근의 영화 담론은 '영화'가 산산조각 났음을 강조한다. 연구자들은 오래도록 영화가 독차지했던 시각 매체의 권좌에 비디오 게임을 비롯한 새로운 시각문화가 침입하고 있다고 본다. 그들이 쓰는 논문의 대부분은 영화 매체의 경계가 확장되고 있다는 결론에 이른다. 물론 밀레니얼 세대의 영화 연출가들이 게임이나 만화를 비롯한 다양한 시각 문화에 영향을 받은 건 분명하다. 하지만 그건 문자 그대로 영향에 불과하다. 내가 볼 때 가장 중요한 변화는 그런 외적인 요소가 아니라 영화를 뒷받침하고 있는 중요한 기둥-전제들이 변했다는 것이다.

오션의 음악이 리듬 앤드 블루스라는 본원적인 흑인 음악 장르를 구성하는 요소(남성성, 그루브, 관능성)에 변화를 준 것처럼, A24에 속한 연출가들의 영화에는 새로운 세기에 직면해 변화한 영화의 흔적이 드러나 있다. 그들이 만든 영화는 '영화'를 영화로 존재하게끔 만드는 것들, 즉 '역사, 프레임, 사물의 디테일'에 있어 과거의 영화와 차이를 보인다. 그들은 반-영웅주의자고, 세계에 저주를 퍼붓는 악마다(그러나 반영웅주의자 역시 영웅이며, 악마 또한 축성할 역량을 지닌 천사의 일종이다). 이 부분을 더 자세히 파고들어 보자.

다락방 천장에 매달린 엄마가 자신의 목을 스스로 자르기 시작한다. 서걱서걱. 아리 애스터의 〈유전〉(2018)은 목을 자르는 영화다. 애스터의 악취미는 잔인하기보다는 불쾌하다. 사람의 목을 가만히 놔두지 않는다. 여담으로, 나는 엄마의 목을 자른다는 기괴한 상상력을 지닌 이 남자의 애정 관계가 궁금해 구글에 "ari aster, spouse, wife, girlfriend, relationship"을 검색한 적 있는데, 비슷한 나이대의 촉망받는 영화감독들과 달리 그의 연애 상대는 비밀에 부쳐져 있었다. 나는 속으로 애스터는 진짜 악마라고, 영화의 천사들이 그를 싫어하는 건 당연한 일이라고 생각했다. 이 악독한 영화 〈유전〉에서 사랑하는 친인척의 목을 자르는 것만큼이나 부각되는 점이 하나 더 있다. 바로 프레임이라는 영화의 근본적인 구성 틀을 의문의 대상으로 밀어 넣는 것이다(그의 다른 영화 〈보 이즈 어프레이드〉도 마찬가지다).

그렇다면 먼저 프레임이라는 게 무엇인지부터 살펴보자. 영화학자 자크 오몽에 따르면 프레임은 현실적 풍경을 잘라 내어 사각형 모양으로 구획지음으로써 현실을 이미지라는 '물질적 대상'으로 변환한다. 푸른색 하늘 아래로 광활한 들판이 펼쳐진 풍경을 상상해

보자. 우리 눈앞에 펼쳐진 이 풍경 전부를 소유하기란 힘든 노릇이다. 우리는 풍경에서 마음에 든 부분, 들판 사이로 우뚝 솟은 나무만을 잘라 내어 소유하기로 한다. 이처럼 프레임은 우리가 눈에 보이는 세계에 형태를 부여해 소유할 수 있게 만드는 기능을 한다. 동시에 프레임은 그처럼 잘라 내어 형태를 갖춘 이미지가 세계 안에 위치해 있음을 화면 바깥, 즉 '외화면 영역'을 통해 환기시킨다. 우리는 프레임 내부의 화면을 보면서 우뚝 솟은 나무의 바깥에 하늘과 땅이 이어져 있음을 직관적으로 파악할 수 있다. 다음 차례. 프레임으로 이미지를 잘라냈다면 그 중심을 설정해야 한다. 우리는 '나무'를 이미지의 중심에 위치시켜 이미지를 바라보는 안정적인 구도를 구성할 수 있다. 이처럼 고전 영화는 외화면과의 연속성을 갖추면서도 내부적으로 중심을 배치한다. 오몽에 따르자면 프레임은 안정적인 형태로 시각적 피라미드를 구성할 수 있게 해준다. 피라미드의 중앙에 있는 소실점은 시선을 방사선 형태로 분산함으로써 이미지를 안정적으로 뒷받침해 준다. 이 시각적 피라미드는 영사기에서 솟아 나온 빛이 스크린을 비출 때 생겨나는 원뿔 모형이라고 생각하면 더욱 이해하기 쉽다. 이러한 피라미드를 안정적으로 고정하기 위해선 네모난 프레임을 안정적으로 구획하는 것이 필수적이다.

　　애스터가 존경해 마지않는 라스 폰 트리에는 영화적 이미지를 안정화하는 프레임 개념에 맹공을 가한다. 그는 외화면을 순차적이고 자연스럽게 환기할 수 있는 상상선(180도 선)을 파괴한다. 폰 트리에는 왼쪽 평면의 시선에 오른쪽 평면을 위치시켜 시선 간의 충돌을 일으킨다. 예를 들어 그는 〈백치들〉에서 동일인의 얼굴을 좌우에서 찍은 쇼트를 뻔뻔하게 이어서 배치한다. 그러면 그 사람의 오른쪽

얼굴이 보이다가 갑자기 좌측 얼굴이 보인다. 결국 프레임이 세운 시각적 중심은 무너진다. 그럼에도 라스 폰 트리에는 고전주의의 뿌리를 잃지 않는다. 어둠이 가득한 연극 무대 바닥에 분필로 선을 긋고는 뻔뻔히 '영화적 공간'을 자처하는 〈도그빌〉을 보자. 이 영화 속 외화면은 전적으로 상상의 영역에 한정되긴 하지만, 어쨌든 프레임 바깥에도 등장인물들이 거주하는 공간이 존재한다고 가정된다. 게다가 이 영화에서 한 프레임이 다른 프레임으로 넘어갈 때, 그 프레임들은 여전히 동일한 외화면 공간 속(영화 속 마을)에 배치되어 있다고 전제된다.

반면에 아리 애스터의 영화에서 한 프레임은 다른 프레임으로 넘어가기 위한 연결 조건에 불과하다. 관객은 〈유전〉의 오프닝 시퀀스에서 어느 작업실에 놓인 주택 모형을 본다. 카메라는 전면이 뚫려 있어 안이 훤히 들여다보이는 주택 모형의 방으로 들어간다. 침대에는 곤히 잠든 남자가 있다. 그는 영화의 주인공 '피터'다. 그러면 아까 전에 봤던 주택 모형은? 피터의 모친인 애나는 모형 제작자로, 우리가 본 주택 모형은 그녀의 작업실에 있는 것이었다. 애스터는 작업실의 주택 모형과 '실제 주택'이라는 상이한 공간적 영역을 동일한 프레임 안으로 대놓고 연결한다. 시네필들이 애스터에게 저주를 퍼붓는 이유 중 하나는 그의 프레임 사용법이 고전 영화의 이미지 구성 원칙을 거스르기 때문일 것이다.

이는 그를 비롯한 몇몇 동년배 영화감독들이 지향점으로 삼는 예술적 프로그램이기도 하다. 각 프레임을 자율적인 개체로 만드는 것이다. 고전 영화가 프레임을 형식과 이야기의 체계에 맞춰 배치한다면, 애스터는 개별 프레임을 따로 살아 움직이는 짐승으로, 혹

은 머리가 잘려도 계속 자라나는 메두사처럼 만든다. 당연히 애스터의 영화는 실험 영화가 아니다. 애스터의 영화에는 서사가 존재하며 이는 고전 영화의 서사와 별반 다르지 않다. 그러나 애스터를 비롯한 밀레니얼 세대는 영화라는 것의 인간성을 교묘히 뒤튼다. 그들은 세상을 보고 또 소유할 수 있게 하는 프레임의 단위를 배반함으로써 인간적인 것의 기본 전제를 거부하는 악마적 상상력을 추구한다. 이는 니콜라스 윈딩 레픈이 데이비드 린치와 라스 폰 트리에의 영화를 설명하면서 쓴 표현인 "자연의 힘"을 떠오르게 한다.

> "데이비드 린치는 위대한 예술가입니다. 저는 그가 대단하다고 생각하며, 라스 폰 트리에와 마찬가지로 린치 역시 확실한 자연적 힘이라고 생각합니다."[*]

폰 트리에의 영화에서 자연적 힘의 흔적을 발견하는 것은 그다지 어렵지 않다. 〈안티크라이스트〉(2009)에서 폰 트리에는 "자연은 사탄의 교회"라고 선언한다. 폰 트리에 자신도 자연의 위험성을 자각해 "자연을 문명의 반대편에 대입하면, 자연은 확실히 위협"이 된다고 말한 바 있다. 같은 인터뷰에서 폰 트리에는 세상에서 제일 평안하고 안전한 장소를 꼽아 달라는 설문조사에서 나온 답을 들려준다. 많은 사람들이 숲이라고 대답했다. 숲을 보면 휴양림처럼 평화로운 분위기가 자연스럽게 연상된다. 그러나 숲이야말로 만물이 투

[*] William J. Simmons "Becoming the Canvas: An Interview with Nicolas Winding Refn – Part 2", New Review of Film & Television Studies, 2023년 8월 22일 접속. https://nrftsjournal.org/becoming-the-canvas/

쟁하는 가장 위험한 장소다. 트리에에게 자연이란 투쟁이 일어나는 장소이고, 성별로 나뉘는 남녀 역시 서로 반대편으로 나뉘어 투쟁하는 힘들로서 자연의 일부다.* 폰 트리에가 위악적인 어조로 선포하는 '힘의 투쟁'은 로버트 에거스나 아리 애스터 같은 영화감독들에게 중요한 지침이 된다. 그들의 영화에서 '풍경'과 '자연'은 이미지로만 제시되지 않는다. 그들은 영화 자체를 자연적 힘에 종속시킨다. 그 안의 피조물들이 스스로 움직이고 숨 쉬게 만든다.

로버트 에거스의 〈더 위치〉(2016)는 17세기 뉴잉글랜드의 광신도 집안에서 시작한다. 재판을 받는 남자는 자신의 신념을 철회하지 않는다. 결국 가족 전부는 마을 바깥의 황무지에서 새롭게 삶을 시작한다. 장녀, 쌍둥이 남매, 부모로 이뤄진 이 가족은 외부로부터 완전히 고립되어 있다. 그러므로 〈더 위치〉에서 죽여야 하는 적 혹은 퇴치해야 하는 악마는 존재하지 않는다. 아들 케일럽은 식량을 얻기 위해 숲에 들어갔다가 마녀에게 홀리는데, 이때 마녀가 건 저주는 가족 전부에게로 향한다. 주인공인 딸 토머신만이 마녀의 저주에서 제외되어 있다. 〈더 위치〉의 영화적 게임은 고립된 가족 내부에서 마녀로 의심받는 토머신의 상황에 집중한다. 영화평론가 블레이크 윌리엄스는 폐소 공포증을 불러일으키는 이 영화 속 갑갑한 공간을 지적했다. 나 또한 이 영화의 관목림과 황무지가 드넓고 탁 트인 느낌을 주지 않는다는 데 동의한다. 실내 공간을 찍을 때도 마찬가지다. 에

* Virginie Selavy, "ANTICHRIST: INTERVIEW WITH LARS VON TRIER", Electricsheepmagazine, 2023년 8월 22일 접속. http://www.electricsheepmagazine.co.uk/2009/07/03/antichrist-interview-with-lars-von-trier

거스는 내부 공간을 단번에 드러내는 법이 없고, 인물들이 있는 위치만 파악할 수 있도록 프레임을 설정한다.

이때 프레임은 인물들을 가두는 차폐막, 오션의 표현대로라면 "두개골이라는 벽"과 같다. 인물들은 대화를 해도 합의를 이뤄 내지 못한다. 우리는 영화의 끝에 이르기 전까지 케일럽이 정말 마녀를 본 것인지 확신하지 못한다. 혹은 쌍둥이 남매가 정말 (블랙 필립이라는 이름이 붙여진) 흑염소에 홀린 마녀인지도 알 수 없다. 정말로 토머신이 배후에서 그들을 조종하는 마녀일지도 모른다는 의혹이 관객의 마음에 싹튼다. 이는 에거스가 인물을 프레임 속에 가둬 놓음으로써 그들 사이의 의사소통을 방해하기 때문이다. 의사소통이 불가능한 상황에서 영화-이야기가 전개되려면 암시와 상징 혹은 서로를 향해 으르렁대는 소리가 필요하다.

아리 애스터 역시 의사소통이 불가능한 상황을 전제로 삼아 트라우마의 발생을 그린다. 〈유전〉에서 대화는 의사소통에 아무런 도움이 되지 않는다. 애스터는 의도적으로 이야기에 관한 정보를 생략한다. 할머니의 죽음으로 시작되는 이 이야기는 그녀의 정체에 대해선 한마디도 언급하지 않는다. 애스터는 엄마 애니가 찰리(찰리 역을 맡은 배우 밀리 샤피로는 쇄골두개이형성증이라는 장애를 지녔다.)를 애지중지하는 이유를 전혀 말하지 않음으로써 그녀의 마귀들림을 암시하는데, 이러한 애스터의 속셈은 사악하기 그지없다. 찰리는 할머니의 죽음 이후부터 마귀에 들린 듯 보인다. 그녀는 들판에 나가 환상을 보고, 끝이 예리한 펜치를 들고는 급작스럽게 비둘기를 죽이기도 한다. 애스터는 할머니를 비롯해 어머니 애니, 찰리, 피터까지 가계에 흐르고 있는 피의 정체를 명확히 밝히지 않는다.

〈유전〉에서 가장 악명 높은 장면 중 하나는 찰리의 목이 뎅겅 잘리는 장면일 것이다. 이야기를 충실히 따라가는 관객 중에 찰리의 목이 잘리리라 예상하는 이는 한 명도 없을 것이다. 관객은 찰리가 마귀 들렸으며, 결국 그녀가 〈캐리〉나 〈악마의 씨〉나 〈엑소시스트〉 속 여자처럼 사악한 힘으로 가족을 파국에 몰아넣을 것이라 예상한다. 그러나 찰리는 저주와 전혀 상관없는 이유인 땅콩 알러지로 죽는다. 애스터는 영화의 고전주의적 구성에 구멍을 뚫고, 관객은 이 구멍을 통해 〈유전〉이라는 게임에 가담할 수 있다. 그 입구와 출구는 이 영화 여기저기에 널려 있다. 애스터는 관객이 이 게임에 가담해 살해의 공모자가 되거나, 반대로 살해 대상으로 변신하기를 권유한다. 애스터의 이러한 '권유'는 영화사적인 교훈을 따랐다고 볼 수 있다. 애스터에 앞서, (이탈리아 호러 영화를 일컫는) '지알로 장르'의 선구자 다리오 아르젠토는 관객을 영화에 연루시키고자 이루어지는 비윤리적인 게임의 정체를 이미 잘 알고 있었다.

> "관객이 장면에 빨려 들어가길 원합니다. 관객이 다가오길 원해요. 사물이나 사람에게요. 결국 죽이거나 죽임을 당하는 것은 관객인 당신입니다. 살해당하는 것은 결국 관객입니다."*

아르젠토의 말을 조금 더 풀어 설명하면, 관객을 장면으로 빨려 들어가게 하기 위해선 '게임'이 필요하다는 것이다. 연출가는 관객을 장면이라는 덫에 빠트리려고 유혹한다. 애스터와 에거스의

* L. Andrew Cooper, *Dario Argento*, University of Illinois Press, 2012, p.7.

영화를 본 이들이 손쉽게 '상징을 해석하는 재미'로 빠져드는 이유가 바로 여기에 있다. 이러한 상징 게임은 작가들이 의도한 바이기도 하다. 상징은 폰 트리에가 말하는 값비싼 '황금 액자', 즉 유혹을 위한 최상의 도구이기 때문이다. 언뜻 상징으로 보이는 이 황금빛 액자는 의사소통의 자리를 대신한 암시 때문에 생기는 구멍을 가린다. 애스터와 에거스 모두 백인의 과거라는 '황금 액자'를 가져다 놓는데, 이는 눈속임이다. 애스터에게 이 눈속임 장치는 오컬트고, 에거스에겐 고딕 문학이다. 둘은 창백한 백인의 과거를 가져와선 암시와 모호한 언급, 감정 대립으로 인해 무너진 이야기를 가려 놓는다. 그런 뒤 에거스는 영화에, 또 프레임 하나하나에 강신술을 건다. 이미지를 위계적인 구조로 배치하는 기성의 영화적 상상력은 에거스 앞에서 부서지고 만다.

〈더 위치〉의 폐소공포증은 〈라이트 하우스〉(2019)에 이르면 끔찍한 고립과 분열된 자아 간에 일어나는 전쟁으로 변모한다. 〈라이트 하우스〉는 해변에서 멀리 떨어진 외딴섬의 등대에 파견 나온 두 남자의 이야기다. 이 영화의 이야기를 요약하는 것은 무의미하다. 등대장 토머스와 신입 등대원 윈슬로는 서로를 갉아먹는다. 화면비는 1.19:1로 대단히 좁고, 영화에서 주요한 카메라 움직임은 수직적이다. 인물은 프레임 안에 갇힌 채로 그 속에서 먹고 자고 움직인다. 그들에게 영화의 프레임은 그들이 주거하는 집이다. 윈슬로와 토머스는 같은 공간에 있지만 다른 공간(프레임)에 있다. 두 남자가 속한 프레임이 서로의 영역에 침입할 때는 서로가 변신할 때다. 윈슬로는 등대에 도착한 이후 끊임없이 악몽을 꾼다. 인어가 그를 유혹하고, 갈매기는 그를 죽일 듯이 노려본다. 윈슬로의 꿈은 점차 현실로 옮겨

들어오는데, 영화상에서 이들이 동일한 방식(프레임)으로 재현되는 탓에 꿈과 현실은 전혀 구분되지 않는 것처럼 보인다.

혹자는 에거스가 설계한 폐쇄적 공간이 현대 영화에서 반복적으로 드러나는 모티프라고 지적할 수도 있다. 예컨대 우리는 이미 영화사의 만신전(萬神殿)에서 지긋지긋한 외로움에 의해 시달리는 브루노 뒤몽의 남자들과 차이밍량의 남자들을 본 적 있다. 뒤몽의 〈예수의 삶〉(1997)은 공간에 갇혀 옴짝달싹 못 하는 사람들을 다룬다. 이 영화 속 인물들은 눈에 띄게 구부정하게 걷고, 아무 말 없이 브라운관에 시선을 고정하며, 수풀에 들어가 따가움을 느낄 새도 없이 상대방의 몸을 붙잡고 섹스를 한다. E. H. 카는 도스토옙스키가 어떤 공간을 서술하든 밀폐된 감각을 불러일으킨다는 점을 강조한 바 있는데, 〈예수의 삶〉의 인물들 역시 오토바이를 타고 이동할 때조차 프레임에 갇혀 있다. 에이즈에 걸린 친구의 죽음에 슬픔을 느끼다가도 아랍인에 대한 증오를 느끼는 저 백인 인종차별주의자 소년들은 결코 마을(혹은 영화-프레임) 바깥으로 나가지 못한다. 외로움은 '소외'라는 현대 사회의 병리 증상을 통과해 현대 영화의 미학으로까지 나아간다.

그러나 뒤몽이나 차이밍량과는 달리, 에거스에게 소외는 중요한 개념이 아니다. 에거스는 프레임을 감옥처럼 활용하지만, 결코 소외를 염두에 두지는 않는다. 에거스의 영화에서 고립된 '하나'는 항상 개방된 '많음'과 동일하다. 혼자는 항상 여럿으로 변신한다. 〈더 위치〉의 마지막 장면에서 벌거벗은 토머신은 무리 지은 마녀들 사이로 걸어간다. 마녀로 변신한 토머신은 개인이 아니며, 마녀 집단에 속한 구성원이 된다. '하나-여럿'의 모티프는 〈라이트 하우스〉에

서 훨씬 더 다채롭게 변주된다. 윈슬로가 보는 토머스는 등대지기 장인 동시에 포세이돈이자 바다 괴물이다. 윈슬로는 토머스에게 그가 너무 오랫동안 등대에 혼자 머물다가 괴물이 되고 말았다고 소리 지른다. 윈슬로는 엉성한 솜씨로 조각한 인어 모양의 나무 조각품을 보면서 성기를 용두질한다. 조각품은 인어가 되어 돌아온다. 결정적으로 윈슬로는 자신의 본명이 토머스 하워드고, 윈슬로는 자신이 죽인 남자라고 고백한다. 즉 토머스는 윈슬로다. 토머스는 포세이돈이고, 바다다. 영화는 스스로 자연으로 변모하기 시작한다.

철학자 유진 새커라면 〈라이트 하우스〉에서 변신하는 사물, 더 정확히 말해서 스스로 걸어 움직이고 새롭게 변화해 가는 자연에 '악'이라는 이름을 붙였을 것이다. 새커는 변화무쌍한 자연 내 모든 존재가 신적인 힘을 가졌다는 범신론적 관점을 넘어선다. 그는 악마적 힘을 연구하는 두 가지 경향을 접목하여 '인간적'인 사고 체계를 뛰어넘는 악을 조형한다. 악마적 힘을 연구하는 첫 번째 관점은 자연에 무한한 힘이 부여되어 있다고 보며, 두 번째 관점은 악이 결국 텅 비어 있는 '무(無)'라는 점에 초점을 맞춘다. 이 두 경향을 통합한 새커의 결론은 모든 존재에 깃들어 있는 자연이야말로 '텅 비어 있는 무'라는 것이다. 이를테면 기존의 오컬트 마술은 우리가 사는 세계에 숨어 있는(occulted) 진리를 폭로한다. 오컬트의 세계관에 따르면 우리 눈에 보이는 세계 속에는 이해 불가능한 초자연적 힘이 자리하고 있다. 이 오컬트적 깨달음을 통해 우리는 자연 그 자체가 얼마나 기이하고 기상천외한지 알게 되며, 그 기이함 뒤에는 어떠한 신의 의도도 자리하지 않음을 깨닫게 된다. 기묘하고 변화무쌍한 세계가 어떤 초월자의 의도 없이 생겨났다는 단언이야말로 우리를 진정한 공포

로 밀어 넣는다.

〈라이트 하우스〉와 〈더 위치〉의 등장인물 모두는 급작스레 등장한 기이한 세계를 마주하며 혼란에 빠진다. 윈슬로는 등대의 꼭대기 층에 있는 불빛을 궁금해한다. 왜 토머스는 윈슬로를 등대의 꼭대기로 향하지 못하게 하는 걸까? 이 숨겨진 진실을 찾아다니는 토머스가 찾아낸 건 결국 자신이 신비한 힘에 의해 생겨난 윈슬로의 분신이라는 사실뿐이다. 〈더 위치〉에서는 애니(엄마)가 토머신(딸)을 경계한다. 그리고 쌍둥이는 토머신을 마녀라고 부른다. 그들 사이에 애초에 무슨 문제가 있었을까? 에거스는 관객이 던질 만한 질문에 응답하지 않고 그 배후에 있는 세계를 가리킨다. 에거스가 지목한 것, 즉 그가 벗겨 낸 세계의 진리란 평범하고 하잘것없다. 그래서 이를 처음 접한 관객은 적잖이 놀랄 수밖에 없다. 〈더 위치〉가 내리는 결론은 토머신은 '그냥' 마녀라는 것이다. 가족들의 예상은 틀리지 않았다. 그들은 이미 알고 있던 사실을 확인했을 뿐이다. 토머신이 마녀라는 의혹을 끝까지 거부해야 하는 위치에 있었던 이들은 오직 관객뿐이다.

〈라이트 하우스〉는 빛이란 우리가 통제할 수 없는 '바깥'이며, 그것을 엿본 순간 우리는 불타 버린다는 냉혹한 진리를 보여 준다. 영화의 주인공은 일견 이해할 수 없는 사건을 겪는 것처럼 보인다. 그러나 영화를 완전히 이해하지 못하는 위치에 놓인 건 토머스가 아니라 바로 우리, 관객이다. 악마가 드러내는 이 행성의 진리(새커는 '세계'라는 표현이 인간 중심적이라며 '행성'이라는 단어를 사용할 것을 권한다)는 인간이 통제할 수도, 이해할 수도 없는 '비인간적' 경험을 경유한다. 에거스 영화가 집도하는 흑미사는 과거의 영화에서 영화

를 통제하거나 이해하는 주체의 자리에 있었던 관객을 극도로 제한적인 영역으로 옮겨다 놓는다. 밀레니얼 세대의 영화에, 관객은 영화적 사건을 '이해하지 못한 채로' 사건에 연루된다. '포스트 시네마'라는 명칭이 가리키듯 영화가 권좌에 있던 시기 '이후'의 영상물들은 다양한 시청각 환경 속에 놓이고, 또 이런 환경을 전제해 제작되었다. 많은 영화 이론은 이러한 시청각 환경에 초점을 맞췄으나, 나는 새로운 영화들이 의도하는 효과에 관심을 가져 본다. 새로운 영화는 과거의 익숙한 영화들과는 달리 우리가 인지하지 못하는 충격을 주어야 한다. 영화사의 두터운 지층을 돌파해야 하는 이 영화들은 영화 바깥을 소환해야 하고, 관객의 인지 능력을 무화해야 한다.

애스터의 〈보 이즈 어프레이드〉(2023)는 새커가 꿈꾼 궁극의 악마적 세계라고 할 수 있다. 애스터와 에거스의 영화에는 새커가 말한 악마적 요소가 총집합해 있다. 물론 예술사적인 시각에서 보면 〈보 이즈 어프레이드〉는 거대한 '흰 코끼리' 영화라는 생각이 들 수밖에 없다. 이 영화를 만든 의도, 제작비, 예술적 야심 모두 거대하기 때문이다. 이 영화는 감독의 예술적 야심으로 중무장하고 있고, 꽤 큰 예산을 들였고, 호아킨 피닉스라는 유명 배우가 주연이고, 예술 영화관에서 상영되며, 결국엔 흥행 참패가 예정되어 있다. 흰 코끼리 영화는 비평적으로 상찬받거나 버림받는다. 한편으로 이 영화를 처음 보는 관객은 사방에 물을 뿌려 대고 있는 흰 코끼리의 몸통에 뚫린 구멍과 마주하게 된다. 그 구멍들은 이 영화를 둘러싼 다양한 문화 지류의 결과물이다. 로이 안데르센의 쇼트 구성, 라스 폰 트리에의 극작술, 베리만의 잔혹함, 필립 로스와 솔 벨로의 내러티브적 완력. 애스터는 이 요소들을 프레임 워크와 사운드 활용으로 묶어 낸다. 누

군가에게는 이런 집약 행위가 과잉으로 보이겠지만, 내게는 하나의 의식처럼 보인다. 애스터는 악마를 소환하고 있는 것 같다.

달리 말하면, 〈보 이즈 어프레이드〉는 엄청나게 복잡한 미로다. 애스터는 자신이 많은 영향을 받았다고 여러 차례 고백한 바 있는 로이 앤더슨의 〈2층에서 들려오는 노래〉(2000)의 프레임 구성을 〈보 이즈 어프레이드〉로 끌고 온다. 로이 앤더슨 특유의 프레임 구성이란 전경만이 아니라 후경에도 디테일을 꼼꼼히 배치하는 것이다. 하지만 이런 구성력이 단순히 앤더슨 한 명의 독창성에 기인했다고 볼 수는 없다. 하나의 프레임을 다양한 이미지의 층위들이 결합한 공간으로 만드는 기법은 자크 타티에게서 유래한 것이다. 타티의 영화 〈플레이타임〉(1967)은 70mm의 거대한 화면 속에 수많은 디테일들을 분배해 그것들이 각자 살아 움직이도록 만들었다. 〈플레이타임〉의 이미지 속에서는 조연과 주연, 거대함과 사소함이 동등하게 주목받는 '영화적 민주주의'가 이뤄진다. 애스터가 미국영화연구소(AFI) 재학 시절 만든 영화 〈기본적으로Basically〉는 타티에서 웨스 앤더슨, 또 그리너웨이로 이어져 오는 '영화적 민주주의'를 계승한다. 저택을 배경으로 하는 저 단편 영화에선 디테일들이 끊임없이 자리를 바꾼다. 주인공이 자신의 가족 구성원들을 해설하며 걸어가는 와중에, 그 옆에는 요가하는 여자와 창문을 청소하는 청소부가 보인다. 이처럼 애스터가 징검다리처럼 놓는 영화적 디테일의 연속은 각 프레임 자체에 독립성을 부여한다. 이는 앞서 에거스의 영화를 설명할 때 언급했던 '자연화한 개체로서의 프레임'으로 명명할 수 있는 미학적 프로그램이다. 이렇게 수많은 디테일들에 자리를 내주다 보면 주인공 본인도 디테일의 일부로 쪼그라들게 된다. 〈보 이즈 어프레이드〉에서

주인공 '보'는 '현대 미국'을 스테레오타입화한 건물(썩었다는 표현도 아깝지 않을)에 산다. 그의 집 앞에는 '현대 미국'적인 인물들, 즉 펜타닐 중독자, 묻지마 살인마, 노숙인들이 상주해 있고, 보는 그들을 피해 전속력으로 달려야만 집으로 갈 수 있다. 집 앞 대로에 널린 이 지저분한 군중은 타티의 영화에서처럼 생명력을 지니고 있다. 다만 타티 영화에서 제각기 자기 방향대로 움직이는 디테일들은 충만한 기쁨으로 차 있는 반면, 애스터의 영화는 그 충만함을 불안과 공포로 변주한다.

　　디테일들에 의해 계속 작아지고 또 고립되는 '보'는 아직 미치지 않았다. 능동적 존재가 아닌 그는 광기를 가지지 못한다. 공포증을 지닌 그는 두려움으로 인해 숨 막혀 할 뿐이다. 보의 공포증은 사물을 변조시킨다. 헤밍웨이는 파리 시절을 회상하는 회고록 『파리는 언제나 축제』에서 자신이 존경해 마지않던 제임스 조이스에 관한 일화를 들려준다. 조이스는 세상 모든 것을 두려워했다(그가 좋아했던 것은 배변과 관련된 것뿐이었다. 엉덩이와 화장실). 조이스는 개를 무서워했고, 벼락을 무서워했다. 이것은 꼭 보가 사물을 보는 방식과 닮았다. 보는 어머니가 아버지의 죽음에 관해 들려주는 말 때문에 ("네 아버지는 첫 섹스를 하다 죽었단다……") 성관계를 갖지 않는다. 그는 문틈 사이로 흘러오는 경고문을 읽고 공포에 시달린다. 애스터는 이러한 보의 공포증을 세계를 보는 관점으로 확장한다. 보에게 모든 사물은 급발진하는 자동차처럼 맹렬히 다가오고, 그는 그런 사물을 피하기 급급하다. 애스터는 사물을 피해 다른 프레임으로 도망가는 '보'의 모습이 대니얼 클로즈의 만화 『에이트볼 Eightball』에서 빌려온 것이라 말한다. 『에이트볼』은 대니얼 클로즈가 1989년부터 2004년

까지 연재한 독립 만화 시리즈로, 잡지처럼 구성돼 있다(예를 들어 1호를 보면 여러 연재 만화로 나뉘어 있고, 「철로 만든 벨벳 장갑처럼Like a Velvet Glove Cast in Iron」은 『에이트볼』 1호부터 11호까지 연재되었다). 애스터는 한 인터뷰에서 『에이트볼』이 자신에게 어떠한 영향을 끼쳤는지 술회한다.

"만화에는 '닭 지방(치킨 팻)'이라는 표현이 있는데, 이는 프레임을 지저분하게 어지럽히는 디테일들을 말합니다. 대니얼 클로즈에게서 그 용어를 배웠습니다. 그전에는 그 용어를 몰랐지만, 알게 된 이후부터 그 용어에 집착하고 있습니다. 저는 '닭 지방'을 좋아합니다. 이러한 디테일을, 그리고 그 디테일 속에 담긴 사랑과 관심을 알아차리기 시작한 시청자는 그때부터 존중받는 느낌을 받기 때문입니다."*

'닭 지방'은 본래 만화 잡지 『매드MAD』에서 연재하던 만화가 윌 엘더가 만든 용어로, 쉽게 생각하면 '배경이 구사하는 개그'라고 이해하면 된다. 주인공이 직면한 이야기를 풀어 내는 것 외에도 부수적으로 배경에서 자그마한 에피소드를 추가하는 것이다. 이는 요리에 풍미를 더하는 '닭 지방' 같은 역할을 한다.** 하지만 대니얼 클로즈는 이러한 '닭 지방 요소'를 부차적인 양념으로 사용하는

* Michael Koresky, "Ari Aster", Reverse Shot, 2023년 8월 23일 접속. https://reverseshot.org/interviews/entry/3068/ari_aster
** "Sunday Mailbag: Chicken Fat?", Tom Richmond, 2023년 8월 22일 접속. https://www.tomrichmond.com/sunday-mailbag-chicken-fat/18/04/2021/

데 그치지 않고 이야기 전체에 투입한다. 「철로 만든 벨벳 장갑처럼」 1화는 영화관에 들어가는 관객을 주인공으로 삼은 기이한 이야기다. 하지만 클로즈는 주인공이 아니라 객석 바깥 화장실 앞에 줄 서 있는 사람들을 주목하게 한다. 클로즈는 독자의 시선이 스크린에서 상영되는 영화를 보는 주인공과 화장실 앞에 늘어선 줄에 동등히 닿도록 한다. 이를 통해 그는 이야기를 두 가지 방향으로 전개하는 것이다. 영화를 보던 도중에 화장실에 들어간 주인공은 예지 능력이 있는 점술사에게 방금 본 이상한 영화에 관한 정보를 묻는다. 이 만화에 등장하는 에피소드는 끊기는 일 없이 또 다른 사건과 부딪혀 비틀거리며 방향을 튼다.

애스터는 클로즈의 '닭 지방' 기법을 〈보 이즈 어프레이드〉의 줄거리에 적용한다. 그는 이 영화에 수많은 상징을 내던진 뒤 덫처럼 활용한다. 이 영화를 좋아하건 싫어하건 간에, 대개의 평가는 이 영화의 상징을 향하게 된다. 평론가들은 이 영화에 상징이 너무 많다고 툴툴대거나 반대로 이를 근거 삼아 극찬한다. 영화에 나오는 욕조를 본 어떤 영화평론가는 정신분석적 관점에서 '모친의 자궁'을 떠올렸다. 이러한 상징은 '닭 지방'의 일종, 혹은 앞서 언급한 폰 트리에의 '황금 액자'다. 이런 상징들은 관객을 어두운 숲속으로 이끄는 영화의 복잡한 시청각적 혼란을 잠재우는 듯하다. 상징 해석에 재미를 붙인 관객은 우리를 혼란에 빠뜨리는 이 영화 속에 숨겨진 (상징적인) 의미가 있으리라 믿게 된다. 하지만 그러한 상징은 영화가 준 혼란을 (표면적으로) 가라앉히기 위한 연출가들의 전략일 뿐이다. 상징 해석에 직면한 우리는 은폐된 진실과 표면의 기호 사이에서 발생하는 동역학에 휘말려, 상징과 이미지를 대조하며 의미를 찾다가 필연적으

로 길을 잃고 만다.

애스터 영화에서 상징이 수행하는 기능은 '보'가 도망치다 우연히 마주친 숲속 무대에서 우스꽝스럽게 드러난다. 그는 무대에서 상연되는 연극에 빠져드는데, 무대는 동화 속에 그려진 그의 일생을 보여 준다. 보는 대장장이로 일하고, 아내를 만나고, 자식을 낳고는 행복한 삶을 산다. 그러던 중 태풍에 휩쓸려 가고, 나머지 온 세월을 집으로 돌아가는 데에 쓰며 세상을 헤맨다. '보'의 우화는 꼭 세상만사를 압축해 놓는 유대인의 탈무드 같다. 오랜 시간이 걸려 집으로 다시 돌아온 연극 속의 '보'는 숲속에서 상연되는 무대를 보고 있다. 무대 속 인물들은 자신을 똑 닮은 세 아들이다. 아버지와 자식들이 감동적으로 해후하는 순간, 무대를 주재하는 목소리는 보에게 이 부모-자식 관계에 대해 묻는다. 보는 어머니로부터 아버지가 섹스 중 심장마비로 사망했다는 이야기를 들은 후 그 트라우마로 인해 평생 한 번도 섹스를 하지 않았다. 보는 자신이 섹스를 단 한 번도 해 본 적 없는 동정이라고 강변한다. 모두 황당한 표정을 짓는다. 그럼 세 아들은 어떻게 된 거야? 누가 거짓말을 한 거야? 아버지야? 아들이야?

이 에피소드는 애스터 영화의 상징이 지닌 (새커가 말하는 '악'의 성격과도 상통하는) '텅 빈 공허함'을 잘 보여 준다. 의미를 상실한 '무', 혹은 그와 반대로 의미가 넘쳐흐르는 상징은 그 무엇이든 설명할 수 있는 마술 지팡이다. 예컨대 내가 불행하다면, 상징은 필연적 원인이 존재할 리 없는 나의 불행에 다양한 근거를 붙여 줄 수 있다. 프란츠 카프카는 자신이 겪는 불행에 대해 이렇게 말한다. "나는 나의 불행의 시초가 내적으로 필연적이었다고 인정하기가 어렵다. 물

론 나의 불행에는 어떤 필연이 개입할 수 있었을 것이다. 그러나 그것이 내적인 필연성은 아니었다. 마치 파리 떼가 달려들 듯이 나를 덮친 불행들, 나는 그것들을 내게 쉽게 온 것만큼이나 쉽게 몰아 버릴 수 있었을 것이다."* 불행을 만드는 무수한 요인들은 일렁거리며 내게로 다가온다. '보'는 문을 꽉 닫고 바깥의 현실과 거리를 두려고 한다. 하지만 문 두드리는 소리가 들린다. "악마적인 세력들은 그것들이 전달할 메시지가 어떤 것이건 간에 끊임없이 문들을 두들겨 대고, 난장판을 벌이면서 틈만 나면 뚫고 들어오려고 한다."**

〈보 이즈 어프레이드〉에 남는 것은 공허함, 그리고 그 공허함 앞에서 두리번거리는 관객의 감정 상태다. 애스터는 영화를 통해 관객을 밀어붙이는 걸 좋아하는데, 그가 밀어붙여 당도하는 곳은 감정적이고 영화적인 착취 상태다. 그렇게 보면 이 영화를 라스 폰 트리에의 〈살인마 잭의 집〉(2018) 같은 자기 혐오적 코미디에 비견할 수 있을 터다. 스스로를 향한 공포증으로 내면을 꽉 채운 중년 남성이 자기 자신을 학대하는 마조히즘적 희극이라는 점에서 이 두 영화는 닮아 있다. 이처럼 〈보 이즈 어프레이드〉는 불행을 겪는 남자를 끊임없이 조롱하고 학대하는 피학적 희극이다. 그러나 애스터의 희극적 감각은 중년 남성의 취약함을 드러내기 위해 발휘되는 게 아니다. 그의 유머 감각은 내가 "브레히트주의의 보수적 판본"***이라고 부르

*　　질 들뢰즈·펠릭스 가타리, 『소수 집단의 문학을 위하여: 카프카론』, 조한경 옮김, 문학과지성사, 1992, 24쪽.
**　　앞의 책, 26쪽.
***　　이에 대해선 『익사한 남자의 자화상』의 「'살인마 잭의 집'에 관한 12편의 메모」에서 설명했다. 요점은 내러티브에 몰입하는 관객의 자기 인식을 깨닫게 하기 위해 사용하는 '낯설게 하기' 기법이 폰 트리에게는 급진적인 정치성이 휘발된

는 극적 장치를 사용하는 순간에 발휘된다. 애스터의 데뷔작 〈유전〉에서 엄마 애니는 딸 찰리가 교통사고로 사망한 이후 심령술사에게 부탁해 딸을 소환하는 의식을 치른다. 그러나 그 의식에 무언가 의심스러운 데가 있다는 생각이 애니를 괴롭히고, 실상 우연한 사고인 줄 알았던 딸의 죽음에 악령이 개입했다는 점을 깨닫는다. 딸을 죽인 악령이 결국 가족 전체를 몰살시킬 거라는 생각에 빠진 애니는 악령과 가족을 접촉시킨 촉매를 추측해 내는데, 그건 바로 딸의 영혼을 소환하는 데 활용했던 수첩이다. 애니는 남편 스티브에게 말한다. "수첩을 불태워. 못 믿겠지만, 수첩을 불태워." 스티브는 애니가 미쳤다고 생각하며 수첩을 태우기를 거부한다.

'딸'의 영혼 소환에 사용한 '수첩'이 가족 전체와 연결되어 있다는 점을 발견한 '엄마' 애니는 자신을 희생해 가족을 지키려 한다. 결국 애니는 스티브가 손에 쥔 '수첩'을 강제로 뺏어 난로 속으로 집어넣는다. 관객들은 그녀가 불탈 것이라 기대하지만, 웬걸, 불타는 것은 '아빠' 스티브다. 그가 새까맣게 불타는 걸 본 관객은 울어야 할지 웃어야 할지 망설인다. 엄마 애니가 불탈 줄 알고 잔뜩 마음을 졸이고 있어서다. 비극적인 절정을 맞이할 장면에서 애스터는 그러한 기대를 배반하는 것이다. 관객은 비극적인 절정에서 희극적인 기분을 느낀다.

관객에 야유를 퍼붓는 애스터의 농간은 폰 트리에의 영화에서 가져온 것이라 해도 과언이 아니다. 〈유전〉에서 수첩이 떠맡은 (관객을 우롱하는) 역할은 〈도그빌〉에서 개가 떠맡는다. 애스터가 가장

채로 예술의 마술적 힘을 강화하는 데 활용된다는 것이다.

좋아하는 영화로 꼽는 〈도그빌〉의 마지막 장면은 그를 위해 만들어진 교본이라 할 만하다. 모든 사물을 지운 빈자리를 분필로 그은 선과 상상력으로 대체하는 〈도그빌〉의 마지막 장면. 여기서 폰 트리에는 선량한 여성을 착취한 레드넥 백인들을 한 명도 남기지 않고 학살한다. 마피아들은 모든 마을 사람을 살해한 다음 마지막에 남은 개까지 죽인다. 마지막으로 죽음을 앞둔 개가 짖고 있다. 영화에 등장하는 다른 사물처럼 부재한 상태로 제시되던 이 '개'는 학살이 일어난 직후에는 멍멍 짖는 진짜 개의 이미지로 나타난다. 이때 관객은 이 영화의 제목이 '도그'빌(Dogville)이라는 점을 뒤늦게 깨닫는다. 개는 영화가 진행되는 내내 구체적인 역할을 부여받지 못한 채 배우들의 시선이나 몸짓으로만 지시되던 투명한 존재다. 마치 배경의 일부처럼 말이다. 그런데 폰 트리에는 영화의 마지막 장면에서 부재하던 개의 이미지를 드러냄으로써 관객이 허구에 관해 갖고 있던 믿음을 조롱하는 것이다. (마지막 장면을 제외하면) 〈도그빌〉의 개는 배우의 손동작(쓰다듬거나)이나 시선(바라보는)으로 지시되는데, 이는 영화가 현실의 원칙을 따르지 않아도 성립되는 '믿음'의 공간임을 드러낸다. 그러나 폰 트리에는 저러한 믿음의 공간에 진짜 '개'의 이미지를 삽입함으로써 관객이 보고 있는 합의된 허구가 '가짜'라는 점을 신랄하게 고발한다. 이와 같은 반전은 영화를 보는 관객의 믿음을 무너뜨려 그를 왜소하고 수동적인 객체로 변화시킨다. 라스 폰 트리에의 극작술은 영화 속 인물들이 겪는 상황에 감정을 이입하던 관객들을 영화 바깥으로 꺼낸다. 폰 트리에는 꼭 이렇게 말하는 듯하다. "당신들이 보고 있던 이 비극은 거짓말입니다."

관객을 믿음과 불신의 게임에 연루시키는 애스터의 방식은

폰 트리에처럼 교묘하기 짝이 없다. 관객은 애스터의 영화에 불미스러운 방식으로 연루된다. 사건의 목격자가 된 관객은 두근거리는 가슴을 안고 이야기에서 빠져나오려고 애쓴다. 하지만 관객 자신조차 '닭 지방' 기법으로 그려진 영화 속의 배경이 될 뿐이다. 관객이 믿음의 공간에서 빠져나온다 한들, 그 탈출 역시 오직 작가의 의도에 따른 것이기 때문이다. 〈유전〉을 보는 관객은 기대가 배반되는 광경을 보며 자신의 무능력함을 느낀다. 우리가 영화를 향해 가진 믿음은 폰 트리에와 애스터처럼 통제 강박증을 앓는 작가들의 의도에 의해 어긋난다. 허구의 바깥으로 나와 영화 속 인물들을 조롱하던 관객들은 자신의 냉소가 작가의 프로그램에 이미 속해 있다는 점에 소스라치게 놀란다. 영화의 바깥으로 나갈 수 있다는 믿음조차 허구라니? 애스터와 폰 트리에는 모든 것을 허구로 상상하는 작가의 전능함을 진정으로 믿는 듯 보인다.

오스트리아의 소설가 토마스 베른하르트는 『몰락하는 자』(1983)에서 예술과 예술가를 자연의 반대편에 있는 완전한 인공물로 취급한다. "우리는 인간이 아니야, 인공물이지. 피아노 연주자는 인공물이야, 혐오스러운 인공물이지."* 예술은 인간의 손에 의해 조형되는 것이니 충분히 그렇게 말할 수 있지만, 예술가마저 인공물이라 할 수 있을까? 그렇다. 예술가야말로 인공물을 제작하는 데 더해 예술가 자신의 인공적 이미지까지 창조하는 존재이기 때문이다. 베른하르트에 따르면 예술가는 자연에서 달아나는, 자연과 적대하는 인공물이다. 피아니스트들이 꾸는 궁극의 꿈은 피아노라는 인공물이

* 토마스 베른하르트, 『몰락하는 자』, 박인원 옮김, 문학동네, 2011, 81쪽.

되는 것이다. 이에 따르면 라스 폰 트리에와 아리 애스터 역시 작품을 주관하는 예술가라는 인공물을 창조한다고 할 수 있다. 즉 작품뿐 아니라 그 작품을 주관하는 시점까지 창조하는 작가가 되는 것이다. 그렇다면 우리는 작품이라는 세계를 총괄하는 신으로서의 영화감독-작가를 상상할 수 있을 것이다. 신학적 용어를 빌리자면 라스 폰 트리에나 아리 애스터는 인격신일 터다.* 그들은 기적을 통해 이 무미건조한 세상에 현신해 '나 자신'을 드러내는 존재다. 나는 이런 식으로 존재하는 영화감독을 조작자(manipulator)로 부르고 싶다. 라스 폰 트리에나 아리 애스터처럼 기존 세계를 뒤흔드는 인공적인 플롯(혹은 안티플롯)의 발명자들은 원래의 세계, 자연에 끊임없이 도전하고, 그것을 뒤집으려고 한다. 그래서 그들에게 기적은 매우 중요한 장치가 된다. 왜냐하면 기적이야말로 신의 존재를 철저히 인공적인 방식으로 현신시키기 때문이다.

앞서 우리는 정지돈이 '후기 퀸 문제'를 해결하기 위해 자전을 도입하는 것을 보았다. 이는 독자와 세계 사이, 혹은 허구와 현실 사이에서 비롯되는 정보 값의 차이로 인해 발생하는 '신뢰성 문제'를 해결하기 위해 작가-서술자-소설 내 인물을 모두 일치시키는 행위다. 아리 애스터는 등장인물을 이유 없이 살해하거나 조롱함으로써 영화적 세계를 손쉽게 전복한다. 이는 어쩌면 허구를 대하는 애스터

* 그 반대편에 범신론이 있을 테다. 범신론은 자연의 원리를 신의 뜻과 동일시한다. 영화작가로서 범신론은 우리 세계를 움직이는 원리 자체를 보여 주는 작업이라 할 수 있다. 페드로 코스타 혹은 왕빙의 작업. 범신론자들에게는 세계 자체가 기적이고, 세계를 촬영하는 작업 자체가 개입이다. 나는 범신론자들을 지루하게 생각한다. 그들은 놀라움과 기적을 자연의 불안정성에 온전히 아웃소싱하기 때문이다.

와 폰 트리에의 공포에서 비롯되었다고 추측할 수 있다. 그들은 관객이 자신이 만든 허구적 세계를 믿고 따르는 것을 실제로 두려워하는 듯하다. 영화가 영화임을 드러내기 위해 그들은 '신적인 존재'가 되어 구약의 여호와처럼 끝없이 재앙을 내린다. 그들은 관객과의 신뢰 관계를 깨고 그들을 조롱하고 학대하는 데서 더할 나위 없는 쾌감을 느낀다. 이는 이 예술가들이 괴물, 진정한 의미에서의 인공물이라는 점을 증명한다. 자아란 인공물의 일종이며, 그것이 만든 세계와 이 세계를 벼락처럼 내리치는 기적 또한 마찬가지다.

거울상으로부터: 친밀감은 공포가 된다

인간은 외부와의 접촉에서 공포와 친밀감 모두를 느낀다. 여기에서 외부의 정보를 소화하고 판단하기 위한 자아의 시스템이 생겨난다. 스스로 흉포한 힘을 가지고 있다고 믿는 자아는 자신의 전능함을 강조하지만, 이는 접촉에 대한 방어적인 태도에서 유래한다. 잉마르 베리만이 많은 점에서 오늘날 새로운 영화감독들의 선조로 여겨지는 건 바로 이 시스템을 확립했기 때문이다. 에거스와 애스터 모두 객석에서 움직이지 못하는 관객을 착취하는 방식을 잉마르 베리만에게서 배웠다. 베리만 영화에 대한 최고의 분석 중 하나는 그의 자서전 『마법의 등』(1987)에 나와 있다. 베리만은 이 자서전을 이렇게 시작한다. "내가 1918년에 태어났을 때, 어머니는 스페인 독감에 걸렸다."

그는 이 책의 모든 페이지에 자신의 고통을 새겨 넣는다. 그는 방광염을 비롯한 온갖 신체적 통증 때문에 고통스러워했고, 가족을 혐오했다(그는 여동생의 목을 졸라 죽이려 했다). 베리만은 자신을

괴롭히는 통증과 죽음에 대한 두려움을 마음속 깊이 품고 있었다. 영화평론가 앤드루 새리스는 베리만이 고통을 '자아'의 바깥에서 꺼내 그것을 음미하듯이 고통을 상상한다고 말한다. 베리만은 자서전에서 '나'를 3인칭처럼 바라보는 것은 물론 자기 목소리를 듣기까지 한다. 나의 내면이 바깥으로 외화(外化)되어 생명력을 얻는 것이다. 고통은 그의 눈앞에서 살아 움직인다. "갑자기 에를란드에게 '기쁨을 잃을 것 같다'고 말하는 내 자신이 들렸다. 몸으로 느낄 수 있었다. 소진되고 있다. 내 안이 말라 가고 있다."*

고통이 나보다 더 거대하고 생생히 느껴진다면, 그 고통이야말로 나라는 '자아'를 결정짓는 요소일 테다. 베리만은 '나'보다 거대한 고통의 그림자를 '거울상'의 형태로 쪼갠다. 그 과정에서 나는 또 다른 나와 만난다. 토머스 엘세서는 영화사 최고의 정전으로 손꼽히는 작품 〈페르소나〉(1966)의 핵심 테마를 '거울상'으로 꼽는다. 〈페르소나〉의 두 주인공은 서로의 거울상으로 기능하는데, 엘세서는 저 관계의 기능을 다음과 같이 표현한다. "궁극적으로 거울은 주요한 구조적 모티프다. 이러한 관계는 관객을 등장인물과 번갈아 가며 영화적 공간에 동행하게 한다. 거울은 정서적으로 다른 이들로부터 동떨어져 있고, 정신적으로는 트라우마에 시달리는 배우 엘리자벳과 쾌활하고 선량한 성격의 알마 사이의 관계를 정의한다."** 관객은 서로

* Andrew Sarris, "INGMAR BERGMAN'S CRIES AND WHISPERS", Washington Post, 2023년 8월 22일 접속. https://www.washingtonpost.com/archive/entertainment/books/1988/09/25/ingmar-bergmans-cries-and-whispers/14019852-30ba-4bce-bee2-3d98a3b6c017/
** Thomas Elsaesser, "The Persistence of Persona", Criterion, 2023년 8월 22일 접속. https://www.criterion.com/current/posts/3116-the-persis-

빼닮은 두 배우에게 이입하고, 그중 한 명의 시선과 또 다른 인물의 시선을 자유롭게 오간다. 〈페르소나〉의 영화적 공간은 이 두 시선 사이의 움직임에서 기원한다. 〈페르소나〉는 이처럼 상대를 마주 보고 있는 두 인물 간의 상호작용 자체를 인간성의 주요한 요소로 간주한다. 그러나 이러한 상호작용은 반드시 선량하고 안온하지만은 않다. 상호작용은 친밀감부터 친밀감 배후에 있는 정서적 폭력까지 두루 포괄한다. 이를테면 〈페르소나〉에서 알마는 해변가에서 모르는 남자와 정사를 나눴던 경험을 거침없이 고백한다. 욕망은 그것을 발설하는 인물의 입보다 훨씬 거대한 영화적 공간인 관객의 상상 속을 파고든다. 이를 통해 알마와 엘리자벳의 관계 안에는 위험으로 가득한 관능성이 자리하게 된다. 서로를 향한 욕망은 언제 폭력으로 돌변할지 모른다. 이렇듯 베리만 영화의 여성들은 터질 것 같은 욕구로 인한 히스테리로 가득 차 있다.

 베리만의 중기 걸작 〈거울을 통해 어렴풋이〉(1961)는 베리만이 조형한 영화 세계에서 접촉이 갖는 의미와 그 고통에 대해 말한다. 주인공 카린은 히스테리에 시달리고, 남편은 그녀를 보호하려고 애쓴다. 작가로 명성을 얻은 그녀의 아버지는 언뜻 인자하고 자상해 보이지만 사실 그는 냉혹하기 짝이 없는 이기주의자다. 이 영화에서도 거울상은 주요 테마로 작동한다. 여기서 카린의 거울상은 바로 그녀의 가족들이다. 카린과 정서적 유대 관계를 구축한 남동생은 그녀의 보호자와 같은 역할을 하지만, 둘의 관계는 단지 연대감만으로 이루어진 게 아니다. 둘은 사랑하는 연인이기도 하다. 카린과 동생의

관계에서 볼 수 있듯 베리만 영화에서 '접촉'은 성적인 뉘앙스를 지녔다. 동시에 거울상 간의 접촉은 학대와 체벌을 의미하기도 한다. 소설가인 아버지는 카린을 소설 속 소재로 활용하려 하고, 이를 위해 일기에 카린의 고통을 기록한다. 아버지의 손길은 단순한 사랑이 아니라 그녀의 삶을 착취하려는 수단이다. 서로를 닮은 가족, 서로를 증오하는 가족은 어쩌면 동일한 인물의 다양한 표현이고, 달리 말하자면 하나의 자아에 귀속되는 여러 단면일지도 모른다. 거울상은 나에게서 또 다른 자아가 분리되었음을 의미하기도 하지만, 이처럼 외화된 거울상이 나를 쥐고 고통스럽게 흔드는 것을 뜻하기도 한다. 따라서 베리만에게 거울에 비친 얼굴이란 (고통받으며/사랑하는) 나의 마술적 이중성을 표출하는 수단이다. 베리만에게 얼굴이란 모든 감정이 응축되어 있는 만물의 기원이며, 동시에 그 감정들을 겉으로 드러내는 얇디얇은 중립적 표면이다.

　에거스와의 대담에서, 애스터는 〈유전〉을 찍을 당시 촬영 스태프에게 베리만의 〈가을 소나타〉(1978)와 〈외침과 속삭임〉(1972)을 관람시켰다고 이야기한다. 이때 에거스는 베리만 영화의 카메라 위치가 매우 독특하다는 데 주목하는데, 그 독특함은 베리만이 실내에 사람을 구겨 넣는 실내극의 달인임을 증명하는 것이다. 베리만이 관심을 가진 것은 고전 영화적인 행동의 연쇄보다는 인물의 불가해한 얼굴을 중심에 둔 실내극이었다. 베리만은 '행동하는 인간'의 반대편에 있는 불가해한 얼굴을 내면의 징표로 세워 둔다. 이 대담에서 특히 흥미로웠던 부분은 폴 토머스 앤더슨의 〈마스터〉에 관한 애스터의 의견이다. 그는 이 영화에서 베리만의 영화 속 얼굴에 담긴 마술적 힘을 발견했다고 한다.

"최근의 트렌드인지는 잘 모르겠지만, 조너선 드미의 클로즈업이나 그가 만든 이미지에 대해 이야기하기를 좋아했던 P. T. 앤더슨의 〈마스터〉만 보더라도 분명히 알 수 있습니다. 영화 제작자들이 베리만의 클로즈업을 따르고 있다는 것 말이죠."*

정확히 〈마스터〉는 앤더슨 영화의 전기와 중기를 가르는 표지가 된다. 폴 토마스 앤더슨의 전기 영화는 (올트먼의 〈내쉬빌〉에서 다중 내러티브를 빌려왔음에도) 비교적 직관적이고 직선적이었다. 그러나 〈마스터〉부터 시작하는 후기 영화들은 불가해한 내러티브를 추구하며, 그럼으로써 영화를 추상화에 비견할 만한 감정의 덩어리로 만든다. 앤더슨의 카메라가 인물의 얼굴에 다가가는 방식, 얼굴에 움푹 팬 주름에 드리운 그림자에 주목하게 만드는 그 방식은 베리만의 영화를 떠올리게 한다. 우리는 그 명암 속에서 얼굴의 이목구비가 점점 지워지고 흩어지는 걸 볼 수 있다. 애스터와 에거스도 마찬가지다. 그들이 얼굴을 소묘하는 방식 역시 얼굴 자체의 명암에 집중하게 만드는 것이다. 그들은 인물의 얼굴을 곧잘 프레임의 절반 가까이 차지하도록 배치한다. 얼굴이 배경을 밀어낸다.

그러나 에거스와 애스터에게는 베리만 영화가 지닌 관능성과 감정적인 밀착이 전무하다. 그들은 사랑하지 않고 누굴 그리워하지도 않는다. 그저 어딘가에 갇혀 구원만을 기다린다. 인간의 얼굴에

* "Deep Cuts with Robert Eggers & Ari Aster", a24, 2023년 8월 22일 접속. https://a24films.com/notes/2019/07/deep-cuts-with-robert-eggers-and-ari-aster

서 황량한 세계를 보는 에거스와 애스터는 얼굴을 '악'이 현전하는 장소로 사용한다. 베리만 영화에서 인간성의 촉매를 의미하던 접촉은, 현대에 이르러서는 오직 폭력과 증오의 도구로만 기능한다. 한때 접촉이 불러일으키는 친밀감과 공포 모두는 인간적인 것이었다. 그러나 애스터 같은 악마가 만든 영화에서 접촉은 비인간적인 것과의 만남을 의미한다. 그 안에서 나의 손과 당신의 손이 만나는 장소는 비인간적인 것이 도래하는 장소가 되었다. 비인간적인 것과 악은 길거리를 바라보는 친구의 성난 눈을 떠올리게 한다. 친구는 젊음과 아름다움을 뽐내는 젊은이에게서 절대적인 악마를 본 것이 틀림없다. 그는 공포에 질려 있다.

영웅의 미래: 미래의 영웅

2021년 1월 30일, 전자 음악가 소피는 그리스에서 불의의 사고로 목숨을 잃는다. 보름달을 보기 위해 오른 곳에서 추락한 것이다. 그로부터 2년 뒤, 소피와 더불어 '하이퍼팝'이라는 장르를 전 세계로 퍼뜨리는 데 혁혁한 공을 세운 PC 뮤직은 신보 발매를 멈춘다고 발표한다. 2010년대를 아우르며 급진적인 미래주의의 소리를 들려주었던 일군의 젊은이들이 어느 사이 사라지거나 늙어 갔다. 그들은 모두 사랑에 대한 소리를, 보다 정확히 말하면 사랑의 약속에 대한 노래를 만들었다. 2000년대 말부터 2010년대 초까지, 음악 평론가들은 대중음악에서 새로움이 사라져 버렸는지도 모른다는 두려움에 사로잡혔다. 1960년대 개러지 록을 모방한 '개러지 록 리바이벌'이 일어났고, 미래적인 사운드를 들려준다는 전자음악 역시 오래전 구성된 문법에서 벗어나지 못했다. 현재 최고의 팝스타로 손꼽히는

브루노 마스는 마이클 잭슨을 완전히 모방하다시피 했다.* 2010년대가 되자 과거의 영웅들이 유령으로 돌아왔다.

그런 가운데 K-팝과 버블검 팝, 전자음악을 뒤섞은 소피의 팝 음악은 완전히 새로운 음악처럼 들렸다. 음악 저술가 매트 블루밍크는 '과거'가 대중음악을 뒤덮었다는 진단에 반신반의하며 그에 대한 반례로 소피의 음악을 가져온다. 블루밍크는 미래가 출현할 수 없다고 상상하는 이들이 간주하는 '미래'란 백인-이성애자-남성의 시선에 포착된 미래일 뿐이라고 지적한다. 트랜스젠더 음악가인 소피와 아르카의 등장은 그 오래된 미래에 균열을 낸다. 이는 단순히 성적인 정체성에만 해당하지 않는다. 블루밍크는 2018년도에 발매된 〈페이스 쇼핑Faceshopping〉의 뮤직비디오를 구체적인 예시로 들면서 이 뮤직비디오의 시청각적 요소들이 여지껏 볼 수 없던 미래라고 칭송한다.**

이 뮤직비디오에서 3D 모델링으로 이뤄진 소피의 자화상은 매끄럽고 흠 하나 없지만, 이른바 '불쾌한 골짜기' 현상처럼 묘하게 현실감을 결여한 탓에 불쾌감을 준다. 2013년도에 〈BIPP〉으로 등장한 이후로 얼굴을 보여 준 적 없던 소피는 자신이 트랜스젠더임을 커밍아웃하면서 자기 자신의 이미지를 음악에 반영했다. 그 사운드는 어떨까? 신시사이저 음이 날카롭게 울리는 가운데 드럼이 우리

* 이에 대한 자세한 논의는 『밀레니얼의 마음 : 2010년대 그리고 MZ의 탄생』(민음사, 2022)의 「대침체 사회 : 시간은 흐르지 않는다」를 참고하길 바란다.

** Matt Bluemink, "Anti-Hauntology: Mark Fisher, SOPHIE, and the Music of the Future", Blue Labyrinth, 2024년 1월 15일 접속. https://bluelabyrinths.com/2021/02/02/anti-hauntology-mark-fisher-sophie-and-the-music-of-the-future/

를 밑바닥으로 이끈다. 이 소리는 우리가 익히 아는 소리가 아니다. 그는 목소리를 제외하면 실제 음악의 샘플을 사용하지 않고, 오로지 금속성 소재를 연상시키는 합성적 소리를 활용한다. 이는 우리가 소피의 음악에서 불쾌함을 느끼는 이유다. 인간적인 모든 것과 결별하는 것처럼 보이기 때문이다. 그러나 이러한 특징은 생각보다 '미래' 적이지 않은데, 왜냐하면 이런 부류의 합성 사운드는 소위 인더스트리얼 음악에서 이미 다뤄져 왔기 때문이다. 미래적이라는 의미가 '전례 없음'을 뜻한다면 소피의 음악은 미래적이진 않을 터다. 대신에 블루밍크는 소피의 음악이 전위적인 실험에 그치지 않고 대중의 기호에 맞춰 팝을 재구성한다는 데 큰 점수를 주었다. 즉 소피의 음악을 통해 미래는 (대중을 포함한) 우리 모두에게 보편적으로 분배됐고, 예술적 실험은 팝의 형태로 민주화되었다.*

　나는 소피의 음악을 '새롭고 미래적인 음악'이라고 단정 짓고 싶진 않다. 대신 시계열의 소실점인 미래라는 시간관념에 문제가 생긴 지 이미 오래되었다는 점에 주목한다. 2010년대는 포스트-인터넷의 시대였다. 포스트-인터넷이란 그 단어가 사전적으로 명명하는 바(인터넷-이후)와는 다른 의미다. 이 단어는 인터넷이 우리 생각의 반경을 잡아먹은 뒤를, 그 이후를 의미한다. 이제 우리는 인터넷을 경유하지 않고는 사고하지 못한다. 존 라프먼은 '원오트릭스 포인트 네버'의 〈스틸 라이프Still Life〉 뮤직비디오를 연출하며 큰 화제를 이끌었는데, 그건 이 뮤직비디오가 인터넷과 게임, 각종 밈을 전유하기 때문이었다.

* 앞의 글.

〈스틸 라이프〉 뮤직비디오는 수많은 SF 게임에서 모티프를 얻었다. 3D 이미지 대신에 실제 인간이 게임 캐릭터를 연기하긴 하지만 말이다. 라프먼의 영상에선 게임이나 인터넷 같은 허구가 현실에 침입하는 정도를 넘어서 현실보다도 더 큰 현실감을 지닌 채 물신화된다. 포스트-인터넷 시대의 미술 작가들은 현실과 인터넷이라는 허구 사이의 경계를 흐리고, 인터넷을 매력적인 사물로 제시한다. 소피의 〈페이스 쇼핑〉 역시 이러한 포스트-인터넷의 미학에 충실할 뿐이다. 소피의 음악은 현실 세계의 관점에선 새로운 것일 수 있어도, 그것이 파생된 인터넷의 세계에선 지극히 현재적인 것에 해당한다.

소피의 음악은 '현실'의 시간과 인터넷의 시간이 교차하는 곳, 또한 인간적인 것과 비인간적인 것의 경계가 흐려지는 곳에 위치한다. 그러므로 소피는 21세기의 크라프트베르크라기보다는 팝적인 감각을 전자음악에 이식한 조르조 모로더에 가깝다고 보아야겠다. 소피의 목적은 시간의 관념을 미래로 직진시키는 데 있지 않다. 소피는 이미 엉망이 된 시계의 시침을 다시 작동시키려 들지 않는다. 소피는 현실과 인터넷이 이종 교배하는 기이한 공간, 미래와 과거가 서로 포옹하는 시간대 속에 머물면서 우리 모두가 꿈꿀 만한 음악을 만든다.

존 라프먼은 인터뷰에서 베냐민의 미키마우스 분석을 원용하며 미키마우스로부터 포스트-휴먼적인 특성을 이끌어 낸다. "미키마우스는 피조물이 인간과 유사한 점을 모두 탈각할지라도 건재하리라는 점을 표현한다. 미키마우스는 인간을 중심으로 구상된 피조물의 위계질서를 폭파한다. 이 미키마우스 영화들은 일찍이 그어

느 경우보다 급진적으로 모든 경험을 부인한다."*

　　미키마우스는 허구에서 삶으로 기어 나오는 반인간의 모델이다. 이는 단순히 미학적인 차원뿐 아니라 우리의 삶 전반으로까지 확장된다. 밈에서처럼 허구는 현실이 된다. 소피는 허구와 현실의 경계가 희미해진 세계를 뒷받침하고 있는 기둥 사이를 오간다. 그는 기둥이 흔들리고 있는 것을 몸소 느낀다. 소피의 〈페이스 쇼핑〉은 이렇게 시작한다.

　　내 얼굴이 가게의 전면에
　　내 얼굴이 진짜 가게의 얼굴이지
　　내 가게는 내 얼굴이야
　　내 얼굴이 내 가게의 진짜 얼굴

　　소피의 얼굴은 플라스틱 모형이고, 부드러운 피부다. 앞 문장이 역접으로 연결되어야 자연스럽다고 생각할 수 있지만, 우리의 세계에는 역접이 존재할 필요가 없다. 오션의 노래에서 젊음의 아름다움이 노년에 마주할 파국을 내재한 것처럼, 이 세계는 모순적이고 역설적인 가면을 뒤집어쓰고 있다.

　　소피의 음악이 예고한 현상, 즉 현실과 반현실 또는 리얼리티와 인공성 사이에서 벌어지는 조수간만의 역전 현상을 더욱 대중적으로 도입한 팝 스타는 드레이크다. 그는 1990년대 여성 리듬 앤드 블루스의 감수성을 오늘날의 힙합으로 변환했다. 드레이크는 SWV,

*　발터 벤야민, 『발터 벤야민 선집 2. 「기술복제시대의 예술작품」, 「사진의 작은 역사」 외』, 최성만 옮김, 도서출판 길, 2007, 259~260쪽.

샤데이, 로린 힐 같은 1990년대 여성 리듬 앤 블루스 음악가들을 샘플로 자주 활용한다. 특히 이른 나이에 세상을 뜬 알리야는 드레이크 음악의 원천일 정도다 (드레이크는 그녀를 문신으로 몸에 그려 넣었다). 이 점을 생각해 보면 드레이크 고유의 고독하고 쓸쓸한 감상벽이 어디서 왔을지 쉽게 추론할 수 있다.

이러한 드레이크 음악이 가져다 준 충격에 대해 설명하려면, 먼저 흑인 남성성에 크나큰 영향을 준 이른바 '디스코 파괴의 밤(Disco Demoliton Night)'을 언급해야만 한다. 1979년 7월 12일 시카고 화이트삭스의 홈구장에서는 특별한 이벤트가 진행되었다. 우선 디스코 음반을 들고 야구장으로 오면 표를 할인해 준다는 홍보가 있었다. 경기가 끝난 후, 디제이는 디스코 음반을 외야로 던지라고 얘기했다. 이후 그는 수북이 쌓인 음반에 폭약을 설치하고 터트려 버렸다. 그러자 흥분한 관중들이 구장 내부로 돌진해 음반들을 불태우고 파괴했다. "디스코는 후지다." 이건 백인 이성애자들의 슬로건이었다. 이날을 일컬어 디스코 파괴의 밤이라고 부른다. 이날 이후로도 라디오에서 디스코 음악 트는 것을 기피하는 등 디스코 혐오가 기승을 부렸다. 백인 이성애자들이 디스코를 기피한 건 그것이 흑인의 음악인 동시에 동성애자의 음악이어서였다. 〈YMCA〉로 유명한 빌리지 피플의 멤버들은 한 명만 빼고는 전부 동성애자였다. 백인 이성애자는 레이건 시대 들어 급격히 보수화했고, 그런 그들의 눈에 디스코란 역겨운 음악이었을 테다. 이러한 관점에서 보면 힙합은 디스코를 파묻은 백인 이성애자 남성을 향한 복수로 이해될 수 있다. 1981년 슈가힐 갱이 〈래퍼들의 즐거움Rappers Delight〉으로 빌보드 차트 1위에 등극한 이후 수많은 힙합 음악이 차트를 점령했다. 힙합

은 백인 이성애자들의 소유물이었던 남성다움과 공격성을 '부족주의' 형태로 변화시켜 전유했다. 자유를 찬양하는 백인의 자유주의는 흑인의 호미(homie) 문화로 바뀌었다. 백인들이 머리를 치렁치렁 늘어뜨린 채 얼굴에 그림을 그릴 때, 흑인들은 부족을 형성해 경찰들을 모욕하고 공권력을 향해 침을 뱉었다.

 이렇게 힙합은 디스코 파괴의 밤 이후로 성정치적으로는 남성 우월주의에 바짝 붙었는데, 드레이크와 오션은 그런 힙합을 다시금 변화시켰다고 할 수 있다. 그들은 힙합을 '디스코'화했다. 물론 그들은 디스코의 쾌락주의를 그대로 따르지 않고 거기에 모호한 뉘앙스를 더하는 방식을 채택했다. 드레이크와 오션의 전략은 쾌락, 젊음과 외로움 모두를 중립적인 사물로 만드는 것이다. 오션과 드레이크는 힙합이 지향하는 남성성이 붕괴하고 있음을 알리는 징표이다. 문화평론가 마크 피셔는 드레이크의 음악 속 갱스터 남성의 얼굴이 가면이라는 점에 집중한다. 드레이크는 찌질해 보일 정도로 자신의 감정을 솔직히 밝힌다. 그는 가면을 벗은 갱스터의 얼굴을 보여 주지만, 그렇다고 흑인 남성의 정체성을 포기하지는 않는다. 피셔는 드레이크의 '갱스터-가면'이 실은 남성의 유약한 자아를 감추는 수단이라 지적하는데, 이는 타당해 보인다.

 드레이크의 음악은 여기서 한 발짝 더 나아가, 유약한 자아야말로 남성성을 과시하는 갱스터-가면 그 자체에 새겨진 흔적임을 보여 준다. 그의 음악에서는 가면과 얼굴이 분리되지 않는다. 그의 음악 안에서 수많은 여성과 염문을 뿌리는 갱스터는 순식간에 단 한 명의 여성에게만 마음을 주는 순정파 베르테르로 변한다. 피셔는 이러한 상황을 다음과 같이 표현한다.

《아무것도 같지 않았다Nothing Was the Same》는 모순적인 명령에 직면한 한 세대의 남성들이 겪은 모든 혼란과 얽혀 있다. '여성을 쓰레기 취급하는 것은 근사하지 않다'는 페미니즘 이후의 인식은 언제든 구할 수 있는 버로스식 포르노의 폭격과 공존한다.*

피셔에 따르면 드레이크는 혼란스러운 상황에 빠진 남성을 구출할 능력을 갖고 있지 않다. 드레이크는 나르시시즘 이면에 있는 '나'라는 자아를 더욱 왜소화한다. 2024년 드레이크와 켄드릭 라마 사이에서 벌어진 디스 전까지 감안한다면, 피셔는 드레이크의 나르시시즘을 정확히 인식했다고 할 수 있다. 힙합에서 말하는 '스트리트 크레디트(street-credit)' 개념은 거리에서 갱스터 생활을 하며 얻은 평판을 말한다. 래퍼 푸샤티나 제이지는 모두 마약상 생활을 하며 돈을 벌었고, 이는 그들의 랩에 신용을 부여했다. 반면 드레이크는 아역 배우 출신에, 캐나다에서 왔고, 유대인과 흑인 혼혈로 '흑인성'의 저편에 위치한다. 켄드릭 라마는 드레이크의 난잡한 성생활과 갱스터 흉내를 공격하는데, 이는 드레이크 음악의 핵심을 지극히 곡해한 것에 가깝다. 드레이크 음악과 그의 페르소나가 표방하는 '가면성'이

* 마크 피셔에 따르면, 버로스는 인간의 성적 본능의 중심에는 포르노그래피, 즉 환상이 자리하고 있다고 보았다. 그에게 섹슈얼리티는 오직 음란한 환상에 의해 작동되는 무대인 셈이다. 문맥상 "버로스식 포르노"란 친밀감이 모두 삭제된 폭력적인 하드코어 포르노(단체 섹스, 기구를 활용한 섹스)를 의미한다고 보아야 한다. Mark Fisher, "The Man Who Has Everything: Mark Fisher on Drake's Nothing Was the Same", Electronic Beats, 2023년 8월 22일 접속. https://www.electronicbeats.net/started-from-the-bottom-mark-fisher-on-drakes-nothing-was-the-same/

야말로 그에 관한 가장 중요한 특징이기 때문이다.

　　더 이상 (실제로는) 강력하지 않은 남성이 뒤집어 쓴 갱스터 자아라는 가면은 그가 뒤집어쓴 여러 자아 중 하나다. 이런 가면들은 우리의 정체성을 대변하기는커녕 우리가 손쉽게 바꿔 끼울 수 있는 위장술에 불과하다. 피셔는 드레이크 음악이 표방하는 나르시시즘의 취약성이 그의 '목소리'에서 발견된다고 쓴다. "자아의 밑에는 정체성의 압박으로부터의 해방이, 영광스러운 해방이 존재한다. 레이브의 샘플처럼 고조된 보컬이 잔잔한 신시사이저의 흐름 위에 매달려 있다. 목소리는 더 이상 인간의 것이 아니며, 주관성이 사라진 악몽과 같은 공간에 존재하는 아바타가 된다."* 애스터와 에거스의 영화에서 멋대로 움직이는 프레임의 뒤로 밀려나 작아지는 인물의 내면을 목격했듯, 우리는 드레이크의 음악에서도 순간순간마다 자기 형태를 변화시키는 영웅을 바라보게 된다.

미래의 영웅: 영웅의 미래

　　오늘날의 팝 음악에서 갱스터 남성 같은 자아는 아우토반을 달리는 스포츠카처럼 원시적인 이미지라고 할 수 있을 터다. 이제 우리는 그런 광경 대신에 갱스터 자아가 무너진 시대에 축성된 새로운 힙합의 세계로 초대된다. 흥미로운 점은 갱스터 자아 자체는 죽지 않았다는 것이다. 갱스터 남성의 자아를 대체하려는 드레이크의 시도에도 불구하고, 트랩 장르 뮤지션들은 갱스터 자아를 폭발적으로 밀고 나간다. 이들은 '갱스터 콘셉트'를 취한 후, 이와 관련된 개인의 과

* 　앞의 글.

거를 허구로 창조한다. "나는 거리에서 약을 팔았어"와 같이 거짓된 과거를 개인사에 집어넣는다. 드레이크는 이러한 자아의 허구성을 자기 음악에서 본격적으로 활용했다.

트랩 뮤지션들은 갱스터 자아의 허구성을 배반하는 동시에 활용하는 드레이크로부터 영감을 얻었다. 어차피 갱스터 힙합의 모든 것이 거짓이라면, 오히려 더 과격한 연기자일수록 리얼함을 '만들어' 낼 수 있는 건 아닐까? 이를 수행성이라고 부른다. 자아는 의식적인 '수행'에 의해 창조된다는 것이다. 그들은 갱스터와 플레이보이, 또는 마약중독자를 연기한 끝에 그 모든 역할로 직접 변한다. 결국 남는 것은 '가면'과 '태도'다. 래퍼는 더 이상 '정교한 랩 스킬'의 가창자로 한정되지 않는다.

'갱스터란 가면일 뿐이다'라는 성찰에서 더 나아가, 힙합 장르의 필수적 요소인 '정교한 테크닉'을 단순 무식하고 멍청한 액션으로 바꾸어 버린 두 남자가 있다. 치프 키프와 구치 메인은 힙합을 과거에서 미래로 전진시킨 진정한 혁신가다. 그들은 흥얼거린다. 음정이 안 맞는 노래를 부른다. 노래의 서사를 완전히 부정하면서 플로를 반복적으로 전개한다. 그들은 우스꽝스러울 정도로 허무주의적이고 잔인한 기믹(gimmick)을 뒤집어쓰고 있다. 조각난 단어들로 조합한 어처구니없는 내용의 가사('총을 들고 가서 네 가족을 다 죽이겠다'는 가사를 보고서 제정신이라고 생각하는 사람은 없을 것이다)는 그 기믹의 일부에 불과하다. 힙합의 폭력성을 참여 예술이나 저항이라는 필터를 통해 어느 정도 무마해서 설명하려는 이들조차도 새로운 세대의 힙합이 지닌 폭력성을 마름질하는 건 불가능하다. 이들은 갱스터의 삶을 수행하는 데서 나아가 살인과 린치 같은 잔인한 폭력을 실제로 행

사한다. 그들이 살해당한 방식도 허구와 이미지에 결부되어 있다. 이른 나이에 사망한 팝 스모크와 엑스텐타시온, 주스 월드, 릴 핍 같은 래퍼들을 보자. 그들이 사망한 이유는 각기 다르지만, 모두 인스타그램에 투영한 과시적인 이미지가 문제가 되었다. 팝 스모크는 인스타그램에 올린 사진에서 자택의 위치가 공개되어 강도 살인에 의한 피해자가 되었다. 마약 투여에 관련된 '정서'와 '이미지'를 활용한 이모 힙합의 선구자 릴 핍의 어머니에 따르면, 그는 음악을 시작하기 전에는 마약을 하지 않았다고 한다. 그는 '마약 중독자'라는 만들어진 자아를 위해 주삿바늘을 팔뚝에 꽂았던 것이다. 허구와 현실이 급격히 전환하는 우리 시대의 힙합은 기성세대에게 매우 낯설게 보일 것이다.

황금기의 힙합 음악은 과거 소울 음악과 재즈를 잘라 내어 반복하는 샘플링 기법의 매력을 보여 줬다. 그러나 전자음악에 기반을 둔 트랩은 이른바 붐뱁 사운드보다 더욱 단순하고 원시적인 사운드를 들려준다. 트랩을 들으며 그 단순함에 질색하는 힙합 팬들이 괜히 많은 것이 아닐 터다. 그러나 트랩은 (록 음악에서 펑크가 가져온 변화처럼) 분명 힙합 음악에서 일어난 중요한 분수령 중 하나다. 트랩은 힙합이 퇴행한 결과물이 아니라 힙합이 가지고 있던 미학적 가능성을 만개시킨 장르다. 여기서 '미학적 가능성'이란 흑인 음악이 본능적이고 신체적이라는 편견에 맞서는 것을 뜻한다. 즉 트랩 장르는 흑인 음악이야말로 기술을 혁신하고 또 그 혁신을 활용한 음악이라고 주장하는 아프로-퓨처리즘과 상통한다. 이렇게 전위에 나선 트랩 음악이 선사하는 진정한 교훈은 바로 '노래하는 자들은 관습화된 남성성을 수행하는 사물과도 같다'는 깨달음이다. 트랩은 힙합이 음악을 비

인간화한 지점을 극단적으로 밀고 나간다. 이제 힙합은 기계화된 소리이고, (따라서 기계를 통하여) 누구나 화자의 자리에 앉을 수 있다. 트랩을 힙합이 진화하는 역사적 과정 속에서 바라본다면, 이는 가창자의 개성이 사라지는 계기라고 볼 수 있을 터다. 트랩 래퍼의 플로우는 지극히 간단하고, 그들이 취하는 콘셉트는 개성을 뽐내는 음악가라기보다는 강력 범죄자 쪽에 서 있다. 그들은 음악을 여느 범죄처럼 돈벌이 수단으로 바라본다. 결국 트랩의 주체는 이러한 다양한 관습의 조합과 그로 인한 효과로서 제시된다. 우리는 트랩이라는 원시적이고 단순한 음악에서 노래 부르는 주체의 자리가 비어 있는 것을 발견한다. 트랩 음악에 맞는 '태도'에 부합하는 사물(혹은 존재)이기만 하다면, 다시 말해 온갖 갱스터 연기를 수행할 수 있는 목소리만 존재한다면, 노래는 성립할 수 있다. 이처럼 트랩 음악은 갱스터로서의 자아가 실은 빈 자리였음을 폭로한다. 인간은 사물이고, 남자는 태도다. 이렇게 변모한 힙합 음악 속에서, 가부장이자 무법자인 흑인 남성은 (퍼블릭 에너미처럼) 사회적 정의를 외치기보다는 폭력 자체를 향유하는 존재가 된다. 그들은 자신의 정체성 뒤에 아무것도 없음을, 인간을 결정짓는 조건이 본질적으로 부재함을 드러낸다.

 이처럼 허무주의적인 상황은 힙합 음악의 거처를 완전한 현재로, 과거와 미래로 뻗어 나가지 않는 쾌락주의적인 꿈으로 뒤바꾼다. 특히 플레이보이 카티가 추구하는 레이지 장르는 역사적 회고에 의존하지 않는 '완전 현재적'인 음악이다. 힙합계 내부에서도 트랩을 기점으로 탄생한 뉴스쿨이 힙합을 망쳤다는 의견이 계속 나온다.*

* 이 두 장르의 차이는 사운드의 세부에서도 느낄 수 있다. 기존 힙합의 디테일을 계승한 붐뱁은 과거 소울과 재즈 음악을 샘플링하면서 기반을 마련하는데, 이는

하지만 더 콰이엇은 한 영상에서 플레이보이 카티의 〈다이 리트Die Lit〉 뮤직비디오를 보고 나서 우리 시대의 〈일매틱Illmatic〉이라고 이야기한 적 있는데, 이 말만큼 카티의 〈다이 리트〉가 가진 위상을 정확히 설명하는 표현은 없는 것 같다. 나스의 〈일매틱〉이 힙합의 역사에서 붐뱁(혹은 1990년대 초반 힙합의 황금기)이라는 특정한 단계에 일어난 미학적 성취를 완성도 있게 응축한 것과 마찬가지로, 플레이보이 카티의 〈다이 리트〉는 우리 세대의 힙합에 일어난 변화를 미적으로 갈무리한 음악이라 할 수 있다. 이 곡을 만든 플레이보이 카티와 피에르 본은 소리 자체의 순수한 밀도에 집중한다. 칩튠(chiptune) 사운드, 서브우퍼에서 나오는 찢어지는 소리, 반향음으로 울려 퍼지면서 먹먹해진 드럼 사운드, 애드립과 의미 없는 단어들의 반복이 주는 실험 시(詩) 같은 감흥. 하지만 무엇보다 사람들이 트랩과 뉴스쿨의 소리에 열광하게 만드는 건 그 음악들이 주는 고삐 풀린 삶이라는 판타지가 우리 세대의 주관성을 반영하기 때문이다. 중독적이고, 단순하고, 반복적이고, 폭력적이고, 허무주의적인 소리는 자아의 자리에 소리들의 축제를 불러온다. 갱스터 남성의 자아는 무리를 형성해 경찰에 저항하고 백인 사회에 두려움을 주는 대신, 마약과 폭력에 푹 절여진 허무의 세계에 중독된다.

 나는 플레이보이 카티의 음악에서 악마를 살해하려 했던 내

샘플링이라는 힙합의 본질을 따르는 것이다. 반면 트랩은 사운드를 창조하는 도구로 전자음악과 디지털 악기를 사용한다. 트랩은 그루브에서 느껴지는 '관능'이라는 테마를 벗어나 훨씬 더 비인간적인 사운드를 채택했다. 이러한 변화는 기존 힙합 팬들에게는 거부감을 주었지만, 일반 청중들에게는 새로운 장르로 받아들여졌다. 이 두 장르의 차이를 역사적으로 바라본다면, 트랩이 힙합 음악의 진화에 보다 가까운 장르라는 걸 알 수 있다.

친구의 눈빛을 떠올린다. 다시금, 그가 젊은이를 도로로 밀어 버리는 장면을 상상해 본다. 친구의 자리에는 어느새 그 젊은이가 서 있다. 나는 그 젊은이의 눈에서 내 친구의 눈을 본다. 우리는 뒤집힌 세상, 영원히 지속되는 밤 속에서 살고 있다. 그곳에서 우리는 누구보다 왜소하고도 거대한 존재다. 책의 서문에서 말했듯, 1977년 이후로 '이미지'나 '상품'으로 취급받게 된 영웅은 수많은 가면을 쓴 채로 허무의 평원에서 방황하고 있다.

1977년, 영웅이 사물이 된 기점인 그해에 브라질의 소설가 클라리시 리스펙토르는 마지막 소설인 『별의 시간』을 낸다. 소설의 내용은 간단하다. 소설의 화자는 작가로, 그는 북동부 지역에 사는 마카베아라는 여인의 인생을 서술한다. 화자가 묘사하는 마카베아는 타이피스트이고, 못생겼고, 가난하고, 그러면서도 스스로가 행복하다고 여기는 바보 멍청이다. 이 소설은 화자가 마카베아의 삶을 서술하고 논평하는 식으로 진행된다. 그녀의 삶은 애처롭기는 하지만, 큰 줄기에선 소위 보통의 삶과 다를 것 없이 평범하다. 그러나 이 소설을 읽는 독자는 뭔가 이상함을 발견한다. (진짜 작가인) 리스펙토르와 마카베아와 소설의 화자 사이의 구분이 점차 희미해지는 데다가, 이야기가 진행할수록 그들이 한곳으로 모이고 있어서다. 소설의 주인공인 마카베아는 죽음을 향해 걸어가고, 소설의 화자는 이야기의 끝으로, 작가인 리스펙토르는 글쓰기의 끝으로 나아간다. 리스펙토르는 '끝'이라는 감각을 보여 주기 위해 우선 무미건조한 한 여자의 인생을 기술하는 '화자'의 시점을 의도적으로 채택한 뒤 그 화자 역시 마찬가지로 글쓰기의 '끝'을 향하는 모습을 그린다. 화자는 (자신이 창조한 인물인) 마카베아의 죽음에는 자신의 책임이 있음을, 다

시 말해 그 죽음을 서술하는 글쓰기에 책임이 있음을 염두에 두는 듯 자신을 변호한다. "부디 이 죽음에 관한 한 나를 용서해 주기를."* 그는 글을 읽고 있는 독자에게 결말이 입맛에 맞았는지 묻기까지 한다. "결말이 당신들의 요구에 부합할 만큼 장대했는가?"** 그럼 이제 글쓰기를 끝낸 화자는 어디로 가는가? "그리고 이제, 이제 내가 할 수 있는 일이라곤 담배를 피워 물고 집으로 돌아가는 것뿐이다. 우리는 죽을 것이다. 맙소사, 방금 기억났다. 하지만 – 하지만 나도?"*** 이는 리스펙토르가 실제로 곧 다가올 자신의 죽음을 소설이라는 형식으로 예견하는 것처럼 읽힌다. 이 소설의 결말에서 내가 느낀 해방감은 이 소설의 작가 혹은 화자가 무언가를 끝낼 수 있는 힘을 지녔다는 데에서 온다. 작가로서, 이야기꾼으로서, 우리는 하나의 세계를 도저히 끝낼 수 없다. 이야기는 작은 미시적 요소로 파편화해 우리의 통제 바깥에서 움직이기 때문이다. 리스펙토르는 이러한 끝낼 수 없음, 이야기의 통제 불가능성을 성찰하고 결국 극복하면서 이야기의 '끝'으로 독자를 이끈다.

 1977년은 히토 슈타이얼이 말한 대로 영웅이 '이미지'로 변하면서 주술적이고 신화적인 힘을 잃어버린 해였다. 〈스타워즈〉와 〈미지와의 조우〉가 뉴 할리우드 시기에 피어난 활기를 블록버스터 산업으로 흡수하고 있었다. 펑크와 디스코 모두 전성기의 끝자락에 있었다. 펑크는 헤비메탈로 대체될 테고, 디스코는 힙합과 하우스로 분화될 예정이다. 과거로 돌아간 우리는 보위의 목소리를 떠올

* 클라리시 리스펙토르, 『별의 시간』, 민승남 옮김, 을유문화사, 2023, 147쪽.
** 앞의 책, 149쪽.
*** 앞의 책, 149쪽.

릴 수밖에 없다. 보위야말로 우리 시대의 진정한 예언자니 말이다. 1977년에 발매된 앨범《영웅들》에 수록된 동명의 곡에서 데이비드 보위는 우리가 단 하루만이라도 영웅이 될 수 있다면 그렇게 붙잡은 하루는 영원히 우리의 것이 될 수 있다고 노래한다. 시간을 붙잡을 수 있는 방법은 영웅이 되는 것이지만, 그 영웅으로서의 시간은 하룻밤이라는 실제 시간과 그것이 각인되는 영원이라는 시간 사이에 매달려 있다. 영웅은 영원과 사라짐 사이에서 투쟁한다. 그는 제멋대로 날뛰는 악마 같은 세계와 싸운다. 모든 것이 파괴되고 시들어 가는 세계에서 영웅은 곧잘 배신자로 돌변하고 배신자는 영웅이 된다. 보위는 1974년에 발매된《젊은 미국인들Young Americans》에서 이미 영웅과 우상의 행방을 물은 바 있다. "그녀는 소리쳐, 도대체 아버지의 영웅들은 어디 갔어?" 거기서 영웅은 당신과 함께 "팔세토 목소리로 가죽에 대해 노래하고" 있는 존재다.

 더 이상 신화는 존재하지 않는다. 영웅과 배신자 모두는 얼굴을 무한히 바꾸는 너와 나의 모습을 취할 것이며, 그렇게 그들이 도착한 장소는 아무것도 존재하지 않는 '무'의 세계일 공산이 크다. 그럼에도 영웅은 끝을 향해 걸어간다. 그들은 그렇게 전진할 수밖에 없다. 영웅과 배신자는 자신들이 곧 사라질 것을 알면서도 황무지를 향해 걷는다.

 나는 이 지점에서 다시 이야기의 '끝'을 생각해 본다. 리스펙토르의 『별의 시간』이 모델로 삼은 소설은 아마도 톨스토이의 『이반 일리치의 죽음』일 것이다. 톨스토이는 이반 일리치라는 인물의 생애를 잔인할 정도로 축약한다. 이반 일리치는 여느 사람과 똑같이 살아간다. 소망을 안고 성장하고, 사랑을 하고, 비열한 짓도 한다. 우리는

그 평범한 생애를 목격한다. 『이반 일리치의 죽음』의 끝에서 우리가 마주하는 것은 한 남자의 자질구레한 삶이면서, 동시에 모든 삶이 끝을 향해 가며 죽음이라는 종착지 앞에서는 그 누구도 구제받을 수 없다는 두려움이다. 누구도 끝을 막을 수 없다. 우리는 필연이라는 늪으로 빨려 들어간다.

　　20세기의 영웅들은 이 끝과 싸워 나가려 했던 인류의 발명품이었다. 이 불멸을 향한 충동은 현세의 영원성을 보장하려 했던 볼셰비키 혁명처럼 20세기를 관통하는 주제 중 하나였다 (존 그레이, 『불멸화 위원회』). 끝을 유예하려는 20세기의 충동들은 '허구'라는 방법으로 불멸을 가능케 했다. 이처럼 허구화한 불멸의 대표적 예시로 다양한 페르소나를 취사선택하며 끊임없이 변모하는 이미지를 창조한 보위를 떠올릴 수 있을 터다. 그는 1973년 7월 3일 런던 해머스미스 공연에서 지기 스타더스트라는 자기 분신을 죽음에 이르게 했다. 이 행위는 허구가 지닌 힘, 즉 죽음마저도 통제할 수 있을지 모른다는 가능성을 보여 준다. 그러나 그런 보위조차도 종국에는 필연을 막을 수 없음을 알았다. 끝은 언젠가 오는 법이니까. 데이비드 보위는 〈영웅들〉을 이렇게 마무리한다.

> 우리는 아무것도 아니야, 어떤 것도 우리를 도울 수 없어.
> 어쩌면 우리가 거짓말하고 있을지도 몰라, 그러니 넌 여기 머물지 않는 게 나아.

　　이 글을 읽고 있는 당신도, 이 글을 쓴 나도 여기에 머물지 않는 편이 낫다. 빨리 허구에서 빠져나와 현실로 돌아가야 한다. 필립

로커웨이처럼 "공포심을 없애기 위해서는, 그 공포심이 발생한 장소로 돌아가야 한다." 하지만 그것이 가능할까? 내가 이 질문에 답하려 입을 여는 순간, 당신이 읽는 이 글은 여기서 끝이 난다.